觀光學
Tourism

陳宗玄 / 著

序

　　觀光是一種現象，也是一種產業。觀光是工業革命後才開始發展成為一種產業，火車的發明更是啟動觀光產業巨輪往前行駛的關鍵。隨著時代的推進，觀光呈現各式各樣的風貌。經濟成長帶動全球觀光的產值與就業人口，也逐漸加重觀光對於人類生活與產業發展的影響。

　　觀光曾在我國經濟發展初期承擔賺取外匯重要的任務，隨著產業發展由農業到工業，經濟的起飛讓觀光的角色逐漸式微，政府對於觀光的發展重視度漸趨淡然。2001年我國遭受全球經濟不景氣的衝擊，面對外銷市場的衰退，擴大內需市場，發展觀光成為政府施政的重點。2009年是我國觀光發展重要轉折點，在入境觀光市場因為開放陸客來臺觀光；出境觀光市場因國際環境的動盪逐漸趨緩；國內觀光市場因景氣回溫以及週休二日的遞延效應，國內整體旅遊市場熱鬧非凡，觀光產業蓬勃發展。2019年新冠肺炎衝擊全世界旅遊市場，我國觀光產業也深受影響，後疫情時期我國觀光將以不同風貌迎接新旅遊時代的到臨。

　　本書以觀光系統為架構，分成導論、需求面、供給面、觀光資源與衝擊，以及觀光行銷與市場發展等五篇介紹觀光。從國際觀光到國內旅遊，從產業發展歷程到環境變化與發展趨勢，是本書結合理論與實務的特色，對觀光有更全面性的介紹。最後要感謝閻富萍總編輯以及優秀的編輯團隊，有你們的幫忙與協助，才能讓這本書順利的出版。

朝陽科技大學休閒事業管理系

陳宗玄

目　錄

Part

1

導論

Chapter

1

觀光與觀光產業

觀光的發展形式和人類生活方式的演變有很大的關聯。工業革命是觀光發展重要的轉折點，蒸汽火車的出現改變了人類的交通運輸方式，讓旅遊變得更為容易；工業革命創造出大量的中產階級的工人，讓旅遊不再是貴族才能享用的奢侈財貨。隨著資訊科技快速的發展，觀光的內涵益顯多元而豐富，觀光凝視目不暇給，觀光逐漸成為人類生活中的一部分，也是世界各國產業發展重要的選項。

第一節　觀光定義與構成要素

一、定義

觀光是一種現象，也是一種產業。隨著時代的推進，觀光呈現各式各樣的風貌。經濟成長帶動全球觀光的產值與就業人口，也逐漸加重觀光對於人類生活與產業發展的影響。

「觀光」一詞，最早出現於周文王的時代。《易經‧觀卦六爻辭》中有「觀國之光」這麼一句。在我國古典中，最早取前後兩字而創造出新詞者，是《左傳（上）》的「觀光上國」。後人稱遊覽視察一國之政策風習為觀光。在西洋方面，Tourism由Tour加ism而成，Tour是由拉丁語Tornus而來，有巡迴旅行之意（唐學斌，1994）。

世界觀光組織（World Tourism Organization）對觀光的定義是：「觀光是人們為了休閒、商務和其他目的，離開他日常生活環境，到某一地區旅行和停留所產生的活動，時間不超過一年。」這個定義中有幾個重要意涵：

1.離開平常居住的生活環境是觀光行為產生的要件。
2.觀光的目的包含休閒、商務和其他，不包括營利的行為。
3.旅遊時間在一年以內。
4.向預定的目的地移動。

5.觀光的內涵包含旅行與在目的地從事的活動。

薛明敏（1993）對觀光的定義：「人依其自由意志，以消費者的身分，在暫時離開日常生活環境去旅行的過程中，所引發的諸現象與諸關係的總合。」

觀光看似一個簡單的名詞，其實是一種綜合複雜的現象。Goeldner 和 Ritchie（2012）認為觀光可以定義為（吳英瑋、陳慧玲譯，2013）：

1.觀光是過程、活動和結果，而這些是來自觀光客、觀光供給者、當地政府、當地社區團體以及周遭環境的互動。
2.觀光是活動、服務以及產業的組成，這傳遞了一個旅遊經驗：個人或團體，利用交通工具、住宿、餐飲設備、商店、娛樂、活動設施與其他相關服務，離家去旅遊。其中包含所有觀光客以及有關觀光客服務之供給面。
3.觀光是全世界旅遊、旅館、交通工具以及其他行業所組成之供給面。
4.觀光是觀光客在一國家內或一鄰近省分的交通經濟區域內的消費支出總和。

觀光的定義有廣義和狹義之分，狹義的觀光定義是從個體角度，描述觀光內涵；廣義的觀光定義則是由總體的思維，說明觀光涵蓋的層面與關聯。這兩種觀光的定義，在薛明敏（1993）《觀光概論》一書中有詳細的整理說明（**表1-1**）。

二、構成要素

觀光構成三大要素分為：(1)觀光主體；(2)觀光客體；(3)觀光媒體（**圖1-1**）。三大構成要素展現觀光的組成內涵以及彼此之間的關聯。

1.觀光主體：係指從事觀光活動的人，也稱之為「觀光客」。個人要

表1-1　觀光的定義

狹義定義	廣義定義
◎摩根羅斯（Morgenroth, 1927） 　狹義的觀光，應該是為滿足生存、文化，以及其他個人的欲望，以經濟財或文化財的消費者的身分，短期離開其定居地的移動的意思。 ◎鮑爾曼（Bormanm, 1931） 　不論旅行的目的是在休養、遊覽、商事或職業之任何一項，凡屬暫時離開其定居地的旅行，均應稱為觀光。但定期往來其定居地與工作地間之職業性的區間上下班者除外。 ◎馬利奧帝（Mariotti, 1940） 　觀光是外國來的觀光者移動。 ◎韋赫（Wahab, 1975） 　在觀念上觀光可被視為一種現象，也就是人們在其本國境內（國內觀光），或跨越國界（國際觀光）的活動現象。 ◎馬克印多（McIntosh, 1972） 　觀光——一種滿足旅客需要與欲望的企業。 ◎馬歇遜和華爾（Matheison and Wall, 1982） 　觀光是人們離開他們居住與工作的正常場所到目標地區去的暫時的移動，是他們停留在這些目標地區期間所從事的活動，也是為迎合他們的需要而創設的設施。	◎休烈恩（Schulern, 1911） 　觀光是一種概念，它表現外來客進入、停留、離開某一特定地區或國家的所有現象，以及與此所有現象有直接關係的所有事項，特別是那些含有經濟性的事項。 ◎葛勞克斯曼（Glucksmann, 1935） 　短時間在某一地區停留的人與該地區居民間的種種關係之總體。 ◎分茲加和克拉普夫（Hunziker and Krapf, 1942） 　觀光是外來客在其停留某一地區期間，在不永久或暫時從事主要的有營利性質的活動的前提下，與這種外來客的居留相關聯的全部關係和現象。 ◎柏魯納克（Bernecker, 1962） 　對於不基於業務或職業的理由，凡與暫時性且依自由意志而離開定居地的事實相結合的諸關係和諸結果，我們都可以觀光名之。

資料來源：整理自薛明敏（1993）。《觀光概論》。

　　成為觀光客必須具備三個要件，第一要有時間，第二要有金錢，第三要有意願。三個條件俱足，才可以成為遊山玩水的觀光客。

2.觀光客體：係指吸引觀光客的目的物或觀光客所嚮往的空間環境。

3.觀光媒體：係指協助觀光客實現觀光行動，並滿足其觀光需求的單位。簡言之，觀光媒體就是觀光事業。

第二節　觀光的類型

　　從地理位置而言，觀光主要可分成三種形式（forms）（圖1-2）：

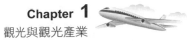
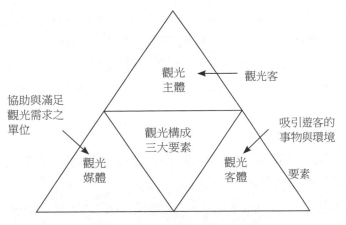

圖1-1　觀光構成三大要素

圖1-2　觀光的形式

資料來源：Smith (1995). *Tourism Analysis: A Handbook*, p.23.

1.國內觀光（Domestic Tourism）：本國人或居住國土內之外籍人士在國內之觀光活動，又稱國民旅遊（唐學斌，1994）。

2.入境觀光（Inbound Tourism）：非本國居民在一國境內旅遊。

3.出境觀光（Outbound Tourism）：本國居民到他國境內旅遊。

三種觀光基本形式經由兩兩組合之後，會產生下列之觀光形式：

1.內部觀光（Internal Tourism）：係指一國境內的觀光活動，包括國內觀光和入境觀光。

2.國家觀光（National Tourism）：係指一國人民從事的觀光活動，包括國內觀光和出境觀光。

3.國際觀光（International Tourism）：包括入境觀光和出境觀光。

觀光類型除了前述分類之外，另可依旅遊方式、交通工具、年齡、性別、距離、時間、旅遊的目的分成以下幾種類別：

一、依旅遊方式區分

1.個人旅遊：係指自行規劃旅遊，在國內旅遊主要交通工具不是遊覽車；在國外旅遊部分，如購買自由行或參加機加酒行程、委託旅行社代辦部分出國事項或未委託旅行社全部自行安排。

2.團體旅遊：係指參加團體旅遊、獎勵或招待之旅遊者。

二、依交通工具區分

1.陸上觀光：在陸地上所從事的觀光活動，如賞景、文化體驗、品嚐美食等。

2.水上觀光：以水上運輸工具所從事的觀光，如郵輪、環湖遊艇、泛舟。

3.空中觀光：搭乘空中運輸工具從事的觀光，如纜車、熱氣球、滑翔翼。

三、依年齡區分

1.青少年觀光：青少年的觀光主要追求刺激、新奇、從眾和浪漫。
2.銀髮族觀光：銀髮族的觀光以懷舊、健康、舒適和社交為主。
3.成年觀光：成年觀光主要追求是放鬆、娛樂、自我成長與體驗。

四、依性別區分

1.男性觀光：男性的觀光主要活動有社交、娛樂和冒險。
2.女性觀光：女性的觀光主要活動有逛街、購物和SPA。

五、依距離區分

(一)國內

1.區域內觀光：區域內旅遊是指在居住地鄰近縣市旅遊，通常屬於當天來回的旅遊。國內大約有六成的國人旅遊屬於區域內觀光。
2.跨區觀光：跨區觀光是指遠離居住地區到其他地區從事旅遊，如北部地區民眾到南部地區旅遊。

(二)國際

1.洲內觀光：指在居住所在的洲內旅遊觀光，如美洲、歐洲，全球觀光有四分之三屬於洲內觀光。
2.跨洲觀光：指跨洲的長距離旅遊，如居住亞洲的居民到歐洲旅遊。

六、依時間區分

1. 短期觀光。
2. 長期觀光。

七、依旅遊的目的區分

1. 娛樂觀光（leisure tourism）：這種觀光之主要目的乃藉渡假以調劑身心，恢復疲勞，故亦稱為休閒觀光（唐學斌，1994）。
2. 拜訪親友（visiting friend or relative, VFR）：宗教節慶與婚禮是最早期的VFR觀光形式。隨著生產結構改變，工業化導致許多人們由鄉村搬移至城市，造就拜訪親友成為觀光常見的類型之一。隨休假制度的改變、交通系統建設與改善，以及運輸工具的便捷，拜訪親友成為觀光市場重要的商機。
3. 健康觀光（health tourism）：健康觀光的發展初期源於發掘自然界的醫療、保健資源，如礦物溫泉、海水等，隨著觀光遊憩資源的開發，健康觀光的發展更為多元。廣義而言，健康觀光是指人民離開其居住地，為健康原因去旅行。健康觀光可細分為保健觀光（wellness tourism）與醫療觀光（medical tourism）（江國揚，2006）。溫泉一直是保健觀光中最主要的遊憩資源，近年則有健康農場的出現，讓健康觀光有不同的選擇。醫療觀光則是人們以醫療為目的，離開居住地去旅行。隨著全世界觀光的快速發展，醫療觀光近幾年已成為新興的熱門產業。
4. 宗教觀光（religious tourism）：宗教和信仰是早期觀光的催化劑。宗教觀光是以宗教信仰或宗教體驗為目的的旅遊活動，如朝聖、進香、繞境等。
5. 生態觀光（ecotourism）：生態觀光是一種旅遊形式，主要立基於當地自然、歷史及傳統文化上，生態觀光者以精神欣賞、參與和培

養敏感度來跟低度開發地區互動，旅遊者扮演者一種非消費性的角色，融合於野生動物與自然環境間，透過勞力或經濟方式，對當地保育和住民做貢獻（曾慈慧、盧俊吉，2002）。

6. 冒險觀光（adventure tourism）：是指人們離開平常居住地從事觀光，觀光目的主要是參與或體驗冒險遊憩游動，如攀岩、登山、滑雪、跳傘、衝浪、高空彈跳等。

7. 會議觀光（conference tourism）：是指參加會議的行程中，所引發的觀光商品和服務之需求，稱為會議觀光。

8. 運動觀光（sport tourism）：運動觀光是指民眾離開日常生活居住地，參加運動性活動或觀光運動競賽之旅遊活動。隨著運動人口和運動賽事的增加，運動觀光的發展逐漸受到重視。

9. 風景觀光（scenic tourism）：風景觀光是所有觀光類型中最為常見的一種，意指民眾從事旅遊的主要目的是欣賞自然風光景色，如觀賞海岸地質景觀、觀賞動植物、日出、觀星、賞花等。

10. 產業觀光（industrial tourism）：係泛指觀光的主題由農、工等一、二級以經濟產業的內涵，經由產業轉型為三級觀光休閒服務業，使之兼具觀光休閒功能，亦有知性效果之觀光產業而言（楊正寬，2007）。

11. 文化觀光（cultural tourism）：依聯合國教科文組織定義，文化觀光為：「一種與文化環境，包括景觀、視覺和表演藝術和其他特殊地區生活型態、價值傳統、事件活動和其他具創造和文化交流的過程的一種旅遊活動。」（引自林詠能，2010）

12. 教育觀光（educational tourism）：教育觀光或學習旅行的發展已有一段很長的歷史。十六世紀英國貴族盛行將其子弟送到歐洲大陸留學，稱之為「壯遊」（grand tour），是教育觀光早期的一種形式。教育觀光係指人們離開他平常居住的地方，因學習目的而從事旅遊，如交換學生、遊學等。

第三節　觀光系統

觀光是一複雜的社會現象，想要窺探其複雜的內涵，經由觀光系統（tourism system）是一種不錯的方式。何謂系統，陳思倫、宋秉明和林連聰（1995）認為有三項基本要素：

1.一個系統是由若干單元或元素所構成的整體；
2.這些單元或元素之所以存在是為了達成某一或某些共同之目標。
3.這些單元或元素之間，必存在相互之關係或作用。

此三項基本要素為形成系統所必備，缺一則不能構成一系統。

Leiper（1979）從系統論的觀點認為，觀光系統涵蓋觀光客、觀光客源地、觀光目的地、客源地與目的地之間旅遊路線及觀光事業五個要素（圖1-3）。交通是Leiper觀光系統中內在組成部分，將觀光客源地和目的地串連起來，經由觀光客的數量表現其特質。因此，我們可以瞭解到「觀光系統」就是一個涵蓋觀光客完整旅程經歷的架構。

Gunn（2002）提出功能觀光系統（functioning tourism system），此系統由需求和供給兩個次系統所構成（圖1-4）。需求是指觀光客（tourist），供給則包括觀光吸引物、交通運輸、服務體系、資訊提供和促銷宣傳等五個元素。需求和供給兩次系統呈現相互關聯，供給五個元素則是彼此互動的關係。觀光系統是動態的，不僅五個供給面元素的改變

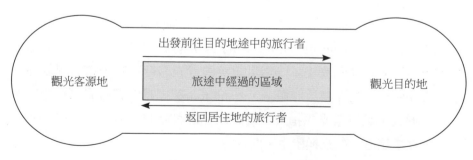

圖1-3　Leiper 觀光系統

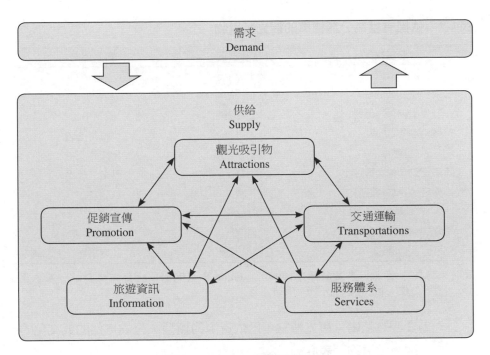

圖1-4　Gunn功能觀光系統

資料來源：Gunn (2002). *Tourism Planning: Basic, Concepts, Cases*, p.34.

隨時會發生，供給和需求兩市場之間的關係也會因外在環境的變化而改
變。

1.觀光吸引物：觀光吸引物是整個觀光系統的核心。在觀光系統中如
　果缺乏極具觀光吸引力的遊憩資源，要帶動觀光市場的發展是有些
　困難。因此，在觀光系統裡面，市場提供「推」（push）的動力，
　觀光吸引物則扮演「拉」（pull）的吸力。Gunn（2002）依所有
　者、資源基礎和停留時間進行分類，這可以讓觀光吸引物的特質更
　加清楚的展現，對於協助企業及觀光產業其他業者規劃未來發展是
　有所助益的。

(1)擁有權：觀光吸引物的經營與擁有者，有政府機構，非營利性組
　　織，以及商業團體。各組織擁有的觀光吸引物如**表1-2**所示。

觀光學

14

表1-2 依擁有權為分類標準的觀光吸引物

政府機關	非營利組織	商業部門
國家公園	歷史遺址	主題樂園
州立公園	嘉年華會（節慶）	渡輪旅遊
野生生物保護區物	組織性露營	購物中心
景觀／歷史道路	老人旅館	小吃特產店
遊憩區	歷史建築（古蹟）	休閒渡假村
國家及紀念物（遺跡）	劇院	高爾夫球場
野生生物禁獵區	花園	劇院
動物園	博物館	雕刻店
腳踏車道／健行步道	慶典遊行	工廠參觀
運動園區	自然保留地	賽車場

資料來源：李英宏、李昌勳譯（1999）。Gunn著 (1994)。《觀光規劃——基本原理、概念及案例》。

(2)資源為基礎：觀光據點可以依資源的類型，分成自然的或文化的觀光吸引物（**表1-3**）。

(3)停留時間：依停留時間長短，將觀光吸引物分成短時間停留和長時間停留兩大類型。如**表1-4**所示。

表1-3 依資源為分類標準的觀光吸引物

自然資源為基礎	文化資源為基礎
海灘渡假區	歷史遺址
露營區	考古地區
公園	博物館
滑雪勝地	道德地區
海上渡輪	節慶（嘉年華會）
高爾夫球場	醫療中心
自然保護區	貿易中心
組織性露營	劇院
腳踏車道／健行步道	工廠參觀
景觀道路	會議中心

資料來源：同表1-2。

表1-4　依停留時間為分類標準的觀光吸引物

短時間停留	長時間停留
景觀道路區	休閒渡假村
自然地區	組織性露營區
歷史古蹟／遺址	渡假住宅區
小吃特產店	觀光賭場
寺廟	觀光牧場
動物園	會議中心

資料來源：同表1-2。

2.服務體系：服務體系統稱為接待服務產業（hospitality service industry）（Gunn, 2002），如旅館業、餐飲業、旅行業和伴手禮商店等。服務體系對於觀光目的地就業機會的創造與經濟的發展扮演重要角色。

3.交通運輸：交通運輸是觀光據點和市場之間重要的聯結，左右觀光據點的發展。因此交通運輸是否完善，對於觀光客的遊憩體驗與遊憩品質有很大的影響。

4.旅遊資訊：旅遊資訊的提供，對於提升觀光客遊憩體驗價值具有正向的助益。一般常見的旅遊資訊地圖、摺頁、導覽手冊、錄影帶、雜誌等，除此之外，遊客服務中心提供現場與即時的旅遊資訊服務也是相當重要。

5.促銷宣傳：促銷宣傳是在觀光據點服務設施、交通運輸和旅遊資訊建置完成後首要的工作。一觀光據點進行促銷宣傳所費不貲，因此如何清楚將觀光據點特色清楚地傳達給市場潛在消費族群，就顯得特別重要。此外，在觀光據點的淡季時期，如何經由宣傳促銷提高遊客數量，也是觀光據點經營者必須事先做好規劃的。

第四節　觀光產業

　　「觀光產業」已成為二十一世紀最具社會經濟指標的產業。自1950年代至今，全球的觀光活動呈現日趨多元的豐富面貌，不僅在「量」上有可觀的成長，在「質」的方面亦不斷地醞釀新風貌。觀光產業的發展，必須充分發揮先天的特質，加上後天的規劃、建設及軟體服務，開發獨具當地特色的觀光資源，不斷創新、進步，才能擁有國際競爭力。近年來拜運輸科技快速發展所賜，國際間觀光旅遊活動日趨熱絡且成長迅速，世界各國無不處心積慮地加強觀光資源開發及行銷宣傳，以期吸引更多的國際觀光客到來，增加外匯收入（交通部觀光局，2002）。

一、觀光產業

　　根據我國「觀光發展條例」第二條第一項，「觀光產業」係指有關觀光資源之開發、建設與維護，觀光設施之興建、改善，為觀光旅客旅遊、食宿提供服務與便利及提供舉辦各類型國際會議、展覽相關之旅遊服務產業。在同條文第七項至第十二項中明確指出，國內觀光產業包含：觀光旅館業、旅館業、民宿、旅行業、觀光遊樂業。

　　薛明敏（1993）定義觀光事業：凡生產可使觀光行為成為可能的各種物資業種，以及提供觀光行為所必需的服務的業種皆可謂之為觀光事業。觀光事業可細分為「基礎性」的事業與以及「補助性」的事業。所謂基礎性者就是直接與觀光行為發生關係，或是非有之就不能得以旅行觀光行為的業種，其中包括交通業、旅館業、旅行社以及特殊生產業（如土產品、旅行用品及旅行圖書等的生產單位）等。至於補助性的事業那就不勝枚舉，體育娛樂甚至是出入境的通關服務何嘗不是觀光事業之一，也許我們可說補助性者是襯托基礎性者的配角業種。

　　唐學斌（2002）認為觀光事業是一種服務性之事業，藉提供服務而

收取合理報酬，是有代價之服務。觀光事業是一種企業，也是一種具有多元化、多目標的綜合性事業。其本質代表著一個社會經濟結構，其發展也就是整個社會經濟發展的重要內容。

就觀光事業的結構而言，觀光事業的範圍涵蓋（唐學斌，2002）：

1.風景地區之規劃、開發、建設、維護與管理。
2.名勝古蹟之維護與管理。
3.歷史文化古物與民族藝術之宣揚與展覽。
4.旅行業之管理與監督。
5.觀光事業從業人員之訓練與管理。
6.接待觀光客旅館之建設與設施標準規格之釐訂。
7.國際機場與港口之管理。
8.交通運輸與觀光事業的配合問題。
9.觀光宣傳與報導。
10.觀光市場之調查與分析。

在交通部觀光局負責編製的台灣觀光衛星帳中，將觀光產業定義為：觀光產業是指與觀光活動息息相關的產業，分為觀光特徵產業（包括住宿服務業、餐飲業、陸上運輸業、航空運輸業、汽車租賃業、旅行業、藝文及休閒服務業）以及觀光關聯產業（零售業）。

許文聖（2010）對觀光產業定義是提供和銷售服務及設施給旅客，並賺取利潤的一種事業。

Goeldner與Ritchie（2012）認為觀光產業供給組成可分成四個主要分類（吳英偉、陳慧玲譯，2013）：

1.自然資源與環境：這個分類基礎的要素包括空氣和氣候風土、自然地理、地表形態、地勢、植物、動物、水體、海灘、自然美景、飲用水的供給及衛生設備等地使用。
2.人為環境：包括基礎設施和上部結構。基礎設施包括了所有地下

的、地面開發建設，像是自來水供給系統、汙水處理系統、瓦斯管線、電線、排水系統、道路、通訊網路以及許多商務設備。觀光產業的上部結構所包括的設備主要在支援拜訪的遊客活動，包括機場、鐵路系統、道路、停車場、公園、港口和碼頭設施、公車和火車站設備、渡假勝地、飯店、汽車旅館、餐廳、購物中心、娛樂場所、博物館、商店等建築。

3.營運部門：觀光產業的運作部門代表了社會民眾所理解的「觀光」。營運部門包括交通運輸業、觀光服務業、住宿業、旅遊商業部門、節慶活動產業、觀光據點部門、冒險和戶外遊憩業、餐飲服務業、娛樂業等。

4.親切的態度和文化資源：一地區的居民和文化資產能成功地吸引觀光客集結。舉例來說在夏威夷，其觀光從業人員表示歡迎態度的招呼語Aloha是居民對遊客的禮貌、友善、誠摯，願意去服務且活絡與遊客間的互動。除此之外，任何地區的文化資源包括：藝術、文學、歷史、音樂、戲劇、舞蹈、文物、運動和其他活動等。

綜上可以發現，觀光產業就狹義而言，係指提供旅客觀光需求服務的事業。就廣義而言，包含觀光吸引物規劃、開發與管理之個人、公司或政府組織；提供觀光需求服務之事業；以及滿足旅客觀光需求的吸引物，包含人為資源和自然資源（圖1-5）。

二、產業特性

(一)綜合性

觀光產業是一綜合性產業。為滿足旅客的消費需求，必須要有交通運輸的配合、餐飲業的供應、旅行社的媒介、政府單位景點開發與維護、旅遊、圖書資訊提供、娛樂、購物環境建構與節慶活動等。由此，可以瞭解到觀光產業是一複雜、多元之綜合性產業。

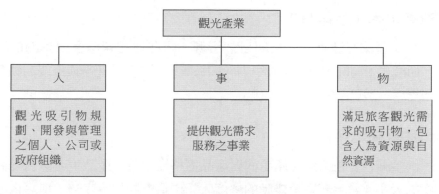

圖1-5　觀光產業範疇

(二)普遍性

　　全世界每個國家或地區，不管其經濟發展處於何種階段，觀光產業都存在其國家或地區境內。每個國家或地區各自擁有不同歷史文化古蹟、自然景觀、飲食文化等觀光吸引物，因此發展出各自觀光的特色與魅力，吸引該國人民與其他國家或地區民眾觀光。

(三)多樣性

　　　觀光產業不同於一般工業生產的產品大都是規格化與標準化的商品。觀光產業因各個國家或地區的觀光吸引物不同，導致整體產業所呈現出來的旅遊商品有不同的風貌與多樣性。如埃及的金字塔、巴黎的艾菲爾鐵塔、羅浮宮、美國的黃石公園、尼加拉瓜瀑布、中國的萬里長城、九寨溝、希臘的羅馬競技場、日本的合掌屋等。

(四)服務性

　　　觀光產業提供的產品包含有形的商品與無形的服務，其中服務是觀光產業核心的商品。觀光產業的服務性充斥於產業中各個行業，如餐廳的餐桌服務、旅館客務與房務服務、旅行社領隊與導遊服務、觀光景點導覽解說服務等。

(五)變化性（季節性）

觀光產業有豐富的人文與自然資源。這些遊憩資源會因季節的不同，而產生不同的的變化與吸引力。如每年不同時節的花季與節慶活動都讓觀光產業呈現多彩多姿的風貌。

(六)供給缺乏彈性

供給彈性旨在衡量生產者面對產品價格變動時，產品生產數量變動程度的大小。當生產數量變動的幅度大於價格變動的幅度時，稱之供給富有彈性；當生產數量變動的幅度小於價格變動的幅度時，稱之供給缺乏彈性。在觀光產業中，如觀光旅館、主題樂園、觀光景點等投資開發時間長，面對產品價格大幅變動時，產業供給的家數無法快速的增加，此為供給缺乏彈性。

(七)經濟性

觀光產業是全球最大的單一產業，對於一國經濟產值與就業都有相當的貢獻。由世界觀光旅遊委員會（World Travel & Tourism Council, WTTC）統計資料顯示，2019年全球旅遊與觀光產業規模是8.9兆美元，對全球GDP貢獻度是10.3%；觀光產業就業人口數是3.3億人，對全球就業人口的貢獻度是10%。

🚡 第五節　觀光相關名詞

一、旅行與旅行者

旅行（travel）是指由一個地方移動到另外一個地方。通常我們會將旅行和觀光視為同義，交錯使用，但實際上旅行所涵蓋的範圍較觀光大，亦即觀光包含於旅行之中。一般而言，旅行和觀光通常單獨或共同描述三個概念（Chadwick, 1994）：

1.人類的移動。

2.經濟體的一個部門或產業。

3.人們之間互動關係，離開居住地區外出旅行的需求以及提供產品，以滿足這些需求的服務所形成的廣泛系統。

Chadwick（1994）提出旅行者（traveler）分類的理論架構（圖 1-6），將旅行者分成觀光客與其他旅行者兩大類，清楚區分出旅行者和觀光客之差別。在Chadwick（1994）旅行者的分類中，觀光客的旅遊目的分成商務、探訪親友、其他個人事務和娛樂等四種。非觀光客之其他旅行者的型態有通勤、其他當地旅行者、交通運輸工作人員、學生、移民和短暫工作者。

(1)觀光客的國際技術定義。

(2)遊覽客的國際技術定義。

(3)旅行者的旅程少於旅行和觀光的定義，如離家少於50英里（80公里）。

(4)指在住家與學校之間移動的學生，學生其他的旅行活動屬於觀光的範疇。

(5)所有單向旅行者往一個新據點移動的居民，包含本國移居他國者、他國移入本國者、難民、國內移民和流浪者等

二、旅客

旅客（visitor）是指任何人旅行到非平常居住的國家或地區，而其目的並非在該國家或地區從事有報酬之職業。旅客因停留時間與目的不同，可分成：

1.觀光客：至他國或地區旅遊，停留時間至少24小時，其旅遊目的可分成：

(1)休閒：包含娛樂、渡假、教育、宗教、健康和運動等。

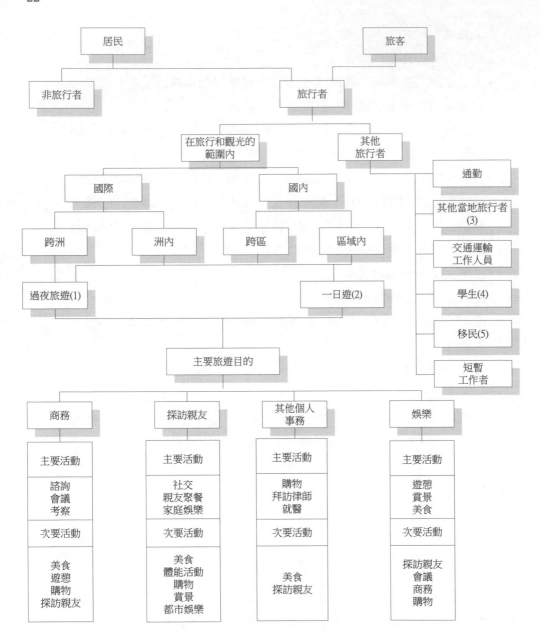

圖1-6　旅行者的分類

資料來源：Chadwick (1994). Concepts, Definitions, and Measures Used in Travel and Tourism Research.

(2)商務、公務、家庭事務和會議等。

Cohen（2004）從七個角色特徵區分觀光客與旅行者的差異之處（**表1-5**）：

- ·觀光客是暫時離家的旅行者。
- ·觀光客是自願的旅行者。
- ·觀光客是作往返旅行的旅行者。
- ·觀光客的行程相對較長。
- ·觀光客從事的旅行是非周期重複的。
- ·觀光客的目的並非追求報酬，旅行就是觀光客最終目的。
- ·觀光客旅行的目的是追求新奇感與生活變化。

2.遊覽者（excursionist）：至他國或地區旅遊，停留時間少於24小時。

表1-5　觀光客角色定義的概念樹

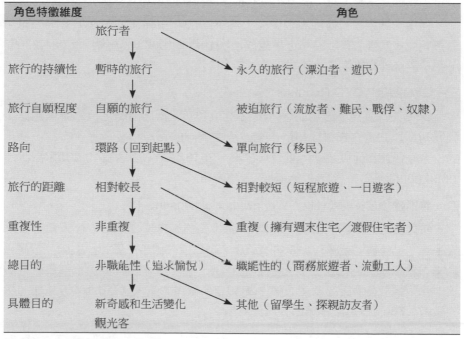

角色特徵維度		角色
	旅行者	
旅行的持續性	暫時的旅行	永久的旅行（漂泊者、遊民）
旅行自願程度	自願的旅行	被迫旅行（流放者、難民、戰俘、奴隸）
路向	環路（回到起點）	單向旅行（移民）
旅行的距離	相對較長	相對較短（短程旅遊、一日遊客）
重複性	非重複	重複（擁有週末住宅／渡假住宅者）
總目的	非職能性（追求愉悅）	職能性的（商務旅遊者、流動工人）
具體目的	新奇感和生活變化 觀光客	其他（留學生、探親訪友者）

資料來源：巫寧等譯（2007）。Cohen著(2004)。《旅遊社會學縱論》。

全球前十大旅館集團

美國芝加哥MTG Media Group發行的*HOTELS*雜誌,從1971年起開始對全球最大的旅館集團和公司進行排名,根據2020年8月底的調查報告*Hotels Rank 325*,2019年全球前十大旅館集團為:萬豪、錦江、Oyo、希爾頓、洲際、溫德姆、雅高、精品、華住和首旅等十家旅館集團,其中錦江、Oyo、首旅如家和華住為亞洲地區的旅館集團。

一、萬豪國際酒店集團(Marriott International)

萬豪國際集團創建於1927年,總部位於美國華盛頓,2016年3月收購喜達屋集團,成為全球最大旅館集團。萬豪旗下品牌飯店有:萬豪、J. W萬豪、萬麗、萬怡、萬豪居家、萬豪費爾菲得、萬豪唐普雷斯、萬豪春丘、萬豪渡假俱樂部、麗思卡爾頓,以及喜達屋集團之瑞吉、豪華精選、W酒店、威斯汀、艾美、喜來登、福朋酒店、雅樂軒、源宿等。2019年萬豪國際旅館集團有7,163家旅館,1,348,532間房間。

二、錦江國際集團(Jin Jiang International Holdings Co., Ltd.)

錦江國際集團,總部設在中國上海,2003年由錦江(集團)有限公司和上海新亞(集團)有限公司合併組成。2019年有10,020家旅館,1,081,230間房間,為全球旅館第二大集團。

三、OYO飯店(OYO Rooms)

OYO是印度連鎖飯店品牌,成立於2013年。飯店品牌定位為平價旅館,發展初期以加盟方式快速拓展市場,經由統一的預訂和搜尋平台,為多樣化的小型平價旅館提供統一的管理與標準。2019年OYO飯店有45,600家旅館,1,054,000間房間,為全球旅館第三大集團。

四、希爾頓酒店集團(Hilton Worldwide Holdings Inc.)

希爾頓酒店集團成立於1928年,希爾頓的經營理念是「你今天對客人微笑了嗎?」。旗下品牌有:希爾頓酒店、華爾道夫酒店、康萊德酒店、希爾頓逸林、希爾頓花園酒店、希爾頓歡朋酒店、希爾頓欣庭酒店、希爾頓惠庭酒店、希爾頓尊盛酒店等多個品牌。2019年希爾頓旅館集團有6,100家旅館,房間數971,780間,為全球第四大旅館集團。

五、洲際酒店集團（InterContinental Hotels Group, IHG）

洲際酒店集團成立於1777年，旗下擁有洲際酒店、皇冠假日酒店、假日酒店、華邑酒店、英迪格酒店、智選假日酒店等品牌飯店。2019年洲際酒店集團有5,903家旅館，883,563間房間，全球旅館房間數排名第五。

六、溫德姆酒店集團（Wyndham Hotels & Resorts）

溫德姆酒店集團總部位於美國新澤西州，旗下知名酒店品牌有：速8酒店、戴斯酒店、豪生酒店、爵怡溫德姆酒店、華美達酒店、華美達安可酒店、蔚景溫德姆酒店、溫德姆花園酒店、溫德姆酒店及渡假酒店、溫德姆至尊酒店等。2019年溫德姆旅館集團有9,280家旅館，831,025間房間，全球旅館排名第六。

七、雅高酒店集團（Accor）

雅高酒店1967年成立於法國巴黎，在2016年7月收購FRHI酒店集團及其三個奢華酒店品牌：費爾蒙、萊佛士和瑞士酒店。旗下品牌酒店有：索菲特、鉑爾曼、美憬閣、美爵酒店、諾富特、美居、宜必思、阿爾吉奧公寓酒店、賽貝爾酒店、達拉索海洋溫泉酒店等。2019年有5,036家旅館，739,537間房間，全球旅館排名第七。

八、精選國際酒店集團（Choice Hotels International）

精選國際酒店成立於1996年，總部設於美國馬里蘭州。旗下知名酒店品牌有：康福特旅館、凱富國際公寓、凱麗大酒店、克拉麗奧酒店、Sleep Inn、Econo Lodge、羅德威旅館、MainStay Suites、郊區長住酒店、Cambria Suites和Ascend Collection。2019年有7,153家旅館，590,897間房間，全球旅館排名第八。

九、華住酒店集團（Huazhu Group Ltd.）

華住酒店集團於2005年創立，是中國第一家多品牌的連鎖酒店集團。旗下品牌酒店有：禧玥酒店、全季酒店、星程酒店、漢庭酒店、海友酒店。2019年華住酒店集團有5,618家旅館，536,876間房間，全球旅館排名第九位。

十、首旅如家酒店集團（BTG Hotels Group Co.）

首旅如家酒店集團總部設在中國上海，創立於2002年。旗下品牌酒店

有：如家酒店、和頤酒店、莫泰酒店三大品牌。2019年如家酒店集團共有4,450家旅館，414,952間房間，全球旅館排名第十。

　　2019年全十大旅館集團旅館數合計106,333家，較2018年家數成長44.61%；房間數合計8,452,393間，較2018年成長13.81%。

資料來源：Hotels 325, HOTELSMag.com, July/August 2020. http://library.hotelsmag.com/publication/?i=667306&p=3&pp=1&view=issueViewer.

Chapter
2
觀光發展沿革與政策

二十世紀末及千禧年的到來見證了休閒社會的持續成長。人們逐漸意識到渡假、旅遊以及體驗異國社會與文化的重要價值。1950年代，已開發國家的消費型社會持續成長，強調了休閒活動的自由裁量支出（discretionary spending）。由於可支配所得（disposable income）不斷增加，人們也有越來越多的空閒時間追求休閒及渡假。此種休閒社會（leisure society）概念在西方世界發展生根已久。1990年代的潮流更顯示了全球對旅行及渡假休閒的嚮往。受到重大經濟政治社會及文化上的變遷，原本不熱衷國際觀光的後共產國家（post-communist countries）及世界新興區域（如亞洲、中國及印度）等觀光需求也持續升高（Page and Connell, 2009；尹駿譯，2010）。

第一節　國際觀光發展歷程

有關世界觀光發展歷程，Fridgen（1996）在《觀光旅遊總論》（*Dimensions of Tourism*）（蔡宛菁、龔聖雄譯，2007）一書有精闢的說明，茲就書中對世界觀光旅遊的演進過程簡述如下：

一、舊石器時代的旅遊（Travel in Prehistoric Times）

早期人類的生活很困苦，從舊石器時代（約從西元前32000～10000年）所遺留的證據顯示，那時的人類活動只專注於是否可以活過今天。這個時期的人類並無遷移工具的習慣。那些遊牧民族所製造的工具，都是他們每到一處新地方會利用當地所擁有的自然資源，如石頭、木頭或骨頭所製造而成的。雖然早期的旅遊充滿著嚴酷的考驗和極高的危險性，但仍不能阻止早期人類進行全球性遷徙的行為。

二、新石器時代的旅遊（Travel in Neolithic Times）

新石器時代的開始約在西元前10000年，在這個時代人們開始過著農業的定居生活，也發展了一些原始的文明。數個在新石器時代的創新改變了旅遊的發展演進：(1)約在西元前4000年，埃及開始建造船隻；(2)動物開始被訓練及利用來載運糧食、人、武器和工具等；(3)約在西元前3500年蘇美人（Sumerians）發明輪子，使運輸變得更便利；(4)陶、瓷器和工具的製造產生。

獨特的文化與宗教信仰也出現在新石器時代。人們藉由宗教活動和心靈撫慰的目的，使旅遊更蓬勃發展。早期的遊牧民族因尋求溫飽而需要遷徙，到了農業民族因定居在某一地區，而可以進行定期的宗教信仰活動和慶祝大典。部分居民則因為宗教信仰，想尋求宗教聖地、墳墓，或一些見證神蹟的地方而展開旅行。

三、古希臘羅馬時代的旅遊（Travel in Ancient Civilizations）

許多歷史學家和人類學家認為貿易行為演變成活躍的旅遊活動的開始是在古希臘羅馬時代。這個時期的旅遊目的雖大多以軍事活動或貿易行為為主，但對一些居民而言，已經開始思考其他不同的旅遊目的。古代的遊客被新的土地所誘惑，於是去發掘美麗的地方，去體驗自然的景點，但那時以休閒為主的旅遊只限於有權勢、足以負擔這種消費的人而已。對於以宗教為目的的旅客，有神跡出現的地方就是他們拜訪的地方，例如：古埃及人到尼羅河膜拜、古希臘人到奧林帕斯山和早期的基督徒去耶路撒冷和羅馬朝聖。這些宗教信仰的活動繼而形成一種景點。

四、中古世紀的旅遊（Travel in the Middle Ages）

中古或黑暗時代（Middle or Dark Ages），顧名思義即為旅遊的黑暗

時期。豪華的旅遊不見了，給一般人旅遊的資源也消失了。此時，羅馬天主教堂成為控制歐洲大陸人民的一股力量，天主教原先只是眾多宗教的一種，但隨著政局的動盪，天主教漸漸成為人們心靈撫慰的一股重大力量，逐漸地，天主教取代其他宗教。天主教捨棄羅馬時代的歡樂活動、搏鬥遊戲，灌輸嚴厲的修行風格給教徒。要求教徒不可狂歡作樂，要莊嚴地自省；天主教堂也傳播基督的教條，認為世界上的歡樂必須被禁止和蔑視，信徒的休閒時間必須運用來祈禱而非世俗的玩樂，以示對基督的崇拜與尊敬。

在十三、十四世紀，朝聖是一個非常盛行的活動，幾個神廟或教堂變成了熱門的觀光場所，包括西班牙聖地牙哥大教堂、巴黎有名的教堂、羅馬的天主教堂以及耶穌的誕生地——耶路撒冷。朝聖者大都徒步或騎馬，有些會利用船或馬篷車。大量的朝聖客促使在朝聖地附近興起提供住宿的旅舍，此時提供膳食給朝聖者的服務也應運而生。旅館提供住宿、食物和飲料，一切就像過去古希臘羅馬時代。

五、新文藝復興時期的旅遊（Travel in the Renaissance）

從十四到十七世紀的新文藝復興時期代表著是啟發、改變和探險的一個時代。在這個時期裡，歐洲大陸之旅顯示的是一種上層社會的旅遊，也代表著現代觀光的起源。歐洲大陸之旅始於英國貴族送其子弟去歐洲大陸留學，盛行時期約在西元1500～1820年之間，旅遊的目的不同於中古世紀的貿易商業活動、宗教信仰或軍事活動。它的目的著重於教育、文化、健康、休閒、科學、職業發展、藝術、名勝古蹟的欣賞等。

交通運輸一直是觀光旅遊發展中重要的一環。早期歐洲的旅遊途徑，藉由郵政的運送系統來使用運河、馬車或徒步等方式。但到了1800年代初期，發明了蒸氣船、火車等交通運輸工具，使大陸之旅更加地蓬勃發展。

六、工業時期的旅遊（Travel in the Industrial Age）

在工業時期，國家的主要經濟來源從農業生產轉換成工業生產。在工業社會的結構，如職業、階級和經濟方面等都有改變，於是更多的人可以為了健康、休閒的目的進行旅遊。因此在這個時期，進步的道路系統及便利的水路運輸促使旅遊更民主自由。

在十七和十八世紀，健康和休閒是主要旅遊動機。歐洲大陸之旅成為此類家庭渡假旅遊的試金石，整個歐洲有錢人到溫泉渡假區（SPA）旅遊，體驗泡溫泉的舒適感。溫泉渡假剛開始興起時只是富裕人家才有能力去負擔此種旅遊，但經過長時間的演變則愈來愈大眾化。

文學和藝術也是促進旅遊發展的強烈動機之一。在1800年代早期，作家、詩人、藝術家和探險家都會讚頌大自然的真善美，這種對大自然的讚揚在歐洲和美國大陸形成了浪漫主義（Romanticism）。透過浪漫主義先驅所描述美麗的風景、雄偉的山峰、廣闊的海洋，使得社會大眾更想要瞭解這些地方的興趣大大地提高。

交通運輸工具的進步是工業時代旅遊發展最主要的因素。將團體旅遊事業發展得淋漓盡致者首歸功於英國人湯瑪士‧庫克（Thomas Cook）。在1850年代到1900年代之間，庫克旅遊公司營造了一個大眾化觀光的年代，而鐵路、大型船隻和庫克的旅遊安排，也提供數以百萬的中產階級可以旅遊的機會。於是觀光不再是富人階級的特權，它變成大部分的人都可以參與的一項活動。

七、現代大眾化觀光的出現（The Emergence of Mass Tourism）

在二十世紀兩次世界大戰促使科技進步，也幫助了觀光的發展。例如，戰船改裝成郵輪，使得海上航行更普遍。在1928年，已經有437,000名美國旅客搭乘船出國旅遊。在太平洋和大西洋航線有頭等艙和次等艙的分級，而這些分級都很受歡迎。此時的輝煌發展持續到1929年股市大崩盤

和經濟大蕭條（Great Depression）為止。

在1958年，發生兩事件因而造成國際大眾化觀光（International Mass Tourism）的興起，一為噴射機旅遊，二為經濟艙（Economy Class）的出現；而國內大眾化觀光（National Mass Tourism）的興盛則是因二次大戰後的經濟成長。當許多美國人和歐洲人可以利用假日開車去鄰鎮拜訪親友，或到鄰近河流、湖泊旁野餐，或甚至只是開車在路上兜風，此時大眾化觀光於是產生。

隨著科技的發展為觀光帶來戲劇性的變化。更快速的飛機和火車發展使世界的距離縮短了。1976年，歐洲開始超音波的飛機商業航線。在歐洲和日本，開始發展高速火車，這些火車系統變成道路壅塞時的另一種選擇，而在1990年代，它更變成統合歐洲大陸的另一工具。建築技術的進步，也運用在飯店的外觀中，有些飯店大廳設計極豪華或獨特，有些則與購物商圈結合一起，最後，電腦的普及整合了飯店設計和提升員工生產力。

觀光的內容和形式隨著時代的推移而出現變化。交通工具出現與改良讓觀光快速地向全世界推展；經濟的成長，讓觀光得以更普及發展，不再是富人階級享用的專利品；網際網路、智慧型手機和行動裝置的快速發展，讓旅遊資訊取得更為快速與透明，旅行社不再是旅遊資訊重要媒介，旅遊仲介角色逐漸式微，自由行將成為旅遊市場的主流方式；科技的快速發展，讓旅遊得以飛向天際，天空旅遊不再是夢想。簡言之，觀光的發展會持續的往前不歇，觀光業會是全世界重要產業之一，也會是各國產業發展重要的選擇。

第二節　我國觀光發展歷程

一、民國45～63年：奠基期

我國觀光事業，肇始於民國45年，乃遵照先總統蔣公的昭示：「舉

辦觀光事業之目的，乃在爭取外匯，惟欲達此目的，不僅對於旅館之興
建，風景區之管理，道路之改良，均須有良好之規劃。而且對於旅館及風
景區之管理，尤須特別注意，否則縱有良好之設備而無適當之管理，仍難
適應外人需要，是以對管理人員，導遊人員、服務人員之訓練，均極需
要。」（唐學斌，1994）。

　　發展觀光初期，組織的建立與法規的訂定是首要之事。民國45年
「台灣省觀光事業委員會」成立（**表2-1**），同年民間組織「台灣觀光協
會」也相繼成立。49年東西向橫貫公路開通，太魯閣成為聞名中外之觀光
景點，帶動東部觀光。政府為推動觀光，將50年訂為觀光中華民國年，
並實施72小時免簽證。53年世運在東京舉行，而日本又開放國民出國觀
光，政府為吸引更多觀光客，將72小時免簽證延長到120小時（詹益政，
2001）。54年國立故宮博物院台北外雙溪新館落成啟用。55年公布實施
「台灣省風景名勝地區管理辦法」。56年台北圓山市立兒童育樂中心開
幕，為全台最早且唯一之公辦兒童樂園。是年，全台第一家民營遊樂園
雲仙樂園開幕。57年交通部頒布「台灣地區觀光旅館輔導管理辦法」、
「旅行業導遊人員管理辦法」，58年公布實施「發展觀光條例」，確立
觀光事業發展與管理的法源依據。60年「交通部觀光局」成立，綜理規
劃、執行與管理全國觀光事業的發展。

二、民國64～78年：成長期

　　開發觀光資源，提升觀光品質，增強觀光吸引力，爭取觀光客
造訪，是此時期主要的工作重點。民國66年訂定「觀光旅館業管理規
則」，將觀光旅館區分為國際觀光旅館及一般觀光旅館。68年訂頒「台
灣地區綜合開發計畫」，訂定觀光遊憩資源發展方向。是年觀光局研訂
「台灣地區觀光事業綜合開發計畫」，訂定觀光資源開發順序，12月發
布「風景特定區管理規則」，建立風景特定區規劃建設與經營管理之規
則。71年行政院成立「觀光資源開發小組」，統籌觀光資源開發與管理之

方針。73年1月觀光局成立「墾丁國家公園管理處」，同年6月成立「東北角海岸風景特定區管理處」。74年、75年陸續成立玉山、陽明山和太魯閣國家公園管理處。76年台灣省政府推動「台灣省新景區開發建設綱要計畫」，積極開發北海岸、觀音山、八卦山與茂林四個風景區。76年7月政府解除戒嚴，11月開放國人赴大陸探親。

表2-1 歷年入境觀光重大事紀

年	月	事件
45	11	台灣省觀光事業委員會成立
45	11	台灣觀光協會
47		加入亞太旅行協會（PATA）
49	5	首家民營旅行社成立
49	11	實施72小時免辦簽證
54	11	國立故宮博物院台北外雙溪新館落成啟用，典藏65萬件無價中華藝術寶藏
55	3	東亞觀光協會成立
55	10	交通部「觀光事業小組」改組「觀光事業委員會」，為觀光局的前身
56		台北圓山市立兒童育樂中心開幕，為全台最早且唯一之公辦兒童樂園。全台第一家民營遊樂園雲仙樂園開幕
58	7	制定「發展觀光條例」，確立觀光事業發展與管理的法源依據
60	6	交通部觀光局成立
65	12	來台旅客首度突破100萬人次
66	7	訂定「觀光旅館業管理規則」，將觀光旅館區分為國際觀光旅館及一般觀光旅館
66	10	內政部公布訂定每年的農曆正月15日元宵節為觀光節
68	1	開放國人出國觀光旅遊
68	2	中正國際機場第一航廈啟用（2006年更名為台灣桃園國際機場）
70	7	觀光局於松山機場設立第一個以出國旅遊服務為目的之「旅遊服務中心」
71	2	行政院公告核定台灣第一個國家風景特定區「東北角風景區」
72		實施觀光旅館梅花評鑑制度，核發2～5朵梅花等級標章
72	9	舉辦第一屆日月潭萬人泳渡活動
76	7	政府解除戒嚴
76	11	開放國人赴大陸探親

（續）表2-1　歷年入境觀光重大事紀

年	月	事件
76	12	舉辦第一屆「台北國際旅展」（ITF）
77	1	全面開放旅行社執照申請
79	1	台北世貿中心啟用
79	2	第一屆台北燈會
81		完成中長程「台灣地區觀光遊憩系統開發計畫」
81	9	中韓斷交
83	3	實施120小時免簽證
83	12	「獎勵民間參與交通建設條例」公布施行
84	1	免簽證延長為14天
85	11	成立「行政院觀光發展推動小組」
88		訂為「台灣溫泉觀光年」
90		研訂《觀光政策白皮書》，打造台灣成為觀光之島
90	5	開放新加坡免簽證
90	8	開放港澳地區人民第二次來台落地簽證措施
91	1	開放第三類大陸地區人民來台觀光
91	5	開放第二類大陸地區人民來台觀光
91	6	開放港、澳地區出生之人民來台免費落地簽證
91	7	「行政院觀光發展推動小組」提升為「行政院觀光發展推動委員會」
91	8	啟動「觀光客倍增計畫」
91	11	開放馬來西亞免簽證
92	1	實施「國民旅遊卡」制度
92	1	開放韓國免簽證
92	3	宣布2004年為台灣觀光年
92	3	爆發SARS疫情
92	5	外籍人士免簽證入境延長為30天
92	6	解除SARS對台灣地區的旅遊警示
92	10	實施外籍旅客購物免稅新措施
93	1	啟動「台灣觀光年」，台灣觀光巴士旅遊產品上路
93	9	簽署台韓復航協定
94	2	開放第三類大陸人士來台不需團進團出
95	10	財團法人台灣海峽兩岸觀光旅遊協會成立

（續）表2-1　歷年入境觀光重大事紀

年	月	事件
96	3	台灣高鐵全線通車
97	7	開放大陸觀光客來台
97	9	開放經許可來台之大陸觀光客可經由「小三通」途徑來台
98	4	行政院將觀光列為台灣六大新興產業，啟動「觀光拔尖領航方案」
99	2	啟動重要觀光景點接駁公車「台灣好行」
99	7	首次辦理星級旅館評鑑
100	6	開放陸客來台觀光自由行
101	5	簽訂「台越觀光合作瞭解備忘錄」
104	8	實施東南亞優質團旅客簽證便捷措施（觀宏專案），成功開拓新南向市場
104	12	來台旅客突破1,000萬人次
106	1	啟動「Tourism 2020：台灣永續觀光發展方案」
107	3	與米其林合作首度出版《台北米其林指南》
108	12	召開全國觀光政策發展會議

資料來源：本書整理。

三、民國79～91年：調整期

　　這個時期是我國入境觀光發展停滯時期。由於受到民國75年6月之後新台幣的快速升值，79年日本泡沫經濟的崩潰，81年9月中韓斷交，以及86年7月東南亞金融風暴等經濟與政治的衝擊，來台觀光人數成長動力頓失。雖然期間83年3月對美、日、英、法、蘇、比、盧等十二國實施120小時免簽證，84年1月延長為14天，對於提升入境觀光人數有些許助益，但遊客人數仍無法大幅成長。85年11月成立「行政院觀光發展推動小組」，協調解決跨部會觀光課題。

　　民國89年11月交通部發布「二十一世紀台灣發展觀光新戰略」，以打造台灣成為「觀光之島」為發展目標。90年11月交通部核頒《觀光政策白皮書》，從供給面之「建構多元永續與社會生活銜接的觀光內涵」以及市場面之「行銷優質配套遊程」，發展台灣觀光。91年1月行政院宣布

2002年為台灣生態旅遊年。91年8月行政院核定「挑戰2008：國家發展重點計畫」，「觀光客倍增計畫」是十大重點投資計畫中的第五項計畫，此為觀光計畫首次列入國家重要計畫項目之中。

「二十一世紀台灣發展觀光新戰略」的擬定，《觀光政策白皮書》的宣示，以及「觀光客倍增計畫」的施行，雖無法推動此時期入境觀光客大幅的成長，但對於下一時期入境觀光的發展奠定下良好的根基。

四、民國92～104年：倍增成長期

這個時期是國內發展觀光的全新時期，除了「觀光客倍增計畫」為首次列入國家重要計畫中之觀光計畫外，98年2月馬總統指示將「觀光旅遊」、「醫療照護」、「生物科技」、「綠色能源」、「文化創意」與「精緻農業」定位為六大關鍵新興產業。98年4月行政院核定「觀光拔尖領航方案」，同年8月核定「觀光拔尖領航方案行動計畫」，觀光發展新願景是打造台灣成為「東亞觀光交流轉運中心」以及「國際觀光重要旅遊目的地」。

觀光客倍增計畫以民國90年觀光客資料為基礎（99.0萬人次），執行目標是97年來台觀光客達200萬人次。計畫執行期間，92年1月開放韓國免簽證，5月外籍人士免簽證入境延長為30天，10月實施外籍旅客購物免稅新措施，93年9月簽署台韓復航協定，94年2月開放第三類大陸人士來台不需團進團出，97年7月18日開放陸客來台觀光。此等觀光政策的施行，對於來台觀光人數的提升有明顯的效果。

民國100年推出台灣觀光新品牌Taiwan-The Heart of Asia，以「亞洲精華‧心動台灣」為主題，歡迎全球旅客體驗旅行台灣的感動，並以「Time for Taiwan旅行台灣，就是現在」訴求台灣觀光新時代的來臨。100年6月開放大陸旅客來台自由行。101年5月台越觀光合作進入新的里程，雙方簽訂「台越觀光合作瞭解備忘錄」。103年4月與香港簽定「亞洲郵輪專案ACF」（Asia Cruise Fund），強化亞洲郵輪市場競爭力。2015年

更名為亞洲郵輪聯盟ACC（Asia Cruise Cooperation）。2015年7月實施東南亞優質團旅客簽證便捷措施（觀宏專案），成功開拓新南向市場。

五、民國105年至今：轉型期

受到大陸對台限縮政策影響，來台旅客人數成長呈現趨緩。來台旅客市場正處於結構調整階段，包括大陸市場與非大陸市場來台旅客之消長，及旅遊模式、旅客特性與偏好之改變等。例如來台自由行旅客比例逐年增加、新興市場仍處開拓階段、旅客造訪區域多集中於台灣北部地區、追求深度體驗取代走馬看花行程、旅客平均消費力降低等，均影響我國觀光產業經營、政府施政重心、區域發展及資源投入與分配（交通部觀光局，2017a）。

民國105年推動新南向政策，放寬、簡化來台簽證措施。陸續於曼谷、胡志明市、倫敦等共設置十五個辦事處，以及孟買、雅加達、雪梨、紐西蘭等設服務聯絡處。

在行政院揭示「開拓多元市場」及「提升旅遊品質」兩大施政方針下，觀光局於106年1月啟動「Tourism 2020：台灣永續觀光發展方案」（2017～2020年），經由「開拓多元市場、活絡國民旅遊、輔導產業轉型、發展智慧觀光及推廣體驗觀光」等五大策略，打造台灣成為「智慧行旅、感動體驗」的「亞洲旅遊目的地」。

第三節　觀光政策

觀光政策係指政府為達成整體觀光事業建設之目標，就觀光資源、發展環境及供需因素作最適切的考量，所選擇作為或不作為的施政計畫或策略（楊正寬，1996）。我國觀光政策自交通部2000年「二十一世紀台灣發展觀光新戰略」的發表，至今已經歷二十個年頭，期間國內旅遊發展方案的施行、《觀光政策白皮書》的擬定、觀光客倍增計畫、觀光拔尖領航

方案、觀光大國行動方案、Tourism 2020——台灣永續觀光發展方案的施行，奠定今日我國觀光發展的基石。以下茲就二十一世紀我國重要的觀光政策沿革概述如下（交通部觀光局，2020）：

1. 2000年交通部觀光局擬訂「二十一世紀台灣發展觀光新戰略」，宣示以打造台灣成為「觀光之島」為目標，行政院並核定觀光產業為國家重要之策略性產業。

2. 2001年行政院經濟建設委員會（現為國家發展委員會）全面實施週休二日，訂定「國內旅遊發展方案」，推出「週週有活動、月月有盛會」及國民旅遊卡等措施，冀以激勵國民旅遊，活絡全台各地之觀光。

3. 2002年交通部核定觀光局所擬《觀光政策白皮書》，以「打造台灣成為觀光之島」為目標，擬訂兩項觀光政策發展主軸，即供給面建構多元永續與社會生活銜接的觀光內涵；市場面採取行銷優質配套遊程的策略，致力發展台灣之國際觀光市場。

4. 2002年行政院推出「挑戰2008：國家發展重點計畫」，將「觀光客倍增計畫」納為十項國家重點投資計畫之一，目標是2008年來台旅客達到500萬人次。為達此目標，觀光建設以「顧客導向」思維、「套裝旅遊」架構、「目標管理」手段，選擇重點、集中力量，有效進行整合與推動。

5. 2008年行政院規劃推動「六大新興產業」，「觀光旅遊」為其中之一，交通部觀光局乃配合研訂「觀光拔尖領航方案」，以「發展國際觀光，提升國內旅遊品質，增加外匯收入」為目標，自2009～2014年編列300億元觀光發展基金逐年推動。另為提升國家風景區觀光景點服務品質，研訂「重要觀光景點建設中程計畫」，以四年為一期程，落實「集中投資、景點分級」理念，全方位提升旅遊品質及接待能量。

6. 2012年行政院提出「黃金十年國家願景」計畫，提出「觀光升級：

邁向千萬觀光大國」之願景，交通部觀光局修訂「觀光拔尖領航方案」，之後擬訂「觀光大國行動方案」，政策主軸包括四個面向：優質觀光、特色觀光、智慧觀光、永續觀光。自2015～2018年編列168億元逐年推動。

7. 2017年UNWTO訂為「國際永續觀光發展年」（International Year of Sustainable Tourism Development），強調觀光產業在環境面、社會面及經濟面永續發展之思維，交通部觀光局爰提出「Tourism 2020──台灣永續觀光發展方案」，秉「創新永續，打造在地幸福產業」、「多元開拓，創造觀光附加價值」、「安全安心，落實旅遊社會責任」為核心目標，推出五大執行策略：開拓多元市場、活絡國民旅遊、輔導產業轉型、發展智慧觀光、推廣體驗觀光等落實方案之執行。

8. 2020年，由於新冠肺炎疫情嚴重衝擊觀光運輸產業之營運，交通部對此提出紓困、復甦與振興及轉型升級方案，提供營運損失救濟、營運支持及減輕營運負擔，協助觀光及交通運輸產業紓困；觀光產業復甦及振興方案，包括國內旅遊、國際旅遊、旅遊景點優化，協助觀光產業提升競爭力；升級與轉型前瞻計畫，則就推動建設國際級景點及觀光標誌改造計畫、主題旅遊年、智慧觀光等方向著手。

交通部於2020年5月31日核定《Taiwan Tourism 2030台灣觀光政策白皮書》，此觀光政策以「觀光立國」作為觀光發展的願景，確立觀光產業在國家社經發展政策的位階、建立各政府部門「觀光主流化」的施政理念。經由「組織法制變革、打造魅力景點、整備主題旅遊、廣拓觀光客源、優化產業環境、推展智慧體驗」六大執行策略，輔以配合觀光局改制觀光署，加強投入資源，使組織、人力、預算等條件到位之規劃，期能將資源觀光化，建立深度多元優質的旅遊環境，逐步實現未來十年觀光願景，幫助觀光發展找到未來永續新方向。

《Taiwan Tourism 2030台灣觀光政策白皮書》政策主軸有六大項：

一、組織法制變革

1.奠定「觀光立國」願景，並落實「觀光主流化」。
2.改制觀光行政組織，觀光局改制為觀光署，研議成立專責國際觀光
推廣行政法人組織及財團法人觀光研訓中心。
3.研議修正「發展觀光條例」，並更名為「觀光發展法」。
4.觀光發展基金法制化，並研議調整機場服務費之名稱。

二、打造魅力景點

1.建構區域觀光版圖，訂定整體台灣觀光資源整備計畫，創造國際觀
光新亮點。
2.打造友善旅遊環境，加強景區改造與整備。
3.建立人人心中有觀光，倡導觀光美學及永續觀光理念。

三、整備主題旅遊

1.整合觀光資源，促進跨域合作，推廣深度旅遊體驗，開發特色主題
旅遊產品。
2.推展綠色旅遊認證及生態觀光。

四、廣拓觀光客源

1.明確分流國際觀光市場客源，布局推動旅遊目的地品牌行銷。
2.深化國民旅遊推廣機制，加強海空運輸接待運能，健全全國觀光組
織行銷分工策略。

五、優化產業環境

1. 匯集觀光組織能量，優化產業投資經營環境，健全產業輔管機制，並為因應天災或人為突發事件，適時輔導產業紓困與振興。
2. 培訓觀光專業人才，提升職能水準，發揚企業社會責任，鼓勵地方創生，推動永續觀光認證。

六、推展智慧體驗

1. 推動產業及旅遊場域導入智慧科技應用，營造智慧旅運服務。
2. 建立跨部會數據旅遊平台，並強化數位社群行銷。

《Taiwan Tourism 2030台灣觀光政策白皮書》觀光發展目標原訂2030年達到來台旅遊人數2,000萬人次、國民旅遊2.4億人次、觀光總產值（消費金額）新台幣1.7兆元之目標（**表2-2**）。惟2020年1月起，各國陸續爆發新冠肺炎疫情，重創全球觀光產業，爰調降目標值，期2030年來台旅遊人數、國民旅遊人數及觀光總產值（消費金額）分別逾千萬人次、2億人次及新台幣1兆元。

表2-2　2030年我國觀光發展目標

項目	主要指標	評估基準 2018年		預期目標	
				2025年	2030年
1	來台旅客人次（萬人次）	1,106	原目標值	1,600	2,000
			保守值	1,246	1,516
			樂觀值	1,309	1,670
2	國人國內旅遊人次（億人次）	11.7	原目標值	2.1	2.4
			保守值	1.75	2
			樂觀值	1.9	2.15
3	A. 觀光外匯收入（億元）	4,133	原目標值	7,00	10,000
			保守值	4,651	5,658
			樂觀值	4,885	6,234
4	B.國人國內旅遊總消費（億元）	3,769	原目標值	5,500	7,000
			保守值	3,855	4,406
			樂觀值	4,186	4,736
5	A+B之觀光產值（億元）	7,902	原目標值	12,500	17,000
			保守值	8,506	10,064
			樂觀值	9,070	10,971

1. 鑑於受2020年初新冠肺炎疫情重創全球觀光產業之影響，預估將有二至三年之復甦期，爰考量整體觀光振興發展速度，配合調整下修原訂目標值，預計於2034~2038年可望達成來台觀光人數2千萬人次、國民旅遊2.4億人次，及觀光總產值（消費金額）達新台幣兆元之目標。

2. 來台旅客人次：係參據UNWTO預測2010~2030年間，全球國際旅遊人數年平均成長率為3.3%、亞太地區年平均成長率為4.9%，以及各國目標來台旅客人次，並衡量大陸市場及非大陸市場來台旅客消長之趨勢，及酌增挑戰度調整而得。

3. 國人國內旅遊人次：各年度國人國內旅遊人次目標以每年1~2%之平均成長幅度，推估下一年度國人國內旅遊人次。

4. 觀光外匯收入（不含機票收入）：各年度來台旅客人次目標*各年度來台旅客各項指標目標（設定2030年每人次約1,238美元，匯率30.15元）估算。

5. 國人國內旅遊總消費：各年度目標國人國內旅遊人次*各年度目標每人每次旅遊平均費用（設定2030年約新台幣2,203元）估算。

資料來源：《Taiwan Tourism 2030台灣觀光政策白皮書》。交通部觀光局，民國109年5月。

路易莎超越國際連鎖品牌星巴克的四大關鍵因素

　　根據國際咖啡組織（ICO）統計，國內的咖啡市場近五年成長率達20%，市場規模超過700億元，成為許多業者紛紛搶進的「黑金」商機。2019年底國內咖啡市場發生了一件大事，連鎖咖啡寶座易主，路易莎家數超越星巴克，成為國內連鎖咖啡的龍頭。路易莎成立於2006年，由年僅41歲的董事長黃銘賢獨資創立。一家創業不到十三年的公司，為何可以如此快速展店，甚至超越星巴克，其成功關鍵因素是什麼，令人好奇。在食力林玉婷小姐的專訪文章中指出，路易莎成為國內連鎖咖啡龍頭，有四大關鍵因素：

1. 不學別人，不斷自我辯證：黃銘賢董事長強調做任何事習慣先定義清楚，利用烘豆和沖煮實作反覆的辯證實驗，光西雅圖式、義大利式濃縮咖啡的定義，就花了一年的時間。黃明賢認為定義清楚，發展出來的品牌才對味，才有個性與生命力。

2. 找出適合國人的拿鐵風味：拿鐵是國人最喜歡的咖啡口味。黃銘賢董事長喝遍全台灣值得去的咖啡館，花了三個月的時間，反覆測試不下千次，終於找到咖啡豆香氣豐富又最甜的烘培度，端出適合國人的拿鐵風味。

3. 自建餐食供應鏈，滿足顧客需求：「餐點」是消費者願意走進路易莎重要主因。iCHEF共同創辦人程開佑表示，「路易莎開始超越星巴克，就是熱壓土司和可頌」。餐食目前對路易莎的營收貢獻至少四成。

4. 三年蹲點，展現後續爆發力：路易莎第一家的開設，黃銘賢董事長花了三年的時間準備。展店之前黃銘賢已將所有事業的發展藍圖與經營策略研擬完成。展店後憑著本身的咖啡專業能力，以及對市場精準的洞察，靈活調整品牌定位，帶動了「精品咖啡平價化」的風潮。

資料來源：林玉婷（2019）。〈大膽擠下星巴克！連鎖咖啡路易莎：不是豪賭，是精密計算的結果〉。食力，https://www.foodnext.net/news/industry/paper/5739326250。

Chapter

3

觀光組織

　　觀光組織是觀光產業發展的重要推手。觀光產業是一綜合性產業，與之相關的行政組織非常多，因此一國若要順利推展觀光，各部會行政組織如何有效溝通、協調與整合就顯得非常重要。另外，觀光是屬於全球性的產業，國際性觀光組織的成立與協助全球觀光的發展，對於世界各國觀光事務的推動與發展有很大的助益。

第一節　國際觀光組織

一、世界觀光組織（World Tourism Organization, WTO）

　　世界觀光組織是聯合國的專門機構之一，成立的宗旨是促進和發展觀光事業，以利經濟發展。世界觀光組織的成立是經過幾個階段演進而來，在1925年於荷蘭海牙召開「國際官方觀光運輸組織代表大會」（International Congress of Official Tourist and Traffic Associations, ICOTTA），此次會議中主要觀光發展國家認為，為了促進世界觀光的發展，應成立國際官方觀光傳播組織聯盟（International Union of Official Tourist Propaganda Organizations, IUOTPO），經過數年的籌設準備工作，1934年在荷蘭海牙正式成立了「國際官方觀光傳播組織聯盟」，總部設立在海牙。

　　1947年10月，在法國巴黎召開了第二屆各國觀光組織國際大會。會上決定將國際官方觀光傳播組織聯盟更名為「國際官方觀光組織聯盟」（International Union of Official Travel Organizations, IUOTO），總部設在倫敦，1951年遷至瑞士的日內瓦。1974年在國際官方觀光組織聯盟大會上，各成員國同意以「世界觀光組織」作為政府間的國際觀光組織機構。1975年5月在西班牙首都馬德里舉行了首屆「世界觀光組織」全體會員大會，正式將「國際官方觀光組織聯盟」更名為「世界觀光組織」。1976年，世界觀光組織正式被確定為聯合國開發計劃署在觀光領域的執行

機構，2003年「世界觀光組織」正式納入聯合國系統，作為聯合國系統領導全球觀光業的政府間國際觀光組織。

世界觀光組織主要工作如下：

1.推動觀光發展與合作。
2.進行觀光統計與市場調查分析。
3.提倡優質和永續的觀光發展。
4.加強觀光人力資源的開發。
5.提供和傳播觀光訊息和資料。

世界觀光組織是一個政府間組織，作為觀光領域的領先國際組織，世界觀光組織促進觀光業成為經濟成長，包容性發展與環境可持續性的驅力。世界觀光組織鼓勵執行「全球觀光業道德守則」，即在追求觀光業對社會經濟貢獻達到最大的同時，冀望將觀光業對於社會和環境負面的影響降到最低。世界觀光組織有一百五十九個會員國，六個準會員，兩個常駐觀察員和五百多個會員。目前主要優先推動的事項有：

1.將觀光業納入全球議程的主流。
2.改善觀光業競爭力。
3.促進可持續觀光業發展。
4.促進觀光業對減貧和發展的貢獻。
5.促進知識，教育和能力建設。
6.建立夥伴關係。

二、世界觀光旅遊委員會（World Travel & Tourism Council, WTTC）

世界觀光旅遊委員會成立於1990年，總部設立倫敦。世界觀光旅遊委員會是代表旅行和觀光業私營部門與其眾多行業的唯一全球機構。理事會成員來自全球所有地區和行業的主席或首席執行官，包括酒店、航空

公司、機場、旅行社、郵輪、汽車租賃、旅行社、鐵路以及新興共享經濟體。世界觀光旅遊委員會的活動包括研究觀光業對經濟和社會的影響，並舉辦全球和區域峰會探討與觀光業相關的議題和發展。

　　世界觀光旅遊委員會與牛津經濟研究院（Oxford Economics）共同執行和發表有關觀光業對經濟與社會影響的研究，並撰寫成「旅遊經濟影響報告」，內容涵蓋全球報告和二十四份區域報告以及一百八十四個國家報告。報告中估算觀光業對經濟的影響，包括總體GDP、就業、投資和出口，計算方式分成直接與間接影響兩種。

三、亞太旅行協會（Pacific Asia Travel Association, PATA）

　　亞太旅行協會1952年在美國夏威夷創立，是一個非營利組織。亞太旅行協會成立宗旨為促進在亞太地區的觀光事業發展，為亞太地區最重要的國際觀光組織之一。會員為政府、航空公司和觀光產業三類的團體會員所組成。亞太旅行協會成立目標在於協助各分會會員以及地區對外及對內之觀光發展，並推廣觀光產業對國際社群應有之責任。目前，協會有三十七名正式官方會員，四十四名聯繫官方會員，六十名航空公司會員以及二千一百多名財團、企業等會員。

四、國際民航組織（International Civil Aviation Organization, ICAO）

　　國際民航組織是各國於1944年創建的一個聯合國專門機構，旨在對「國際民用航空公約」的行政和治理方面進行管理，總部設在加拿大的蒙特婁。國際民航組織的現行使命是支援和建立一個全球航空運輸網絡，以滿足乃至超越社會和經濟發展以及全球業界和旅客更廣泛的互聯互通的需要。

五、國際航空運輸協會（International Air Transport Association, IATA）

國際航空運輸協會於1945年4月19日在古巴哈瓦那成立。它是航空公司間合作促進安全、可靠和經濟的航空服務的主要工具，造福世界消費者。國際航空運輸協會（IATA）是世界航空公司的行業協會，代表約二百九十家航空公司，占航空運輸總數的82%。國際航空運輸協會的使命是：代表、領導和服務航空業。

1.代表航空業：增進決策者對航空運輸業的瞭解，提高航空給國家和全球經濟帶來的益處的認識。為了全球航空公司的利益，我們質疑不合理的規則和收費，要求監管機構和政府負責，並爭取合理的監管。

2.引領航空業：制定了全球商業標準，為航空運輸業建立了標準。我們的目標是經由簡化流程和增加乘客便利性，同時降低成本和提高效率。

3.為航空業服務：協助航空公司在明確界定的規則下安全、安心、高效、經濟地運營。為所有行業利益相關者提供廣泛的產品和專家服務，提供專業支援。

第二節　國家觀光組織

一、觀光行政組織

就我國觀光組織的構成可以區分行政組織與團體組織兩大類，並細分為中央與地方兩部分。中央觀光行政組織主要有行政院觀光發展推動委員會、中央觀光主管機關交通部、交通部觀光局和所屬各國家風景區管理處等（圖3-1）；地方觀光行政組織是指各直轄市、縣（市）政府之觀光主管機關及所屬觀光組織。由圖3-1可以看到行政院觀光發展推動委員會

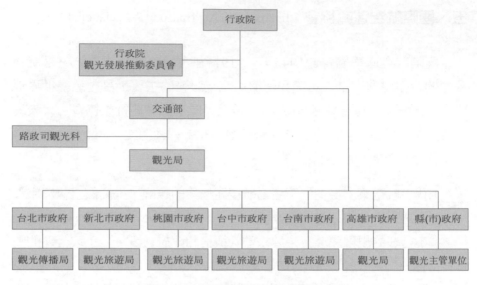

圖3-1　我國觀光行政組織體系

是目前我國最高觀光行政組織。

二、觀光局

　　我國觀光事業於民國45年開始萌芽，49年9月奉行政院核准於交通部設置觀光事業小組，55年10月改組為觀光事業委員會，60年6月24日政策決定將原交通部觀光事業委員會與台灣省觀光事業管理局裁併，改組為交通部觀光事業局，即現今觀光局的前身。61年12月29日「交通部觀光局組織條例」奉總統公布後，依該條例規定於62年3月1日更名為「交通部觀光局」，綜理規劃、執行並管理全國觀光事業。觀光局下設有：企劃、業務、技術、國際、國民旅遊、旅宿六組；以及秘書、人事、政風、主計、公關、資訊六室（**圖3-2**）。為加強來華旅客與國人出國觀光之服務，先後於桃園和高雄設立「台灣桃園國際機場旅客服務中心」及「高雄國際機場旅客服務中心」，並於台北設立「旅遊服務中心」及台

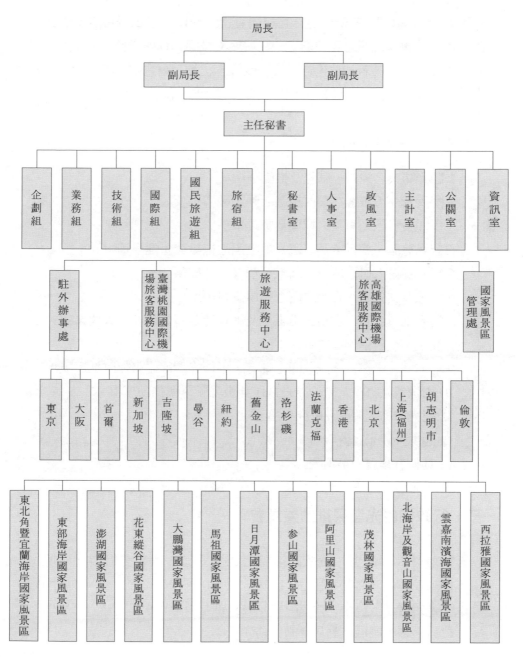

圖3-2 交通部觀光局組織圖

中、台南、高雄服務處。 另為直接開發與管理國家級風景特定區觀光資源，成立「國家風景區管理處」；為辦理國際觀光推廣業務，則分別在東京、大阪、首爾、新加坡、吉隆坡、曼谷、紐約、舊金山、洛杉磯、法蘭克福、香港、北京、上海（福州）、胡志明市、倫敦等地設置駐外辦事處。

觀光局職掌業務如下：

1.觀光事業之規劃、輔導及推動事項。

2.國民及外國旅客在國內旅遊活動之輔導事項。

3.民間投資觀光事業之輔導及獎勵事項。

4.觀光旅館、旅行業及導遊人員證照之核發與管理事項。

5.觀光從業人員之培育、訓練、督導及考核事項。

6.天然及文化觀光資源之調查與規劃事項。

7.觀光地區名勝、古蹟之維護，及風景特定區之開發、管理事項。

8.觀光旅館設備標準之審核事項。

9.地方觀光事業及觀光社團之輔導，與觀光環境之督促改進事項。

10.國際觀光組織及國際觀光合作計畫之聯繫與推動事項。

11.觀光市場之調查及研究事項。

12.國內外觀光宣傳事項。

13.其他有關觀光事項。

三、行政院觀光發展推動委員會

行政院為協調各相關機關，整合觀光資源，改善整體觀光發展環境，促進旅遊設施之充分利用，以提升國人在國內旅遊之意願，並吸引國外人士來華觀光，特設「行政院觀光發展推動委員會」。

行政院觀光發展推動員會的任務如下：

1.觀光發展方案、計畫之審議、協調及督導。

2.觀光資源與觀光產業整合及管理之協調。

3.觀光遊憩據點開發、套裝旅遊路線規劃、公共設施改善及推動民間投資等相關問題之研處。

4.提升國內旅遊品質，導引國人旅遊習慣。

5.加強國際觀光宣傳，促進國外人士來華觀光。

6.其他有關觀光事業發展事宜之協調處理。

該委員會組織成員為召集人一人，由行政院院長指派政務委員兼任；副召集人一 人，由交通部部長兼任之；委員三十人至三十四人，除召集人、副召集人為當然委員外，其餘委員，由行政院院長就下列人員派（聘）兼之。委員會置執行長一人，由交通部觀光局局長兼任，承召集人之命，處理委員會事務。委員會會議每二個月召開一次為原則，必要時得召開臨時會議。委員會委員應親自出席會議。但代表機關兼任之委員因故無法出席時，得指派相當層級人員代表出席。

四、與觀光有關部會

觀光產業是一綜合性的產業，相關產業與營運部門多元而龐雜，因此與觀光有關的行政主管機關也很多（**表3-1**），此凸顯一國觀光的發展需要很多相關的行政部門的配合，而且更需要一個跨部會的整合行政組織，協調與整合相關部會與資源，建構國家觀光發展良好的環境，追求國家觀光的持續發展。

第三節　國內觀光團體組織

一、台灣觀光協會

台灣觀光協會在1956年由游彌堅先生創立，是國內第一個民間財團

表3-1　各部會與觀光有關之主管機關與法源

觀光有關業務或地區		主管（管理）機關	法律依據
旅遊安全	國內旅遊	內政部（警政署）	社會秩序維護法
	國外觀光	外交部（領事事務局）	外交部發布國外旅遊警示參考資訊指導原則，旅外國人急難救助實施要點
	交通安全	交通部（公路總局）內政部（警政署）	公路法、道路交通安全規則、道路交通管理處罰條例
	飛航安全	交通部（民用航空局）	民用航空法、民用航空保安管理辦法
	餐飲食品安全	衛生福利部（食品藥物管理署）	食品安全衛生管理法及施行細則
移民、入出國（境）證照查驗、鑑識、許可		內政部（警政署）	入出國及移民法及其施行細則、大陸地區人民來台從事觀光活動許可辦法
簽證、護照		外交部（領事事務局）	護照條例、外國護照簽證條例
旅遊保險、履約責任險		財政部	保險法及其施行細則、民法債篇
匯兌、人民幣		中央銀行、行政院金融監督管理委員會	中央銀行法、大陸地區發行之貨幣進出入台灣地區許可辦法
農村酒莊		財政部（國庫署）	菸酒管理法、農民或原住民製酒管理辦法
國家公園		內政部（營建署）	國家公園法及其施行細則、內政部警政署國家公園警察大隊組織條例
休閒農業區		行政院農業委員會	農業發展條例、休閒農業輔導辦法
森林遊樂區		行政院農業委員會（林務局）	森林法、森林遊樂區設置管理辦法
娛樂漁業		行政院農業委員會（漁業署）	漁業法、娛樂漁業管理辦法
大學實驗林		教育部（台大溪頭、興大惠蓀林場）	大學法、森林法、森林遊樂區設置管理辦法
高爾夫球場		教育部（體育署）	高爾夫球場管理規則
博物館、文物陳列室、科學館、藝術館、音樂廳、戲劇院、兒童及青少年育樂設施、動物園		教育部	社會教育法
溫泉、水庫		經濟部（水利署）	溫泉法及其施行細則、溫泉開發許可移轉作業辦法
觀光工廠		經濟部（工業局）	工廠管理輔導法、工廠兼營觀光服務申請作其他工業設施容許使用審查作業要點
古蹟、歷史建築、聚落、遺址、自然地景、民俗節慶		文化部（文化資產局）	文化資產保存法及其施行細則

（續）表3-1　各部會與觀光有關之主管機關與法源

觀光有關業務或地區	主管（管理）機關	法律依據
大陸及港澳旅遊	行政院大陸委員會、交通部（觀光局）、內政部	台灣地區與大陸地區人民關係條例、香港澳門關係條例、大陸地區人民來台從事觀光活動許可辦法
空域遊憩活動	交通部（民用航空局）	民用航空法、超輕型載具管理辦法、超輕型載具飛航事故調查作業處理規則
海水浴場	直轄市及縣、市政府	台灣省海水浴場管理規則
地方特色美食及伴手禮	直轄市及縣、市政府	地方制度法

資料來源：楊正寬（2019）。《觀光行政與法規》，頁20-21。

　　法人組織，也是第一個舉辦ITF台北國際旅展和台灣美食展的單位。台灣觀光協會以觀光拓展外交的核心概念，經由外文觀光刊物發行、國際會議與組織參與、各國政要或觀光產業拜訪、帶領台灣業者出國推廣與創造國內外業者媒合機會等方式，提升台灣出境和入境觀光市場的品牌形象。台灣觀光協會現任董事會成員涵蓋觀光業界，包含民間觀光公（協）會、航空公司、旅館業、旅行業、主題樂園負責人或高階主管代表。台灣觀光協會主要任務包含：

1.組團舉辦觀光推廣活動、參與具代表性之國際旅展，深化國際交流，提升台灣在國際市場上的品牌形象與價值。

2.主辦台北國際旅展、台灣美食展及海峽兩岸台北旅展，將台灣打造為國際觀光資源交易的重要平台。

3.協助各單位發展觀光事業與培育觀光專業人才。

4.規劃觀光推廣方案供相關主管單位參考。

5.接受政府委託設置我國海外各地辦事處，加強觀光客招攬及國際相關組織交流。

二、中華民國旅行業品質保障協會

　　中華民國旅行業品質保障協會（簡稱品保協會）成立於1989年10月，是一個由旅行業組織成立來保障旅遊消費者的社團公益法人。品保協會現有會員旅行社，總公司有3,076家，分公司有850家，合計3,926家，約占台灣地區所有旅行社總數九成以上。品保協會成立宗旨：提高旅遊品質，保障旅遊消費者權益。品保協會的任務有：

1. 促進旅行業提高旅遊品質。
2. 協助及保障旅遊消費者之權益。
3. 協助會員增進所屬旅遊工作人員之專業知能。
4. 協助推廣旅遊活動。
5. 提供有關旅遊之資訊服務。
6. 管理及運用會員提繳之旅遊品質保障金。
7. 對於旅遊消費者因會員經營旅行業管理規則所訂旅行業務範圍內，產生之旅遊糾紛，經本會調處認有違反旅遊契約或雙方約定所致損害，就保障金依章程及辦事細則規定予以代償。
8. 對於研究發展觀光事業者之獎助。
9. 受託辦理有關提高旅遊品質之服務。

　　品保協會總會設於台北，全台設置18個辦事處。理事會下設32個委員會，各司其應有任務，其中旅遊品質督導及旅遊交易安全委員會扮演一個非常重要的角色，它負責監督旅遊產品能維持一定品質以上的任務。品保協會是一個由旅行業自己組成來保護旅遊消費者的自律性社會公益團體，它使旅遊消費者有充分的保障，它也促使其會員旅行社有合理的經營空間。

三、中華民國觀光領隊協會

中華民國觀光領隊協會,於民國75年6月30日由一群資深領隊籌組成立。協會以「促進旅行業觀光領隊之合作聯繫,砥礪品德及增進專業知識、提高服務品質、配合國家政策、發展觀光產業及促進國際交流為宗旨」。會員分成正式會員、預備會員、贊助會員、榮譽會員和永久會員五種。

中華民國觀光領隊協會之任務如下:

1.關於促進會員帶領旅客出國觀光期間,維護國家榮譽及旅客安全事項。
2.關於聯繫國際旅遊業者與觀光資料之蒐集事項。
3.關於增進觀光領隊人才以及專業知識辦理講習事項。
4.關於出版發行觀光領隊旅遊動態及專業知識之圖書刊物事項。
5.關於增進會員福利事項。
6.關於獎勵及表揚事項。
7.其他有關發展觀光產業事項。

四、中華民國觀光導遊協會

中華民國觀光導遊協會是由一百多位導遊先進,為結合同業感情,共同研究導遊學識與技能,在政府機關輔導之下,於1970年1月30日成立。中華民國觀光導遊協會以促進同業合作,砥礪同業品德增進同業知識技術,提高服務修養,謀求同業福利,以配合國家政策,發展觀光事業為宗旨。協會任務如下:

1.研究觀光學術,推展導遊業務。
2.遵行政府法令,維護國家榮譽。
3.蒐集、編譯,並刊行有關觀光事業之圖書、刊物。

4.改善導遊風氣,提升職業地位。

5.促進會員就業,調配人力供需。

6.合於本會宗旨或其他法律規定事項。

五、中華國際會議會展協會

中華國際會議展覽協會成立於1991年6月20日,其目的旨在推廣台灣會展產業、整合周邊產業,並建構完整之會展供應鏈及協助執行政府的輔導政策。會員分團體會員、個人會員和榮譽會員三種。

中華國際會議展覽協會推動任務如下:

1.協調國內相關行業,相互溝通,觀摩學習。

2.舉辦國際會議展覽專業知識技術訓練與研習。

3.邀請各國籌組會議展覽專業人士來華,增進國際瞭解。

4.推廣、辦理及參加國際性會議及展覽。

5.爭取主辦國際組織年會及相關會議,吸收專業知識與其訓練課程。

6.致力提升我國內各城市由觀光、商務進為會議城市。

7.其他有關本會會務推行及發展事項。同時積極參與國際會展組織及展覽,以提升台灣會展產業國際化的廣度和深度。

觀光工廠贏的策略

　　隨著國人生活型態的轉變，對於休閒旅遊意願與需求明顯提升。經濟部配合政府推動產業結構調整優化政策，推動「製造業服務化」，自2003年起推動觀光工廠輔導相關計畫，協助具有獨特產業文化、地方特色的傳統工廠轉型為觀光工廠，希望經由觀光與產業的結合，為傳統產業帶來新的氣象與發展。2020年通過經濟部評鑑符合效期的觀光工廠計有155家，觀光人次達1,900萬，整體觀光工廠創造50.9億元產值。

　　製造業服務化就是產業觀光，產業經由觀光的導入可以優化成為服務業。1980年代，英國運用工業革命留下的工業遺產，發展出「工業遺產觀光」（industrial heritage tourism）。在企業與民間地方組織非官方團體主導推動下，古蹟與社區的發展漸漸融合在一起，產生共生共榮的奇特景象。其中，則以位於英國施洛普郡（Shropshire）的鐵橋谷博物館群（Ironbridge Gorge Museum）為最成功案例。使用工業遺產的特色發展文化觀光，是一種管理者創意運用資產的表現。學者McKercher與du Cros（2010）歸納出成功的文化觀光產品具有四大特點：

1. 敘述故事。
2. 使資產生動化並讓遊客可參與。
3. 使體驗對遊客具有相關性。
4. 突出品質和真實性數種關鍵要素而成功吸引遊客。

　　此四種要素皆可在鐵橋谷博物館群中找到印證。我國觀光工廠發展至今已將屆二十年，期待未來國內觀光工廠都可以將McKercher與du Cros（2010）文化觀光產品四大要素發揮到極致，讓觀光工廠成為國內產業觀光發展的典範。

資料來源：嚴永龍（2020）。〈製造業觀光化的全球先勢！英國是如何將觀光工廠提升到世界文化遺產？〉。食力，https://tw.stock.yahoo.com/news/食力-製造業觀光化的全球先勢-英國是如何將觀光工廠提升到世界文化遺產；劉以德譯（2010）。McKercher & du Cros著。《文化觀光：觀光與文化遺產管理》。台北：桂魯。

Part

2

需求面

Chapter

4

觀光組織

　　觀光需求對於觀光發展與規劃至為重要。所得、時間和意願是觀光需求產生的三大要件。隨著所得的增加以及休假制度的改善，民眾對於觀光的消費需求意願會隨之提升。觀光需求會隨著所得提升、休閒時間增加、人口成長、教育程度提高、交通工具進步、傳播媒體的發展和都市化的發展，持續擴展。隨著年齡結構的改變，少子化與高齡化逐漸成為社會關注的焦點，對於觀光需求的影響將成為發展觀光重要的議題。

第一節　觀光需求定義

一、觀光需求定義

　　觀光是一種複雜多面向的現象，因此要對觀光需求加以定義，並不是一件容易的事。不同領域研究者對於觀光需求有不同的觀點（**表4-1**），如經濟學家認為觀光需求是價格與觀光商品與服務之間的關係。心理學家則會從動機和行為的觀點檢視觀光行為。地理學家認為觀光需求是「離開平常工作和居住地方，使用觀光設施和服務之旅遊或有旅遊意願的總人數。」（Mathieson and Wall, 1982）

　　Frechtling（2001）認為觀光需求是衡量遊客所使用的財貨或服務。

表4-1　不同領域觀光需求觀點與方法

學者領域	觀點	方法
經濟學家	假設其他條件不變，在一定特定期間，有意願且能夠以不同價格購買商品或服務的數量。	以需求彈性分析商品或服務價格與數量關係，或所得與數量關係。
心理學家	從動機與行為的觀點檢視觀光需求。	檢視觀光客性格、環境與觀光需求的相互關係。
地理學家	離開平常工作和居住地方，使用觀光設施和服務之旅遊或有旅遊意願的總人數。	從空間關係，討論影響從事旅遊或有旅遊意願之影響因素。

二、觀光需求元素

觀光需求包含三個基本元素（Cooper et al., 1993）：

(一)有效需求或實際需求（effective or actual demand）

有效需求或實際需求是指實際參與觀光的人數，如出國觀光、從事國內旅遊。有效需求或實際需求的產生必須「意願」、「經濟」（能力）和「時間」三個條件俱足，才會有觀光行為的發生。

(二)抑制需求（suppressed demand）

抑制需求是指因某些原因而無法去旅行的人。抑制需求可以分成潛在需求（potential demand）和延遲需求（deferred demand）兩種（**圖 4-1**）。這兩種需求產生的原因並不一樣，潛在需求發生來自需求面；延遲需求的則是來自供給面。凡是某些個體因目前生活情況不允許旅遊，等待未來條件改善後，需求可能就會被實踐，此為潛在需求。「所得」和「時間」的缺乏是潛在需求發生的最大原因。延遲需求發生是供給環境的問題所造成，如住宿設施不足、交通建設不完備或氣候惡劣等。當這些供給環境因素獲得改善之後，受抑制的需求就會轉化成有效需求或實際需求。如國內的清境民宿、北宜快速道路與國道六號的通車等。

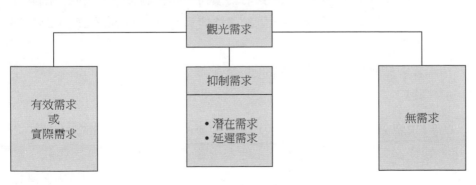

圖4-1　觀光需求三大基本元素

(三)無需求（no demand）

沒有意願從事旅遊的人。

第二節　觀光需求特性

觀光需求的特性主要有「富有彈性」、「敏感性」、「季節性」、「複雜性」與「擴展性」（薛明敏，1993；唐學斌，1994）。茲就觀光需求特性說明如下：

一、富有彈性

彈性是經濟學的用詞，旨在衡量消費者對於商品價格變動時，消費數量反應程度的大小，彈性值大於1稱為富有彈性；反之小於1則稱之為缺乏彈性。影響商品需求（價格）彈性的因素包含：

1. 替代品的多寡：替代品越多則需求彈性越大，替代產品越少則需求彈性越小。
2. 商品支出比重：商品支出占總支出比重越高，則需求彈性越大；反之則越小。
3. 時間長短：時間愈短，消費者對價格變動較無法立即反應，因此需求彈性較小；時間愈長，對於價格變動有充足的時間反應，因此需求彈性較大。
4. 奢侈品或必需品：奢侈品的需求彈性大於1；必需品的需求彈性小於1。

觀光產品存在著很多可替代選擇的產品，如休閒與遊憩活動。此外，觀光必須離開日常生活居住地方去旅行，旅遊支出包括餐飲、住宿、交通、門票等，因此旅遊支出占總支出比重高。因此，由這兩個屬性觀察觀光需求，可以推論觀光需求應屬富有彈性。

二、敏感性

觀光需求對於社會政治狀況及旅行風尚之變化特別敏感（唐學斌，1994）。舉凡戰爭、地震、暴風雪、傳染病、恐怖攻擊等事件的發生，都會造成觀光需求快速減少。此外，觀光也會像時尚流行商品一樣，有它的流行性，諸如泡湯、美食、生態觀光、熱氣球、花海、賞螢等。

三、季節性（seasonality）

季節性普遍存在於不同的產業，不論是農業、工業或是服務業，皆有可能因產業生產特性、消費者決策、自然與制度性等因素，造成季節性的產生。Bulter（1994）對旅遊季節性的定義是，觀光旅遊中時間分布不均衡（temporal imbalance）的現象，它會經由遊客人數、遊客支出、交通運輸流量、就業人口與觀光景點入場人數等面向予以呈現。旅遊業因季節性所引起的高季節（旺季）、低季節（淡季）現象，對於業者營收與利潤、員工僱用以及設施利用都會造成影響。

旅遊業季節性發生的原因相似於一般產業，惟因旅遊業本身旅遊資源的多樣性以及產業特性，使得旅遊業季節性產生的原因更加多元與複雜。在過去有關旅遊季節性的相關研究中，對於季節性發生的原因有不同的分類方式（**表**4-2），其中自然（natural）與制度性（institutionalized）被認為是影響季節性產生的兩個基本因素（BarOn, 1975; Hartmann, 1986; Butler, 2001）。自然季節性是氣溫、降雨、降雪與日照等氣候條件規律變化的結果（Baum and Lundtorp, 2001）。自然季節性傳統上被視為是不變的特徵，但氣候變化使得季節性更不確定以及難以預測的跡象越來越明顯（Butler, 2001），近年溫室效應、地球暖化造成全球氣候的異常，這更加深了自然季節性的不確定性。

制度化季節性是眾多人類決策行為的結果，包含社會、文化、宗教與種族等因素（Baum, 1999）。制度化季節性屬於暫時性變動，相較於自

然季節性而言,較難予以預測。公共假期是制度化季節性最常見的形式之一(Koenig-Lewis and Bischoff, 2005),隨著休假制度的改變,公共假期休假天數隨之增加,對於觀光產業的重要性與日俱增。學校和產業假期是制度化季節性中最重要的元素(Butler, 1994),學校寒假和暑假是家庭選擇從事旅遊的重要時期,家庭旅遊時間的集中化,對於旅遊季節性的影響會更明顯。

表4-2 旅遊季節性發生原因分類

作者	分類
Baron (1975)	• 自然 • 制度性 • 日曆效應 • 社會與經濟的原因
Hartmann (1986)	• 自然 • 制度性
Butler (1994)	• 自然 • 制度性 • 社會壓力與時尚 • 體育季 • 慣性與傳統
Butler and Mao (1994)	• 觀光客源與目的地之自然、社會與文化因素
Frechtling (2001)	• 氣候／天氣 • 社會習俗／假期 • 商業習俗 • 日曆效應
Baum and Hagen (1999)	• 如Frechtling (2001),但加入供給面限制因素

資料來源:Koenig-Lewis, N. and Bischoff, E. E. (2005). Seasonality research: The state of art. *International Journal of Tourism Research*, 7, 203.

四、複雜性

觀光需求的複雜性來自於觀光內涵與需求特質兩方面所造成。就觀光內涵而言,從產業的角度觀察,觀光產業包含旅館業、餐飲業、旅行社、觀光遊樂業、航空業等事業。就觀光需求特質而言,觀光需求動

機、決策會因個人社經背景的不同而產生差異。因此，不同的需求特質以及不同觀光事業交錯形成觀光需求的複雜性。

五、擴展性

觀光需求會隨著政治法律、經濟、社會文化與技術等環境的變化，呈現持續成長，此為擴展性。帶動觀光需求擴展的主要因素有：

(一)所得增加

所得是消費重要的影響因素，觀光需求產生三大條件之一。所得高低對於商品與服務消費數量多寡有很大的關係；此外，對商品與服務的消費型態也有很大的影響。在低所得階段，大部分的所得用於維持生活所需之民生必需品，如食品、居住等支出；所得增加之後，逐漸會有多餘的所得用於非民生必需品，如休閒、娛樂、旅遊等支出。因此，所得提升對於觀光需求的擴展是重要關鍵因素。

(二)休閒時間增加

「時間」是觀光需求產生的三大條件之一。隨著休假制度的改變、退休年齡提早、醫學技術進步，人類壽命增長、教育普及，就學時間增長，導致學生進入職場時間延後等因素，都有助於休閒時間的增加。

(三)人口增加

人是商品與服務消費的主體，因此人口數和觀光需求應是正向的關係，亦即隨著人口增加，觀光需求會隨之增加。由於醫療技術的進步以及沒有大規模戰爭的發生，世界人口呈現穩定的成長。

(四)教育程度提高

教育程度通常與所得與職業有所關聯。教育程度的提高，意謂擔任

高收入工作的機會提高。教育程度高,對於休閒旅遊生活品質的要求也可能提高,此外,較佳的語文能力也會引發出國旅遊的需求。因此,隨著教育的普及以及教育程度的提升,對於觀光需求的擴展具有正面的助益。

(五)交通工具進步

交通工具是觀光需求與供給市場(觀光目的地)間的橋樑,也是影響旅遊「時間」關鍵的因素。隨著交通工具的進步,如火車、汽車、輪船、高速鐵路、捷運、飛機等,帶動觀光需求的成長。

第二次世界大戰以後,雖然火車和輪船仍然被觀光者所使用,但最重要的交通工具是車輛和飛機。自用車輛使觀光者能無所顧慮地到處旅遊而不受時間所限,擁有自用車輛的人愈多能從事觀光活動的就愈多。噴射飛機問世以後,飛機的快速化和大型化使得世界顯得愈來愈小,更縮短了旅遊的時間和減輕旅遊的費用,使得更多的人能到更遠的地方去(薛明敏,1993)。

(六)傳播媒體的發展

旅遊資訊是帶動觀光目的地需求提升的重要媒介。早期旅遊資訊的傳播主要倚賴摺頁以及平面媒體的介紹與廣告,如報紙、雜誌,這樣的傳播效果有限。隨著新興媒體(電視、電影、廣播電台)以及資訊、電子媒體快速發展,旅遊資訊的傳播速度與廣度更為驚人,再搭配個人行動裝置,如智慧型手機、平板電腦,旅遊資訊幾乎是隨時、隨處、隨手可得,對於觀光需求的提升有很大的幫助。

(七)都市化的發展

一個國家工業化的結果,都市化的傾向愈大,這是全球性的趨勢,都市化的結果城市隨之益形喧囂,人們也愈加感到生活在緊張與壓迫之中,而急於逃避其地以求解脫。一個地方愈都市化,能夠從事觀光活動的人就愈多,因為都市化後的喧囂,形成了「意願」的條件。還有,都市化

會吸引很多外地人來工作，這些人一有假期就會返鄉省親探友，於是會增加很多探親旅行的機會（薛明敏，1993）。

第三節　觀光需求影響因素

Brida與Scuderi（2013）在旅遊支出影響因素文章中，回顧了1979～2012年共八十六篇與觀光需求有關的研究，歸納整理出影響觀光需求的因素可歸類為限制因素、心理、社會人口統計和旅行相關等四大類。本書依Brida與Scuderi（2013）的分類變數，將觀光需求影響因素分成經濟限制、社會人口統計、心理因素、家庭生命週期和旅遊相關等五大類因素，分述如下：

一、經濟限制

(一)所得

在高度商業化的資本主義社會，所得是決定購買力的重要因素。根據經濟理論，所得與商品和服務的需求呈現正向關係，即所得越高，商品與服務的需求越多；所得越低，商品和服務的需求越低。所得的增加，個人或家庭的消費能力會大幅提升，除了日常生活的必需品支出之外，家庭會有多餘的所得用於休閒旅遊方面的消費。

(二)旅遊產品價格

價格具有指導消費與資源分配的功能。根據需求法則，產品的價格上漲，其消費數量會減少；產品價格下跌，則消費數量會增加。因此旅遊產品的價格上漲，會造成觀光需求減少；反之，旅遊產品的價格下跌，觀光需求會增加。旅遊產品有時是以複合的形式出現，如旅遊包含了運輸交通、餐飲、住宿和購物等，此時旅遊產品的價格是一種複合成本（composite cost）的概念，對於觀光需求的影響就會變得複雜。

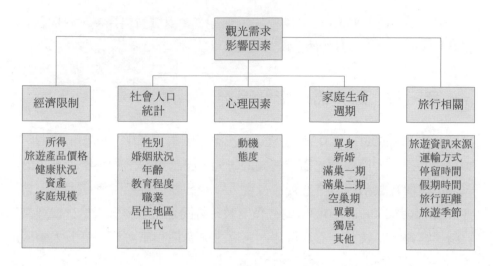

圖4-2　觀光需求影響因素

(三)健康狀況

　　旅遊活動的參與，除了時間與金錢是基本要件之外，健康的身體更是不可或缺的重要條件。Zimmer、Brayley與Searle（1995）指出，旅遊傾向會隨著個人健康情況惡化而降低。因此，可預期健康情況與觀光需求呈現正向的關係，亦即健康狀況良好觀光需求會增加；健康狀況惡化觀光需求減少。

(四)資產

　　資產包含金融性資產與固定性資產。資產數量與財富會有明顯關係，對於消費也會有所影響。房屋是一般民眾最常擁有的資產，房價上漲導致財富增加，對於觀光需求會有正向的影響；房價下跌導致財富減少，觀光需求因而減少。金融性資產，如股票，也會因其價格的變動對觀光需求產生影響。

(五)家庭規模

家庭規模是指家庭中的人口數。家庭規模和觀光需求之間呈現正向關係，家庭人口數越多，觀光需求越高；家庭人口數越少，觀光需求則越少。

二、社會人口統計

(一)性別

性別與觀光需求通常沒有確切的關係。亦即，男性觀光需求和女性觀光需求誰多？誰少？並沒有一致性的研究發現。

(二)婚姻狀況

婚姻狀況代表個人家庭結構的變化。通常已婚家庭的觀光需求會較未婚單身多。

(三)年齡

個人隨著年齡的增長，對於觀光旅遊的喜好程度會隨之改變。根據總體經學的生命週期假說（life cycle hypothesis），年齡與消費支出呈現正向關係（**圖4-3**）。依生命週期假說，觀光需求會隨著年齡的增長而增加。此意謂高齡化社會的來臨，會對觀光市場帶來龐大的商機。

(四)教育程度

教育程度是個人職業選擇與薪資所得重要的關聯因素。教育可以提供某些種類遊憩活動的訓練與預先準備（Dardis et al., 1981）以及良好的語文訓練，這對於觀光需求提升有很大的關係。因此教育程度對觀光需求是重要的影響因素。

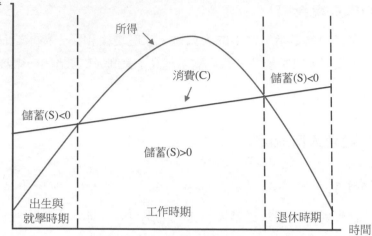

圖4-3　生命週期假說

(五)職業

職業不僅會影響個人的地位與所得。個人的工作型態及長期一起工作的同事類型，也會直接影響個人價值觀、生活型態，以及消費過程的各個層面（Hawkins el al., 2007；洪光宗等譯，2008）。Burdge（1969）發現較高職業階層（occupational prestige）的人們，在許多主要類型的休閒活動，其參與更為活躍。

(六)居住地區

居住地區產業結構不同，地區內的人民所得也會有所不同。一般都市人民的所得會高於城鎮的人民，城鎮人民所得會高於鄉村人民。因此居住地區不同，其觀光需求也會因此有所差異。此外，居住地區至觀光景點距離的差距，也會導致觀光需求的不同。

(七)世代

世代（cohort）是指一群人因歷史事件或出生年代，在社會上具有共同位置，經歷相同的事件，受限於特定的經驗與思想模式，因而有共同獨

特的價值觀和行為。如二次大戰前出生的熟年世代（Matures），二次大戰至1964年間出生的嬰兒潮世代（baby boomer），1965～1981年期間出生的X世代。不同世代會有不同的價值觀與消費行為，因此不同世代間的觀光需求應該會明顯不同。

三、心理因素

(一)動機

　　動機是行動產生的原因，引導個人實現目標的一種內在動力。動機也被認為是影響旅遊行為重要的驅力。動機在性質上可分成生理動機和心理動機，生理動機是源於生物上的需求，而心理動機係由個人所處的社會環境帶來的需求。

　　McIntosh（1995）提出基本旅遊動機分成四種類型：

1. 生理動機（physical motivators）：體力的休息，參加體育活動、海灘遊憩、娛樂活動以及對健康的種種考慮。
2. 文化動機（cultural motivators）：獲得有關其他國家知識的願望，包括它們的音樂、藝術、民俗、舞蹈、繪畫和宗教。
3. 人際動機（interpersonal motivators）：結識各種新朋友，走訪親友，避開日常的例行公事以及家庭或鄰居，或建立新的友誼的願望。
4. 地位和聲望動機（status and prestige motivators）：想要受人承認、引人注目、受人賞識和具有好名聲的願望。

　　一般而言，觀光旅遊是一複雜多元的行為組合，觀光需求的動機有可能並不是只有單純的一種動機，有時候人民會經由旅遊來滿足內心多重的需求。

　　人類動機的最著名理論之一是馬斯洛（A. Maslow）的需求層級理論（hierarchy of needs），馬斯洛提出人類有五種層次需求（**圖4-4**）。

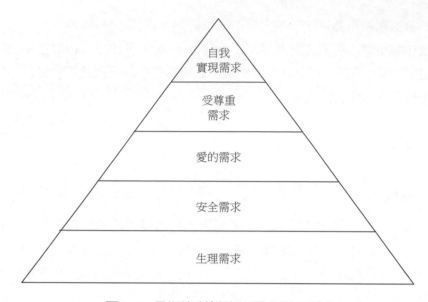

圖4-4　馬斯洛所描述的需求變化層次

資料來源：蔡麗伶譯（1990）。Mayo and Jarvis著（1981）。《旅遊心理學》，頁
　　　　196。

1.生理需求：食物、水、氧氣、性等。
2.安全需求：治安、穩定、秩序和受保護。
3.愛的需求：情感、集體榮譽感（家庭、朋友等的）感情聯繫。
4.受尊重需求：自尊、聲望、成功、成就。
5.自我實現需求：自我實現。

　　對許多人來說，旅遊可能是暫脫離日常單調生活的一個機會。旅遊暫時改變人民自己的需求結構，在個人離家旅遊時，日常未獲得滿足的低階需求暫時失去了急迫性。精神層面的需求頓時變得重要起來。

(二)態度

　　態度是指個人對於某一物體、事件或個人，有利或不利的反應傾向。亦即，態度是人們對於環境中某些事物的想法、感受以及行動方

式。態度包含三個要素：認知（cognition）、情感（affect）和行為
（behavior）。

1. 認知：指個人對於環境中某一對象所持的信念和看法，例如某人相
 信認為日本的人民是友善的，風景非常漂亮。
2. 情感：指個人對於某個對象的感覺，例如喜歡日本這個國家。
3. 行為：指個人對於某一對象或活動採取行動的意圖，例如今年暑假
 想到日本旅遊。

四、家庭生命週期

　　家庭生命週期概念是建立於個人或家庭的角色與關係依循可預測事
件和生活環境的進展，將會隨之改變（Wilkes, 1995）。家庭發展有其
週期性的歷程，從兩人結婚共組家庭開始，到夫妻離異或一方死亡而結
束，經歷各個不同階段，構成一個家庭生命週期（高淑貴，1996）。家庭
生命週期階段劃分的方式主要是以重要事件、家長年齡、子女年齡（最大
子女、最小子女年齡）、子女教育階段、婚姻狀況、家長就業狀況與所
得等變數進行區分。家庭在生命週期的不同階段，會有不同的任務與特
質，而在旅遊產品的消費結構也會有明顯的變化。通常，家庭小孩的出生
與年紀增長，是影響家庭旅遊產品消費的重要關鍵。

五、旅遊相關

(一)旅遊資訊來源

　　旅遊資訊是旅遊決策重要的影響因素。旅遊資訊來源不同，觀光需
求也會隨之不同。隨著電腦網際網路快速發展，以及智慧手機、平板電
腦等行動裝置的普及，旅遊資訊隨處可得，對於觀光需求的影響更為明
顯。

(二)運輸方式

離開平常居住環境到旅遊目的地活動，交通運輸工具絕對不可少。運輸方式與時間和旅遊支出有一定的關聯，也與旅遊的行程規劃有關。因此，旅遊運輸方式的不同，其觀光需求也會有所不同。如搭乘高鐵在國內旅遊，和自行開車在國內旅遊，其交通的支出費用不一樣，到達目的地的時間也不同，旅遊的行程和參觀景點可能也會有很大的差異。

(三)停留時間

一般而言，旅遊停留時間長短與觀光需求呈現正向的關係。停留時間越長旅遊消費支出越多；停留時間越短，旅遊支出越少。在國人國內旅遊方面，有70%的國人旅遊為當天來回，30%旅遊為二日（含）以上。

(四)假期時間

假期的多寡與觀光需求的產生有很大的關係。可自由分配的時間越多，人民參與觀光的意願與消費就會更強烈。因此，人們擁有更多的假期，尤以連續多日的假期越多，對於觀光需求的提升越有助益。

(五)旅行距離

旅行距離和觀光需求（支出）呈現正向的關係。旅遊距離越長，引申的交通運輸、餐飲和住宿的需求就越多；旅遊距離越短，引申的交通運輸、餐飲和住宿的需求越少。

(六)旅遊季節

旅遊會因氣候、假期和學校寒暑假等因素，影響旅遊日期的選擇，形成所謂的旅遊淡季和旺季。旅遊旺季觀光需求較強，旅遊淡季時觀光需求較弱。旅遊旺季觀光需求增加，住宿房價通常會比平常房價昂貴；旅遊淡季觀光需求減少，住宿房價通常會比平常房價便宜。

第四節　觀光需求衡量與預測

一、觀光需求衡量

　　觀光需求的量化衡量對於掌握觀光對國家經濟產值的貢獻、觀光目的地或觀光景點的發展狀況，以及規劃與開發觀光基礎設施是非常重要的。觀光需求可以使用不同的單位加以衡量，如國家貨幣單位、旅遊人數、夜數、天數、旅遊距離和乘客座位數（Frechtling, 2001）。一般衡量觀光需求的方法有：

(一)觀光客數量（volume of tourism）

　　係指一國觀光客的總人數。就國際觀光而言，「世界觀光組織」是蒐集彙整全球各國觀光客數量的重要機構。在國內，來台旅客數量主要是由內政部移民署蒐整提供，觀光局每月印行觀光統計月報，提供來台旅客之國籍、居住地、國籍、職業、性別、年齡等分類統計。國人國內旅遊人數主要是交通部觀光局每年舉辦「國人旅遊狀況調查」推估求得。

(二)觀光客人數日或人數夜（tourist days or tourist nights）

　　觀光客在一地區停留的時間長短，與消費支出有很大的關聯。就一國觀光需求的衡量，如果只使用觀光總人數計算支出，則可能會出現低估的現象，此外，對於旅館業者規劃其經營策略時，也可能低估觀光客整體的消費能力（住宿天數與用餐數）。因此，人數日或人數夜的衡量就顯得重要：

$$人數日＝旅遊人數×旅客停留平均日數$$
$$人數夜＝旅遊人數×旅客停留平均夜數$$

(三)消費支出（tourist expenditure）

消費支出＝人數日（夜）×旅客每日（夜）平均消費金額

國內有關來台旅客消費金額和國人國內旅遊消費金額計算公式如下：

來台旅客在台消費金額＝（來台旅客平均每人每日消費金額）×（來台旅客公務統計平均停留夜數）×（來台旅客公務統計人次）

國人國內旅遊消費金額＝（國人每次國內旅遊平均消費金額）×（國人國內旅遊總次數）

「來台旅客平均每人每日消費金額」資料來自「來台旅客消費及動向調查報告」，「來台旅客公務統計平均停留夜數」和「來台旅客公務統計人次」資料則來自觀光局之「觀光統計月報」。至於國人國內旅遊消費金額資料則由「國人旅遊狀況調查」資料推估計算求得。

二、觀光需求預測

觀光需求預測主要可分成量化預測（Quantitative Forecasting）與質化預測（Qualitative Forecasting）兩大類型方法。質化預測，通常是利用有關的論點，對某一事象的未來情況進行推論說明，即對事象推測未來可能變動的方向，而非著重在其變動的大小。量化預測，則是利用樣本統計，以相關的資料作為分析依據，對某一事象未來情況作量的說明，對分析事象提供未來可能變動的方向與大小（陳宗玄、施瑞峰，2001）。

在量化預測方法中，Frechtling（2001）彙整出兩個小類的方法，分為外推法（Extrapolation Methods）和因果方法（Causal Methods）。外推

法主要是以資料現在與過去的變動方向，推論未來的發展趨勢；因果方法
則是藉由變數間的模型建立，觀察外生變數的變化，分析內生變數未來的
變動。在外推法小類中，包含天真方法、簡單移動平均法、簡單指數平滑
法、雙重指數平滑法、傳統拆解法、自我迴歸、自我迴歸整合移動平均法
等七種預測方法（**表4-3**）；因果方法小類中，有迴歸分析和結構計量方
法兩種。質化預測方法主要有主管意見法、主觀機率評估法、德爾菲法和
消費者意見調查等四種方法。

表4-3 觀光預測方法類型

方法類型	預測方法
量化預測	1.外推法（Extrapolation Methods） ・天真方法（Naïve） ・簡單移動平均法（Single Moving Average） ・簡單指數平滑法（Single Exponential Smoothing） ・雙重指數平滑法（Double Exponential Smoothing） ・傳統拆解法（Classical Decomposition） ・自我迴歸（Autoregression） ・自我迴歸整合移動平均法（Box-Jenkins Approach（ARIMA）
	2.因果方法（Causal Methods） ・迴歸分析（Regression Analysis） ・結構計量方法（Structural Econometric Method）
質化預測	1.主管意見法（Jury of Executive Opinion）
	2.主觀機率評估法（Subjective Probability Assessment）
	3.德爾菲法（Delphi Method）
	4.消費者意向調查（Consumer Intentions Survey）

資料來源：Frechtling (2001). *Forecasting Tourism Demand: Methods and Strategies.*

露營風

　　隨著旅遊市場的蓬勃發展，多元的遊憩體驗活動豐富國人的休閒生活。結合休閒與觀光的「露營」，是近年國內快速發展的戶外遊憩活動。根據Google搜尋趨勢資料顯示，露營二字從民國103年之後網路搜尋熱度快速上升，近年一直維持在相當高的搜尋熱度，109年因新冠肺炎的爆發，露營二字的搜尋熱度急遽上升。露營將家庭和休閒領域延伸至山林鄉野，串聯不同的遊憩活動，如泛舟、衝浪、溪釣、溯溪、觀星、賞鳥、野炊等，豐富個人或家庭的休閒生活體驗，提升休閒生活的內涵。

　　國內露營的型態主要分成三大類：

1.野營：露營地點通常交通不甚便利，營地沒水也沒電，完全體會身在野外的原始生活。
2.露營：此為時下國人主要的露營方式。開車載著露營所需相關的設備，前往商業性質的露營地，搭帳篷、炊煮，追求放鬆、舒適的休閒假期。
3.豪華露營：不須準備任何露營器材，就能享受到露營的樂趣。豪華露營業者通常會提供餐食與遊憩活動，露營價位並不便宜。

　　根據交通部觀光局露營區查詢專區資料，截至民國109年12月全台露營場共計1,981家。就各縣市分布情形觀察，以苗栗縣和南投縣各355家為最多，兩縣市露營場家數占全國露營場數之35.8%，新竹縣露營場302家居第三。就全台露營場經營的狀態而言，符合相關法令的露營場只有162家，市場占比8%，違反相關法令的露營場高達767家，市場占比39%。

　　隨著露營的需求快速提升，但合法的露營地卻如此地少，完全無法滿足市場的需求，業者想要合法經營，但卻很難達到合法的要求，主要原因有二：

1.須符合的法令繁多：根據交通部觀光局頒訂的「露營場管理要點」第四項規定，露營場開發及經營應符合都市計畫法、區域計畫法、水土保持法、山坡地保育利用條例、建築法、廢棄物清理法、自來水法、飲用水管理法、水污染防治法、各類場所消防安全設備設置標準等基本法規規定。
2.主管機關標準不一：國內目前對於露營地並沒有統一的管理機關，不同屬性的露營場地，都有不同的政府機構管轄，其執法標準不一，導致露

營區合法申請不易。

露營近年已成為國內快速成長的戶外遊憩活動，然而合法的露營場不多。期望政府能夠儘快制定休閒露營區法規，統一管理機關，讓國內露營相關事業得以持續發展，消費者也有安全的露營場地，享受露營的原野樂趣。

全台各類營地主管機關

營地類別	主管機關
童軍露營區	教育局
觀光旅遊露營場地	交通部觀光局
休閒農場	農業局
水源保護區	農委會水保局
山林地區	農委會林務局
國家公園	內政部營建署
國家風景區	交通部觀光局
森林遊樂區	農委會林務局

資料來源：章寧（2020）。〈國人露營風氣盛行 為何非法露營場亂象多年無解？〉。聯合新聞網，https://topic.udn.com/event/camping；陳宗玄、楊奕龍、歐陽紀佩（2021）。〈露營者旅遊消費行為與支出影響因素之研究〉。《台灣銀行季刊》，第72卷，第1期。

Chapter

5

世界觀光

觀光對於世界各國的經濟扮演重要的角色，不僅可以促進經濟成長，擴大內需市場，亦能創造就業機會，帶動民間的投資增加，以及提升一國人民休閒生活的參與和品質。根據世界旅遊和觀光委員會的統計資料，2019年全球旅遊與觀光規模8.90兆美元，對全球GDP貢獻度是10.3%；全球觀光產業就業人口3.30億，為全球提供10.0%的就業機會。因此就經濟產值和就業的貢獻可以瞭解到，觀光對於全球經濟的重要性。隨著全球人口和各國人均所得的提高，觀光仍會持續成為推動全球經濟發展的重要動能。

第一節　世界觀光與經濟

一、觀光人次與收益

觀光是全球性產業，對於全球經濟和單一國家經濟發展扮演重要角色。在過去六十年，全世界觀光的發展有很大的變化（**圖5-1**）。1950年世

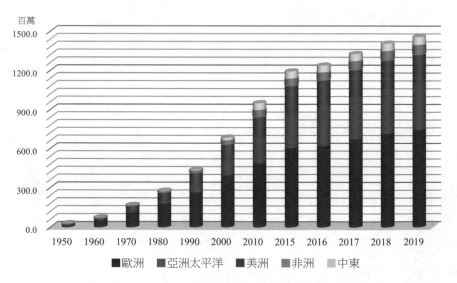

圖5-1　1950～2018年全世界觀光客人數變動情形

界觀光人數2,530萬，2019年觀光人數146,000萬，觀光客人數成長56.7倍。

　　歐洲是全世界觀光客聚集最多的地區。2010年觀光客人數4.91億人次，遊客主要集中在西歐（1.54億）和南歐／地中海（1.77億）（**表5-1**）。2019年歐洲觀光客人數7.44億，全球市場占有率51%，即每兩個

表5-1　**世界觀光客人次與觀光收益**　　　　　　　　單位：%、百萬、十億

地區	國際觀光客					國際觀光收益				
	人次（百萬）			份額	年成長率	美金（十億）			份額	成長率
	2010	2018	2019	2019	'10-'19	2010	2018	2019*	2019	19/18
世界	956	1,408	1,460	100	4.8	980	1,460	1,481	100	2.5
歐洲	491.2	716.3	744.0	51.0	4.7	427.5	572.4	576.4	38.9	4.5
北歐	57.6	81.0	82.4	5.6	4.1	61.8	93.0	94.6	6.4	6.0
西歐	154.4	200.2	204.9	14.0	3.2	152.5	181.8	178.6	12.1	1.9
中歐／東歐	102.2	146.5	152.8	10.5	4.6	48.3	69.0	68.7	4.6	1.6
南歐／地中海	177.1	288.6	303.9	20.8	6.2	164.9	228.6	234.4	15.8	6.9
亞洲和太平洋地區	208.2	347.5	361.6	24.8	6.3	254.3	436.5	443.2	29.9	1.1
東北亞	111.5	169.2	170.6	11.7	4.8	122.9	193.3	187.6	12.7	-3.4
東南亞	70.5	128.6	138.5	9.5	7.8	68.5	138.4	147.6	10.0	4.2
大洋洲	11.5	17.0	17.5	1.2	4.8	42.8	61.1	61.8	4.2	5.9
南亞	14.7	32.7	35.1	2.4	10.1	20.1	43.7	46.2	3.1	4.8
美洲	150.3	215.9	219.3	15.0	4.3	215.2	338.2	341.8	23.1	-0.1
北美洲	99.5	142.2	146.4	10.0	4.4	164.8	263.6	265.7	17.9	-0.9
加勒比海	19.5	25.8	26.5	1.8	3.4	23.3	32.7	34.6	2.3	5.1
中美洲	7.8	10.8	10.9	0.7	3.8	6.6	12.3	12.6	0.9	2.8
南美洲	23.5	37.1	35.5	2.4	4.7	20.5	29.7	29.0	2.0	0.3
非洲	50.4	68.6	70.0	4.8	3.7	30.4	38.9	38.4	2.6	0.8
北非	19.7	24.1	25.6	1.8	3.0	9.7	10.7	11.5	0.8	9.6
撒哈拉以南非洲	30.7	44.5	44.3	3.0	4.2	20.8	28.1	26.9	1.8	-2.6
中東	56.1	60.1	65.1	4.5	1.7	52.2	74.5	81.5	5.5	8.5

資料來源：UNWTO Tourism Highlights, 2020Edition.

國際觀光客中，會有一個到歐洲觀光。遊客分布以南歐／地中海3.03億人為最多，西歐2.04億居次，中／東歐1.52億人第三。

亞洲和太平洋地區2010年觀光客人數20,820萬，2019年觀光客人數36,160萬人次，全球市場占有率24.8%，觀光客人數成長73.6%。亞洲和太平洋地區觀光客主要集中於東北亞和東南亞地區，如中國、香港、澳門、馬來西亞、新加坡、泰國等，都是觀光客主要到訪的國家（地區）。東北亞觀光客2010年11,150萬人次，2019年成長至17,060萬，觀光市場規模成長53.0%。東南亞地區觀光客2010年7,050萬，2019年13,850萬，市場規模成長96.4%。

美洲地區是全球觀光客第三多的地區。觀光客主要集中於北美地區，如加拿大、美國和墨西哥，2010年美洲地區觀光客15,030萬人次，其中有9,950萬是到北美地區；2019年美洲地區觀光客增加為21,930萬，全球市場占有率15%，北美地區遊客人數14,640萬。

非洲和中東地區是全球國際觀光發展相對落後的地區。2019年全球觀光市場占有率分為4.8%和4.5%；非洲地區遊客人數7,000萬，中東地區觀光客有6,510萬。

根據世界觀光組織調查資料，在2019年全球國際觀光收益有14,810億美元，較2010年成長51.1%。歐洲地區國際觀光收益5,764億美元（**圖5-2**），市場占比38.9%。亞洲／太平洋地區觀光收益4,432億美元，市場占比29.9%。美洲地區國際觀光收益3,418億美元，市場占比23.1%。非洲和中東地區的觀光收益只有384億美元和815億美元。

表5-2是2019年世界前十大旅遊目的地。在前十大旅遊目的地中，有五個國家位處歐洲，三個國家在亞洲，兩個國家在美洲。法國在2019年是世界第一旅遊大國，觀光客人數9,000萬人次。西班牙是世界第二大旅遊國家，觀光客有8,350萬，美國觀光客人數7,925萬人次，居全球第三。後續排名國家依序是中國、義大利、土耳其、墨西哥、泰國、德國和英國。十大旅遊國家2019年國際觀光客合計5.97億人，全球市場占有率高達40.9%。

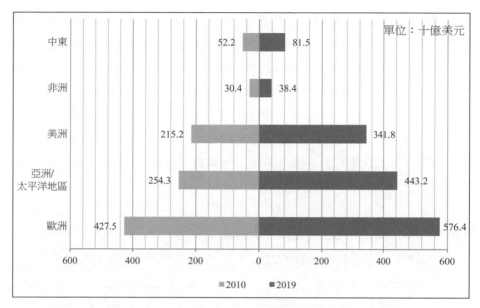

圖5-2　2010年和2019年世界國際觀光收益變化

表5-2　2019年世界觀光前十大旅遊目的地與前十大國際觀光收益國家

排名	國際觀光客人數（千人）		排名	觀光收入（十億美金）	
	人次	成長率		營收	成長率
1.法國	90,000	1	1.美國	214	-0
2.西班牙	83,509	1	2.西班牙	80	3
3.美國	79,256	-1	3.法國	64	2
4.中國	65,700	4	4.泰國	61	3
5.義大利	64,513	5	5.英國	53	10
6.土耳其	51,192	12	6.義大利	50	6
7.墨西哥	45,024	9	7.日本	46	8
8.泰國	39,797	4	8.澳洲	46	9
9.德國	39,563	2	9.德國	42	2
10.英國	39,418	2	10.澳門	40	-3

資料來源：UNWTO Tourism Highlights, 2020Edition.

全球國際觀光收益前十大國家（地區），美國居首位，2019年國際觀光收益是2,140億美元，西班牙和法國居二、三名，泰國和英國則分居第四和第五名。接續國家是義大利、日本、澳洲、德國、澳門。

出境國家觀光支出前十名國家分別是中國、美國、德國、英國、法國、俄羅斯、澳洲、加拿大、韓國、義大利（**表5-3**）。中國是全球出境觀光支出第一名，2019年觀光支出2,560億美元；觀光支出第二名是美國，年支出1,520億美元；德國2019年出境觀光支出930億美元，居全世界第三。

表5-3　2019年世界旅遊支出前十大國家　　　　單位：十億美元、%

排名	觀光支出	成長率
1.中國	256	-4
2.美國	152	5
3.德國	93	3
4.英國	72	6
5.法國	52	11
6.俄羅斯	36	5
7.澳洲	36	5
8.加拿大	35	5
9.韓國	32	-8
10.義大利	30	6

資料來源：UNWTO Tourism Highlights, 2020Edition.

二、觀光產業對全球經濟貢獻

根據世界旅遊觀光委員會公布的統計資料，1995年全球旅遊與觀光產業規模3.2兆美元，對全球國內生產毛額（GDP）貢獻度是10.37%（**圖5-3**），2019年全球旅遊與觀光規模8.90兆美元，對全球GDP貢獻度是10.3%。

全球觀光產業就業人數1995年是2.45億人，對全球就業人口對全球貢

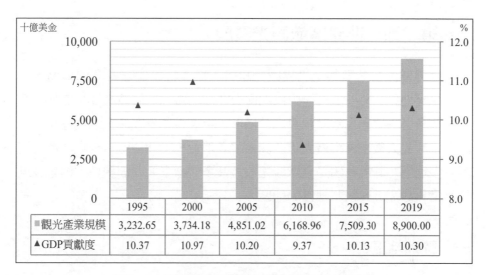

圖5-3　全球觀光產業規模與對GDP貢獻度

獻度是10.45%，2019年全球觀光產業就業人口3.3億，對全球就業貢獻度
10.0%（圖5-4）。

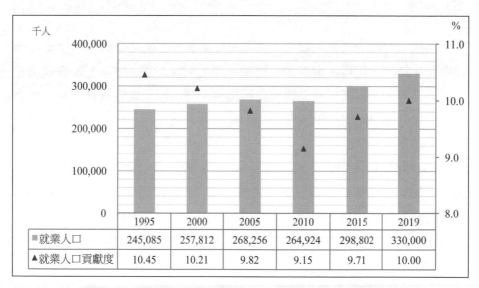

圖5-4　全球觀光產業就業人口與對就業人口貢獻度

🚠 第二節　世界區域觀光發展

　　世界觀光組織彙整全世界觀光旅遊人數資料，並分成歐洲地區、亞洲和台平地區、美洲地區、中東地區與非洲地區等五個區域觀光數據，藉以瞭解各區域觀光人數變化與成長情形。全世界觀光客最多的地區是歐洲地區，觀光人數成長率最大是亞洲太平洋地區，美洲地區是全世界觀光客第三多地區，其中美國是全球觀光收益最多的國家。非洲和地中海地區則是全世界觀光發展較為緩慢的地區。

一、歐洲地區

(一)法國

首都：巴黎	主要語言：法語
宗教：天主教	人口：6,706.7萬人（2019）
氣候：大陸型和海洋型的混合氣候	人均GDP：41,760美元（2019）
幣別：歐元（EUR）	觀光競爭力排名：2（2019）

　　法國位於歐洲西部的國家，面積55.1萬平方公里，是歐洲面積第三大國家。法國與比利時、盧森堡、德國、瑞士、義大利、摩納哥、安道爾和西班牙接壤，西隔英吉利海峽與英國相望。著名觀光景點有羅浮宮、奧賽美術節、艾菲爾鐵塔、巴黎聖母院、聖心堂、凱旋門、龐畢度中心、先賢河、聖禮拜堂和榮軍院等。

　　2018年法國國際觀光客人數8,940萬（**表5-4**），是全球觀光客最多國家。2019年法國全球觀光競爭力排名第二，觀光產業就業人數267.8萬人，對就業貢獻9.4%；觀光產業規模2,293億美元，對GDP貢獻8.5%。

表5-4　2019年世界主要國家觀光的經濟效益

經濟貢獻\國家	觀光客[1]（千人）	觀光對GDP貢獻程度（%）	觀光對GDP貢獻（十億美元）	觀光對就業的貢獻程度（%）	觀光對就業貢獻（千人）
法國	89,400 (1)	8.5	229.3	9.4	2,678.1
德國	38,881 (8)	9.1	3,466.0	12.5	5,668.6
希臘	30,123 (13)	20.8	43.6	21.7	846.2
義大利	62,146 (5)	13.0	259.7	14.9	3,475.9
英國	36,316 (10)	9.0	254.0	11.0	3,939.5
西班牙	82,773 (2)	14.3	197.8	14.6	2,878.2
俄羅斯	24,551 (16)	5.0	84.0	5.6	4,037.8
土耳其	45,768 (6)	11.3	84.9	9.4	2,643.8
烏克蘭	14,207 (30)	5.9	8.7	6.2	1,028.8
日本	31,192 (11)	7.0	359.4	8.0	5,359.9
印尼	13,396 (31)	5.7	63.6	9.7	12,568.7
馬來西亞	25,832 (15)	11.5	41.8	14.7	2,216.7
新加坡	14,673 (29)	11.1	40.4	14.1	527.5
泰國	38,277 (9)	19.7	107.0	21.4	8,054.6
澳大利亞	9,246 (38)	10.8	149.7	12.8	1,653.6
美國	79,618 (3)	8.6	1,839.0	10.7	16,825.5
阿根廷	6,492 (43)	9.2	41.4	7.5	1,424.9
加拿大	21,134 (18)	6.3	108.2	8.8	1,670.7
智利	5,723 (47)	10.0	28.1	11.7	991.7
墨西哥	41,447 (7)	15.5	195.7	13.3	7,232.9
埃及	11,346 (34)	9.3	29.5	9.7	2,490.0
約旦	4,150 (53)	15.8	7.2	17.7	254.7
阿拉伯聯合酋長國	15,920 (25)	11.9	48.4	11.1	745.2
沙烏地阿拉伯	15,293 (28)	9.5	73.1	11.2	1,453.8
南非	10,472 (36)	7.0	24.7	9.1	1,483.2
摩洛哥	12,289 (32)	12.0	14.3	12.4	1,336.6

註1：觀光客人次資料是2018年。括弧中數字為觀光人數排名。

(二)德國

首都：柏林	主要語言：德文
宗教：基督教	人口：8,314.9萬人（2019）
氣候：溫帶海洋性氣候	人均GDP：46,563美元（2019）
幣別：歐元（EUR）	觀光競爭力排名：3（2019）

德國是以汽車製造、啤酒和香腸聞名世界的國家。位於歐洲中部，東面與波蘭、捷克接壤，南和奧地利、瑞士為鄰，西與法國、盧森堡相界，西北毗鄰比利時和荷蘭，北邊與丹麥相連，並臨北海和波羅的海。德國面積357,021平方公里，是歐洲第七大國家。德國著名觀光景點有，新天鵝堡、歐洲公園、科隆大教堂、羅騰堡、柏林圍牆遺址、海德堡、勃蘭登堡門、羅雷萊岩石、康斯坦茨湖區域和慕尼黑啤酒節。

2018年德國國際觀光客人數3,888.1萬，全球觀光客排名第八國家。2019年全球觀光競爭力排名第三。德國觀光產業就業人數566.8萬人，對就業貢獻12.5%；觀光產業規模3,466億美元，對GDP貢獻9.1%。

(三)希臘

首都：雅典	主要語言：希臘語
宗教：希臘東正教	人口：1,072.5萬人（2019）
氣候：地中海型	人均GDP：19,974美元（2019）
幣別：歐元（EUR）	觀光競爭力排名：25（2019）

希臘地處歐洲東南角，巴爾幹半島的南端，是西方文明的發祥地。全國由伯羅奔尼撒半島和愛琴海中的三千餘座島嶼共同組成，國土面積131,957平方公里。希臘北邊與保加利亞、馬其頓共和國和阿爾巴尼亞接壤，東北邊則與土耳其為鄰，東面瀕臨著愛琴海與土耳其相望，西邊隔亞得里亞海與義大利相對，西南面對著愛奧尼亞海，南面隔著地中海眺望北非的利比亞和埃及。著名景點有雅典、帕德嫩神廟、克里特島、聖托里尼島、羅德島、奧林匹亞宙斯神殿、阿波羅神廟、天空之城——梅特奧拉修

道院群。

　　2018年希臘國際觀光客人數3,012.3萬，全球觀光客排名第十三。2019年希臘全球觀光競爭力排名第二十五，觀光產業就業人數84.6萬人，對就業貢獻21.7%；觀光產業規模436億美元，對GDP貢獻20.8%。

(四)義大利

首都：羅馬	主要語言：義大利語
宗教：天主教	人口：6,001.5萬人（2019）
氣候：北部大陸型，南部地中海型	人均GDP：32,946美元（2013）
幣別：歐元（EUR）	觀光競爭力排名：8（2019）

　　義大利是世界文明古國，文藝復興運動的發源地。位於南歐靴型亞平寧島和地中海中西西里島和薩丁島所組成。國土面積301,338平方公里。義大利北邊與法國、瑞士、奧地利以及斯洛維尼亞接壤。著名觀光景點有威尼斯運河、羅馬競技場、聖母百花大教堂、貝殼廣場（Piazza del Campo）、龐貝城、波西塔若、科莫湖、比薩斜塔、馬納羅拉（五漁村）、聖吉米尼亞若。

　　2018年義大利國際觀光客人數6,214.6萬，全球觀光客排名第五。2019年全球觀光競爭力排名第八，觀光產業就業人數347.5萬人，對就業貢獻14.9%；觀光產業規模2,597億美元，對GDP貢獻13.0%。

(五)英國

首都：倫敦	主要語言：英語
宗教：基督教	人口：6,679.7萬人（2019）
氣候：溫帶海洋性氣候	人均GDP：41,030美元（2019）
幣別：英鎊（GBP）	觀光競爭力排名：6（2019）

　　英國位於歐洲的西北方，是由大不列顛島上的英格蘭、蘇格蘭和威爾斯，以及愛爾蘭島東北方的北愛爾蘭和一系列附屬島嶼共同組成的島

國。英國曾有「日不落帝國」之稱，國土面積243,610平方公里。著名景點有倫敦塔、聖保羅大教堂、西敏寺、英航倫敦眼、大英博物館、巨石陣、杜莎夫人蠟像館、白金漢宮、國會大廈和特拉法加廣場。

2018年英國國際觀光客人數3,631.6萬，全球觀光客排名第十。2019年全球觀光競爭力排名第六，觀光產業就業人數393.9萬人，對就業貢獻11.0%；觀光產業規模2,540億美元，對GDP貢獻9.0%。

(六)西班牙

首都：馬德里	主要語言：西班牙語
宗教：天主教	人口：4,733.0萬人（2019）
氣候：地中海型、溫帶大陸性、海洋性	人均GDP：28,961美元（2019）
幣別：歐元（EUR）	觀光競爭力排名：1（2019）

西班牙位於歐洲西南部伊比利亞半島，北邊比斯開灣，東北部與法國、安道爾接壤，南方隔著直布羅陀海峽與非洲摩洛哥相望，西部與葡萄牙為鄰。國土面積504,302平方公里。著名觀光景點有馬德里王宮、畢爾包古根漢美術館、阿蘭布拉宮、聖家堂、普拉多博物館、伊維薩島、多南那國家公園、托雷多、巴賽隆納以及奔牛節。

2018年西班牙國際觀光客人數8,277.3萬，全球觀光客排名第二。2019年全球觀光競爭力排名第一，觀光產業就業人數287.8萬人，對就業貢獻14.6%；觀光產業規模1,978億美元，對GDP貢獻14.3%。

(七)俄羅斯

首都：莫斯科	主要語言：俄語
宗教：基督教	人口：14,664.0萬人（2019）
氣候：大陸性	人均GDP：11,162美元（2019）
幣別：盧布（RUB）	觀光競爭力排名：39（2019）

俄羅斯是歐亞大陸北方的國家，橫跨歐亞兩大洲，東西長9,000公

里，南北最寬4,000公里，國體面積17,098,242平方公里，是世界面積最大國家。俄羅斯西北邊與挪威、芬蘭，西面與愛沙尼亞、拉脫維亞、立陶宛、波蘭、白俄羅斯為鄰，西南方和烏克蘭相連，南面與喬治亞、亞塞拜然、哈薩克接壤，東南邊有中國、蒙古和朝鮮。知名觀光景點有聖瓦西里大教堂、艾菲米塔日博物館、莫斯科克里姆林宮、思茲達爾、貝加爾湖、聖索菲亞大教堂、基日島、間歇泉谷、厄爾布魯士峰、西伯利亞大鐵路。

2018年俄羅斯國際觀光客人數2,455.1萬，全球觀光客排名第十六。2019年全球觀光競爭力排名第三十九，觀光產業就業人數403.7萬人，對就業貢獻5.6%；觀光產業規模840億美元，對GDP貢獻5.0%。

(八)土耳其

首都：安卡拉	主要語言：土耳其語
宗教：伊斯蘭教	人口：8,315.5萬人（2019）
氣候：地中海	人均GDP：8,957美元（2019）
幣別：里拉（YTL）	觀光競爭力排名：43（2019）

土耳其位於亞洲西方，是一地跨歐亞兩洲的國家。東部與喬治亞、亞美尼亞、亞塞拜然以及伊朗相連，東南與敘利亞、伊拉克接壤，南臨地中海，西瀕愛琴海，並與希臘和保加利亞接壤，北邊黑海。國土面積783,562平方公里。知名觀光景點有棉堡、伊茲密爾、藍色清真寺、博德魯姆城堡、伊斯坦堡、阿斯班多斯劇院、帕塔拉海灘、伯斯魯斯海峽、番紅花成、地下宮殿。

2018年土耳其國際觀光客人數4,576.8萬，全球觀光客排名第六。2019年全球觀光競爭力排名第四十三，觀光產業就業人數264.3萬人，對就業貢獻9.4%；觀光產業規模849億美元，對GDP貢獻11.3%。

(九)烏克蘭

首都：基輔	主要語言：烏克蘭語
宗教：東正教、天主教	人口：4,190.2萬人（2019）
氣候：溫帶大陸性	人均GDP：3,592美元（2019）
幣別：格里夫納（UAH）	觀光競爭力排名：78（2019）

　　烏克蘭是東歐國家，東與俄羅斯接壤，南鄰黑海，西南邊與摩爾瓦多毗鄰，西邊與波蘭、斯洛伐克、匈牙利及羅馬尼亞等國接壤，北方與白俄羅斯接連。國土面積603,700平方公里，在歐洲僅次於俄羅斯為第二大國家。知名觀光景點有聖索菲亞大教堂、聖安德烈教堂、獨立廣場、黃金之門、愛情隧道、聖弗拉基米爾主教座堂、烏克蘭切爾諾貝利博物館、沃龍佐夫宮。

　　2018年烏克蘭國際觀光客人數1,420.7萬，全球觀光客排名第三十。2019年全球觀光競爭力排名第七十八，觀光產業就業人數102.8萬人，對就業貢獻6.2%；觀光產業規模87億美元，對GDP貢獻5.9%。

(十)奧地利

首都：維也納	主要語言：德語
宗教：天主教	人口：890.2萬人（2019）
氣候：溫帶海洋性和大陸性	人均GDP：50,022美元（2019）
幣別：歐元（EUR）	觀光競爭力排名：11（2019）

　　奧地利是位於歐洲中部的內陸國家，東面與匈牙利和斯洛伐克接連，南邊和義大利與斯洛維尼亞接壤，西邊是列支敦斯登和瑞士，北方與德國和捷克為鄰。

　　奧地利國土面積83,872平方公里。知名觀光景點有美泉宮、哈爾斯塔特、大格洛克納山高山鐵路、霍夫堡皇宮、薩爾斯堡城堡、茵斯布魯克老城、維也納國家歌劇院、梅爾克修道院、格拉茨。

　　2013年奧地利國際觀光客人數2,481.3萬，全球觀光客排名第十三，

全球觀光競爭力排名第三。奧地利觀光產業就業人數60.1萬人，對就業貢獻14.2%，較2000年減少1.6%；觀光產業規模530億美元，對GDP貢獻13.3%，較2000年減少1.5%。

二、亞洲和太平洋地區

(一)日本

首都：東京	主要語言：日本語
宗教：神道教、佛教	人口：12,581.0萬人（2019）
氣候：溫帶海洋性氣候	人均GDP：40,846美元（2019）
幣別：日圓（JPY）	觀光競爭力排名：4（2019）

　　本位於大陸和太平洋之間，是由北海道、本州、九州和四國四大島以及6,800個大小島嶼組成。面積377,873平方公里，人口1.25億人。日本知名觀光景點有富士山、明治神宮、淺草寺、清水寺、新宿御苑、東京晴空塔、東京迪士尼樂園、原宿、秋葉原、六本木、富良野。

　　2018年日本國際觀光客人數3,119.2萬，全球觀光客排名第11。2019年全球觀光競爭力排名第4，觀光產業就業人數535.9萬人，對就業貢獻8.0%；觀光產業規模3,594億美元，對GDP貢獻7.0%。

(二)印尼

首都：雅加達	主要語言：印尼語
宗教：回教	人口：26,960.0萬人（2019）
氣候：熱帶性氣候	人均GDP：4,163美元（2019）
幣別：印尼盾（IDR）	觀光競爭力排名：40（2019）

　　印尼是全世界最大的群島國家，橫跨亞洲和大洋洲，有「千島之國」的稱號。印尼人口2.69億人，是全世界人口第四多的國家。印尼知名觀光景點峇里島、婆羅浮屠、水明漾、海神廟、普蘭巴南、沙努爾、印尼

國家紀念塔、布羅莫火山。

2018年印尼國際觀光客人數1,339.6,全球觀光客排名第三十一。2019年全球觀光競爭力排名第四十,觀光產業就業人數1,256.8萬人,對就業貢獻9.7%;觀光產業規模636億美元,對GDP貢獻5.7%。

(三)馬來西亞

首都:吉隆坡	主要語言:馬來語
宗教:回教	人口:3,272.9萬人(2019)
氣候:亞洲熱帶型雨林氣候	人均GDP:11,136美元(2019)
幣別:令吉(MYR)	觀光競爭力排名:29(2019)

馬來西亞位於東南亞,由前馬來西亞聯合邦、北婆羅洲和砂拉越所組成的聯邦制國家。馬來西亞分成東西兩個部分,中間相隔南海。東半部位於婆羅洲島的北部;西半部位於馬來半島,北邊和泰國相接,南邊和新加坡相望。知名觀光景點有雙峰塔、京那巴魯山、伊斯蘭藝術博物館、蘭卡威空中纜車、武吉免登、黑風洞、姆魯山國家公園、檳城極樂寺、吉隆坡城中城水族館。

2018年馬來西亞國際觀光客人數2,583.2萬,全球觀光客排名第十五。2019年全球觀光競爭力排名第二十九,觀光產業就業人數221.6萬人,對就業貢獻14.7%;觀光產業規模418億美元,對GDP貢獻11.5%。

(四)新加坡

首都:新加坡市	主要語言:馬來語、英語
宗教:佛教	人口:570.3萬人(2019)
氣候:赤道型氣候	人均GDP:63,987美元(2019)
幣別:新加坡幣(SGD)	觀光競爭力排名:17(2019)

新加坡是東南亞一個城邦島國,位於馬來半島南端。北部相隔柔佛海峽與馬來西亞相望,南部隔新加坡海峽和印尼相望,人口數570.3萬

人。知名觀光景點有新加坡植物園、聖淘沙、東海岸公園、魚尾獅、摩天觀景輪、烏節路、新加坡佛牙寺、讚美廣場、肯特崗公園、武吉巴都市鎮公園。

2018年新加坡國際觀光客人數1,467.3萬，全球觀光客排名第二十九。2019年新加坡全球觀光競爭力排名第十七，觀光產業就業人數52.7萬人，對就業貢獻14.1%；觀光產業規模404億美元，對GDP貢獻11.1%。

(五)泰國

首都：曼谷	主要語言：泰語
宗教：佛教	人口：6,648.4萬人（2019）
氣候：熱帶季風氣候	人均GDP：7,791美元（2019）
幣別：泰銖（THB）	觀光競爭力排名：31（2019）

泰國位於東南亞，東邊是寮國、柬埔寨，西邊與緬甸為鄰，南接暹羅灣和馬來西亞，人口6,648.4萬人。知名觀光景點有芭達雅、沙美島、曼谷、臥佛寺、普吉島、白龍寺、茉莉海灘、大皇宮、大象自然公園。

2018年泰國國際觀光客人數3,287.7萬，全球觀光客排名第九。2019年泰國全球觀光競爭力排名第三十一，觀光產業就業人數805.4萬人，對就業貢獻21.4%；觀光產業規模1,070億美元，對GDP貢獻19.7%。

(六)澳大利亞

首都：坎培拉	主要語言：英語
宗教：基督教	人口：2,563.6萬人（2019）
氣候：熱帶沙漠氣候、熱帶草原氣候	人均GDP：53,825美元（2019）
幣別：澳元（AUD）	觀光競爭力排名：9（2019）

澳大利亞位於南太平洋與印度洋之間，是全世界面積第六大的國家。隔海北邊與巴布亞紐幾內亞相望，西北邊是印尼，東南邊是紐西蘭，人口

2,563.6萬人。知名觀光景點有雪梨歌劇院、雪梨港灣大橋、雪梨港、邦迪海灘、大堡礁、黃金海岸、達令港、岩石區、墨爾本中央商業區。

　　2018年澳大利亞國際觀光客人數924.6萬，全球觀光客排名第三十八。2019年澳大利亞全球觀光競爭力排名第九，觀光產業就業人數165.3萬人，對就業貢獻12.8%；觀光產業規模1,497億美元，對GDP貢獻10.8%。

三、美洲地區

(一)美國

首都：華盛頓	主要語言：英文
宗教：基督教	人口：33,035.0萬人（2019）
氣候：溫帶和亞熱帶氣候	人均GDP：65,111美元（2019）
幣別：美元（USD）	觀光競爭力排名：5（2019）

　　美國位於北美洲南部，東邊大西洋，西瀕太平洋，北鄰加拿大，南接墨西哥和墨西哥灣。美國人口3.30億，是世界第三多國家。知名觀光景點有科羅拉多大峽谷、黃石國家公園、金門大橋、華特迪士尼世界渡假區、自由女神像、大煙山國家公園、尼加拉瓜瀑布、優勝美地國家公園、時報廣場、大都會藝術博物館。

　　2018年美國國際觀光客人數7,961.8萬，全球觀光客排名第三。2019年美國全球觀光競爭力排名第五，觀光產業就業人數1,682.5萬人，對就業貢獻10.7%；觀光產業規模18,390億美元，對GDP貢獻8.6%。

(二)阿根廷

首都：布宜諾斯艾利斯	主要語言：西班牙語
宗教：天主教	人口：4,537.7萬人（2019）
氣候：北部熱帶、中部溫帶、南部寒帶	人均GDP：9,887美元（2019）
幣別：阿根廷比索（ARS）	觀光競爭力排名：50（2019）

　　阿根廷位於南美洲南部，東邊瀕南大西洋和烏拉圭，北邊和玻利維亞、巴拉圭相接，西邊和智利為鄰，南邊是德雷克海峽，人口4,537萬人。知名觀光景點有伊瓜蘇瀑布、伊瓜蘇國家公園、拉博卡、哥倫布劇院、拉夫拉達—德烏瑪瓦卡、五月廣場、國立貝拉斯藝術博物館、拉普拉塔主教座堂、太平洋拱廊。

　　2018年阿根廷國際觀光客人數649.2萬，全球觀光客排名第四十三。2019年阿根廷全球觀光競爭力排名第五十，觀光產業就業人數142.4萬人，對就業貢獻7.5%；觀光產業規模414億美元，對GDP貢獻9.2%。

(三)加拿大

首都：渥太華	主要語言：英語、法語
宗教：基督教	人口：3,811.4萬人（2019）
氣候：大陸型氣候	人均GDP：4212美元（2019）
幣別：加拿大元（CAD）	觀光競爭力排名：9（2019）

　　加拿大位於北美洲，東邊大西洋，西抵太平洋，北邊有北冰洋，南邊與美國接鄰，東北邊與格陵蘭島相望，人口數3,811萬人。知名觀光景點有尼加拉瓜瀑布、班夫國家公園、史丹利公園、加拿大國家電視塔、加拿大洛磯山脈、聖母殿、布查德花園、皇家安大略博物館、皇家山、冰原公路。

　　2018年加拿大國際觀光客人數2,113.4萬，全球觀光客排名第十八。2019年加拿大全球觀光競爭力排名第九，觀光產業就業人數167.0萬人，對就業貢獻8.8%；觀光產業規模1,082億美元，對GDP貢獻6.3%。

(四)智利

首都：聖地牙哥	主要語言：西班牙語
宗教：天主教	人口：1,887.4萬人（2019）
氣候：溫帶氣候	人均GDP：15,399美元（2019）
幣別：智利比索（CLP）	觀光競爭力排名：52（2019）

智利位於南美洲，東邊與阿根廷和玻利維亞為鄰，西邊和南邊濱太平洋，北邊和祕魯相接，人口數1,887萬人。知名觀光景點有百內國家公園、勞卡國家公園、聖路濟亞山、武器廣場、維多亞里卡火山、奧索爾諾火山、托多斯洛斯桑托斯湖、馬格達萊納島、奇洛埃島。

2018年智利國際觀光客人數572.3萬，全球觀光客排名第四十七。2019年智利全球觀光競爭力排名第五十二，觀光產業就業人數99.1萬人，對就業貢獻11.7%；觀光產業規模281億美元，對GDP貢獻10.0%。

(五)墨西哥

首都：墨西哥城	主要語言：西班牙語
宗教：天主教	人口：13,751.0萬人（2019）
氣候：北部熱帶沙漠、南部熱帶雨林	人均GDP：10,118美元（2019）
幣別：墨西哥比索（MXN）	觀光競爭力排名：19（2019）

墨西哥位於北美洲，北邊和美國接壤，東邊墨西哥灣，東南邊與瓜地馬拉和貝里斯相鄰，西邊太平洋，人口1.37億人。墨西哥知名景點有國立人類學博物館、藝術宮、普查爾特佩克城堡、科約阿坎區、卡蘿博物館、普查爾特佩克、太陽金字塔、墨西哥城歷史中心。

2018年墨西哥國際觀光客人數4,144.7萬，全球觀光客排名第七。2019年墨西哥全球觀光競爭力排名第十九，觀光產業就業人數723.2萬人，對就業貢獻13.3%；觀光產業規模1,957億美元，對GDP貢獻15.5%。

四、中東地區

(一)埃及

首都：開羅	主要語言：阿拉伯語
宗教：伊斯蘭教	人口：10,096.0萬人（2019）
氣候：地中海型氣候、熱帶沙漠氣候	人均GDP：3,046美元（2019）
幣別：埃及鎊（EGP）	觀光競爭力排名：65（2019）

　　埃及位於非洲東北部，為世界文明古國之一，領土橫跨亞洲和非洲。埃及東臨紅海與巴勒斯坦、以色列相鄰，北瀕地中海，南邊與蘇丹相接，西邊和利比亞接壤，人口10,096萬人。埃及知名觀光景點孟菲斯金字塔、古夫金字塔、埃及金字塔、獅身人面像、帝王谷、阿布辛拜勒神廟、卡納克神廟、埃及博物館、西奈山。

　　2018年埃及國際觀光客人數1,134.6萬，全球觀光客排名第三十四。2019年埃及全球觀光競爭力排名第六十五，觀光產業就業人數249.0萬人，對就業貢獻9.7%；觀光產業規模295億美元，對GDP貢獻9.3%。

(二)約旦

首都：安曼	主要語言：阿拉伯語
宗教：伊斯蘭教	人口：1,061.0萬人（2019）
氣候：亞熱帶沙漠氣候	人均GDP：4,386美元（2019）
幣別：約旦第納爾（JOD）	觀光競爭力排名：84（2019）

　　約旦是中東的一個國家，東邊與伊拉克接壤，東南邊是沙烏地阿拉伯，西和以色列、巴勒斯坦為鄰，北鄰敘利亞，人口1,061萬。知名觀光景點有佩特拉古城、玫瑰城、代爾修道院、傑拉什遺址、瓦迪拉姆、死海、安曼、城堡山。

　　2018年約旦國際觀光客人數415.0萬，全球觀光客排名第五十三。2019年約旦全球觀光競爭力排名第八十四，觀光產業就業人數25.4萬人，對就業貢獻17.7%；觀光產業規模72億美元，對GDP貢獻15.8%。

(三)阿拉伯聯合酋長國

首都：阿布達比	主要語言：阿拉伯語
宗教：伊斯蘭教	人口：1,006.1萬人（2019）
氣候：熱帶沙漠	人均GDP：37,749美元（2019）
幣別：阿聯迪拉姆（AED）	觀光競爭力排名：33（2019）

　　阿拉伯聯合酋長國位於西南亞的阿拉伯半島東南邊，是由阿布達比、沙迦、迪拜、阿治慢、富查伊拉、烏姆蓋萬、哈伊馬角七個酋長國所組成的邦聯國，人口1,006萬人。知名觀光景點有哈里發塔、謝赫札耶德大清真寺、世界群島、杜拜購物中心、亞斯島、亞斯碼頭賽道、法拉利世界、朱美拉清真寺、卓美亞海灘酒店。

　　2018年阿拉伯聯合酋長國國際觀光客人數1,592.0萬，全球觀光客排名第二十五。2019年阿拉伯聯合大公國全球觀光競爭力排名第三十三，觀光產業就業人數74.5萬人，對就業貢獻11.1%；觀光產業規模484億美元，對GDP貢獻11.9%。

(四)沙烏地阿拉伯

首都：利雅德	主要語言：阿拉伯語
宗教：伊斯蘭教	人口：3,517.8萬人（2019）
氣候：地中海型、熱帶沙漠	人均GDP：22,865美元（2019）
幣別：沙烏地里亞爾（IRR）	觀光競爭力排名：69（2019）

　　沙烏地阿拉伯位於阿拉伯半島，東臨阿拉伯海，西濱紅海，北與約旦、伊拉克相鄰，東北邊與科威特接壤，東與巴林、卡達、阿拉伯聯合酋長國相接，南鄰阿曼和葉門，人口3,517萬人。沙烏地阿拉伯知名觀光景點有碼甸沙勒、先知寺、庫巴清真寺、武侯德山、克爾白、麥加皇家鐘塔飯店、光明山、黑石、禁寺、阿拉法特山。

　　2018年沙烏地阿拉伯國際觀光客人數1,529.3萬，全球觀光客排名第二十八。2019年沙烏地阿拉伯全球觀光競爭力排名第六十九，觀光產業就業人數145.3萬人，對就業貢獻11.2%；觀光產業規模731億美元，對GDP貢獻9.5%。

五、非洲地區

(一)南非

首都：普利托利亞	主要語言：南非語、英語、祖魯語等11種。
宗教：基督教、印度教、伊斯蘭教、傳所信仰	人口：5,722.5萬人（2019）
氣候：熱帶草原氣候	人均GDP：6,100美元（2019）
幣別：蘭特（ZAR）	觀光競爭力排名：61（2019）

　　南非位於非洲南部，有「彩虹之國」之稱號。南非東臨印度洋，西濱大西洋，北接納米比亞、波札那和辛巴威，東南邊有莫三比克、史瓦濟蘭，為全世界為唯一擁有三個首都的國家，人口5,722萬人。南非知名觀光景點有桌山、桌山國家公園、克留格爾國家公園、羅本島、花園大道、開普半島、黃金礦脈城、好望角、維多利亞阿爾弗雷德碼頭廣場。

　　2018年南非國際觀光客人數1,047.2萬，全球觀光客排名第三十六。2019年南非全球觀光競爭力排名第六十一，觀光產業就業人數148.3萬人，對就業貢獻9.1%；觀光產業規模247億美元，對GDP貢獻7.0%。

(二)摩洛哥

首都：拉巴特	主要語言：柏柏爾語、阿拉伯語、法語
宗教：伊斯蘭教	人口：3,585.2萬人（2019）
氣候：熱帶沙漠氣候	人均GDP：3,345美元（2019）
幣別：摩洛哥迪拉姆（MAD）	觀光競爭力排名：66（2019）

　　摩洛哥位於非洲西北角，有「北非花園」稱號，東邊與阿爾及利亞為鄰，南部為摩洛哥實際占領的西撒哈拉地區，西濱大西洋，北邊隔著直布羅陀海峽，地中海和葡萄牙、西班牙相望，人口3,585萬人。摩洛哥知名觀光景點有庫圖比雅清真寺、阿特拉斯山脈、哈桑二世清真寺、里夫山脈、梅納拉花園、卡薩布蘭卡主教座堂、依夫蘭國家公園。

　　2018年摩洛哥國際觀光客人數1,228.9萬，全球觀光客排名第三十二。2019年摩洛哥全球觀光競爭力排名第六十六，觀光產業就業人數133.6萬人，對就業貢獻12.4%；觀光產業規模143億美元，對GDP貢獻12.0%。

第三節　未來世界觀光發展

　　根據世界觀光組織的預測指出，2030年全球觀光客人數將成長至18.09億人次，較2010年9.52億人次成長九成。全球觀光客最多的地區仍是歐洲地區，2030年時將有7.44億人次的觀光客到歐洲地區旅遊，較2010年之4.86億人次，成長53.0%。亞洲和太平洋地區則是全球觀光人數第二多的地區，2030年觀光客人數高達5.35億人次，較2010年人數成長1.57倍。美洲地區2030年觀光客人數是2.48億人次，全球排行第三大旅遊地區，較2010年之1.50億人次，成長66.4%（**表5-5**）。

　　由全球前三大觀光旅遊地區可清楚看到，亞洲和太平洋地區是未來全球觀光旅遊市場成長最為快速的地區，位於此地區國家的觀光發展將因此而受到很大的助益。

表5-5　西元2030年國際觀光客人數預測　　　　　　　　單位：百萬、%

地區	國際觀光訪客實際值		國際觀光訪客預測值		平均年成長率預測值	市場份額（%）
	1995	2010	2020	2030	2010-'30	2030
世界	528	952	1,360	1,809	3.3	100
歐洲	304.1	486.4	620	744	2.3	41.1
北歐	35.8	57	72	82	1.8	4.5
西歐	112.2	154.4	192	222	1.8	12.3
中歐／東歐	58.1	98.1	137	176	3.1	9.7
南歐／地中海	98	176.9	219	264	2.3	14.6
亞洲和太平洋	82	208.2	355	535	4.9	29.6
東北亞	41.3	111.5	195	293	4.9	16.2

（續）表5-5　西元2030年國際觀光客人數預測　　　　單位：百萬、%

地區	國際觀光訪客 實際值		國際觀光訪客 預測值		平均年成長率 預測值	市場份額 （%）
	1995	2010	2020	2030	2010-'30	2030
東南亞	28.4	70.5	123	187	5.1	10.3
大洋洲	8.1	11.5	15	19	2.4	1
南亞	4.2	14.7	21	36	6	2
美洲	109	150.4	199	248	2.6	13.7
北美	80.7	99.5	120	138	1.7	7.6
加勒比海	14	19.5	25	30	2	1.7
中美洲	2.6	7.8	14	22	5.2	1.2
南美洲	11.7	23.6	40	58	4.6	3.2
非洲	18.9	50.4	85	134	5	7.4
北非	7.3	19.7	31	46	4.6	2.5
撒哈拉以南非洲	11.6	30.7	55	88	5.3	4.9
中東	13.7	56.1	101	149	4.6	8.2

資料來源：UNWTO Tourism Highlights, 2014 Edition.

國家觀光競爭力

　　世界經濟論壇（World Economic Forum）每兩年進行一次觀光競爭力指標（Travel &Tourism Competitiveness Index, TTCI）的調查研究。該調查將觀光競爭力指標分成「觀光環境」、「觀光政策」、「基礎建設」和「自然文化」等四個構面十四項指標（圖1），經由指標的強弱表現，判斷各經濟體在觀光方面的發展潛力與競爭力。

　　世界經濟論壇2019年公布的旅遊競爭力報告中，前十名以歐洲的國家表現較佳，西班牙名列第一，法國、德國緊追在後，日本是亞洲國家表現最好的，排名第四，美國排名第五。台灣在受評一百四十個經濟體中排名第三十七，從2017年的三十名暴跌七名，在東亞地區跌幅最深。台灣名次大幅

下滑主要是「對外簽證政策收緊」以及「自然環境保護不力」兩項因素所造成。

　　我國2019年在觀光競爭力四大構面之十四項指標中，以公路港口（16）、人力資源與勞動市場（18）、經商環境（26）與安全度（26）等四個指標表現較優（圖2）。相對的表現較弱的項目是自然資源（87）、價格競爭力（78）、觀光政策優先度（75）和國際開放度（60）。整體而言，我國觀光競爭力在觀光環境與基礎建設表現較佳，而在觀光政策與自然文化則是有待努力加強的地方。

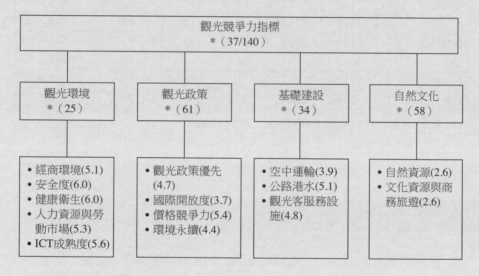

註：1.*表一百四十個受評經濟體中排名
　　2.十四項指標中數字為評分分數

圖1　世界經濟論壇觀光競爭力指標與我國指標得分（2019年）

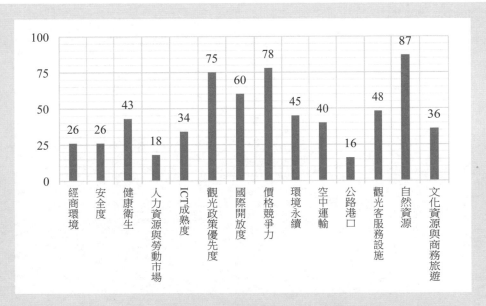

圖2　2019年我國觀光競爭力指標排名

資料來源：葉華容（2017）。〈提升我國觀光競爭力從細節做起〉。《經濟前瞻》，http://www.cier.edu.tw/site/cier/public/data/173-12國際經濟.pdf；
World Economic Forum (2019). *The Travel & Tourism Competitiveness Report 2019.*

Chapter
6
國民旅遊

隨著可自由分配的時間增多與所得的提升，國人對於精神生活層面的追求日益明顯，知性、感性與多元化的定點旅遊型態逐漸盛行，個人化或客製化的旅遊行程逐漸取代以往團體式的旅遊。定點渡假旅遊的渡假村、結合住宿與遊樂功能的綜合遊樂區、以溫泉為賣點的溫泉旅館，以及結合自然景觀、田野風光美景與傳統技藝之民宿和休閒農場，結合工業與觀光的觀光工廠，結合生態和原民部落的深度旅遊等，提供國人國內旅遊多樣的選擇。從經濟的角度而言，國民旅遊對於促進國家經濟發展與活絡地方觀光產業具有正面的效益；就精神文化生活層面來說，可以提升國人生活品質，是一國人民休閒生活的重要指標。

第一節　國民旅遊定義與特性

一、國民旅遊定義

旅遊從字意上很好理解。「旅」是旅行，外出，即為了實現某一目的而空間上從甲地到乙地的行進過程；「遊」是外出遊覽、觀光、娛樂。即為達到這些目的所作的旅行。二者合起來即為旅遊（盧雲亭，1993）。國民旅遊與國內觀光同義，意指本國人或居住國土內之外籍人士在國內之觀光活動（唐學斌，1994）。本書將國民旅遊定義為：「一國國民以舒暢身心和增廣見聞為目的，離開平常居住地區，在國內從事欣賞風景、名勝古蹟、節慶活動、品嘗美食和人為景觀等非營利性質之往返活動」。

二、國民旅遊特性

國民旅遊具有公眾性、假期性、季節性、區域性、多元性和流行性等六種特性，茲就各特性說明如下：

(一)公眾性

　　旅遊市場是一開放的場域，只要國人有意願，且在經濟與時間條件允許下，人民隨時可以不同的方式，如開車、搭乘公共運輸、參加旅行社套裝行程，在國內從事旅遊，觀賞自然景觀、體驗不同地區民俗文化以及品嚐各地美食。

(二)假期性

　　時間是影響民眾從事旅遊的重要因素。平時民眾因受到上班、上課時間的約束，因此民眾通常會選擇假日（國定假日、週末、週日）從事國內旅遊，尤其是家庭。國內旅遊間集中於假日已成為國內旅遊重要特性。

(三)季節性

　　季節性是旅遊市場重要的特徵。國內旅遊受到民眾外出旅遊時間的選擇以及觀光景點遊憩資源特色，造成遊客每年集中於某些月份從事旅遊的行為，如每年3月武陵農場和陽明山的花季、7月貢寮海洋音樂祭、冬季奧萬大賞楓等，此等旅遊行為會造成不同月份遊客人數的差異或淡旺季，形成所謂的旅遊季節性。

(四)區域性

　　隨著運輸交通系統的建構完整，擁有自用車的比例逐年提高，民眾外出旅遊通常會選擇當天可來回的觀光景點，這些景點大約離住家一至兩小時可到的車程距離，如台北市居民到宜蘭或苗栗觀光旅遊；台中市居民到南投日月潭、溪頭；高雄市居民到屏東三地門或台南安平古堡。

(五)多元性

　　隨著生活水準的提升以及遊憩資源的開發，國人國內旅遊從事的活動更顯多元，如觀賞自然日出、日落、體驗原住民生活、參與宗教活

動、參觀活動展覽、衝浪、飛行傘、觀賞球賽、遊樂園活動、品嚐特產與美食、泡溫泉、參觀觀光工廠DIY、乘坐熱氣球等。

(六)流行性

隨著電子媒體、網際網路和行動裝置的快速發展，國內旅遊新興的景點或遊憩活動，經由媒體的傳播，很快就會成為民眾競相追逐的目標，如台東鹿野的熱氣球、台南北門水晶教堂、武陵農場櫻花、台東伯朗大道、宜蘭蘭陽博物館等，旅遊活動也成為一種時尚流行的活動。

第二節　國民旅遊發展歷程

一、民國45～60年：奠基期

這個時期是我國觀光事業發展的初期，是觀光相關法令的訂頒、組織的建構以及觀光遊憩資源開發的基礎時期。在國內經濟發展方面，主要是以農業和工業為主，國人平均所得不到500元美金。在收入仍屬微薄的年代，家庭或個人會將大部分的時間從事生產的工作，以獲取報酬、薪資，以維持家庭或個人生活之所需。因此，並無太多的時間與金錢用於國內旅遊。民國60年國內主要觀光遊憩據點只有10處，遊客人數總計638.9萬人。

二、民國61～80年：發展初期

這個時期是國內十大建設啟動的年代，也是經濟發展起飛的年代。隨著國內十大建設中山高速公路、西線鐵路電氣化和北迴鐵路的興建完成，國內交通運輸網路更為完善，提升國內整體交通的便利性。在經濟方面，平均每人所得61年是493美元，80年提升至8,522美元，十九年平均每

人所得成長16.3倍。交通運輸便利性的提升以及國人所得的增加，對於國內旅遊的發展有很大的助益。民國80年國內主要觀光遊憩據點48處，遊客人數為2,621.0萬人次。

三、民國81～89年：成長期

　　這個時期國人每人平均所得來到13,000美元的水準，除了滿足日常生活所需的支出外，民眾已有較多的收入用於旅遊的消費。在遊憩設施缺乏與休閒產業發展緩慢的年代，民營遊樂園成為國人旅遊時最佳的選擇去處。這個時期是民營遊樂園發展的黃金時期，民國81年國內主要觀光遊憩據點74處，遊客人數3,950.6萬人次，其中民營遊憩區遊客1,034.1萬人次，市場占比26.2%；84年遊憩據點79處，遊客人數4,569.1萬人次，民營遊憩區人數1,514.2萬人次，市場占比33.1%，為歷年最高；88年921大地震，重挫中部地區觀光產業，民營遊樂園的營運受到影響；89年主要觀光遊憩據點增加為250處，遊客人數9,600.3萬人，民營遊憩區遊客人數1,343.3萬，市場占比減為14.0%。

四、民國90年至今：休閒旅遊時期

　　民國90年週休二日全面施行，帶動國人休閒旅遊之風氣。同年5月行政院通過「國內旅遊發展方案」預計四年投入500億元，建設台灣成為優質旅遊國家。92年推行「國民旅遊卡」，鼓勵公務人員利用休假從事正當休閒旅遊活動，振興觀光旅遊產業，帶動就業風潮。
　　這個時期國民旅遊是一多元化、主題化與知識化的休閒旅遊時期。雖然自然賞景是此時期國人旅遊王要從事的遊憩活動，但是在文化體驗活動、美食活動、
　　逛街亦有明顯的成長。在旅遊的主題有農業旅遊、生態旅遊、宗教觀光、運動觀光、觀光工廠、節慶活動以及文創活動等。在知識化旅遊活

動的參與,如博物館、觀光工廠、休閒農場與地方特色文物館。民國108年國內主要觀光遊憩景點有326處,國內旅遊人數16,927.9萬人次,旅遊支出3,927億元。

第三節　國內旅遊資源

我國由於地層板塊運動不斷地進行,造成複雜多變的地形地貌,高山、丘陵、平原、盆地、島嶼、縱谷與海岸等景觀豐富;加以北迴歸線通過,使得台灣同時擁有熱帶、亞熱帶、溫帶等各種自然生態,如櫻花鉤吻鮭、台灣獼猴、台灣黑熊、藍腹鷴等。觀光局為維護優美的自然景觀與保護生態,設置了9個國家公園和13個國家風景區,將我國最精華的自然美景和觀光資源集合在內。此外,22處森林遊樂區有高聳天際的神木、登山鐵道小火車、日出、雲海、瀑布等自然美景。

一、國家公園

民國61年我國頒布「國家公園法」以作為保護自然生態資源之法令依據。內政部依此法所劃設的國家公園有墾丁、玉山、太魯閣、陽明山、雪霸、金門、東沙環礁、台江和澎湖南方四島等九處。墾丁國家公園成立於73年,是我國最早成立的國家公園。

(一)墾丁國家公園

墾丁國家公園位於台灣最南端的恆春半島,是我國第一座國家公園。其位置三面環海,東面太平洋,南瀕巴士海峽,西鄰台灣海峽,是同時涵蓋陸域與海域的國家公園,擁有多樣的地理景觀及豐富的生資源。百萬年來地殼運動使陸地和海洋深入交融,造成本區奇特的地理景觀與多樣性,包括豐富的海洋生物、珊瑚礁地形、孤立山峰、湖泊、草原、沙丘、沙灘及石灰岩洞。每年還有大批候鳥自北方過境,蔚為奇觀。

墾丁國家公園屬於熱帶氣候性，孕育海岸林帶的植物群落為當地獨特植物景觀。南仁山石板屋和鵝鑾鼻燈塔等人文景觀，亦是珍貴的人文資產。

(二)玉山國家公園

玉山國家公園位於台灣中央地帶，是島內面積最大的國公園。區內高山峥嶸，超過三千公尺列名台灣百岳的山峰有三十座之多，不愧是台灣的屋脊。由於地形地式的變化，具有寒、溫、暖、熱帶四大氣候類型，林帶豐富而變化，有熱帶雨林、暖溫帶雨林、暖溫帶山地針葉林、冷溫帶山地針葉林、亞高山針葉林等。豐富的植物與自然地形，提供生物良好的棲息環境，本區約有五十種哺乳動物，其中包括台灣黑熊、長鬃山羊、水鹿和山羌等珍貴動物。鳥類約有一百五十種，包括帝雉、藍腹鷳等台灣特有種。清代開闢的八通關古道和原住民布農族歌舞、編織是本區獨特之人文藝術。

(三)太魯閣國家公園

太魯閣國家公園位於台灣東部，座落於花蓮縣、台中縣與南投縣，是我國第四座國家公園。山清水秀的太魯閣，區內高山峽谷多，高落差地勢，豐富的植物資源，成為野生動物重要的棲息地。瀑布是太魯閣國家公園重要的景觀，著名的有白楊瀑布、銀帶瀑布、綠水瀑布等。

(四)陽明山國家公園

陽明山國家公園位於台灣的北端，區內以特有的火山地形、地貌著稱，以大屯山火山群彙為主。園區內大小油坑、馬槽、大磺嘴等地，可見強烈的噴氣孔活動，多處溫泉遠近馳名。園區的溪流主要依著山勢呈放射狀，瀑布、峽谷特別多，著名的瀑布有絹絲瀑布、大屯瀑布、楓林瀑布等。本區受地理位置與季風的影響，植群帶有亞熱帶雨林、暖溫帶長綠闊葉林、山脊矮草原與水生植物群。代表性植物有台灣水韭、鐘萼木、台灣

掌葉槭、八角蓮、台灣金線蓮、紅星杜鵑、四照花等等，都是特有或罕見種類。

陽明山國家公園緊鄰台北都會區，提供都會居民休閒遊憩的場所，是一都會型的國家公園。

(五)雪霸國家公園

雪霸國家公園位於本島的中北部，成立於民國81年。區內高山林立，景觀壯麗，以台灣第二高峰雪山和大霸尖山最為著名。雪霸國家公園有豐富的動植物與人文資源，稀有植物有台灣擦樹、雪山綠緣等，並有櫻花鉤吻鮭、台灣黑熊、帝雉、藍腹鷴、台灣山椒魚等珍貴野生動物。

(六)金門國家公園

金門國家公園是一以文化、戰役史蹟保護為主的國家公園。園區內主要為花崗片麻岩所構成，特殊植物生態、豐富的野生動物以及保存完整傳統聚落與戰地遺跡，是國內第一座以維護歷史文化遺產與戰役紀念為主，兼具自然資源保育之國家公園。

(七)東沙環礁國家公園

東沙環礁國家公園成立於民國96年1月，位於南海上方。區內擁有豐富的生態環境，包括東沙群島和環礁，陸域總面積174公頃，海域總面積達353,493公頃，是我國面積最大的國家公園。東沙島呈馬蹄形，長年露出水面。環礁底部位於大陸斜坡水深約300～400公尺的東沙台階上，有潟湖、沙洲、礁台、淺灘、水道和島嶼等特殊地形。

(八)台江國家公園

台江國家公園成立於民國98年10月，位於台灣本島西南部，海埔地是台江國家公園區域海岸地理景觀與土地利用的一大特色。園區總面積合計39,310公頃（**表6-1**）；陸域部分包括台南市鹽水溪至曾文溪沿海公有

地及台南縣的黑面琵鷺保護區、七股潟湖等範圍，面積4,905公頃，強調以孕育生物多樣性濕地、先民移墾歷史及漁鹽產業文化三大特色為計畫主軸；海域部分包括沿海等深線20公尺範圍，鹽水溪至東吉嶼南端等深線20公尺所形成之寬約5公里，長約54公里之海域，亦即以漢人先民渡台主要航道中東吉嶼至鹿耳門段為參考範圍，面積34,405公頃。

(九)澎湖南方四島國家公園

澎湖南方四島國家公園成立於民國103年6月8日，是我國第九座國家公園，也是第二座海洋型國家公園。澎湖南方四島是指東吉嶼、西吉嶼、東嶼坪嶼、西嶼坪嶼等四個島嶼，除了面積較大的四個主要島嶼外，還包括周邊的頭巾、鐵砧、鐘仔、豬母礁、鋤頭嶼等附屬島礁。澎湖南方四島國家公園由於交通不便，人口外移，因此在自然生態、地質景觀或人文史跡等資源都維持原始風貌，海域珊瑚生長繁密，是珍貴的海洋資產。

表6-1　台灣國家公園分布表

區域	國家公園名稱	主要保育資源	面積（公頃）	管理處成立日期
南區	墾丁國家公園	隆起珊瑚礁地形、海岸林、熱帶季林、史前遺址、海洋生態	18,083.50（陸域），15,206.09（海域），33,289.59（全區）	民國73年1月1日
中區	玉山國家公園	高山地形、高山生態、奇峰、林相變化、動物相豐富、古道遺跡	105,490	民國74年4月10日
北區	陽明山國家公園	火山地質、溫泉、瀑布、草原、闊葉林、蝴蝶、鳥類	11,455	民國74年9月16日
東區	太魯閣國家公園	大理石峽谷、斷崖、褶皺山脈、林相富變化、動物相豐富、古道遺址	92,000	民國75年11月28日
中區	雪霸國家公園	高山生態、地質地形、河谷溪流、稀有動植物、林相富變化	76,850	民國81年7月1日

（續）表6-1　台灣國家公園分布表

區域	國家公園名稱	主要保育資源	面積（公頃）	管理處成立日期
福建省	金門國家公園	戰役紀念地、歷史古蹟、傳統聚落、湖泊濕地、海岸地形、島嶼形動植物	3,719.64	民國84年10月18日
南海區	東沙環礁國家公園	東沙環礁為完整之珊瑚礁、海洋生態獨具特色、生物多樣性高、為南海及台灣海洋資源之關鍵棲地	174（陸域），353,493.95（海域），353,667.95（全區）	東沙環礁國家公園於96年1月17日正式公告設立；海洋國家公園管理處於96年10月4日正式成立
南區	台江國家公園	自然濕地生態、台江地區重要文化、歷史、生態資源、黑水溝及古航道	4,905（陸域），34,405（海域），39,310（全區）	台江國家公園於98年10月15日正式公告設立
離島	澎湖南方四島國家公園	玄武岩地質、特有種植物、保育類野生動物、珍貴珊瑚礁生態與獨特梯田式菜宅人文地景等多樣化的資源	370.29（陸域），35,473.33（海域），35,843.62（全域）	澎湖南方四島國家公園於103年6月8日正式公告設立

資料來源：台灣國家公園（2019）。營建署全球資訊網站，http://np.cpami.gov.tw/index.php。檢索日期：2019年1月6日。

二、國家風景區

依「發展觀光條例」及「風景特定區管理規則」辦理評鑑劃設之風景特定區，目前國家風景區有東北角海岸、東部海岸、澎湖、花東縱谷、大鵬灣、馬祖、日月潭、參山、阿里山、茂林、北海岸及觀音山、雲嘉南濱海和西拉雅等13處，由觀光局所管轄負責規劃經營。東北角海岸是最早成立的國家風景區，民國96年12月25日奉行政院核定通過往南延伸至宜蘭縣蘇澳鎮南方澳內埤海灘，並更名為「東北角暨宜蘭海岸國家風景區」。花東縱谷國家風景區是面積最大的國家風景區，達13萬8,386公頃；日月潭國家風景區是最小的國家風景區，面積只有9,000公頃。

(一)東北角暨宜蘭海岸國家風景區

我國第一座國家風景區，成立於民國73年6月1日。獨特的地形、氣候，使本區擁有豐富動植物生態；海域北有東海陸棚、東有黑潮流經，魚類多樣豐足，是台灣重要的漁場。轄區內人文歷史、地形地質以及自然生態都極為豐富多樣。

(二)東部海岸國家風景區

東部海岸國家風景區成立於民國77年6月1日。台灣東部地區自然景觀優美，人文、生態資源豐富，加以人口稀少，環境未受汙染，是國內難得的一片淨土，深具觀光發展潛力。

(三)澎湖國家風景區

澎湖國家風景區成立於民國77年6月1日。澎湖群島位於台灣海峽中央，潔淨綿延的美麗沙灘、豐富多樣性的潮間帶生態、壯麗奇特的地質地形，富饒的傳統文化與烽煙歷史軌跡，可作為推動水上活動及海洋生態觀光旅遊行程典範。

(四)花東縱谷國家風景區

花東縱谷國家風景區成立於民國85年5月1日。花東縱谷縱貫花、東兩縣，擁有東台灣特有的自然、人文景觀，及純樸怡人的農村風貌，觀光遊憩資源極為豐富。著名的景點有鯉魚潭、秀姑巒溪、六十石山、大坡池、伯朗大道金樹、關山親水公園、鹿野高台、南橫公路、初鹿牧場、利吉惡地等。

(五)大鵬灣國家風景區

大鵬灣國家風景區成立於民國86年11月8日。臨台灣海峽，常年氣候溫和適於水上遊憩活動，且為台灣地區少數大型潟湖地型之一，水域廣闊平靜，視野良好，漁村人文景觀純樸，具有豐富之生態景觀遊憩資源。

(六)馬祖國家風景區

馬祖國家風景區成立於民國88年11月26日。國家風景區範圍,包含連江縣南竿、北竿、莒光及東引四鄉,成為具國民旅遊價值之休閒慢活勝地是馬祖國家風景區發展願景。

(七)日月潭國家風景區

日月潭國家風景區成立於民國88年1月24日。日月潭是台灣第一大天然湖泊,「高山湖泊」及「多元文化」為台灣地區最負盛名且具發展潛力之觀光資源;又其地理位置與資源條件特殊,「雙潭映月」早已名列台灣八景之一,並成為台灣地區觀光景點代表之一。

(八)參山國家風景區

參山國家風景區成立於民國89年11月22日。獅頭山、梨山及八卦山風景區蘊涵豐沛之自然及人文資源,為台灣早期旅遊勝地。

(九)阿里山國家風景區

阿里山國家風景區,成立於民國90年7月23日,含括番路、竹崎、梅山、阿里山等四鄉,毗鄰遼闊的嘉南平原,交通路網如葉脈般延展於群山之中。阿里山的美,除了我們印象中的日出、鐵道之外,還有層巒疊翠的山林綠意,變幻莫測的流雲、飛瀑,層次分明的茶園風光及原鄉人文采風,都是令人驚豔的遊憩焦點。

(十)茂林國家風景區

茂林國家風景區成立於民國90年10月2日。擁有極佳之縱谷景緻,特殊之地質環境,天賦之溫泉資源,多樣的人文文化,豐富的動植物生態及適合冒險刺激之戶外活動場地,區內居住著布農族、鄒族、魯凱族、排灣族等族群,孕育出多元的族群文化。

(十一)北海岸及觀音山國家風景區

北海岸及觀音山國家風景區成立於民國91年7月22日。位於台灣本島最北端，區內觀光資源豐富，包括國際知名野柳、和平島地質地形景觀、兼具海濱及山域特色之生態景觀及遊憩資源、多樣性人文特質及交通之便利性，使本區成為台灣北部最適宜發展觀光遊憩的地方。

(十二)雲嘉南濱海國家風景區

雲嘉南濱海國家風景區成立於民國92年12月24日。位處嘉南平原，區內有外海離岸沙洲之特殊地理景觀、漁港、濕地、潟湖等地理景觀，以及黑面琵鷺和紅樹林生態系等生態景觀、鹽田產業、歷史悠久的廟宇及濱海遊憩據點。

(十三)西拉雅國家風景區

西拉雅國家風景區成立於民國94年11月26日。地處於嘉南平原鄰接中央山脈間，因地處高山與平原交接處，又有溪河橫切，呈現不同地形變化，形成天然的瀑布飛泉等景觀，境內還蘊含地熱地質，是一處渾然天成的地質教室。區內有五座水庫，曾文水庫、烏山頭水庫、白河水庫、尖山埤水庫和虎頭埤水庫，是一典型的水庫風景區。

三、森林遊樂區

行政院農業委員會依「森林法」、「森林遊樂區設置管理辦法」所劃設之森林遊樂區共有18處（**表6-2**），由農委會林務局設置專單位經營管理，另有會屬農林機構森林遊樂區2處，由行政院國軍退除役官兵輔導委員會經營管理，及教育部依「大學法」劃設之大學實驗林2處，亦屬森林遊樂區體系（觀光業務年報，2010）。

表6-2 森林遊樂類別表

類別	管理機關	森林遊樂區名稱
大學實驗林	教育部	惠蓀林場森林遊樂區
		溪頭森林遊樂區
會屬農林機構	退除役官兵輔導委員會	明池森林遊樂區
		棲蘭森林遊樂區
國家森林遊樂區	農業委員會	內洞森林遊樂區、阿里山森林遊樂區
		滿月圓森林遊樂區、藤枝森林遊樂區
		東眼山森林遊樂區、雙流森林遊樂區
		大雪山森林遊樂區、墾丁森林遊樂區
		八仙山森林遊樂區、太平山森林遊樂區
		武陵森林遊樂區、池南森林遊樂區
		合歡山森林遊樂區、富源森林遊樂區
		奧萬大森林遊樂區、知本森林遊樂區
		觀霧森林遊樂區、向陽森林遊樂區

資料來源：民國99年「觀光業務年報」，民國100年10月。

(一)內洞森林遊樂區

　　內洞森林遊樂區昔稱娃娃谷，位於烏來鄉。區內森林密布，鳥類眾多，適宜登山、森林浴、觀瀑、賞鳥、戲水等活動，其中以三層拾級而下的內洞瀑布為最著名的景致，終年水聲不斷。

(二)滿月圓森林遊樂區

　　三峽鎮因舊日三峽莊而得名，乾隆初年，泉州人陳瑜、董日旭來此拓土，是為本鎮開闢之始；其中有木里，為昔日有木、熊空、東眼、東麓、插角等地所組成，位於本鎮南端，以境內多樹林而得名。境內受到北插天山、滿月圓山、拉卡山等群山環繞以及蚋仔溪的長年侵蝕，使得滿月圓擁有許多壯觀美麗的瀑布群，是觀瀑、登山、戲水、享受森林浴的好地方，也是北台灣著名的賞楓景點。

(三)東眼山森林遊樂區

東眼山位於桃園縣復興鄉，緊臨台北三峽，於民國83年元旦開放。復興鄉舊名角板山，為桃園縣境內唯一的山地鄉，民國前二十六年台灣巡撫劉銘傳入山撫慰山胞，循昔日草嶺山、大赤柯山間的崎嶇山路前進，行抵高嶺，遙見面前山巒豁然開朗，有片平地形似三角板，遂以「角板」為名而相沿日久，直至民國43年改名為「復興鄉」。因山形遠望酷似「向東眺望的大眼睛」而得名，全區四周群山環繞，主要森林資源以柳杉、杉木為主，一片整齊的樹海，讓人行來心曠神宜。

(四)大雪山森林遊樂區

位於台中市和平區的大雪山森林遊樂區，有兩處主要景點，分為鞍馬山莊及小雪山山莊，大雪山森林遊樂區以原始的自然景觀著稱，昔日舊稱為「鞍馬山森林遊樂區」。後來經林務局重新規劃後，正式改名為「大雪山」，民國74年大雪山森林遊樂區正式對外開放。此地鳥類資源豐富，計有七十餘種鳥類，其中以闊葉樹林鳥類種數為全國之冠，其高度最適針葉林繁殖，以紅檜、鐵杉、扁柏等珍貴林木為代表，是台灣天然林的精華地帶；由於垂直高度相差甚大，可同時觀察亞熱帶、暖溫帶、溫帶、寒帶等四種林型，終年低溫，冬季有雪。稍來山、船型山、鞍馬山、小雪山等據點，皆可供遊憩休閒、賞鳥與研習聚會。

(五)八仙山森林遊樂區

本區於日據時期為本省三大林場之一的八仙山林場開發經營區（其他二大林場為阿里山林場、太平山林場），在未開發之前，海拔1,300～2,000公尺之間林地，適宜林木之生長，因此有極豐富的樹種及蓄積，尤其是針葉樹類一級木中極為珍貴的本省固有樹種，台灣扁柏、紅檜、香杉、紅豆杉，及二級木中的鐵杉、雲杉、松類等等。區內森林覆蓋完整，並孕育著少被汙染的十文溪與佳保溪，河階台地廣闊，景觀原始典雅，為登山、森林浴、賞鳥、渡假休憩的勝地。

(六)武陵森林遊樂區

武陵森林遊樂區位在中橫宜蘭支線上，隸屬於台中市和平區，鄰近大甲溪的源流七家灣溪畔。武陵的四季皆美，擁有原始森林、櫻花、雪景、櫻花鉤吻鮭、瀑布、溪流等，豐富的自然景觀，名聞遐邇；同時也是從事登山、賞景、溪流魚類研究、生態調查、健行的好地方。

(七)合歡山森林遊樂區

合歡山越嶺古道係霧社事件（1930年）發生後，日本人所開闢的一條貫穿南投霧社到花蓮太魯閣的「理番道路」，完成於昭和10年（1935年），標準路寬1.8公尺。現今的中橫公路和霧社支線，部分路段就是沿著昔日的古道開鑿，當中橫開通後，古道即迅速荒廢，現只剩部分殘留的路跡可供追尋。合歡山有台灣的雪鄉之稱，位於南投縣與花蓮縣交接處。以合歡主峰為中心連接著東、北、南峰，由於合歡群峰位於東北季風及太平洋氣流交會處，因此水氣旺盛，每逢冬季寒流來襲氣溫驟降時，此地就成一片銀白世界，是本島難得的賞雪去處。

(八)奧萬大森林遊樂區

位於南投仁愛鄉萬大村，「奧」為深、後之意，即表示地處萬大村之後的深山中，為萬大南溪與萬大北溪匯流處，全區均為河谷地形，以溫泉、楓林聞名，並且是台灣最具規模的賞楓去處；每年入冬之後，整片楓林轉紅，如此美景，而有「楓葉故鄉」的美稱。

(九)惠蓀林場

原名能高林場，為中興大學的實驗林場之一，區內85%為原始森林，兼具溫帶、亞熱帶、熱帶三種不同規模的植物景觀與氣候特色。森林步道清靜幽深，是惠蓀林場最迷人之處；春季來臨時，園內繁花似錦，令人陶醉流連；無論戶外踏青、森林浴、露營等，惠蓀林場都是兼具知性與感性的理想選擇。

(十)溪頭森林遊樂區

位於南投縣鹿谷鄉鳳凰山麓,為台大農學院的實驗林之一。經計畫性的栽植,杉木林、檜木林、孟宗竹林高聳、綠意盎然;此外,還有柳杉、銀杏、落羽松等林木,是很好的森林浴場,春夏秋冬皆有不同的迷人林相。除了可享受森林浴之外,此處六、七十種的鳥類隨處可見,更是一個天然的鳥類公園。

(十一)阿里山森林遊樂區

一般所稱「阿里山」,是指沼平附近(現阿里山舊火車站一帶)。沼平原為一伐木村落,因隨年逐增的旅客而設置許多商店及旅社,形成阿里山森林遊樂區內最早開發的遊客據點之一。日出、雲海、鐵路、森林與晚霞為阿里山五奇,不但是台灣代表性的風景區,更是馳名中外的名勝之處。阿里山森林鐵路則是世界僅存的三條高山鐵路之一,從山下往上行,一路景觀隨地勢而改變,更可隨著環狀遊覽路線,觀察到熱帶、暖帶、溫帶三種不同林相。

(十二)藤枝森林遊樂區

位於高雄縣桃源鄉的藤枝,為布農族部落,林務局在此設立苗圃栽培針葉林苗,四周則為國有林班地和山地保留區,以亞熱帶及暖溫帶樹種為主,林木翁鬱而整齊,因而有「南台小溪頭」之稱。

(十三)雙流森林遊樂區

本區森林原本為台灣南部地區特有的熱帶季風雨林,自民國54年開始,由林務局申請聯合國世界糧食方案「執行台灣林相變更計畫」,推行林相變更。當初被選來的造林樹種,包括光臘樹、黃連木、相思樹、台灣櫸、樟樹、桃花心木等,如今都已林木成蔭。區內為以前排灣族山居住舊址,但目前石板屋已不存在,僅見一些殘存之石板塊。區內有許多野生動物,以鳥類資源最豐,適合從事多項遊憩活動。

(十四)墾丁森林遊樂區

位於恆春以南、鵝鑾鼻半島中央地帶，原為台灣省林業試驗所恆春分所所管轄的龜子角熱帶植物園，擁有千餘種熱帶植物，民國56年規劃成森林遊樂區，58年開放供民眾休憩利用。其中以熱帶樹木、野生動物及珊瑚礁為其特色，極富觀賞及教育價值。

(十五)太平山森林遊樂區

「太平山」是從原住民語的「眠腦」翻譯而來的。太平山和阿里山、八仙山昔日曾並列台灣三大林場之一，因林木減產，後才規劃為森林遊樂區。太平山區夏季氣候清涼，可觀賞絢麗的雲彩與日出；嚴冬白雪紛飛，山頂樹巔呈現一片銀白、墨綠，是北部賞雪之旅。園區觀光資源相當豐富，有森林、高山湖泊、瀑布、溪谷、棧道及地熱等，氣候清爽宜人，適合渡假、登山、健行，享受遠離塵囂的寧靜。「蹦蹦車」是太平山國家森林遊樂區內高人氣的遊憩設施。

(十六)棲蘭森林遊樂區

位於宜蘭縣大同鄉，為前往太平山和梨山必經之地。這裡原為退輔會榮民培育樹苗的地方，由於風光明媚，再加上鄰近太平山的盛名所賜，於民國80年正式對外開放；內有完善的森林浴步道，面對蘭陽、多望、田古爾三條溪交會之處，可遠眺蘭陽溪谷，區內包括棲蘭山莊與歷代名人神木區。

(十七)明池森林遊樂區

森林遊樂區，位於北橫公路，介於宜蘭縣與桃園縣交界處，海拔高度在1,000～1,700公尺之間，區內重山疊峰，山谷縱橫，湖光山色，低溫多濕，雲霧飄渺，天候變換多端，風景優美。每逢7、8月花季，明池被圍在橘色的花朵裡。這就是明池贏得「北橫之珠」美譽的由來。明池為一高山湖泊，在群山環繞中，為北橫最高點。這一帶多為人工柳杉及原始檜木

林，鳥類與蝴蝶生態亦可觀，園中有多項遊憩設施，為台灣北部最熱門的新興旅遊休閒勝地。

(十八)池南森林遊樂區

本區的行政區位屬於花蓮縣壽豐鄉，位於鯉魚潭風景區兩側，原為木材生產轉運站，因此隨處可見過去伐木生產的歷史痕跡，為了整合過去所留下的資源，而設立林業陳列館，詳盡介紹台灣森林概況及伐木、集材、運材之各項器具，是本省最具知識性的森林遊樂區。

(十九)富源森林遊樂區

本區為原集集水尾古道遺址，此道西起集集東南拔社埔（今南投水里）越丹大社嶺（今南投花蓮縣界上），以迄後山水尾（今花蓮縣瑞穗鄉境），而其東段出口處恰為本區入口處附近。位於花蓮縣瑞穗鄉富源村境內，遊憩資源豐富，優美的自然景致包括奇岩巨石、峽谷峭壁、飛瀑、溪底溫泉、天然林等，其中30餘公頃的樟樹造林地更是本園區的特色。

(二十)知本森林遊樂區

位於台東縣卑南鄉，距台東市約22公里，屬於低海拔亞熱帶型氣候，占地約110公頃，區內有翁鬱的山林與清澈的溪流，以及附近最具知名度的知本溫泉等自然景觀。知本溪南岸山麓岩隙與河床為天然溫泉所在，泉質優良、聲名遠播。兩岸則有光蠟樹與桃花心木夾岸，是野餐休憩的好去處。除此之外，花圃四季的花海，或賞蝶觀花，或林間漫步，都能讓人身心舒坦、精神為之一振。

(二十一)觀霧森林遊樂區

觀霧位於新竹縣五峰鄉與苗栗縣泰安鄉交界，以其終年雲霧飄緲而得名，又稱為「雲的故鄉」，是觀賞大霸尖山的最佳起點與必經之地。觀霧森林遊樂區內有多條森林步道，可通往樹齡兩千多歲的檜山神木、巨木

林、瀑布等處,區域內孕育了許多全世界台灣僅有的特有種或瀕臨絕種的動植物資源。觀霧森林遊樂區內最有名的景點為榛山森林浴步道,步道全長4,130公尺,沿途景色宜人,是極佳避暑勝地。

(二十二)向陽森林遊樂區

向陽森林遊樂區位於南橫154.5公里處,遊樂區內以台灣二葉松、紅檜為優勢植群所形成的中高海拔林相為主。向陽國家森林遊樂區內設置了遊客服務中心及五條森林步道,分別為向陽步道、向松步道、松景步道、松濤步道及松楊步道,還有一條檜木林棧道。

四、縣級風景特定區

風景特定區係指依規定程序劃定之風景或名勝地區,風景特定區按其地區特性及功能,劃分為國家級、直轄市級及縣(市)級。目前觀光局列入調查的縣級風特區包括小烏來、17公里海岸觀光帶、內灣、鐵鉆山、霧社、東埔溫泉、蘭潭、關子嶺溫泉、虎頭埤風景區、冬山河親水公園、五峰旗瀑布、龍潭湖和七星潭等共13處景點。

第四節　國民旅遊發展

週休二日施行,帶動國人對於休閒生活的重視,旅遊逐漸成為國人生活中的一部分。以下就國人國內旅遊的發展趨勢說明如下:

一、當天來回成為國人國內旅遊的趨勢

隨著經濟的成長,民眾經由儲蓄累積財富,辛勤工作之後開始思維休閒對於生活品質提升的重要性。週休二日於民國90年全面施行,原本預期國人會有更多時間安排長天期的旅遊假期,然而現實並不是如此,國人

當天來回的比例逐年攀升，108年有六成六的國人旅遊選擇當日來回。國人選擇當天來回的可能原因有：

1. 國內交通運輸系統的建構更為完善，城鄉間旅遊交通時間大幅縮短。
2. 經濟成長的趨緩，食、衣、住、行和教育等消費支出負擔加重，旅遊支出因而受到排擠，一日旅遊成為較佳的選擇。
3. 各縣市發展觀光，提供縣市內民眾旅遊更多的選擇。

二、區域內旅遊興起，降低國人住宿需求

民國90年全球經濟不景氣，造成台灣經濟成長率出現四十年來首見的負成長現象，迫使政府重視內需市場的發展（陳宗玄，2007）。90年5月行政院院會通過「國內旅遊發展方案」，縣市政府將發展觀光作為施政的重要方針，積極規劃與開發景點，並舉辦節慶活動，期許旅遊人潮帶來地方產業與經濟的發展。經過多年的努力，各縣市觀光發展多有不錯的成效，對於國人區域內旅遊有推波助瀾之效。民國109年北部地區和南部地區超過六成以上的民眾選擇在該地區內旅遊，中部地區有五成的民眾選擇在區域內旅遊，區域旅遊的盛行對於住宿市場的引申需求無法發揮太大的效益。

三、旅遊時間集中於假日

國人參與國內旅遊時間主要集中於假日（國定假日、週末或星期日）。假日與非假日人潮大約維持7：3，遊客集中假日出遊對於觀光業者經營是一大挑戰。民國92年政府推動國民旅遊卡措施，對於均衡假日與非假日人潮曾發揮效果，93年之後失衡的現象又再恢復原貌。107年之後政府提出一系列國內旅遊補助方案，假日旅遊人潮明顯減少，109年假日旅

遊人次占比65.6%，平均旅遊人次比例34.4%。

四、自行規劃行程旅遊是國人從事國內旅遊主要的方式

根據交通部觀光局歷年國人旅遊狀況調查數據顯示，有近九成的國人以自行規劃行程從事國內旅遊。隨著政府積極發展觀光旅遊，新興景點如雨後春筍般出現，休閒農場家數超過1,200場家，民宿規模超過9,000家，觀光工廠140家以上，面對國內豐富而多元的遊憩資源，旅行業者應可鎖定親子旅遊和銀髮市場，推出富主題性、教育性和娛樂性的套裝行程，擴展國內套裝旅遊市場規模。

五、旅遊活動偏好自然賞景、文化體驗與美食活動

國人外出旅遊時遊憩活動相當多元，如以自然賞景、文化體驗、運動型、遊樂園、美食與其他等六大類型活動觀察，自然賞景活動向來為國人旅遊時最喜歡的活動，美食則是近年深受民眾喜愛度次高的活動，文化體驗活動則排序第三。

民眾對運動型活動與遊樂園活動的喜愛程度不高，109年不到3%國人最喜歡這兩項遊憩活動，其中喜歡機械遊樂活動的國人只有1.1%。

六、露營體驗成為旅遊市場的新選擇

民國103年露營成為繼獨木舟、自行車、馬拉松、衝浪之後，一股戶外休閒旅遊的新浪潮。早期露營是登山、健走的附屬活動，現今的露營已成為主角，並和多項遊憩活動結合，讓露營體驗內容更為豐富與多元。隨著露營人口的快速增加，市場開始出現奢華露營（glamping）的渡假風潮，露營已成為國旅市場的新選擇。

七、國內旅遊市場年齡結構逐漸老化

國內人口結構正面臨少子化與高齡化的結構轉變，人口年齡結構的變化也逐漸反應在國內旅遊市場的旅遊者的年齡結構，即年輕的旅遊消費族群逐漸減少，取而代之的是中高年齡族群的參與增加。面對逐漸老化的國內旅遊市場，有兩件事值得關注：

1.國內旅遊市場如何吸引年輕族群的消費者。
2.國內旅遊市場年齡結構轉變，觀光產業相關業者應如何調整營運內容，迎接市場的轉變。

八、每人國內旅遊支出成長不易

自2001年，受國內實質薪資成長緩慢、失業率攀升、人口年齡結構轉型、雙卡風暴影響、所得分配不均提高，及產業全球布局引致具堅實消費能力的人口外移等因素的影響，民間消費成長明顯下降（陳畊麗，2009），國內旅遊消費支出也受到影響。民國90年平均每人每次國內旅遊支出是2,480元，109年平均每人每次國內旅遊支出是2,433元。整體國人國內旅遊支出因每人旅遊次數明顯的增加，因此旅遊總支出由2,417億元增為3,478億元。

國內旅遊未來發展新方向——旅遊創生

　　新冠肺炎的爆發讓全世界的觀光暫時按下停止鍵。國內因疫情防範得當，國內旅遊市場反而呈現大爆發，過去三年（2017-2019年）國內旅遊人次的衰退窘境可能因此而暫時獲得紓解。但就國內人口結構的變化趨勢而言，少子高齡化對國內旅遊市場的威脅日益明顯，就後疫時期國人國內旅遊市場的發展，如何因應少子化的衝擊，提升國旅市場的成長，是國旅遊市場發展未來重要的課題。2021年1月號第415期的《遠見雜誌》提出「旅遊創生」的新概念，指引國內旅遊商機持續成長的新方向。

　　邱莉燕（2020）於雜誌文中闡明旅創如何發展旅遊商機：「國境尚在封鎖，而我們原本沒落的故鄉，卻已華麗解鎖，變成熱門景點；我們的在地鄉親，也努力變身，成為講述在地故事的導遊。透過旅遊商機，地方開始「創生」。此刻，凸顯在地特色、滿載鄉土故事的深度旅遊，在各鄉鎮陸續出現，將成為台灣疫後最具發展潛力的新興商機。

　　旅遊創生將故鄉華麗轉身為景點，串連地方的人、文、地、景、物等細小珍珠，成為觀光核心價值，打造地方成為旅遊品牌，如台東縣池上鄉，演繹出國內旅遊發展的另類風貌，為後疫時期與少子高齡化的時代，開創國旅發展新生機。

資料來源：邱莉燕（2020）。〈繼文創、青創後，台灣產業的下個關鍵詞「旅創」〉。《遠見雜誌》，https://www.gvm.com.tw/article/76899。

Part

3

供給面

Chapter
7

旅館業

　　旅館業是觀光產業中核心的事業，也是觀光發展的基礎事業。隨著時代的進步以及旅行者生活型態的轉變，傳統只提供住宿和餐飲的飯店，已無法滿足現代化的廣大消費客群。主題性、文化性和創意性的旅館，將會是未來旅館業發展的重要概念。旅館——一個包羅萬象的天地，變化無窮的小天地，它是旅行者家外之家，渡假者的世外桃源，城市中之城市，文化的展覽櫥窗，國民外交的聯誼所，以及社會的活動中心（詹益政，2001）。

第一節　旅館定義與特性

一、旅館定義

　　十八世紀末在法國以「貴族旅館」開始發展的「HOTEL」實為重商主義者之產品，而成為貴族與特權階級之旅館與交際所，因此產生了多采多姿的餐飲服務方式以及日新月異建築式樣，終於建立了今日旅館的設備與旅館之基礎（詹益政，2001）。旅館的基本功能是提供給旅行者作為家外之家，所以它的機能幾乎與「家」完全相同。它的出現與其形態也與旅行的形態有關（薛明敏，1993）。

　　法語的HOTEL又溯自拉丁語之HOSPITALE。在中古世紀的封鎖經濟社會中旅行活動並不頻繁，當時宗教對社會的影響力，較為深刻，人們前往寺廟巡禮之風盛極一時，故有所謂的HOSPICE（供旅客住宿的教堂或養育院）供參拜者住宿，由此語發展出來的HOSTEL（招待所），亦即HOTEL的語源（詹益政，2001）。

　　旅館是一提供公眾住宿、餐食以及其他相關服務的商業性設施。詹益政（2001）綜合英美旅館各項定義，提出旅館的定義為：

　　1.提供餐食及住宿的設施。
　　2.具有家庭性的設備。

3.為一種營利事業。

4.對公共負有法律上權利與義務。

5.並且提供其他附帶的服務。

「旅館」是提供旅客住宿的設施、餐飲及其他相關服務、具有家庭性的設備、以營利為目的之公共設施。旅館提供給旅客日常生活所需的住宿、餐飲及休閒設備，使旅客可以得到專業的、有效率的服務，讓旅客得到「賓至如歸」的感覺。

二、旅館業特性

旅館業特性可以從產業、經營以及經濟三個面向加以說明：

(一)產業特性

1.資本密集（capital-intensive）：旅館是一高資本投資的事業，從土地取得到旅館興建完成，需要投入很多的資金。國內天成飯店集團，歷時七年，斥資60億，興建花蓮瑞穗天合國際觀光酒店，於民國108年3月開始營運。

2.勞力密集（labour-intensive）：旅館是服務性的事業，人力的多寡是服務品質重要的關鍵，尤以房務和餐廳需要大量的人力，因此旅館是勞力密集的事業。在國內的旅館，以每間房間員工人數觀察，國際觀光旅館平均每一個房間需要一個員工，亦即一間200間房間的國際觀光旅館，所需的服務員工人數大約是200位。

3.薪資偏低：薪資的高低是由市場勞動供給與需求共同決定。旅館業的基層員工無特殊的技能與證照的要求，在年齡方面也無限制。因此旅館勞動市場潛在可供給的人數相當的多，旅館業者要招募所需要的員工不困難，因此業者不願以較高的薪資聘僱人員，導致薪資水準一直偏低。

4.長期性：旅館從籌設、興建到營運，通常需要二至五年時間。興建旅館投入的資金大，回收的時間長，因此旅館是屬於一種長期性投資經營的事業。

5.流動率高：旅館業員工從事的工作多以房務整理和餐飲服務為較多，工作內容單調，工作壓力大且成就感低，加以假日時間工作最為忙碌，無法與家人或朋友相聚，長久下來對於家庭或朋友情感的維繫是種挑戰，而且薪資水準偏低，因而使得旅館員工流動率高於其他行業。

6.社會地位性：旅館的投資者會因旅館經營績效與口碑，受到社會大眾的矚目與肯定，進而提升其社會地位。國內投資興建涵碧樓的鄉林建設，因涵碧樓的設計特色，深受國人喜愛與肯定，進而提升其企業集團與負責人的知名度和社會地位。

7.季節性：旅遊市場會因自然、制度性、社會壓力與時間、體育季和慣性與傳統因素而產生季節性（Butler, 1994）。旅館的需求會隨著旅遊市場的變化而受影響，因此季節性的產生自然無法避免。每年2月、7月和8月是國人旅遊住宿旅館的旺季。

(二)經營特性

1.服務性：旅館主要銷售的商品是房間，但服務才是旅館的核心商品。從門口的迎賓、櫃檯的接待與諮詢、客房的服務，到餐飲的供應與服務等，旅館提供的服務隨處可見。美國旅館大王史大特拉謂「旅館是出售服務的企業」（詹益政，2001），由此可見，服務是旅館最佳的代名詞。

2.無歇性：全天候的服務是旅館重要的特性。每當新旅館開幕的時候，通常會有將旅館大門鑰匙拋向門外的儀式，代表此後大門不再關閉，永遠為賓客而開。

3.易逝性（不可儲存性）：住宿的房間是旅館主要商品，每日能銷售的房間數固定，當天沒有客人入住的房間，無法挪移到明天再銷

售,此意謂旅館房間無法被儲存之後再予以出售。隨著電子商務的發展日益成熟,民眾使用網路購物的習慣逐漸養成,網路訂房系統的快速發展,讓旅館易逝性對營收的影響降低。此外,業者也會利用大型旅展銷售住宿票券,以便宜的價格出售住宿率低的離峰時期或淡季的房間,增加旅館的營收與住用率。

4.綜合性:旅館的服務內容包羅萬象,除了基本的住宿與餐食的提供之外,電腦、傳真機、上網、旅遊諮詢、代訂機票、洗衣機、烘衣機、健身器材、自行車、電視機、冰箱、保險櫃、Wi-Fi以及點心吧的供應,應有盡有,幾乎涵蓋日常生活中食、衣、住、行、育、樂的需求。因此,「家外之家」的稱號,真是恰如其分。

5.公共性:旅館是一開放性的營業場所,經營項目包括住宿、餐飲、宴會、會議、俱樂部、精品百貨等,人員可自由進出旅館大廳、會議室、宴會廳、百貨賣場等,旅館自然成為眾人聚集的公共場所。

6.地域性:旅館是民眾對觀光旅遊的引申需求(derived demand),因此一地區的旅遊市場人潮,對於旅館的營運績效有很大的影響。一般而言,都會地區的旅館通常會興建在火車站附近或商業活動密集的地方。在郊外地區,通常會興建於觀光景點附近,如宜蘭礁溪、屏東墾丁。

7.產品差異化:旅館業屬於不完全競爭市場,市場旅館家數眾多,旅館業為提升競爭力,提供具差異化的產品,是旅館業者在競爭市場中追求獲利的最大利器。

(三)經濟特性

1.短期供給無彈性:旅館房間數短期是固定的,面對住宿房價的變動,旅館的家數或房間供給量無法像工業產品一般馬上增加。就經濟學的觀點而言,這樣的現象稱之為供給無彈性。

2.需求富有彈性或缺乏彈性:旅館屬於非民生必需品,民眾住宿需求對住房價格的變動應較為敏感,亦即旅館需求屬於富有彈性(吳勉

勤，2000）。然而在許多的旅館需求的實證研究發現，旅館需求屬於缺乏彈性（Greenberg, 1985；Qu, Xu and Tan, 2002；Tran, 2011；陳宗玄，2003），這可能是一般民眾選擇旅遊時，會受制於時間因素，因此對於旅館住房價格的變動並不會有太大的反應所造成。

3.所得富有彈性：旅館住宿屬於奢侈商品，非日常生活需要消費商品。隨著所得的增加，民眾對於旅遊需求隨之提升，對於旅館需求也會明顯的增加，因此所得彈性屬於富有彈性。

4.易受景氣循環影響：景氣循環（business cycle）亦稱為經濟循環或商業循環，係指國民所得沿著長期成長趨勢線，出現一種由衰退、蕭條、復甦與繁榮等週而復始的現象。當經濟處於復甦與繁榮階段，對於旅館需求會有正向的助益；反之，當經濟處於衰退和蕭條階段，旅館需求會受到負面的影響。

第二節　旅館分類

　　我國旅館業因管理制度不同，分為觀光旅館業及一般旅館業。觀光旅館業係指經營國際觀光旅館或一般觀光旅館，對旅客提供住宿及相關服務之營利事業。一般旅館業係指觀光旅館業以外，對旅客提供住宿、休息及其他經中央主管機關核定相關業務之營利事業。觀光旅館業之專業管理法令為「發展觀光條例」及「觀光旅館業管理規則」，主要規範重點在就觀光旅館之定義、業務範圍、許可制度、建築及設備標準、等級評鑑制度、營業及從業人員管理、獎勵及處罰等規定管理體制。觀光旅館業因建築設備標準不同，分為國際觀光旅館及一般觀光旅館，業者須以「觀光旅館業管理規則」申請方式，採許可制。

　　觀光旅館業之籌設、變更、轉讓、檢查、輔導、獎勵、處罰與監督管理事項，除在直轄市之一般觀光旅館業，得由交通部委辦直轄市政府執行外，其餘由交通部委任交通部觀光局執行之。一般旅館業之主管機關：在中央為交通部；在直轄市為直轄市政府；在縣（市）為縣（市）政

府。一般旅館業之輔導、獎勵與監督管理等事項,由交通部委任交通部觀光局執行之。一般旅館業者是以「旅館業管理規則」申請方式,採登記制。

　　旅館可以依目標客群、地理位置、規模等而分成不同的類型,茲就地理位置、服務水準、計價方式、規模、經營型態、停留時間、目標市場和星級說明旅館的類型:

一、地理位置

1. 都市旅館(city hotels):位於都市的旅館,因為交通便利,因此房租較高。
2. 渡假旅館(resort hotels):位於海邊、森林、小島或湖泊等風景地區,渡假旅館裡提供多樣的遊憩設施,甚至高價的美食,滿足遊客渡假旅遊的需求。
3. 汽車旅館(motel):位於高速公路附近或公路離城市偏遠的地方的旅館。汽車旅館最大的特色是汽車停車場與住宿房間在同一棟建築物內,通常一樓是停車場,二樓是房間。
4. 郊區旅館(suburban hotels):位於城市外圍地區的旅館。
5. 機場旅館(airport hotels):主要提供機場過境旅客短暫住宿需求的旅館。
6. 漂移旅館(floating hotels):漂浮於水上的旅館,如豪華郵輪。
7. 船屋旅館(boatels):位於海濱、河畔上面船隻的旅館。

二、服務水準

1. 經濟型旅館(economy hotels):提供簡單、舒適、乾淨、大小適中設備之飯店。價格低廉是其最大特點。背包客、年輕學生、家庭、退休人士是其主要客群。

2.中級旅館（mid-range hotels）：此種飯店是以一般大眾為其目標市場。飯店設施與服務不及豪華飯店奢華與高級，但飯店應有的服務與設施皆有一定的水準。

3.豪華旅館（luxury hotels）：主要目標市場鎖定高級行政人員、政商名流以及高收入族群。飯店內通常會有寬闊的公共區域，豪華的設施、擺飾以及不同風味的餐廳和頂級的服務，如客製化服務、管家。

三、計價方式

1.歐式計價（European Plan）：房租未包含任何餐食，房客如要用餐，要另外付費。

2.美式計價（American plan）：房租包含早餐、午餐和晚餐等三餐。

3.修正美式計價（Modified American Plan）：房租包含早餐和中餐或晚餐。

4.歐陸式計價（Continental Plan）：房租包含歐式早餐（麵包、果醬、奶油，配上咖啡或果汁）

5.百慕達計價（Bermuda Plan）：房租包含美式早餐（以蛋和培根為主食，搭以麵包、土司，再配上咖啡、茶、果汁或牛奶，較歐式豐盛）。

四、規模

1.小型旅館（small hotel）：房間數25間以下旅館。

2.中型旅館（mid hotel）：房間數25～99間的旅館。

3.大型旅館（large hotel）：房間數在100～299間的旅館。

4.巨型旅館（mega hotel）：房間數300間以上的旅館。

五、經營型態

1. 獨立經營：是指旅館投資業者獨立經營或管理其旅館，未參與其他連鎖系統。如漢來大飯店、裕元花園酒店（**表7-1**）。

2. 連鎖旅館：連鎖旅館是指兩家以上旅館以某種方式組成的旅館組織。連鎖旅館擁有共有的商標以及相同的旅館風格和服務水準。如福華大飯店、力麗哲園。

3. 管理契約（management contract）：是指旅館的經營權與所有權分開的一種經營型態。旅館投資者因某種因素將旅館委託專業管理顧問公司或旅館經營，以營收中若干百分比為其管理費用。如台糖長榮酒店、大毅老爺行旅。

4. 特許加盟（franchise）：即授權連鎖的加盟方式（吳勉勤，

表7-1　不同經營型態分類之旅館

經營型態	國際觀光旅館	一般觀光旅館	一般旅館
獨立經營	漢來大飯店 涵碧樓大飯店 兄弟大飯店	裕元花園酒店 第一大飯店 古華花園酒店	紅點文旅 大地酒店 鵲絲旅店
連鎖旅館	福華大飯店 凱撒大飯店 圓山大飯店	高雄福容大飯店 晶英國際行館 北投老爺酒店	城市商旅 力麗哲園 承億文旅
管理契約	台糖長榮酒店 陽明山中國麗緻大飯店 台南大員皇冠假日酒店		大毅老爺行旅 竹湖暐順麗緻文旅
特許加盟	台北萬豪酒店 新竹喜來登大飯店 台北寒舍艾美酒店	馥藝金鬱金香酒店 台北中山雅樂軒酒店 寒舍艾麗酒店	台北新板希爾頓酒店 台中萬楓酒店 虹夕諾雅谷關
會員連鎖	礁溪老爺大酒店 神旺大飯店 台北君品酒店	悅川酒店	鹿港永樂酒店 台北怡亨酒店 維多麗亞酒店

註：礁溪老爺大酒店、神旺大飯店、悅川酒店、鹿港永樂酒店、台北怡亨酒店是全球奢華精品酒店聯盟（Small Luxury Hotels of The World, SLH）會員。台北君品酒店、維多麗亞酒店是璞富騰酒店集團（Preferred Hotels & Resorts）的會員。

2000）。獨立旅館經由特許加盟方式成為連鎖旅館的一員，使用連鎖旅館的品牌、商標和經營模式等。如台北萬豪酒店、台北中山雅樂軒酒店。

5.會員連鎖（referral group）：由獨立經營旅館因某些共同目的所組成的旅館團體。參加會員連鎖的旅館主要目在於聯合推廣行銷、共同訂房以及提高旅館知名度。如礁溪老爺大酒店、維多麗亞酒店。

六、停留時間（詹益政，2001）

1.短期住宿用旅館（transient hotels）：大概供給住宿一週以下的房客。

2.長期住宿用旅館（residential hotels）：一般為住宿一個月以上且有簽訂合同之必要。

3.半長期住宿用旅館（semi-residential）：具有短期住宿用旅館的特點。

七、目標市場

1.商務旅館（commercial hotels）：以商務旅客為主要客群，大都位於城市之中。旅館內陳設裝潢主要以滿足商務旅客為主，附設有商務中心，裡面提供電腦、上網、傳真等服務。

2.會議旅館（convention hotels）：以參與或舉辦會議之團體為目標客群，旅館內提供舉辦或參與會議之相關設施。

3.青年旅館（youth hostel）：以青年或背包客為主要客源，提供私人或公共房間。旅館主要的特色是提供客廳以及公用空間和廚房等設施，另外還提供寄放行李的服務。

4.賭場旅館（casino hotels）：以觀光或賭博旅客為主要客源，位於賭場內或附近之旅館。

5.親子旅館（family hotels）：以家庭旅客為主要客源，旅館內提供多樣孩童的娛樂設施，如球池、游泳池、主題套房、溜滑梯、遊戲間等，強化親子同樂，吸引家庭客群。

八、星級

星級是國際間對旅館評等常用的分類方式，一星級表最低，五星級表最高等級，等級的劃分通常是以建築與設備標準和服務品質作為評定的依據。我國旅館星級評鑑於民國98年開始實施，分成一星至五星等五級，其分級標準分為：

1.一星級：係指此等級旅館提供旅客基本服務及清潔、安全、衛生、簡單的住宿設施。

2.二星級：係指此等級旅館提供旅客必要服務及清潔、安全、衛生、舒適的住宿設施。

3.三星級：係指此等級旅館提供旅客親切舒適之服務及清潔、安全、衛生良好且舒適的住宿設施，並設有餐廳、旅遊（商務）中心等設施。

4.四星級：係指此等級旅館提供旅客精緻貼心之服務及清潔、安全、衛生優良且舒適的住宿設施，並設有二間以上餐廳、旅遊（商務）中心、宴會廳、會議室、運動休憩及全區智慧型網路服務等設施。

5.五星級：係指此等級旅館提供旅客頂級豪華之服務及清潔、安全、衛生且精緻舒適的住宿設施，並設有二間以上高級餐廳、旅遊（商務）中心、宴會廳、會議室、運動休憩及全區智慧型無線網路服務等設施。

第三節　旅館業發展歷程

　　旅館是觀光市場核心的產業。隨著政府推動觀光，制定辦法鼓勵民間企業興建旅館，旅館業的發展隨著旅遊市場的起伏呈現不同風貌。詹益政（2001）在《旅館經營實務》一書中將旅館發展歷程分為五個階段，加上民國89年週休二日的施行以及97年開放陸客來台，本書將國內旅館業發展劃分成七個時期，茲就過去國內旅館業的發展歷程說明如下：

一、傳統式旅社時期（民國34～44年）

　　台灣的旅館，起自專做小販歇腳的「販仔間」，後來由「客棧」取而代之，那個時候的客房，只有木板隔間，置木床、凳子，另有一間公共浴室的簡陋設備而已，再演變為旅社而有較舒適的彈簧床，附設私人浴室（陳世昌，1993）。

　　台灣於民國34年光復，而政府於38年遷台時，因國家處境極為艱困，百廢待舉，故無暇顧及觀光事業。當時的旅社在台北市只有永樂、台灣、蓬萊、大世界等旅社專供本地人住宿，以及圓山、勵志社、自由之家、中國之友、台灣鐵路飯店及涵碧樓等招待所可供外賓接待之用。其中圓山飯店可視為現代化旅館之先鋒。全省旅館共有483家（詹益政，2001）。

二、觀光旅館發軔時期（民國45～52年）

　　民國45年，台灣可供接待外賓的觀光旅館只有圓山大飯店、台北招待所、中國之友社、自由之家、勵志社、台灣鐵路飯店、台南鐵路飯店及日月潭涵碧樓招待所等8家，客房僅有154間而已（陳世昌，1993）。台灣光復後，政府面臨預算赤字、外匯短缺和通貨膨脹的經濟困境，如何發展產業，賺取大量的外匯，成為政府極力思索的問題，發展國際觀光自然

就成為當時最佳的選擇。國際觀光必須要有充分的住宿設備供應才能發展，46年2月台灣省政府公告「新建國際觀光旅館建築及設備標準要點」與「觀光旅館最低設備標準要點」，以為審查華僑及本國人士申請投資興建觀光旅館之標準依據，觀光旅館客房規定20間以上即可。

民國49年9月政府公布「獎勵投資條例」將國際觀光旅館列為獎勵事業之類別，使新投資設立之國際觀光旅館，均可申請選擇連續五年免徵營利事業所得稅或固定資產加速折舊，對提升民間投資意願極有助益（交通部觀光局，2001）。50年1月，台灣觀光協會提出「無旅館即無觀光事業」，呼籲興建觀光旅館，以配合觀光事業的發展。

民國52年9月，政府為鼓勵民間投資興建觀光旅館，訂頒「台灣省觀光旅館輔導辦法」，將觀光旅館依建築設備標準之不同分為明訂「國際觀光旅館」及「一般觀光旅館」，興建完成經勘驗合格者，均發給觀光旅館登記證及專用標識，以資識別而利營業（張錫聰，1993）。

這個時期興建的飯店有紐約飯店、石園飯店、綠園、華府、國際、台中鐵路飯店、高雄圓山、高雄華園、中國飯店、台灣飯店等，共興建26家觀光旅館（詹益政，2001）。

三、國際觀光旅館時期（民國53～65年）

這個時期台灣經濟屬於出口擴張和進口替代，進出口貿易明顯增加，對於旅館的發展是有所助益的。民國54年越南戰爭美軍來華渡假，旅館酒吧應運而生。57年政府訂定「台灣地區觀光旅館輔導管理辦法」，將原來觀光旅館最低房間數提高為40間，並規定國際觀光旅館的房間數在80間以上。62年台北希爾頓大飯店成立（現名台北凱撒大飯店），為我國第一家參加國際連鎖組織經營的旅館，開啟我國觀光旅館國際性連鎖經營的時代。

民國53年來台旅客只有95,481人，65年來台旅客人數大幅增加為1,008,126人。隨著來台旅客人數的快速增加，帶動旅館住宿需求的提

升，觀光旅館的家數在此時期快速成長，詹益政（2001）稱此時期為我國旅館業的黃金時代。根據交通部觀光局台灣地區觀光旅館營運分析報告資料顯示，65年時國內共有21家國際觀光旅館，75家一般觀光旅館，客房數計有11,596間。

四、大型化國際觀光旅館時期（民國66～78年）

民國62年全球遭遇第一次石油危機，台灣面臨停滯性通貨膨脹（stagflation）的困境，政府頒布禁建令，大幅提高稅率與電費，使得新的大型觀光旅館不敢貿然投資，63～65年期間新增的國際觀光館只有一家，造成66年旅館供應不足的「旅館荒」。

民國66年政府鑒於觀光旅館嚴重不足，分別頒布「都市住宅區內興建國際觀光旅館處理原則」和「興建國際觀光旅館申請貸款要點」，除了可貸款新台幣28億元外，並有條件准許在住宅區內興建國際觀光旅館，在這些辦法鼓勵下，台北市兄弟、來來、亞都、美麗華、環亞、福華、老爺等國際觀光旅館如雨後春筍般興起（葉樹菁，1994）。

民國72年開始對觀光旅館實施等級區分評鑑，評鑑標準分為二、三、四、五朵梅花等級，評鑑項目包括建築、設備、經營、管理及服務品質等五項。評鑑的目的在於促使業者重視觀光旅館的硬體與軟體，對於觀光旅館設備的更新與提升服務品質均有不錯的成效。

民國75年屏東墾丁凱撒大飯店成立，凱撒大飯店係日本青木建設公司與日本亞細亞航空公司共同出資興建的觀光旅館，為台灣第一家渡假休閒旅館。75年起，因歐洲恐怖組織活動頻繁，韓國主辦亞運及日圓大幅升值等原因，使得國際觀光客轉向亞洲開發中國家渡假，造成來華人數激增。76年對觀光旅館房屋稅減半優待，但獎勵投資條例及房屋稅減半優待於79年底終止。

五、國際性旅館連鎖經營時期（民國79～88年）

　　民國79年凱悅、麗晶及西華等三家大飯店分別開幕，台灣的旅館業經營正式邁入國際化連鎖的時代。80年波斯灣戰爭發生，全球旅遊人數下滑，加上國內新台幣大幅升值與物價水準的上揚，來台旅客人數出現負向成長，對於觀光旅館的經營產生不小的衝擊。業者為強化經營體質與市場競爭力，鞏固市場客源，紛紛引進國外旅館的經營管理的新觀念，甚至加盟國際觀光旅館連鎖系統，以追求觀光旅館更大的成長空間。

　　民國80年台北凱悅大飯店（現名君悅）加入君悅（Hyatt）國際連鎖；西華大飯店於83年成為「世界傑出旅館」（Leading Hotels of the World）訂房系統的一員，台北西華大飯店亦是Preferred Hotels訂房系統的一員，這些訂房系統旗下所擁有的旅館在世界均有很高的知名度，尤其「世界傑出旅館」更是舉世聞名。88年營運之六福皇宮亦加入威斯汀連鎖旅館系統的一員，國際連鎖的旅館引進歐美的管理技術與人才，加速台灣旅館經營向國際化邁進。

　　民國83年1月1日政府宣布對美、日、英、法、荷、比、盧等十二國實施120小時免簽證措施，激勵來台旅客人數的成長，這個時期國際觀光旅館家數由46家增加至56家，一般觀光旅館由51家減少為24家。

六、休閒渡假時期（民國89～97年）

　　民國89年週休二日的施行，開啟我國旅館業的休閒渡假時期。民國90年5月行政院院會通過「國內旅遊發展方案」，國內旅遊市場受到政府的關注與重視，為國內旅遊事業的發展帶來新的契機。91年日月潭涵碧樓杜化連遠來大飯店開幕（現名遠雄悅來大飯店）營運，94年礁溪老爺進入宜蘭旅遊市場，96年11月日月潭雲品酒店（原日月潭中信飯店）正式開業。隨著旅遊人數的大幅增加，業者紛紛看好國內休閒渡假市場，競相投入市場，開創國內旅館業的休閒渡假時期。

七、全面發展時期（民國98年迄今）

　　國際觀光旅館向來是來台旅客主要住宿的場所。隨著民國97年7月開放陸客來台觀光之後，來台旅客住宿結構產生明顯的變化，97年來台旅客主要住宿國際觀光旅館比例52.79%，107年住宿比例減少為17.78%；同時期，一般旅館住宿比例由38.47%大幅提升為76.04%（**圖7-1**），一般旅館已成為來台旅客主要住宿的地方。一般旅館市場的崛起，帶動國內各縣市旅館的發展，舊旅館的拉皮、修繕、改建，此起彼落；興建、籌設中的旅館蓄勢待發，國內旅館業進入全面發展時期。

　　民國98年交通部觀光局對領有觀光旅館營業執照之觀光旅館和領有旅館業登記證之旅館實施星級評鑑，希望透過旅館星級評鑑提升國內旅館整體服務水準，同時區隔市場行銷，提供不同客群選擇旅館之參考。截至110年7月國內星級旅館共有402家：卓越五星級2家，五星級旅館53家，四星級旅館44家，三星級旅館186家，二星級旅館111家，一星級旅館6家。

　　民國98年台北諾富特華航桃園機場飯店加入雅高酒店集團（Accor）旗下的Novotel品牌，香格里拉台南遠東國際大飯店加入香格里拉酒店集

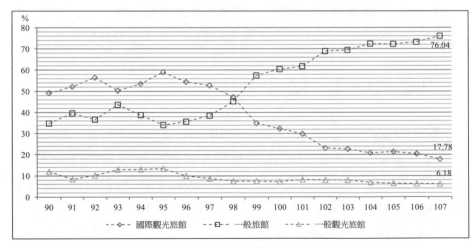

圖7-1　民國90～107年來台旅客主要住宿旅館類型

資料來源：歷年「來台旅客消費及動向調查報告」，交通部觀光局。

團（Shangri-La）；99年新竹喜來登大飯店和台北寒舍艾美分別加入喜達屋（Starwood）連鎖旅館集團之Sheraton和Le Meridien品牌，日勝生集團引進日本加賀屋成立北投日勝生加賀屋國際溫泉飯店；100年台北W飯店加入喜達屋連鎖旅館集團旗下之W品牌；103年台北文華東方酒店加入文華東方酒店集團（Mandarin Oriental Hotel Group）；107年底台北威斯汀六福皇宮結束營業。

第四節　旅館業環境與發展

一、產業環境

(一)新冠肺炎的衝擊

　　2020年全球旅遊業受到新冠肺炎的影響，旅遊市場受到重大的衝擊。根據世界觀光組織的資料顯示，2020年國際觀光客人數較2019年大幅減少74%，其中亞太地區國際旅客減少84%最多；歐洲國際旅客減少70%；美洲減少69%；中東和非洲地區國際旅客減少75%。我國109年來台旅客人數137.7萬人次，較108年減少88.3%。新冠疫情短時間恐難結束，對於我國入境旅遊和國內旅遊市場的影響會持續一些時日，旅館業的復甦與成長需要時間。

(二)廉價航空興起

　　廉價航空創立於1992年美國西南航空公司，近年在亞洲地區逐漸興起。廉價航空對於帶動區域性國際旅遊市場的成長，有很大的助益。隨著低價航空的盛行，有助於鄰近國家或地區來台旅遊市場的成長，這對於國內旅館業的發展是一大利多因素。

(三)當日來回旅遊當道

　　民國90年週休二日施行，105年底實施「一例一休」，落實勞工週休

二日，國人擁有更多可自由分配的時間從事休閒活動與旅遊，對於增進國內多天期的旅遊應有很大助益。根據觀光局資料顯示，民國108年國人國內旅遊一日遊比例是66.4%，較90年增加3.6%，顯示週休二日政策對於提升國人過夜旅遊沒有明顯的效益。

(四)東協十國崛起

　　東南亞國家協會成立於1967年8月8日，原始會員國家有印尼、馬來西亞、新加坡、菲律賓和泰國，後來增加越南、緬甸、寮國、柬埔寨和東帝汶共十國。東協十國的經濟規模占全球在3%左右，2001年以來的經濟成長，大都在5%以上，對全球經濟成長的貢獻也大都維持在0.15個百分點左右，因此整體東協十國的經濟表現，絲毫不遜色於經濟大國（蔡依恬、葉華容、詹淑櫻，2014）。

　　東協十國人口目前有6億之多，加以近年經濟的表現，未來將會是我國入境觀光的重要客源市場，這對於旅館業而言，是產業持續成長重要的來源。

(五)旅館業競爭益趨激烈

　　隨著國內觀光市場發展的活絡，旅館業供給快速的增加，若以每間房間可供1.7人住宿人數換算，國內旅館業可供遊客住宿的供給量變化情形如圖7-2所示。民國102年之前由於旅館家數供給較為緩慢，因此旅館業的住宿供給量和需求量的差額逐漸趨小；102年之後隨著旅館家數大量的成長，旅館住宿供需的差額逐漸擴大，需求占供給量比例（供需比）逐漸降低，109年旅館業可供住宿人數1.58億人，實際住宿人數0.61億人，旅館業住宿供需比38.58%，較103年52.11%高點，減少13.53%。

　　面對來台旅客和國內旅遊市場成長趨緩以及新冠疫情的干擾，在國內旅館大幅供給情況下，旅館供需失衡的現象恐會日益嚴重，如果再加上政治不確定因素的干擾，部分旅館退出市場是未來不可避免的發展。

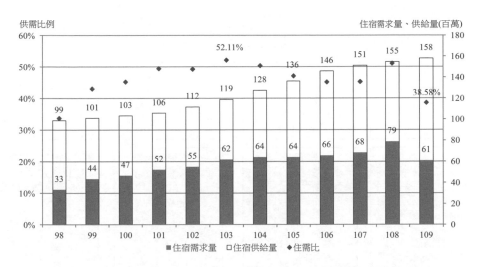

供需比例

住宿需求量、供給量(百萬)

圖7-2　民國98年至107年旅館住宿需求量、供給量和住宿供需比

(六)線上訂房系統的崛起

　　隨著電子商務的快速發展，許多旅遊商品、元件都可以直接由網路上購買。線上訂房系統是一提供網路訂房的平台，平台上有大量旅館業者提供的產品內容、服務項目與住房價格，對於業者而言，此平台提供房間銷售的管道，可提升離峰時段與淡季的住用率；對消費者而言，則是提供充分和透明的住宿資訊，旅遊住宿有更多元的選擇，這對於旅館住宿市場交易的活絡有很大助益。

二、發展趨勢

(一)加盟國際連鎖組織，強化競爭

　　我國觀光旅館的國際化可從民國62年國際希爾頓酒店集團（Hilton）在台北設立希爾頓飯店開始。目前在台的國際連鎖系統主要有喜達屋集團、洲際酒店集團、雅高酒店集團、香格里拉酒店集團、王子大飯店集團、萬豪國際集團、君悅集團和文華東方集團等（**圖7-3**），其中以加入

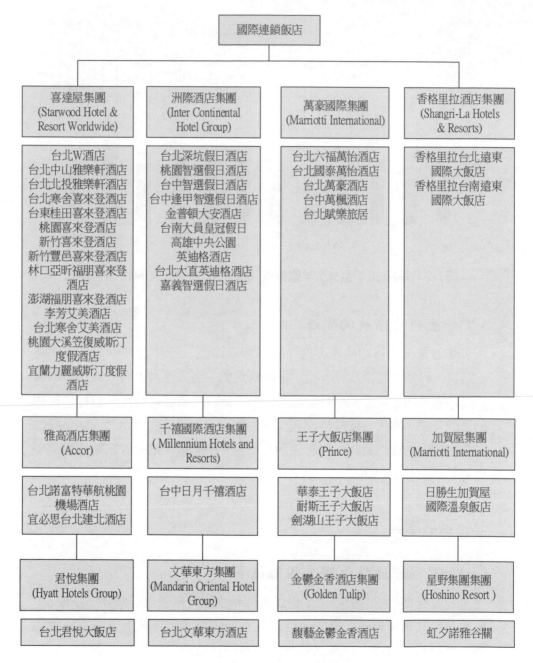

圖7-3　台灣主要參加國際連鎖集團之飯店

喜達屋集團和洲際酒店集團飯店為較多。

為提升接待國際旅客能力，業者積極加入國際連鎖組織，藉由引進國際連鎖組織之經營管理、專業理念及管理技術與人才，以增加國際客源，擴大市場規模，並提升我國觀光旅館服務品質、經營水準、國際知名度及產品行銷推廣，以利與國際接軌，加速了台灣旅館的經營朝向國際化邁進。民國100年W Hotel開幕，101年台北大倉久和大飯店加入日本大倉集團；103年台北文華東方酒店加入文華東方酒店集團；104年台北萬豪酒店開幕。107年希爾頓酒店集團重返台灣，與宏國集團簽約於台灣新北市板橋新板特區設置「台北新板希爾頓酒店」（Hilton Taipei Sinban Hotel），於2018年10月開幕。2019年6月由日本知名星野集團邀來御用設計師打造50間溫泉套房的「虹夕諾雅谷關」正式開幕。

(二)連鎖多品牌化，擴大市場規模

隨著旅遊市場的成長，國內主要飯店集團，如晶華、國賓、老爺酒店、六福、雲朗觀光、福容飯店、華泰、國泰商旅、台北旅店、瑞石旅館事業等，均朝樣多品牌的方式發展（**表7-2**），經由不同品牌旅館市場定位，爭取不同市場消費客群，擴大市場營運規模，強化市場競爭力。

(三)導入資訊科技，提升經營績效

旅館業是一傳統產業，經由資訊科技的導入，可以提高服務品質、顧客滿意度以及營運績效，對於旅館競爭力提升與追求成長是關鍵的重要因素。雲朗觀光集團旗下之雲品酒店投資七千萬於資訊科技，建造一智慧型飯店營運模式。雲品飯店首創無線射頻辨識（RFID）門鎖系統應用、虛擬管家平台以及IP Phone觸控服務，透過IP Phone觸控螢幕，房客能設定房間內溫度、燈光明亮度和房門開關等各式各樣的自動化房控系統。經由智慧型飯店的建立，提升住宿房客的體驗價值，進而提升品牌忠誠度。

華泰大飯店於民國97年首先導入企業資源規劃（ERP）系統於旅館的

表7-2　台灣主要飯店集團之飯店品牌

飯店集團	飯店品牌
晶華國際酒店集團	晶華、Regent麗晶、晶英、Just Sleep捷絲旅
雲朗觀光集團	君品、雲品、翰品、兆品、品文旅
國賓飯店集團	國賓、amba
老爺酒店集團	老爺酒店、老爺行旅、老爺會館
福容飯店集團	福容、A Maz Inn美棧
寒舍餐旅集團	台北喜來登飯店、寒舍艾美酒店、礁溪寒沐酒店
華泰大飯店集團	華泰王子大飯店、華泰瑞苑、華泰瑞舍、闊旅館Hotel Quote
國泰商旅	Cozzi和逸飯店、Madison慕軒飯店
台北旅店	喜瑞、新驛、新尚、丹迪
福泰飯店連鎖	福泰商旅、桔子商旅
六福旅遊集團	六福客棧、六福莊、六福居、萬怡酒店
瑞石旅館事業集團	創意時尚飯店、奇異果快捷旅店、哈密瓜時尚旅店

資料來源：本書整理。

經營管理，經由ERP系統的建構可將後端的採購系統和前端營運資訊系統加以整合，提供資訊供管理者擬定營運策略之用。ERP系統的建置對於旅館營運成本的掌控有很大助益，進而可以提高旅館的獲利。

(四)集中化

在我國的旅館業中，從住宿人數觀察，超過八成以上人數住宿於一般旅館；國際觀光旅館住宿人數比例則由民國99年的20.08%，下滑至106年的15.43%；一般觀光旅館住宿人數比例大致維持在4%左右。由旅館住宿人數結構可以察覺，一般旅館是國內主要接待國外旅客與國人住宿的場所，這與過去一般我們認為觀光旅館是接待觀光客的主要場所，有明顯的認知差異。

旅館住宿人數集中於一般旅館，對於國際觀光旅館的發展可能會有影響。未來國際觀光旅館房價可能會往高價發展，以及餐飲部門會是國際觀光旅館的發展重心。

(五)創造主題，吸引客群

在國內最常見的旅館類型是商務旅館和渡假旅館。近年隨著旅遊風氣盛行以及生活型態的轉變，旅館業出現主題化的新風潮，創造旅館營運特色，滿足特定消費族群的需求。墾丁悠活渡假村於民國97年和98年分別成立「兒童旅館」和「單車旅館」兩座主題化旅館。99年以動物、生態為主題的關西六福莊生態渡假旅館開幕。103年以文創、藝術為主題的台中紅點文旅，跳脫傳統旅館設計模式，大膽在飯店中擺設一座兩層樓高的金屬溜滑梯，104年被英國《每日郵報》譽為全球最好玩的飯店。高雄也有以樹為主題的樹屋旅店，南投有妖怪村主題飯店，台北有一以城堡外觀設計的主題飯店——莎多堡奇幻旅館。以健康、休閒與深度人文為主題的北投老爺酒店，以及以國際會議為主的台北萬怡酒店。另外，綠建築和綠色環保也是未來飯店發展的重要主題。

(六)親子飯店成為風潮

近年來國內旅館掀起一陣親子風潮，紛紛加強兒童的遊憩設施與空間，以吸引家中有小朋友之「親子旅遊」市場。宜蘭蘭城晶英酒店可說是國內親子飯店的始祖，2012年蘭城晶英啟動轉型計畫，推出兒童專屬車道的大型遊樂園「芬朵奇堡」，深獲小朋友的喜愛，意外引領出旅館業親子飯店的新風潮。近年新建旅館如台南和逸飯店和花蓮瑞穗春天國際觀光酒店，都在親子主題有許多的著墨。親子飯店的目標市場設定，對於旅館的住房價格和住用率提升都有很大的效益。

蘭城晶英酒店　親子旅館的開路先鋒

　　產品定位是行銷管理中非常重要的觀念，可以清楚地將產品的特性傳遞給消費者，並與其他產品產生差異化，強化產品屬性與競爭力。過去國內旅館依目標客人的屬性主要分成商務旅館和渡假旅館。2012國內出現一家以小孩為主體的親子飯店——蘭城晶英酒店。

　　蘭城晶英酒店位於宜蘭市中心，2008年開幕之初以飯店結合百貨、量販店和影城的共構優勢，商務渡假客層是其主要訴求的客群。營運第一年飯店並沒有獲利，虧損一億多元。飯店為突破經營虧損的困境，決定從「改造飲食」開始，延攬晶華酒店館外餐廳經驗的林瑞勇擔任行政總主廚，結合宜蘭在地食材，獨創櫻桃霸王鴨宴，讓飯店打響知名度，並創造良好的業績。

　　2012年蘭城晶英啟動飯店轉型計畫，以小孩為主要訴求對象，滿足現代年輕父母平日工作忙碌，假日外出旅遊的渡假需求，打造兒童專屬的大型遊樂園「芬朵奇堡」，開啟「親子飯店」之先河。2014年飯店將八樓與九樓房間走廊改成賽車道，並引進300台玩具車，讓入住飯店每位小朋友入住時能挑一台「私家車」到處逛，整間飯店隨處隨時充滿小孩的嬉戲聲，商務客群的捨棄自是無法避免。

　　轉型後的蘭城晶英酒店住房率明顯提升，平均房價由98年的3,153元，到2020年提升至9,317元，同時期營收由3.02億元增加為10.03億元，蘭城晶英酒店轉型「親子飯店」成功的經驗成為後續許多國內飯店學習的典範。

資料來源：陳承璋（2020）。〈走廊變兒童賽車道，蘭城晶英酒店房價、營收翻一倍〉。《商業週刊》，https://finance.technews.tw/2020/01/28/silks-place-yilan/。

Chapter

8

餐飲業

餐飲是日常生活中重要的一部分，也是人民在旅行過程中不可或缺的項目。餐飲隨著人類生活日益富足，對於飲食的要求逐漸提高，餐飲以更為豐富多元的型態出現在我們的生活當中。人們為了工作、求學離開家鄉，往都市移動，家庭結構由大家庭轉變為小家庭，已婚婦女為了經濟因素投入職場工作，在家庭用餐的機會逐漸減少，外食成為三餐中重要的選項。近年餐飲外送快速成長，宅飲食經濟逐漸成為餐飲的新戰場。

第一節　餐飲業定義與特性

一、餐飲業定義

餐飲業（food and beverage industry）就字義上而言，係指提供餐食和飲料相關服務之營利事業。

依據「中華民國行業標準分類」將餐飲業定義為：從事調理餐食或飲料供立即食用或飲用之行業；餐飲外帶外送、餐飲承包等亦歸入本類。

二、餐飲業特性

餐飲業的特性可以從產業特性、經營特性和經濟特性三方面加以說明：

(一)產業特性

1.薪資偏低：餐飲業是一勞力性的事業，工作時間長，體力負荷大，但薪資普遍不高。薪資不高主要是勞動市場有大量可供僱用的人力，勞動力供給無虞，業者無須支付較高薪資即可找到所需人力，這是薪資無法提高的主因。

2.流動率高：餐飲業由於工作環境特性與薪資待遇不高，造成員工流動率偏高，這對於餐飲業經營者維持穩定的服務水準與品質會有影響。

3.顧客集中性：餐飲業營業的時間很長，但民眾消費用餐的時間經常會集中於某些時段，如早上7點至9點，午間12點至下午2點，晚上6點至9點。顧客集中化使得店家在極短時間內湧入大量人潮，在有限人力下，如何維持現場用餐秩序和服務品質，對於餐飲業而言是一大挑戰。

4.易複製性：餐飲業是一容易複製的事業。隨著生產流程與配方研發的標準化，以及中央工廠和物流中心的建立，讓餐飲產品可以大量複製生產，快速送達各地區銷售。餐飲的易複製性對於加盟連鎖推展有很大的助益。

5.毛利率高：餐飲業是一毛利率高的事業。毛利率是毛利占營業收入的百分比，毛利為營業收入減去營業成本。國內知名上市櫃餐飲公司如王品、漢來美食和瓦城，民國108年毛利率分為44.43%、44.45%和52.96%。

6.難以標準化：餐飲業的產品從食材的挑選、處理到最後的烹調，這中間過程充滿許多不確定的因素，因此消費者最後所食用的餐食口味與品質，很難要求每次都一樣，很難達到工業產品標準化的要求。

7.季節性：餐飲業由於公司行號的年終尾牙、學校畢業季的謝師宴、暑假的旅遊人潮以及春節長假效應，都會造成餐飲營運高峰，形成明顯的旺季。

(二)經營特性

1.服務性：服務是餐飲業重要的特徵，服務內容包含外顯服務與內隱服務，經由人員親切、熱誠、及時與貼心的服務，可以有效提升顧客的體驗價值，創造顧客忠誠度。

2. 不可觸知性：餐飲業的餐食在你還沒享用完之前，是無法完全瞭解產品的內容以及服務的品質。餐飲業的不可觸知性提高了消費者知覺風險，如何有效降低則有賴於經營者長期口碑的建立以及增加產品的資訊。

3. 不可儲存性：餐飲業每日開店營業時，有些食材、原料會在客人尚未進入店內用餐之前調理烹煮完畢，等待客人點餐食用，如自助餐廳。如果這些餐食當天未銷售完畢，則無法留存到隔日再銷售，對於業者經營成本是一大負擔。

4. 公共性：餐飲業是提供公眾用餐的地方，每日會有大量人群進出店家，是群眾聚集的公共場所，因此對於公共安全與衛生要特別小心與注意。

5. 綜合性：餐飲業除了供應餐食與飲料之外，還提供書報雜誌、電腦、無線網路、會議室、親子遊戲室、閱讀區等設施，擴展餐飲服務的內涵，滿足不同消費客群的需求。

6. 地域性：餐飲業設置地點與營運績效有很大的關聯。人口集中、捷運站以及車流量大的地點，通常會有較多消費人潮出現，對於餐飲業的集客有很大的助益。

7. 產品差異化：餐飲業會因食材處理、烹調方式、人員服務、建築設備裝潢與地點的不同而呈現明顯的差異。

(三)經濟特性

1. 需求缺乏彈性：餐飲需求屬於日常生活基本的需求，產品價格的變動，對餐飲需求量影響不會很大，亦即餐飲需求價格彈性小於1。

2. 所得彈性小於1：所得彈性旨在衡量所得變動對需求量影響的程度。外食已成為國人主要的飲食型態，當所得增加時，民眾不會花費更多的支出在餐飲方面，會將所得用於其他的商品支出。餐飲消費的所得彈性小於1。

3. 受景氣循環影響：餐飲業和其他行業一樣，營業收入會受到景氣循

環的影響。雖然民眾日常三餐是餐飲業的重要收入來源，受景氣循環影響較小，但公司行號與社團法人的餐會以及旅遊的餐飲支出，都會受到明顯景氣循環的影響。整體而言，餐飲業的營運表現會隨著景氣循環而變動。

4.商品售價易受生產因素價格影響：餐飲業的營業支出項目中，原材物料及燃料耗用支出約占總支出的一半（經濟部統計處，2014），生產因素的價格上漲，會導致餐飲業營運成本的增加，營業利潤嚴重受到影響。因此，業者為維持一定的營業利潤，會將生產要素價格上漲反應在產品的售價上。

第二節　餐飲業商品構成要素

餐飲業商品構成要素，薛明敏（1990）認為有四種構成要素（**圖8-1**）：

1.支援設施（supporting facilities）：例如建築、裝潢、設備、餐具、布巾以及其他物品等，這些項目僅止於租用或借貸性質，是餐飲業的支援體。

2.促成貨品（facilitating goods）：例如餐點、餐飲，以及諸如火柴、紙巾等客用消耗品，這些項目完全由客人消費掉，是餐飲業所出售的實質貨品。但是若強調餐飲業是服務業時，這些項目僅是促成這種服務業存在的貨品而已。

3.外顯服務（explicit services）：例如色香味、清潔、衛生、氣氛以及人的服務等，這些項目都可由人的五官來認知，是故具有感官效益。

4.內隱服務（implicit services）：例如舒適、方便、身分以及幸福感等，這些項目都是心裡的感覺，是故具有心理效益。

由上可以清楚瞭解到，餐飲業產品包含有形的商品以及無形的服務。

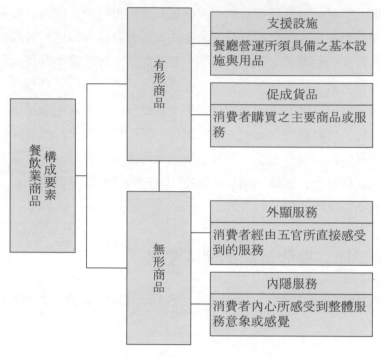

圖8-1　餐飲業商品構成要素

🚠 第三節　餐飲業分類

一、稅務行業標準分類

　　我國稅務行業標準分類係參照聯合國「國際行業標準分類」（International Standard Industrial Classification of All Economic Activities，簡稱ISIC）架構，並適切反映國內經濟發展趨勢及產業結構變遷而加以修正訂定。依據中華民國稅務行業標準分類第八次修訂（民國106年）版本，餐飲業主要分成餐食業、外燴及團膳承包業和飲料業三大業別（**圖8-2**）：

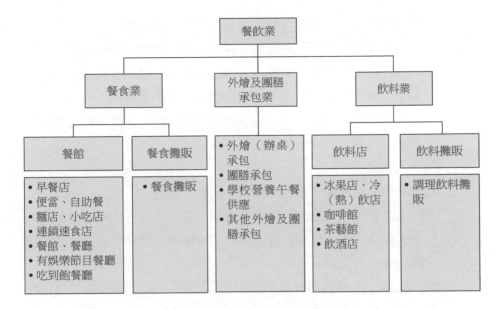

圖8-2　我國餐飲業的分類

資料來源：財政部「中華民國稅務行業標準分類」第八次修訂，民國106年8月。

(一)餐食業

從事調理餐食供立即食用之商店及攤販。

1.餐館：從事調理餐食供立即食用之商店；便當、披薩、漢堡等餐食外帶外送店亦歸入本類。

　(1)早餐店：包括提供顧客內用或外帶之餐點服務，並以三明治、漢堡等西式早點，或饅頭、燒餅、飯糰、豆米漿等中式早點，或其他各類型早點為主要商品之商店。

　(2)便當、自助餐：包括以便當、餐盒等固定菜餚或以自助型式提供顧客選取菜餚，供顧客於店內食用或外帶（外送）之商店，顧客多於進食前付帳，產品價格平價。

　(3)麵店、小吃店：包括提供各種傳統麵（米）食、道地小吃等，供顧客於店內食用或外帶之商店，產品價格低廉，店內多為座位有

限，繁忙時間需與他人共用餐桌。亦包括粥品店。

(4)連鎖速食店：包括以連鎖方式經營，提供櫃檯式的自助或半自助的快速出餐等服務，供顧客於店內食用或外帶，具有簡單有限的菜單，產品價位大眾化，同時有標準化的生產技術。

(5)餐館、餐廳：包括各式本國及異國料理餐廳，主要以供應食物和飲品供現場立即食用之商店，多為顧客入座後點菜，由服務人員送上菜餚。

(6)有娛樂節目餐廳：不包括酒家、歌廳、舞廳。

(7)吃到飽餐廳：包括無限量供應餐點，顧客可自行取用或點菜且消費價格按人數（依年齡或用餐時段等標準）定額收費之各式吃到飽餐廳。

2.餐食攤販：從事調理餐食供立即食用之固定或流動攤販，包括麵攤、小吃攤、快餐車等。

(二)外燴及團膳承包業

從事承包客戶於指定地點辦理運動會、會議及婚宴等類似活動之外燴餐飲服務；或專為學校、醫院、工廠、公司企業等團體提供餐飲服務之行業；承包飛機或火車等運輸工具上之餐飲服務亦歸入本類。

1.外燴（辦桌）承包。

2.團膳承包：包括員工、學生等團體膳食承包。

3.學校營養午餐供應：包括專營學校委託辦理學生餐點，且該等餐點之銷售價格受教育主管機關監督或由教育主管機關全額編列預算支應（即免費營養午餐）之餐飲服務。

4.其他外燴及團膳承包：包括交通運輸工具上之餐飲承包服務（如飛機空中餐點承包）、月子中心月子餐、彌月油飯承包等。

(三)飲料業

從事調理飲料供立即飲用之商店及攤販。

1.飲料店：從事調理飲料供立即飲用之商店。
 (1)冰果店、冷（熱）飲店：包括豆花店和冰淇淋店等。
 (2)咖啡館：不包括提供餐食為主之咖啡館（廳）和有提供侍者陪伴之咖啡館（廳）。
 (3)茶藝館：不包括提供餐食為主之茶藝館（茶室）和有提供侍者陪伴之茶藝館（茶室）
 (4)飲酒店：不包括有提供侍者陪伴之飲酒店。
2.飲料攤販：從事調理飲料供立即飲用之固定或流動攤販，包括冷飲攤、行動咖啡車等。

二、服務方式分類

餐飲業中的餐廳依服務方式可分為餐桌服務的餐廳、櫃檯服務的餐廳、自助餐服務的餐廳和其他供食服務的餐廳等四種服務方式（蘇芳基，2011）：

(一)餐桌服務的餐廳（table-service restaurant）

餐桌服務的餐廳，又稱為全套服務餐廳（full-service restaurant）。此類型餐廳供食方式，均依客人需求來點菜，再由專業服務人員送至餐桌給客人，較高級餐廳則兼採旁桌服務。

(二)櫃檯服務的餐廳（counter-service restaurant）

櫃檯服務之餐廳，均設有開放式廚房，其前方擺設服務檯，直接將烹調好之食品，由此服務檯送給客人。

(三)自助餐服務的餐廳（self-service restaurant）

自助式的餐廳，通常係將各式菜餚準備好，分別放置於長條桌上，並加以裝飾華麗動人，由客人手持餐盤，選擇自己所喜愛的餐食。自助餐服務方式創始於美國，其型態可分為兩種，一種是速簡的自助餐廳（cafeteria），另一種是歐式自助餐廳（buffet）。

(四)其他供食服務的餐廳

自動販賣機式的餐廳、自動化餐廳、汽車餐廳、得來速、外送服務。

三、經營方式分類

(一)獨立經營

獨立經營係指個人或數人合資經營之方式。此經營方式獨立自主，較能快速因應市場變化而調整營運方針。但也因為獨立經營，資金和人力有限，市場知名度和品牌建立需要較長時間，市場競爭壓力大，存活率較低。

(二)連鎖經營

連鎖經營的型式，概可分為直營連鎖（regular chain company owned）和加盟連鎖（franchising）（蘇芳基，2011）。直營連鎖，顧名思義，就是指餐飲業者經營二家以上之直營店，使用共同的商標，銷售相同的產品。直營店的經營權和所有權皆屬於連鎖總公司所有。加盟連鎖是指加盟店支付一筆加盟金、權利金等費用，取得連鎖總公司之產品銷售權，並可以使用連鎖公司之品牌商標、產品服務、廣告行銷和業務執行等相關事務。

第四節　餐飲業發展歷程

　　民以食為天，餐飲是人類生活中基本的需求，也是文化組成中重要的一部分。陳厚耕（2014）將台灣餐飲業發展分為形成期（1985～1979年）、成長期（1980～1999年）和成熟期（2000～2014年）三個時期。本書以陳厚耕各時期餐飲經營的型態予以分期，並加入近年餐飲和百貨公司、量販店異業結盟，共四個時期：

一、獨立經營時期（1895～1979年）

　　台灣早期餐飲的水準不高。明末清初鄭成功將荷蘭人趕出台灣，駐守台灣時，將福建菜引進了台灣。甲午戰爭，中日簽訂馬關條約，將台灣割讓給日本，此時日本的飲食料理方式傳入台灣。民國前17年台南度小月擔仔麵開設。38年國民政府來到台灣，大陸各地的飲食料理，如川菜、湘菜、粵菜、江浙菜、北京菜等，也傳入國內，進而與台灣飲食相互結合。

　　民國47年鼎泰豐創立，61年由原來的調油行轉型經營小籠包和麵點生意，黃金18摺小籠包是店中的招牌，馳名國內外，82年鼎泰豐榮獲《紐約時報》評選為全球十大特色餐廳之一。民國63年本土炸雞店頂呱呱炸雞於台北市西門町店誕生。64年高雄海霸王餐廳成立。66年欣葉餐廳成立，是國內第一家將台灣筵席菜帶入台菜的餐廳。92年欣葉餐廳與華航空廚合作，經由亞洲到歐洲航線，將台菜的精髓帶到世界各地。這個時期國內餐飲業是以台菜料理為主，經營方式大都以獨立經營為最多。

二、連鎖經營時期（1980～1999年）

　　民國69年以後，台灣的經濟改革成效顯著，加上西風東漸，歐美講求生活及品質管理的觀念漸漸影響國人的經營及消費方式，強調衛生、

講究服務、注重品質、增加氣氛、提高休閒服務等,除了成為餐飲業者滿足顧客的基本需求外,亦是決定產業競爭的重要因素(陳厚耕,2014)。在這個階段台灣餐飲業開始注重品牌的建立,並以授權或直營方式擴大經營規模;因此具特色餐飲商品開發,標準化作業流程的建置、複製與管理,一致性的品質要求,以及品牌的經營與維護,為業者所重視的要項(周勝方,2010)。

這個時期是國內餐飲進入連鎖加盟時期,民國71年日本芳鄰餐廳進入國內,展店家數最多達19家之多,後來轉型為加州風洋食館。73年美國知名連鎖店麥當勞進入我餐飲市場,以品質Q(Quality)、服務S(Service)、衛生C(Cleanliness)和價值V(Value)為其經營理念,對國業者帶來不小衝擊與啟發。是年,台灣第一家台式料理速食餐廳三商巧福成立,是我國知名牛肉麵連鎖店;鬥牛士同年於台北市長安東路成立第一家牛排專賣店。74年溫娣漢堡、肯德基和龐德羅莎進入國內市場。84年貴族世家成立。85年爭鮮迴轉壽司成立。87年統一星巴克咖啡在台北市天母開幕。

三、多品牌和集團化時期(2000~2011年)

這個時期企業經營型態開始走向多品牌和集團化趨勢(陳厚耕,2014)。國內目前主要餐飲集團有王品、瓦城泰統、F-美食、六角國際、爭鮮、大品、鼎王、乾杯、東元和統一食品等,其所擁有的品牌眾多,其中以王品和東元集團品牌數最多。

民國92年85度C成立,93年第一家直營店在新北市永和開幕,以「五星級饗宴,平價化體驗」成功將「咖啡、蛋糕與烘培」的組合在國內外銷售。六角國際成立於93年,旗下有日出茶太、仙Q甜品、La Kaffa、銀座杏子日式豬排等四個品牌,日出茶太是集團主要收入來源,珍珠奶茶是其主要商品。

四、異業結盟時期（2012年迄今）

民國101年國內百貨公司美食街出現了重要的變化，遠東百貨將板橋與台中大遠百的美食街，交給新加坡商——大食代餐飲公司承包，打破過去美食街是百貨公司附屬產品概念，大食代成為第一家進駐百貨公司美食街的專業餐飲團隊，從此美食街就像女裝、男裝、珠寶等類別，成為百貨商場裡一項專門業種（陳彥淳，2013）。隨著電子商務的快速發展。對於傳統百貨零售的銷售業績產生很大的威脅與衝擊，百貨公司引入餐飲如同「魚幫水，水幫魚」一般，互蒙其利，共榮成長，目前餐飲已成為百貨公司重要的營收來源。

民國104年中國海底撈火鍋來台展店，106年日本一蘭拉麵來台展店。109年12月平價連鎖咖啡「路易莎」（Louisa）全台店數超越星巴克（Starbucks）及85度C，躍升為總店數第一名的連鎖咖啡店。

🚠 第五節　餐飲業環境與發展

一、產業環境

(一)外食

經濟成長、可支配所得提高、人口由鄉村往都會地區移動、社會結構與家庭結構變遷、小家庭增加與婦女就業人口逐年提升，帶動家庭外食消費支出明顯的增加。家庭外食消費市場的擴張，是餐飲業持續成長的主要動力來源。根據行政院主計處家庭收支調查資料顯示，民國80年家庭用於外食消費支出金額1,068億元，91年外食支出超過3,000億元，108年家庭外食消費總支出是8,146.1億元（**圖8-3**），二十八年來家庭外食支出成長6.62倍，顯示未來外食市場的發展仍是影響餐飲業成長的關鍵因素。

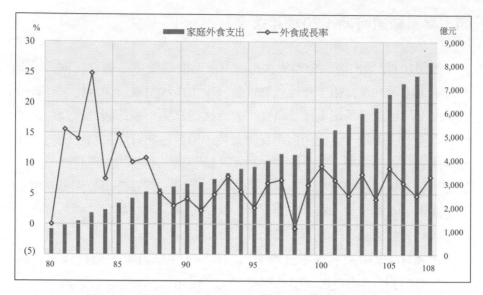

圖8-3　民國80～108年家庭外食支出與支出成長率

(二)人口結構轉變

　　台灣人口由於育齡婦女低生育率，以及國人平均壽命的延長，少子化和老化已成為未來人口結構變化的兩大特徵。**圖8-4**中可以清楚看到未來國內人口結構的轉變。民國70年15～29歲人口占比是31.42%，130年15～29歲人口占全部人口減為12.64%；同時期，65歲以上人口占比由4.41%增加為31.10%。人口結構改變對於餐飲業的發展是一大挑戰，如何面對逐漸衰退的年輕族群市場及開拓銀髮族消費市場，這些都是餐飲業未來所要面臨的問題。

(三)單人經濟

　　大前研一在《一個人的經濟》一書中，揭露一個人的經濟時代的來臨。書中提到日本在2010年一個人的家庭將突破1,500萬戶，占日本總戶數的三成以上，顯示一個人經濟的商機充滿無限的想像。隨著生活型態與人口結構的改變，一個人的消費市場商機應會逐漸地擴展，對於餐飲業而

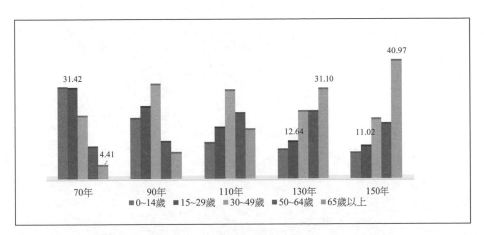

圖8-4　民國70～150年不同年齡層人口比例變化

言，這是一種新型態的市場，餐飲業者應審慎樂觀迎接此市場的來臨，提早布局規劃一個人的餐飲消費經營模式，開創市場新商機。

(四)便利商店鮮食的崛起

便利商店屬於零售業，但其積極布局搶攻外食市場，對於餐飲業市場的擴張也會有所影響。2019年國內便利商店高達11,465家，便利超商以多樣化的便當、三明治、飯糰、關東煮、燴飯、涼麵、義大利麵、沙拉、配菜類等鮮食以及冷凍微波即時食品，切入早餐、午餐甚至晚餐的市場，並以異業結盟方式進入餐飲外送市場。由此可見未來餐飲業最大的競爭者會是便利商店。

(五)消費潮

經濟學需求理論認為人口是影響需求的重要因素，亦即人口數與需求呈現正向關係，人口數越多需求越大，人口數越少需求越小。鄧特二世在《2014-2019經濟大懸崖》一書中，提出「消費潮」（spending wave）指標，用於預測國家未來經濟的發展情況。消費潮指標是以每年出生人數作為基準，將時間軸往後挪移若干年，就可成為經濟發展的領先指標。

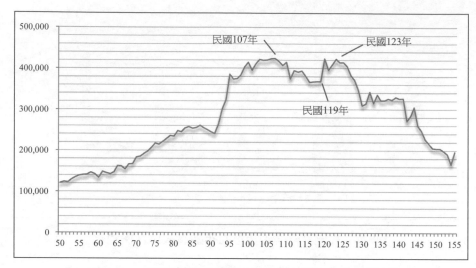

圖8-5　台灣消費潮指標（落後出生年五十五年）

鄧特二世指出台灣個人消費支出的高點約在47歲，本書認為55歲較為適宜。因此將每年出生人數往後挪移五十五年，就成為台灣消費潮指標，如**圖8-5**所示。由圖中可清楚看到台灣消費有兩個高峰時期，一是民國106～107年，另一高峰期出現在民國120～123年。圖中顯示台灣的消費會在108年之後進入衰退，直到120年消費將會出現短暫的反彈，再來就呈現長期走下坡。

　　台灣目前餐飲業正值蓬勃發展，展望未來仍不可忽略消費潮可能帶來的衝擊。

(六)外送市場成長

　　隨著共享經濟和零工經濟的興起，餐飲外送市場伺機而起。由於生活型態與家庭型態的轉變，外食已成為國人飲食的常態。獨居和單身族群的增加，加以新冠肺炎的爆發，讓外送成為餐飲的新寵兒，消費者已逐漸能接受享受美食、節省時間、額外付費的外送服務，外送市場成為餐飲市場的新戰場。

二、發展趨勢

(一)連鎖經營，創造經營優勢

因餐飲業進入門檻低，造成同業競爭相當激烈，而近年來的異業競爭，更加深化台灣餐飲業「進入快、成長高、存活低」的特質。而連鎖化發展，可降低獨立創業或單店經營的風險性，克服存續期短的困境。根據中華徵信所的統計資料顯現，我國前二十大餐飲業中，有一半以上的業者其經營方式是採連鎖經營。除了連鎖化之外，也透過異業或同業的策略聯盟，共同開發市場，以提高市場占有率，如餐飲業與休閒產業的結合等（林嘉慧，2011）。

(二)建立品牌，提升競爭力

在競爭激烈的餐飲市場中，品牌建立可以有效提升產品形象，提高產品知名度，進而增加競爭力與利潤。根據行政院主計處工商及服務業普查資料，民國105年餐飲業從事自有品牌經營之企業計1,326家（**表8-1**），較100年增加280家，家數成長26.77%。面對未來高度競爭的餐飲環境，品牌化將會成為餐飲業未來的發展趨勢。

表8-1　民國100年和105年餐飲業自有品牌家數　　　　　　　　單位：%

年度	105年年底企業家數	自有品牌經營家數		105年自有品牌經營家數成長率
		100年	105年	
餐飲業	135,121	1046	1,326	26.77
餐食業	110,633	746	950	27.35
外燴及團膳承包業	1,48	26	43	65.38
飲料業	22,540	274	333	21.53

資料來源：民國100年和105年「工商及服務業普查」，行政院主計總處。

(三)跨足國際,擴展市場商機

台灣人口2,300萬,餐飲市場商機有其侷限性。因此,國際化自然就成為餐飲業者追求永續成長的重要經營策略。國內鼎泰豐海外展店遍布全世界,包括日本、美國、中國、新加坡、香港、澳門、杜拜、馬來西亞、印尼、泰國、菲律賓、南韓、澳洲及英國等國。2018年12月底前,全球分店包括台灣(10家)共有153家。85度C全球門市1,092家(2018年8月底),其中台灣有435家門市、中國有589家、美國44家、香港8家、澳洲16家,中國門市占一半以上。創立於2004年的六角國際,以賣一杯杯手搖珍珠奶茶起家,2017年六角全球拓點達35個國家,茶飲品牌「日出茶太」全球總店數近2,000間。

(四)整合資訊科技,提升服務品質與績效

台灣連鎖餐飲業透過資訊化設備進行前中後台的資訊整合,如使用POS(Point of Sale,銷售時點情報系統)系統精準地掌握消費及金流資訊,並應用於物流、銷售分析等管理上;透過EOS(Electronic Ordering System,電子訂貨系統)連結食材供應商,整合上下游供應鏈,準確地管理存貨等。資訊系統的導入除了金流外,在資訊流及物流上也發揮效益,更整合了餐飲業自總公司、店鋪、配銷中心、存貨管理及食品供應商的供應鏈運作系統,有助於餐飲業對經營與管理資訊的掌握與分析、提升服務品質以及成功地發展連鎖化(林嘉慧,2011)。此外,在消費端方面,近年由於智慧型手機和平板電腦的流行,使得APP軟體的使用變得普遍與頻繁,餐飲業者可以經由APP軟體開發設計,讓消費者直接於網路訂位、點餐,甚至可以直接使用手機付費。這對於餐飲業的經營管理與顧客關係的維護都有極大的助益。

(五)重視健康飲食

近年國內有關食品安全問題層出不窮,如民國100年5月爆發塑化劑事件,101年美牛瘦肉精,102年順丁烯二酸酐化製澱粉事件,103年劣質

回收油事件，104年潤餅添加甲醛（俗稱吊白塊）和海帶添加碳酸氫鈉等，讓民眾對於食安的問題更為重視，消費飲食的習慣開始有明顯的改變。如有機食品的盛行以及健康蔬食的餐飲風，都顯示國人對於健康飲食的重視與實踐。此外，隨著高齡社會來臨，提供銀髮族群少油、少鹽的健康餐食也是餐飲市場未來重要的商機。

(六)建構視覺美學環境，創造差異化

餐飲業屬於不完全競爭的產業，差異化是餐飲業競爭最大的利器，差異化的來源主要有產品本身、人員服務以及建築設計與裝潢等。近年餐飲業者為強化競爭力以及爭取特定消費族群，紛紛在建築物的外觀和內部裝潢花費不少心力與金錢，強調餐廳建築整體的設計美感與視覺效果，型塑差異化，進而吸引顧客的青睞與口耳傳播效果，提升餐廳整體營運績效的表現。

(七)虛擬餐廳的崛起

國內美食外送平台foodomo執行長張鉬瑋（2020）指出：「小型實體餐飲店面銷售面積只能侷限於1公里以內的客源；但外送平台可以依據餐飲店的地理位置，規劃最遠可達7公里的銷售範圍，可以服務更廣的客群。為了支付外送平台佣金費用，許多餐飲業者開始改變菜單定價、研發外送專業菜單、強化食材品質、優化外送包材，以更精簡的店面或轉型為虛擬餐廳等方式提升獲利能力」（林苑卿，2020）。

從夜市小攤翻身年收8億的國際品牌——珍煮丹

　　成立於2010年，從台北士林觀光夜市攤車起家，「秉持著將珍珠煮成仙丹的精神，成為現在的珍煮丹」。珍煮丹經由董事長高永誠先生十年的努力，現今已是網友心中排名前五名的黑糖飲品連鎖品牌。2020年，珍煮丹已是跨足十三個國家，年營收達8億元的國際品牌，成為全球珍奶熱潮的重要推手之一。回首創業的過程中，珍煮丹經歷2011年的塑化劑事件、2013年的毒澱粉事件和2015年的毒茶事件，一路走來備極艱辛。直到高永誠夫婦將身邊所有的積蓄和向朋友借錢，將攤車轉換成店面經營，改變裝潢的風格，業績才開始有了起色，漸漸打開市場與知名度。

　　珍煮丹在短短十年之間成為國際品牌，其關鍵在於珍煮丹重視「產品力」。珍煮丹展店加盟的步伐不快，但在產品的研發方面卻是相當快速。珍煮丹每一季都會推出新的話題產品，並積極與通路做聯名商品。高永誠認為，「驚喜」對飲料業非常重要，飲料產品或是聯名商品如何做出價值、提升品牌高度，就必須讓消費者感到「驚喜」。

　　展望未來，珍煮丹在產品端開始著手整體資訊系統與供應鏈的建置；在消費者端加強規劃會員經營與社群管理；在銷售端整合全台POS機，集點、優惠、兌換商品等服務的「科技布局」，為下一個十年的成長而努力。

資料來源：蔣曜宇（2020）。〈從夜市小攤翻身年收8億的國際品牌，珍煮丹創業夫妻檔如何把珍珠煉成仙丹？〉。《數位時代》，https://www.bnext.com.tw/article/57027/truedan-boda-bubbletea。

Chapter
9

旅行業

旅行社是扮演旅遊顧問，並且為航空公司、郵輪公司、鐵道、巴士、飯店與租車業者銷售的中間人。旅行社業者可以販售整個觀光系統或數個觀光要素的單一部分，如機票與郵輪票；旅行社扮演捐客的角色，將顧客（買方）與供應商（賣方）集結在一起；旅行社同時也擁有取得時間表、費率與專業情報的捷徑，以提供顧客關於各個目的地之所需（Walker, 2008；李哲瑜、呂瓊瑜譯，2009）。

第一節　旅行業定義與特性

一、旅行業定義

旅行業依據「發展觀光條例」第2條第十款的定義：「指經中央主管機關核准，為旅客設計安排旅程、食宿、領隊人員、導遊人員、代購代售交通客票、代辦出國簽證手續等有關服務而收取報酬之營利事業。」

美洲旅遊協會（American Society of Travel Agents, ASTA），將旅行業分成旅行代理商及旅遊經營商兩類，定義如下（**表9-1**）：

1. 旅行代理商（travel agent）：凡個人或公司、行號，接受一家或一家以上的業主之委託，從事於代理銷售旅行業務及提供相關之勞務者。
2. 旅遊經營商（tour operator）：凡個人或公司、行號，專門從事安排、設計及組成標有訂價之個人或團體行程者。

薛明敏（1993）對旅行業的看法是：旅行業即指一般所謂「旅行社」的行業，也就是英文travel agent的同等名詞，若能直譯為「旅行代理業」或「旅行幹旋業」，則其名稱就比較能表達其業務的內容。不過國人自民國十六年在上海成立第一家由國人自營的「中國旅行社」以來，旅行社一詞已延用至今，並不曾有任何的不便，法令上也以「旅行業」稱之。

表9-1　各國旅行業的定義

國家	旅行業定義
美國	依據美洲旅遊協會（ASTA），將旅行業分成旅行代理商及旅遊經營商兩類，定義如下： 1.旅行代理商：凡個人或公司、行號，接受一家或一家以上的業主之委託，從事代理銷售旅行業務及提供相關之勞務者。 2.旅遊經營商：凡個人或公司、行號，專門從事安排、設計及組成標有訂價之個人或團體行程者。
日本	依據日本旅行業法第2條之定義為： 1.為旅行者，因運輸或住宿服務之需求，居間從事代理訂定契約、媒介或中間人之行為。 2.為提供運輸或住宿服務者，代予向旅行者代理訂定契約或媒介之行為。 3.利用他人經營之運輸機關或住宿設施，提供旅行者運輸住宿之服務行為。 4.前三項行為所附隨之為旅客提供運輸及住宿以外之有關服務事項，代理訂定契約、媒介或中間人之行為。 5.前三項所列行為附隨之運輸及住宿服務以外之有關旅行之服務事項，為提供者與旅行者代理訂定契約或媒介之行為。 6.第一項到第三項所列舉之行為有關事項，旅行者之導遊、護照之申請等向行政廳之代辦，給予旅行者方便所提供之服務行為。 7.有關旅行諮詢服務行為。 8.從事第一項至第六項所列行為之代理訂定契約之行為。
韓國	依據韓國觀光事業法第2條第二項所稱旅行業，係指收取手續費，經營下列事項者： 1.為旅客介紹有關運輸工具、住宿設施及其他附隨旅行之設施，或代理契約之簽訂。 2.為運輸業、住宿及其他旅行附隨業界介紹旅客，或為代理契約之簽訂。 3.利用他人經營之運輸、住宿及其他旅行附屬設施，向旅客提供服務。 4.為旅客代辦護照、簽證等手續，但不包括移民法第10條第一項所規定之事務。 5.其他交通部命令規定與旅行行為有關之業務。
新加坡	根據新加坡共和國旅行業條例第4條對旅行業之定義為：有下列各款行為之一者，視為經營旅行業務： 1.出售旅行票券，或以其他方法為他人安排運輸工具者。 2.出售地區間之旅行權力給不特定人，或代為安排，或獲得上述地區之旅館或其他住宿設施者。 3.實行預定之旅遊活動者。 4.購買運輸工具之搭乘權予以轉售者。

資料來源：整理自楊正寬（2007）。《觀光行政與法規》，頁263-266。

容繼業（2012）綜合各國有關機關、法令規章與專家之闡釋，將旅行業定義為：

1. 旅行業係介於旅行大眾與旅行有關行業之間的中間商,即外國所稱之旅行代理商。
2. 旅行業係一種為旅行大眾提供有關旅遊專業服務與便利,而收取報酬的一種服務事業。
3. 旅行業據其從事業務之內容,在法律上可區分為代理、媒介、中間人、利用等行為。
4. 旅行業是依照有關管理法規之規定申請設立,並經主管機關核准註冊有案之事業。

二、旅行業特性

(一)產業特性

1. 供給僵固性:旅行業上游供應商,如旅館、航空公司,因生產特性導致短期供給無彈性。因此當旅行業規劃的遊程碰到突發事件,如颱風、暴動、傳染病等,受限於航空公司機位與旅館房間數,旅行業通常很難調整遊程的路線,尤其在旅遊的旺季期間。
2. 季節性:旅行業主要經營入境和出境旅遊相關的業務,因此營收會與旅遊市場變化有直接關聯。季節性是旅遊市場重要的特徵,因此旅行業營收會明顯受到季節性的影響。
3. 營業毛利率低:旅行業是旅行者和交通運輸業、餐飲業、旅館業和其他相關事業之間的媒介,旅行業只從中賺取佣金或利潤,因此旅行業的毛利率不高。
4. 易複製:旅遊行程規劃是旅行業重要的業務,經過精心縝密規劃的行程,無法申請專利受智慧財產權的保護,熱銷的行程很容易為同業所模仿、複製,對旅行業的經營是一大挑戰。

(二)經營特性

1. 服務性：服務是旅行業的核心商品，也是旅行業唯一的商品。旅行業沒有有形實體的商品，只有無形的服務。旅行業服務的項目包含代購代售交通客票、代辦出國簽證，以及為旅客設計安排旅程、食宿、領隊人員、導遊人員等。

2. 整合性：套裝行程（package tours）是旅行社重要的業務之一，一個完整的套裝行程包含許多重要的旅遊元件，如交通工具（飛機、火車、遊覽車、郵輪）、餐飲、住宿、景點規劃、氣候掌握、領導和導遊人員安排等，這些都需要旅行業以專業的方式加以整合，以提供旅客高品質的遊程體驗。

3. 全球性：旅行業的旅遊行程通常遍布全球各地，因此規模較大業者為提升服務水準以及精準掌握世界各地旅遊資訊，會在全球各地成立服務的據點，如分公司或辦事處。國內雄獅旅行社在洛杉磯、溫哥華、雪梨、奧克蘭、東京、曼谷、上海、昆山、廈門和香港皆設有服務的據點。

4. 不可觸知性：旅行業所提供的旅遊規劃商品，消費者事先只能經由書面或網路的資訊瞭解商品的內容，無法接觸到實體商品，一切只能等到參與遊程，才可真實感受到商品的內涵。

5. 不可儲存性：旅行業是以銷售服務為主的事業，服務是無形的商品，無法被儲存再銷售。

(三)經濟特性

1. 需求富有彈性或缺乏彈性：旅行業的需求來自於民眾對旅遊商品的引申需求。就經濟學的觀點，旅遊商品屬於非民生必需品，且占支出比重較大，需求彈性屬富有彈性，因此旅行社的需求彈性也應屬富有彈性。但就時間而言，出國旅遊通常需要長天數的假期，因此價格可能不是旅遊的重要影響因素，亦即旅遊商品價格變動對於旅遊決策影響不大，旅行社的需求價格彈性有可能屬於缺乏彈性。

2.需求不穩定性：國際旅遊市場環境多元而敏感，容易受到天災、戰爭、恐怖活動、傳染病、政治活動等因素影響，造成旅遊市場短期的波動，觀光需求呈現不穩定性。

3.所得彈性大於1：隨著所得的增加，民眾在辛苦工作之餘，開始追求悠閒的生活，旅遊需求隨之大幅提升，即所得彈性大於1。

4.易受經濟景氣影響：經濟景氣的波動對於家庭所得與公司的營運績效皆會有明顯的關聯。景氣好，個人或家庭的旅遊以及公司的獎勵旅遊需求會增加，旅行社的業績會明顯的成長；當景氣衰退時，個人或家庭的旅遊以及公司的獎勵旅遊需求會減少，旅行社的業績會明顯的下滑。

第二節　旅行業分類

一、依行政法規

我國旅行業依經營業務分為綜合旅行業、甲種旅行業及乙種旅行業三種，其中乙種旅行業之經營範圍僅限於國內旅遊業務方面；甲種旅行業除可經營國內旅遊業務外，亦得經營國外旅遊業務；而綜合旅行業之經營範圍除涵蓋甲種旅行業之營業範圍外另可經營批售業務（交通部觀光局，2002）。茲就三種旅行業所經營業務範圍、成立資本總額與保證金說明如下：

(一)經營業務範圍

1.綜合旅行業

綜合旅行業經營下列業務：

(1)接受委託代售國內外海、陸、空運輸事業之客票或代旅客購買國內外客票、託運行李。

(2)接受旅客委託代辦出、入國境及簽證手續。

(3)招攬或接待國內外觀光旅客並安排旅遊、食宿及交通。

(4)以包辦旅遊方式或自行組團,安排旅客國內外觀光旅遊、食宿、交通及提供有關服務。

(5)委託甲種旅行業代為招攬前款業務。

(6)委託乙種旅行業代為招攬第四款國內團體旅遊業務。

(7)代理外國旅行業辦理聯絡、推廣、報價等業務。

(8)設計國內外旅程、安排導遊人員或領隊人員。

(9)提供國內外旅遊諮詢服務。

(10)其他經中央主管機關核定與國內外旅遊有關之事項。

2.甲種旅行業

甲種旅行業經營下列業務:

(1)接受委託代售國內外海、陸、空運輸事業之客票或代旅客購買國內外客票、託運行李。

(2)接受旅客委託代辦出、入國境及簽證手續。

(3)招攬或接待國內外觀光旅客並安排旅遊、食宿及交通。

(4)自行組團安排旅客出國觀光旅遊、食宿、交通及提供有關服務。

(5)代理綜合旅行業招攬前項第五款之業務。

(6)代理外國旅行業辦理聯絡、推廣、報價等業務。

(7)設計國內外旅程、安排導遊人員或領隊人員。

(8)提供國內外旅遊諮詢服務。

(9)其他經中央主管機關核定與國內外旅遊有關之事項。

3.乙種旅行業

乙種旅行業經營下列業務:

(1)接受委託代售國內海、陸、空運輸事業之客票或代旅客購買國內客票、託運行李。

(2)招攬或接待本國觀光旅客國內旅遊、食宿、交通及提供有關服務。

(3)代理綜合旅行業招攬第二項第六款國內團體旅遊業務。

(4)設計國內旅程。

(5)提供國內旅遊諮詢服務。

(6)其他經中央主管機關核定與國內旅遊有關之事項。

前三項業務，非經依法領取旅行業執照者，不得經營。但代售日常生活所需國內海、陸、空運輸事業之客票，不在此限。

(二)資本總額與保證金

1.綜合旅行社

綜合旅行業成立資本總額與保證金：

(1)資本總額：綜合旅行業不得少於新台幣3,000萬元，國內每增設分公司一家，須增資新台幣150萬元。但其原資本總額，已達增設分公司所須資本總額者，不在此限。

(2)保證金：新台幣1,000萬元，每增加一間分公司新台幣30萬元。

2.甲種旅行社

甲種旅行業成立資本總額與保證金：

(1)資本總額：甲種旅行業不得少於新台幣600萬元，國內每增設分公司一家，須增資新台幣100萬元。但其原資本總額，已達增設分公司所須資本總額者，不在此限。

(2)保證金：新台幣150萬元，每增加一間分公司新台幣30萬元。

3.乙種旅行社

乙種旅行業成立資本總額與保證金：

(1)資本總額：乙種旅行業不得少於新台幣300萬元，國內每增設分公司一家，須增資新台幣75萬元。但其原資本總額，已達增設分公司所須資本總額者，不在此限。

(2)保證金：新台幣60萬元，每增加一間分公司新台幣15萬元。

二、依經營型態

以觀光的形式而言，旅行業業務主要可分成出境、入境和國內觀光，其中入境觀光和國內觀光皆屬一國境內的觀光，因此就經營型態可分成海外旅遊業務和國內旅遊業務，以及旅行業獨特經營的航空票務與聯營（PAK）等四大類。

(一)海外旅遊業務

1. 躉售業務（wholesale）：係指旅行業自行規劃、開發的套裝旅遊商品，經由不同行銷通路銷售。躉售業務是國內綜合旅行業主要業務之一。

2. 直售業務（retail agent）：為一般甲種旅行業經營的業務，以現成式的遊程，或依據旅客的需求而安排「訂製式旅程」（tailor made tour），以本公司的名義直接招攬業務，一般稱為直售（director sale）；並為旅客代辦出國手續，自行聯絡海外旅遊業，一貫作業的獨立出團（林燈燦，2009）。簡言之，直售業務就是旅行業直接面對消費者，銷售旅遊行程、代購機票、代辦簽證與代訂飯店等業務。

3. 代辦海外簽證業務中心：基於分工與效率原則，出境旅遊團客量較大的旅行業者，會委託代辦海外簽證業務中心（visa center）辦理團體簽證事宜，以節省人力與時間成本。

4. 海外旅館代訂業務中心：代訂旅館是旅行業重要業務之一，海外旅館代訂業務中心基於個別旅客的需求和旅行的業務需要，向國外特定旅館爭取優惠房價，並簽訂合約，再轉售國內同業或旅客。

5. 國外旅行社在台代理業務：國內海外旅遊日盛，海外旅遊點的接待旅行社（Ground Tour Operator）紛紛來台尋找商機和拓展其業務，為了能長期發展及有效投資，委託國內的旅行業者為其在台業務之代表人，由此旅行業來做行銷服務之推廣工作（容繼業，2012）。

(二)國內旅遊業務

國內旅遊業務包含接待來台旅客業務和國民旅遊安排業務兩種。

1. 接待來台旅客業務：接待國外觀光客並安排旅遊、食宿及交通，是綜合和甲種旅行業主要業務之一。民國108年國內入境旅遊人數最多為大陸（271.4萬），第二名是日本（216.7萬），第三名是香港（175.8萬）。

2. 國民旅遊安排業務：國民旅遊雖是旅行業重要的業務，隨著週休二日休假制度的施行，公司獎勵旅遊的盛行，以及銀髮族群的旅遊機會增加，對於國民旅遊的業務發展有新的氣象。

(三)航空票務

航空票務主要包括航空公司總代理和票務中心（林燈燦，2009）：

1. 航空公司總代理：所謂總代理之權源自General Sales Agent（GSA），意謂航空公司授權各項作業及在台業務推廣的代理旅行社，也就是航空公司負責提供機位，GSA負責銷售的總責。一般以離線（off-line）的航空公司為常見型態，或是一些航空公司僅將本身工作人員設置於旅行社中，以便利作業，來節約經營成本和節制管理流程；但亦有由航空公司授權旅行社，全程以航空公司型態經營。

2. 票務中心（ticket center）：逕向各航空公司以量化方式取得優惠價格，藉同業配合以銷售機票業務，一般稱為票務中心，或以ticket consolidator稱之。

(四)聯營（PAK）

PAK旅行社聯營俗稱是旅行社相互之間經營共同推出由航空公司主導，或由旅行社參與設計的旅遊產品而言。前者多為財務健全的甲種旅行業，而後者則是航空公司與躉售旅行業有良好的合作關係而衍生的聯營。

總而言之，交通運輸業（航空公司、巴士）及當地住宿業與觀光資源的共同結合，針對不同特性而推陳出新的PAK旅遊產品（林燈燦，2009）。

第三節　旅行業發展歷程

旅行代理的起源可追溯到公元第五、六世紀之間，在義大利東部的威尼斯已有宗教人士為參加朝聖的人預約船位的事跡。可是把這種代理事務當為賺取利益而成為旅行業的第一人，大家都說是英國人湯瑪士‧庫克（Thomas Cook, 1808-1892）（薛明敏，1993）。

有關我國旅行業的發展歷程，容繼業（2012）在《旅行業實務經營學》一書中，分成萌芽時期、開創時期、成長時期、擴張時期、統合時期、通路時期、再造時期和創新時期等八個時期。本書將發展歷程時期過短的部分予以合併（擴張與統時期合併、通路與再造時期合併），並考量近年旅行業將品牌化視為重要發展策略，納入品牌化時期，將我國旅行業發展分成七個時期，分述如下：

一、萌芽時期（民國45～59年）

民國45年是我國發展觀光元年，由「台灣省觀光事業委員會」成立揭開序幕。49年5月由台灣省交通處所接管日據時代之「東亞交通公社台灣支部」，後更名「台灣旅行社」，核准開放為民營公司。初期來台觀光市場以美國人為主，至民國53年，適逢日本開放國民海外旅遊，大量日本觀光客來台觀光，因應市場的需要，新的旅行社紛紛成立，民國55年已有50家旅行社成立（交通部觀光局，2001）。

民國57年，台灣省觀光局為調整所有旅行社步調，邀請中國、東南、歐亞、台新、亞士達、台友、裕台、遠東等八家旅行社，進行協調，獲得一致意見，再由台北市政府社會局徵詢整合，同意籌組台北市旅行商業同業公會，於58年4月10日在台北市中山堂堡壘廳正式成立，當時

會員旅行社有55家（江東銘，2002）。

二、開創時期（民國60～67年）

民國60年「台灣省觀光事業委員會」改為交通部觀光局，綜攬全國觀光事業之發展、執行與管理（唐學斌，1994）。這個時期來台旅客突破百萬，帶動國內觀光產業發展，旅行社家數也呈現倍數的成長。民國60年旅行社家數160家，67年家數增為337家，旅行社家數成長1.1倍。

民國67年，可以說是此時期的一個轉捩點，由於旅行業家數的急遽成長，造成過度膨脹導致旅行業產生惡性競爭，影響了旅遊品質，形成不少旅遊糾紛，破壞國家形象，政府乃決定宣布暫停甲種旅行社申請設立之辦法（容繼業，2012）。

三、成長時期（民國68～76年）

這個時期是旅遊開放時期，也是旅行社業務由單向邁入雙向時期。民國68年政府開放國人出國旅遊，76年開放國人赴大陸探親，旅遊政策的開放，帶動國人旅遊出國的風潮。民國68年國人出國旅遊人數僅有32.1萬人次，76年出國人數大幅增加為105.8萬人次，出國人數成長2.29倍。同時期來台旅客由134萬人次增為176萬人次。

這個時期雖然入境市場與出境市場人數大幅成長，但旅行社卻因民國66年起凍結增設旅行社的影響，旅行社家數不增反減，68年旅行社家數349家，76年旅行社家數減少為302家。

四、擴張與統合時期（民國77～85年）

民國77年元月旅行業執照重新開放核發（交通部觀光局，2001），並將旅行業由原先的甲、乙兩種劃分為綜合、甲種和乙種三大類。在旅行

業執照凍結期間，國內入境和出境市場皆呈現大幅成長，因此凍結令取消後旅行業的家數呈現倍數成長。由於受到新台幣升值與日本泡沫經濟的影響，來台旅客呈現衰退。民國83年對美、日、英等十二國的120小時免簽證，以及84年1月延長為14天之措施，讓來台旅客快速恢復往日榮景與成長。在國人出國方面，呈現逐年增加的趨勢，85年國人出國人數是571.3萬人次。

在政策和法規部分，民國78年6月外交部修改「護照條例」，將護照有效期限延長為六年，並採一人一照制。同年10月中華民國品質保障協會成立，79年2月開放基層公務人員赴大陸探親。79年內政部出入境管理局取消「出入境證」，改以條碼代之，簡化國人出入境繁雜手續。民國81年4月「旅行業管理規則」修訂，明定綜合、甲種旅行業的經營業務範圍。85年11月21日行政院觀光發展推動小組成立。

五、通路再造時期（民國86～94年）

隨著電腦科技的快速發展，以及網際網路（Internet）的應用普遍，為電子商務發展奠下了基礎。利用網際網路平台從事電子商務商品銷售，具有即時性、普遍性、低成本、互動性和全年無休的特性，這對於旅行業業務的推展有很大的助益。這個時期是網路虛擬旅行業醞釀發展時期，也是旅行業通路改革時期，網路虛擬的世界為旅行社的發展帶來新的氣象。

民國87年國內實施隔週休二日，89年實施週休二日，對於國人出國旅遊市場的提升應有正向的助益。90年國內經濟受到全球經濟不景氣的衝擊，出口產業受到重創，經濟成長率出現罕見的負成長。出口市場的受挫，讓政府將經濟成長的重心放在內需市場，觀光業因此而受到政府的重視。民國91年8月行政院推出「觀光客倍增計畫」，計畫目標97年將來台旅客倍增至500萬人次。旅遊內需市場的成長，帶動實體與網路虛擬旅行業的成長與發展，旅行業的發展進入了新的紀元。

六、創新時期（民國95～102年）

　　這個時期是我國觀光發展最為快速的時期（**圖9-1**）。民國97年7月開放陸客來台觀光；98年2月觀光旅遊被定位為六大關鍵新興產業；同年8月行政院核定「觀光拔尖領航方案行動計畫」；100年6月開放陸客來台觀光自由行。民國95年來台旅客351.9萬人次，國人出國旅遊人數867.1萬人次；103年來台旅客大幅成長至991萬人次，國人出國旅遊1,184.4萬人次，兩者合計超越2,000萬人次。

　　面對國內入境和出境旅遊市場快速成長，旅行業如何在市場清楚定位，尋找更為有利的競爭利基，創新服務，提升消費者體驗價值，以及結合實體店面與虛擬網路的創新經營模式，是旅行業此時期發展的重點。民國95年旅行業家數2,700家，103年增加為3,457家，家數成長28.04%。

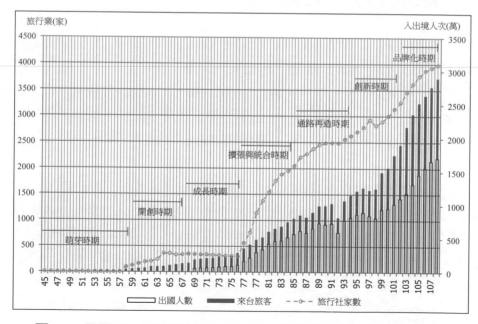

圖9-1　民國45～108年出國人數、來台旅客與旅行社家數變動情形

七、品牌化時期（民國103年迄今）

交通部觀光局為輔導旅行業發展優質品牌，創新產業附加價值，以提升國際競爭優勢，促進產業優化轉型升級，於民國102年7月4日發布「交通部觀光局輔導建立品牌旅行業獎勵補助要點」，帶動國內旅行業者強化品牌形象，開創市場商機。

第四節　旅行業環境與發展

一、產業環境

(一)旅遊消費行為的轉變

國人出國安排方式主要分成團體旅遊（參加團體旅遊、獎勵或招待旅遊）和自由行（購買自由行或參加機加酒行程、委託旅行社代辦部分出國事項、未委託旅行社代辦，全部自行安排）兩種。民國91年國人出國觀光安排方式以團體旅遊為較多，占比54.9%，96年占比高達64.3%（圖9-2）。隨著網際網路、手機、平板電腦等行動裝置與電子商務的快速發展，國人出國觀光參加團體旅遊的比例逐漸下滑，自由行的比例快速上升，108年國人出國觀光有55.9%是以自由行的方式出國，團體旅遊減少為44.1%。國人出國安排方式的轉變，對於旅行社出境業務的經營是一大挑戰。

(二)廉價航空興起

我國入境旅遊市場有九成的旅客來自亞洲地區；在國人出境旅遊方面，也有九成以上國人選擇到訪亞洲地區的國家（地區），顯示我國的國際觀光屬於區域型的觀光。隨著廉價航空的興起，對於國外旅客來台觀光，或是國人出國旅遊都會有正向的影響，旅行業因此而受惠。

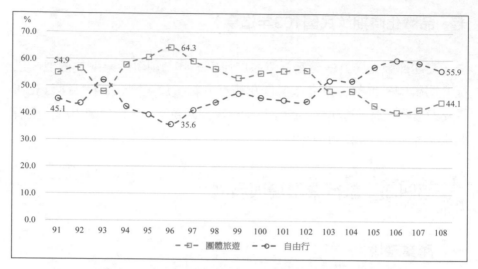

圖9-2　民國91～108年觀光目的出國民眾出國安排方式變化情形

(三)銀髮社會來臨

　　根據聯合國世界組織的定義，一國65歲以上人口占總人口數比例達7%時，稱為「高齡化社會」（ageing society），達14%時稱為「高齡社會」（aged society），當65歲以上人口比例達20%時，稱為「超高齡社會」（super-aged society）。

　　民國82年我國65歲以上人口比例超過7%，表示我國已進入高齡化社會，107年我國65歲以上人口比例達14.56%，進入高齡社會。根據行政院經建會人口預測資料115年65歲人口比例達20.9%，我國屆時邁入超高齡社會。隨著銀髮人口的增加，旅遊的商機將隨之增加。

(四)MICE產業的推展

　　會展產業包括會議（meeting）、獎勵旅遊（incentive）、大型國際會議（convention）以及展覽（exhibition），一般稱為MICE產業。會展產業對當地經濟可產生直接效益，包括門票及營收所得、就業機會的增加，又因會展產業具有多元整合特性，舉辦會展活動可帶動周邊產業如住宿、

餐飲、運輸、旅行、裝潢等行業之發展，促進有形商品和無形商品之銷售，形成龐大產業關聯效果，同時能樹立國際形象，具有行銷國家或城市之功能（經濟部，2010）。

行政院經濟建設委員會於民國93年底經行政院核定之「全國服務業發展綱領」中將會展服務業列為重要新興服務業之一。經濟部商業司為積極推動會展服務業，擬訂「會議展覽服務業發展計畫」，實施期間自民國94～97年共計四年，97年底辦理完竣之後，基於會展產業具促進經濟成長及帶動貿易出口效果，為整合經濟部資源並推動會展產業進一步發展，本工作自民國98年起由經濟部國際貿易局接續辦理，並執行「台灣會展躍升計畫」，推動期間至民國101年止，為期四年（經濟部，2010）。會展產業已是我國重要發展的產業，隨著會展產業的拓展，定會帶動國內旅行業的發展。

(五)目的地旅遊平台興起

隨著廉價航空興起，以及網際網路和行動裝置快速發展，網路快速與便利讓資訊更為透明，降低旅遊的知覺風險，加以社群網路強化人際間的關係，引發愛炫和與眾不同的風潮，「自由行」成為許多人旅遊的新選擇，目的地旅遊平台應運而起，如2014年5月成立於香港的KLOOK客路以及成立於台北市的KKday。目的地旅遊平台是一提供旅遊元件的平台，如住宿、票券、活動體驗、半日或一日以上行程、特色美食、交通、導覽等，遊客可利用這些元件自主規劃旅遊行程，日漸成為旅遊市場的新潮流。

二、發展趨勢

(一)提升品牌知曉度，建立忠誠度

品牌是產品銷售者與購買者之間的溝通橋樑，也是行銷的基礎，更是區隔競爭者重要的策略。隨著我國邁入千萬觀光大國，以及旅遊服務業市場面臨開放，為強化競爭力與擴大經營規模，旅行業品牌化將是未來不

可避免的趨勢。交通部觀光局於民國102年7月推動旅行業品牌化經營,透過財務補助措施,輔導業者健全財務結構、調整企業體質,並藉由貸款利息補貼措施,鼓勵業者創新旅遊產品,以提升旅遊信賴度及品牌知曉度,進而促進產業轉型及升級。

(二)擴大經營規模,創造競爭優勢

我國旅行業多屬中小企業,民國106年每家旅行業(含分公司)平均受僱員工數7.4人。國內旅行業規模過小,又屬低毛利率事業,面對將來旅遊服務業的開放,小規模旅行業缺乏競爭優勢,很難於市場中勝出。因此,大型化或合併將是未來旅行業強化競爭必走的路。

(三)邁向國際,迎接全球商機

觀光業是全球性的產業,國際觀光客分布全球五大洲,旅行業的服務也會在世界各地出現。因此,旅行業本應屬於國際化的事業,惟國內旅行業規模過小,要走向國際是有一些困難。面對未來旅遊服務業的開放競爭以及國內觀光與國際觀光的持續成長,國內旅行應大步邁向國際化,與世界接軌,提供全球化的專業旅遊服務,迎接全球觀光發展的果實。

(四)電腦資訊化,提升營運績效

旅行業是一服務性事業,服務的內涵有很大部分屬於旅遊資訊的提供與諮詢。全球觀光旅遊資訊量非常龐雜,若無電腦科技加以處理,恐無法提供即時的服務與滿足顧客的需求。此外,公司內部的「企業資源規劃」(Enterprise Resource Planning, ERP)、「顧客關係管理」(Customer Relationship Management, CRM)、「知識管理」(Knowledge Management, KM)等系統,均需電腦科技才能建置與導入。

旅行業的電腦資訊化,可以降低人事成本,提升內部作業效率,維持顧客關係,提供全年無休旅遊諮詢服務,滿足消費者需求。

(五)虛實並進，擴大市場服務

網際網路和電子商務的興起，改變人們消費購物的習慣與模式，對於旅行業也是如此。虛擬的網路平台特色非常適合旅行業旅遊商品與規劃遊程的展示與銷售，因此許多傳統旅行業也紛紛建構網路旅行社，以迎合新消費時代的來臨。相反的，由網路旅行業發跡的業者，在網路發展有了不錯的成績之後，如易飛網、燦星網，也開設實體店面，擴大與消費者的接觸面，補足虛擬網路無法提供的人員服務。旅行業虛實並進、虛實合體，將是旅行業追求成長的不二選擇。

(六)異業結盟，創新服務

旅行業在觀光產業中扮演旅遊中介的角色，本身並無實體產品銷售，唯一商品就是服務。以服務為主要銷售商品的旅行業，如何在旅遊服務業中生存獲利，創造競爭優勢，永續發展，是業者所必須面臨的問題。異業結盟可以讓旅行業的服務提升為核心資源，創造阻絕競爭的優勢，讓旅行業由「提供服務」轉變成為「創造服務」的服務業。

(七)強化「顧客關係管理」，開拓國內團體旅遊市場

面對新冠肺炎的不確定性以及旅遊業創新經營模式的出現，旅行業未來所面臨的挑戰並不小。根據觀光局調查數據顯示，觀光目的出國旅遊民眾，有三成五是因「親友邀約」的原因而出國，顯示「顧客關係管理」對旅行社業務拓展的重要性。在國旅方面，團體旅遊在國內旅遊市場的份額不大，這跟國人國內旅遊大都採自行規劃有關。面對新冠疫情與銀髮市場的商機，旅行社應更積極開拓具有特色的國內團體旅遊，擴展旅遊市場規模。

湯瑪士庫克倒閉

　　有百年歷史享譽全球的世界最老牌的旅行社湯瑪斯庫克（Thomas Cook）集團於2019年9月23日宣布破產倒閉，全球最老牌旅行社瞬間殞落，震驚旅遊業。

　　Thomas Cook集團創立於1841年，不僅是英國最具歷史的老牌旅行社之一，也是「現代旅行業」的開山始祖。創辦人湯瑪斯‧庫克原本只是一名熱衷於「禁酒運動」的傳教士，為協助民眾參加禁酒大會，他首次在火車「團體價格」的折扣車票包下一次團體行程，意外發現了這項業務的商機，開始經營火車路線的團體票、行程與飲食的安排，便捷和套裝式的旅遊服務深受民眾歡迎。1945年湯瑪士庫克父子公司（Thomas Cook & Son Co.）成立，中文名稱為「英國通濟隆公司」。

　　隨著國內旅遊的經營成功，湯瑪士庫克眼光開始轉向英國以外的歐洲國家擴展旅遊業務，進而前進美洲、亞洲和中東發展。二次大戰之後，英國旅遊業和渡假產業開始蓬勃發展，此時湯瑪士庫克公司發展出全套的海外旅遊套餐服務，往後的數十年裡，湯瑪士庫克逐步發展為全球旅遊業的巨擘之一，營業額達100億英鎊，擁有22,000名員工，560間旅行社，以及199家酒店和4家航空公司，約100架中長途飛機。

　　湯瑪士庫克集團的沒落遠因是2007年收購My Travel的錯誤決定，導致虧損與負債。近年則因為網路旅行社（Online Travel Agent, OTA）的快速發展，廉價航空的崛起以及民眾旅遊行為的改變，對於「一條龍行程」和「點對點的海灘假期」為主要由遊程特色的湯瑪士庫克造成衝擊，最後走向關門的命運。

資料來源：陳建鈞（2019）。〈全球最老旅行社破產關門，誰是壓倒Thomas Cook 集團的最後一根稻草？〉。《數位時代》，https://www.bnext.com.tw/article/54864/thamos-cook-bankrupt。

Chapter
10

遊樂園

　　隨著科技的進步與經濟的繁榮發展，人類的休閒遊憩型態出現很大的轉變，電視和遊樂園就是兩個最明顯的例子。1920年代，美國遊樂園高達1,500家，1930年代的經濟大恐慌（Great Depression）、汽車工業的蓬勃發展、電影事業的快速成長、遊樂園的設施缺乏變化與老舊以及服務品質不佳，導致傳統遊樂園逐漸的衰退沒落，取而代之的就是主題遊樂園（theme park）。華特‧迪士尼1955年在美國洛杉磯創立迪士尼樂園，將「家庭娛樂」重要特質融合於遊樂園之中，開創今日主題遊樂園之先河，也成為後來遊樂園經營的典範。

第一節　遊樂園定義與特性

一、遊樂園定義

　　遊樂園（amusement park）是指提供娛樂的樂園，園區中會有各式的騎乘設施、娛樂、現場表演、食品飲料、特色禮品商店。有時，遊樂園為增加吸引力，會選擇與購物中心興建在一起。主題遊樂園是遊樂園的一種型態，與遊樂園最大的差異是，主題遊樂園以特定主題串連園區各種娛樂與環境設施、表演、飲食、商店，讓遊客深刻體驗主題形塑的氛圍，進而提升遊客消費的知覺價值。

　　謝其淼（1995）認為，主題遊樂園是先設定主題，並沿著這個主題塑造所有環境、遊戲、活動、設施及氣氛，並加整合及營運，成為休閒遊樂園形式之一。

　　許文聖（2010）對主題遊樂園的定義是：在遊樂園區內，有乘座、景點、表演和建物等設施或節目，這些設施或節目具有中心主題或多種主題。

　　劉連茂（2000）對主題遊樂園的定義是：主題樂園係指經營者或創造者，先設定所要表達的主題概念後，所有相關遊樂園的場館、設施、活

動、表演、氣氛、景觀、附屬設施、商品等皆以此主題為概念而塑造，使相關的配合元素都能於此主題之中心思想下統一，形成一個有主題概念的遊樂園地。

二、遊樂園特性

(一)產業特性

1. 資本密集：遊客園的投資開發需要大面積的土地與資金，是一資本密集的事業。就國內興建或籌建中的遊樂業觀察，台南市統一夢世界園區預計開發面積152.1362公頃，投入資金136.73億元。

2. 勞力密集：遊樂園區內有需多娛樂設施與餐飲服務，需求很多的服務人員才能滿足遊客的需求。而且遊樂園區廣大，清潔維護工作所需服務人員也不少，因此遊樂園是一勞力需求較大的服務業。根據觀光局資料顯示，民國102年，觀光遊樂業平均每一遊樂業員工人數是188人。

3. 風險性高：謝其淼（1995）認為投資經營遊樂園會面臨消費者風險、開發及營建風險、資金籌措風險和天候風險等四種風險。消費者風險來自民眾消費行為的變化，遊樂園無法掌握所造成。開發及營建風險以及資金籌措風險是遊樂園開發過程中可能遭遇的風險，尤以經濟不景氣或金融風暴時最容易出現資金籌措不易的風險。天候風險則是來自天然氣候條件，如暑假期間經常有颱風侵襲，假期和過年期間遇到下雨，對於經營者而言，都是很大的天候風險。

4. 季節性：季節性普遍存在觀光產業，遊樂園也涵蓋其中。遊樂園旅遊的淡旺季形成原因，主要是受到自然（氣候）與制度性（公共假期）因素的影響。每年學校寒暑假期間是遊樂園的旅遊旺季。

5. 長期性：遊樂園投資的資金龐大，要獲利賺錢通常不是三至五年可以達成的，因此遊樂園屬於長期投資的事業，尤其以台灣人口2,300萬的內需市場而言，要短期獲利不是一件容易的事。

(二)經營特性

1. 服務性：遊樂園是一開放的遊憩空間，遊客與服務人的接觸並不明顯，這並不代表遊樂園沒有良好的服務。在遊樂園中有旅遊資訊服務中心、物品寄放、路線指示招牌、設施操作人員、清潔服務、餐飲服務等，遊樂園的服務遍及園區的每個角落。

2. 綜合性：遊樂園是一綜合性的產業，園區內有娛樂的設施、刺激的騎乘、餐廳、飲食吧、商店、旅館、表演劇場、展覽館、現場表演秀等，是一多元化的遊憩景點。

3. 公共性：遊樂園是一種多遊客聚集的公共場所，平常日遊客較少，假日時成千上萬的遊客同時湧入園區，遊客秩序的維持與安全的維護，就顯得格外重要。尤以擁有水設施的園區，如何將安全性做到無疏漏，對園區而言是一大挑戰。

4. 多樣性：面對大眾化消費的年代，消費者的需求是複雜的，尤以不同年齡族群的消費需求更是有明顯的差異。遊樂園通常會以多樣化的遊憩設施與服務滿足遊客不同的需求，甚至在表演節目或活動也會隨著季節更新變化，讓遊客感受不同的園區氛圍。

5. 地域性：人口和交通條件是遊樂園選址設立的重要條件。就一大型主題遊樂園而言，對市場區位的依賴程度極深，周圍一小時車程內主要市場區位的人口，至少要多達200萬人，在二至三小時車程內的次要市場區位的人口，也要旅客可在一天之內來回的，也要有200萬人以上（謝其淼，1995）。

6. 產品差異化：每個遊樂園構成的基本元素，景觀、騎乘、娛樂、建築、餐飲和表演，通常是大同小異。經由不同主題的展示，或整體園區的規劃，最後所呈現出來的遊樂園原風貌都有很大的不同，此即差異化。差異化是遊樂園競爭的利器，也是民眾追求消費最大的誘因。

(三)經濟特性

1.需求富有彈性：需求彈性旨在衡量消費者面對商品價格變動時，其消費數量變動程度的大小。遊樂園消費屬於非民生必需品，門票價格不低，當遊樂園門票價格有些許變動時，民眾的消費反應會比較大，此即需求富有彈性。如每年兒童節時，有些遊樂園會對國小學童給予門票優惠價格，這樣的價格策略通常會對遊樂園帶來大量的人潮。

2.所得彈性大於1：所得增加之後，人們會對遊樂園的需求大幅提升，所得彈性大於1。因此，所得是影響遊樂園發展的重要因素。

3.受景氣循環的影響：當經濟處於復甦與繁榮階段時，對於遊樂園的消費有正向的影響；當經濟處於衰退和蕭條階段時，遊樂園的消費會受到負向的影響。

🚠 第二節　遊樂園分類

一、依經營主體分類

李素馨（1998）依經營主體，將遊樂園區分成公營遊樂區和民營遊樂區兩大類：

1.公營遊樂區：是指政府為因應社會經濟之成長與國民生活作息之改變，或為保存特有資源類型而興建，以提供國民假日休閒之場所者，例如國家公園、各級風景區等，其係基於公眾福利而設立的。

2.民營遊樂區：係由私人企業或個人所經營，以提供大眾娛樂服務之場所，例如六福村、九族文化村等。

二、依主題性分類

謝其淼（1995）依主題將遊樂園分成九種類型：

1.外國類：蠻荒世界、西部世界、古今建築、生活、景觀。
2.文化類：歷史、神話、民俗、小說、童話、傳統服飾、工藝、地方特產、宗教。
3.教育類：科學、博物、溝通方式。
4.科技類：航空、太空、電腦、能源、技術、生活智慧。
5.自然類：動物、植物、海洋、水族、生態。
6.產業類：衣、食、住、行。
7.健康類：運動、體能訓練、野地求生、戰地模擬對抗、遊艇、滑翔、賽車、棒球。
8.娛樂類：幻想、卡通、歌舞、劇場、魔術、科幻、電影、電視。
9.刺激類：騎乘設備、模擬飛行。

許文聖（2010）將台灣遊樂園分成六種類型：

1.歷史文化類型：九族文化村、泰雅渡假村、台灣民俗村。
2.景觀展示類型：小人國主題遊樂區
3.生物生態類型：遠雄海洋公園、頑皮世界、六福村野生動物園、野柳海洋世界。
4.水上活動類型：麗寶馬拉灣。
5.科技設施類型：劍湖山世界、六福村主題遊樂園、麗寶探索樂園、九族空中纜車及其他機械遊樂設施。
6.綜合類型：西湖渡假村、小叮噹科學遊樂區、香格里拉樂園、杉林溪森林遊樂區。

三、依資源類型分類（東海大學環境規劃暨景觀研究中心，1990）

(一)自然資源

1.水資源利用：包括海岸、湖泊、水庫、溪流等。
2.森林、山岳：指利用天然之山岳地形及森林資源的遊憩設施。
3.動物、植物展示：集合各動物、植物，透過各種展示方式，以吸引遊客參觀。
4.其他特殊景觀：利用特殊的景觀資源，方便遊客進行參觀活動的休閒設施。

(二)人文資源

1.歷史、古蹟、民俗文化：利用當地才有的歷史古蹟或是模仿某種社會之生活方式以吸引遊客。
2.宗教觀光：提供遊客一個信仰的地方，並設有其他像是花園或是遊樂場等設施。

(三)人造景觀

1.主題公園：以人為造景的方式塑造其特色。
2.產業觀光：像是果園或是牧場。

(四)遊憩設施

1.機械性遊憩設施：依設置所在不同分為陸域性、水域性和空域性設施。
2.非機械性遊憩設施：像是滑草、住宿、露營。

四、依設施與服務內容分類（陳宗玄，2014）

1.一般遊樂園：野柳海洋世界、雲仙樂園、萬瑞森林樂園、香格里拉

樂園、東勢林場遊樂區、頑皮世界和8大森林博覽樂園。

2.主題遊樂園：小人國主題樂園、六福村主題樂園、小叮噹科學遊樂園、麗寶樂園、九族文化村、劍湖山世界、大陸觀主題樂園、遠雄海洋公園和義大世界。

3.渡假村：神去村、火炎山溫泉渡假村、西湖渡假村、杉林溪生態渡假園區、怡園渡假村、泰雅渡假村、尖山埤江南渡假村和小墾丁渡假村。

五、依觀光局觀光遊樂服務業之經營主題的調查分類

觀光局於民國87年進行的「觀光遊樂服務業調查」中，將遊樂園分成自然賞景型、綜合遊樂園型、濱海遊憩型、文化育樂型、動物展示型和鄉野活動型等六種類型遊樂園：

1.自然賞景型：指園區主要為自然景緻之觀賞，其設施配合觀賞、遊憩或體驗該場所之自然風景者。

2.綜合遊樂園型：指遊樂型態之綜合體，以機械活動設施為主，配合各種陸域、水域活動者。

3.海濱遊憩型：指園區主要為海水浴場或應用海水所從事的動靜態活動者。

4.文化育樂型：指園區主要為民族表演、民俗活動、文物古蹟展示活動或具教育娛樂性質之動靜態設施者。

5.動物展示型：指園區主要內容為動物之靜態展示或動態表演者。

6.鄉野活動型：主要以農果園、農作採擷和野外活動等靜動態活動者。

🚡 第三節　遊樂園發展歷程

一、國外

　　遊樂園是現代主題遊樂園的前身。遊樂園起源於古代和中世紀的宗教節日和市集（Milman, 2007）。十七世紀法國和中世紀教會，訴求噴泉和花叢的遊樂園概念傳遍歐洲。直到1873年，維也納Prater露天遊樂園，增添了嶄新機械式遊樂設施和歡樂屋。美國遊樂園開始於十八世紀，最初在園內搭建輕軌電車和野餐果園，藉此吸引大批遊客在週末前往。1893年在美國芝加哥舉辦的哥倫比亞博覽會，首先介紹美國遊樂園的主要元素。隨後包括餐飲和遊園車等主要設施，迅速在美國紐約魯林區康尼島等樂園風行（Vogel, 2007；陳智凱、鄧旭茹譯，2008）。

　　華特‧迪士尼在成功地建立了他的卡通電影王國之後，發現了一般遊樂園缺少一項他認為很重要的「家庭娛樂」的特質，為了達成個人夢想，他在1955年於洛杉磯開創了「迪士尼」樂園。華特‧迪士尼把他在米老鼠、白雪公主等卡通電影中的魅力、幻想、色彩、刺激、娛樂和當時正急速衰退中的遊樂園，重新結合成一個形象鮮明而又充滿活力的主題遊樂園，將其卡通王國賦予全新的視野，重新界定了遊樂園的範疇，並加上騎乘設施、舞台表演、遊戲、賣店和餐飲等，組合營造出乾淨、友善、安全及對古老美好時光的懷念氣氛，把他在卡通電影中所運用的藝術設計和想像力的細節重新發揮在遊樂園裡面，而且都極為成功，所提供的娛樂節目也都充滿歡樂和健康，老少咸宜極適闔家觀賞，因此廣受歡迎（謝其淼，1995）。

　　1955年美國洛杉磯「迪士尼樂園」成立，遊樂園正式走向主題遊樂年代。當今迪士尼樂園已是主題遊樂園的代名詞，2019年全世界前十大主題遊樂園中有八個是迪士尼集團的主題遊樂園，分為美國佛州迪士尼魔法王國、美國加州迪士尼樂園、東京迪士尼樂園、東京迪士尼海洋、美國

佛州迪士尼動物王國、美國佛州迪士尼未來世界、上海迪士尼樂園、美國佛州迪士尼好萊塢影城,其中五個遊樂園在美國,兩個在日本,一個在中國,遊客人數合計超過1.21億人次(**表10-1**)。

二、國內

台灣遊樂園依產業發展過程可分成導入期、萌芽期、主題遊樂期和轉型期等四個時期(**表10-2**):

(一)導入期(民國35～70年)

這個時期的台灣社會主要是以農業生產為主,國人所得偏低,對於休閒娛樂的要求不高。台灣第一個遊樂園區是日據時期於民國23年設立的「兒童遊園地」(許文聖,2010)。35年台北市政府接管圓山動物園和兒童遊園地。47年兒童遊園地更名「中山兒童樂園」,並由私人承租經營。56年國內第一家民營遊樂園雲仙樂園誕生,全台唯一交走式高空纜車,是此園區最大的特色。60年台北縣板橋大同水上樂園成立,擁有國內第一座雲霄飛車,園區內有廣大游泳池以及人造浪技術,帶動此時期機械遊樂的黃金十年。61年桃園亞洲樂園開幕,結合機械遊樂設施與石門水庫山光水色,創造不同遊憩體驗。68年六福村野生動物園成立。

(二)萌芽期(民國71～80年)

由於機械遊樂設施相似度高,更新速度緩慢,造成民國60年代遊樂園的經營逐漸出現隱憂。民國70年代交通部與經濟部研議開發大型育樂區計畫,結合聲光科技與觀光遊樂需求,顯示政府開始對遊樂公園與主題公園之重視(楊正寬,2007)。台灣民營遊樂區設立時間多集中於71～80年代(**表10-3**),主要係因當時經濟大幅成長,國民所得和閒暇時間增多,民眾對休閒遊憩多樣性需求所致(交通部光觀局,2002)。這個時期是國內遊樂園經營型態轉變的時期,是機械遊樂轉向園藝景觀、動物展

表10-1　2019年全球25大主題遊樂園　　　　　　　　　　　　　　單位：千人

排名	遊樂園名稱	所在國家（地區）和城市	變動率	2019年遊客量	2018年遊客量
1	迪士尼魔法王國	美國，佛羅里達州，布納維斯塔湖	0.5%	20,963	20,859
2	迪士尼樂園	美國，加利福尼亞州，安納海姆	0.0%	18,666	18,666
3	東京迪士尼樂園	日本，東京	0.0%	17,910	17,907
4	東京迪士尼海洋	日本，東京	0.0%	14,650	14,651
5	日本環球影城	日本，大阪	1.4%	14,500	14,300
6	迪士尼動物王國	美國，佛羅里達州，布納維斯塔湖，華特迪士尼世界	1.0%	13,888	13,750
7	迪士尼未來世界	美國，佛羅里達州，布納維斯塔湖，華特迪士尼世界	0.0%	12,444	12,444
8	長隆海洋王國	中國，珠海橫琴灣	8.4%	11,736	10,830
9	迪士尼好萊塢影城	美國，佛羅里達州，布納維斯塔湖，華特迪士尼世界	2.0%	11,483	11,258
10	上海迪士尼樂園	中國，上海	-5.0%	11,210	11,800
11	環球影城	美國，佛羅里達州，奧蘭多	2.0%	10,922	10,708
12	冒險島	美國，佛羅里達州，奧蘭多環球影城	6.0%	10,375	9,788
13	迪士尼加州冒險樂園	美國，加利福尼亞州，安納海姆	0.0%	9,861	9,861
14	巴黎迪士尼樂園	法國，馬恩拉瓦	-1.0%	9,745	9,843
15	好萊塢環球影城	美國，加利福尼亞州，環球城	0.0%	9,147	9,147
16	愛寶樂園	韓國，京畿道	12.9%	6,606	5,850
17	樂天世界	韓國，首爾	-0.1%	5,953	5,960
18	長島溫泉樂園	日本，桑名市	0.5%	5,950	5,920
19	歐洲主題公園	德國，魯斯特	0.5%	5,750	5,720
20	海洋公園	香港特別行政區	-1.7%	5,700	5,800
21	香港迪士尼樂園	香港特別行政區	-15.0%	5,695	6,700
22	艾夫特琳主題公園	荷蘭，卡特斯維爾	-1.7%	5,260	5,350
23	華特迪士尼影城	法國，馬恩拉瓦，巴黎迪士尼樂園	-1.0%	5,245	5,298
24	歡樂谷	中國，北京	29.6%	5,160	3,980
25	長隆歡樂世界	中國，廣東	4.8%	4,905	4,680
	2019年全球排名前25位主題遊樂園總遊客量		1.1%	253,724	251,070

資料來源：The global attractions attendance report, *Themed Entertainment Association and the Economics Practice at AECOM*, 2019.

表10-2　國內遊樂園發展歷程

時期	重大紀事	成立的遊樂園	成立時間
導入期 民國35～70年	・民國35年台北市政府接管圓山動物園和兒童遊園地。 ・民國47年兒童遊園地承租給民間經營，更名為「中山兒童樂園」。 ・民國56年國內第一家民營遊樂園雲仙樂園誕生，擁有全台唯一交走式高空纜車。 ・民國57台北市政府將「中山兒童樂園」收回，劃歸教育局管理。 ・民國59年台北市將「中山兒童樂園」併入市立動物園附設兒童遊樂場。 ・民國60年陳釗炳先生聘請日本岡本娛樂株式會社、竹商企業公司規劃民營遊樂園——「大同水上樂園」，帶動了台灣各地遊樂園的興建熱潮和不斷引進各式的遊樂機械設施，期間長達十年之久，進入機械式遊樂園的黃金時代。 ・民國68年「六福村野生動物園」成立。 ・民國70年行政院將觀光遊憩事業重整並規劃發展後，遊樂園才逐漸恢復生機，此時發展出的遊樂園型態引進其他不同的活動，如小型動物園、海族館及森林遊樂活動，這是台灣遊樂園轉型的關鍵時刻。	・雲仙樂園 ・八卦大佛風景區 ・大同水上樂園 ・亞洲樂園 ・六福村野生動物園 ・杉林溪森林生態渡假園區 ・野柳海洋公園	民國56年 -- 民國60年 民國61年 民國68年 民國68年 民國69年
萌芽期 民國71～80年	・民國71年台北市明德樂園開幕。 ・民國72年亞哥花園和73年小人國設立，開啟了台灣的景觀花園和主題園的序幕，改變國人對遊樂園的刻板印象。 ・民國74年亞哥花園創下150.5萬遊客人數。 ・民國75年九族文化村成立，是一座以台灣原住民九大族群為主題的遊樂園，立下大型遊樂園分期分區發展之模式。 ・六福村野生動物園於民國78年規劃擴建為主題遊樂園，83年第一個園區「美國大西部」完成對外開放。 ・民國78年八仙水上樂園，79年劍湖山世界開幕，重新開創機械遊樂園的新局面。 ・此時期是台灣遊樂園新建家數最多的時期，也是遊樂園走向大型化與分期開發的時期。	・明德樂園 ・亞哥花園 ・潮州假期世界 ・卡多里樂園 ・小人國 ・香格里拉樂園 ・西湖渡假村 ・九族文化村 ・火炎山溫泉渡假村 ・大聖御花園 ・悟智樂園 ・東山樂園 ・八仙水上樂園 ・六福村主題遊樂園 ・阿公店湖濱樂園 ・劍湖山世界 ・小叮噹科學主題樂園	民國71年 民國72年 民國72年 民國72年 民國73年 民國73年 民國73年 民國75年 民國76年 民國76年 民國77年 民國77年 民國78年 民國78年 民國78年 民國79年 民國79年

（續）表10-2　國內遊樂園發展歷程

時期	重大紀事	成立的遊樂園	成立時間
主題遊樂期 民國81～92年	・民國81年民營觀光區遊客人次突破千萬。 ・民國82年「台灣民俗村」成立，園區內容設定為歷史、古蹟、民俗、文化、教育、遊樂、休閒等七大主題，園內保存許多傳統民俗技藝、遷移的老建築、百年的老樹，但也擁有最新科技的遊樂設施。 ・民國85年六福村締造民營遊樂園入園人數新紀錄，高達230萬人次。 ・民國87年隔週休二日的法令實施，開啟國內休閒旅遊的新世紀。 ・民國88年發生了921大地震，中區觀光產業受到重創。 ・民國89年南台灣最大水上主題樂園布魯樂谷開幕。 ・民國89年7月1日「月眉育樂世界」第一期「馬拉灣水上樂園」正式開園，至10月16日季節性休園，遊客人數約為34萬人次；第二期之「探索樂園」在民國90年5月開幕。 ・民國91年花蓮海洋公園開園。	・泰雅渡假村 ・台灣民俗村 ・頑皮世界 ・小墾丁綠野渡假村 ・怡園渡假村 ・尖山埤江南渡假村 ・布魯樂谷主題親水樂園 ・月眉育樂世界 ・花蓮海洋公園	民國81年 民國82年 民國83年 民國84年 民國86年 民國89年 民國89年 民國89年 民國91年
轉型期 民國93年迄今	・民國98年九族文化村闢建完成日月潭纜車，連接日月潭青年活動中心與九族文化村，全長1.877公里。 ・民國99年台灣首創希臘情境主題遊樂園義大遊樂世界開幕。 ・民國102年世界著名頂級休閒渡假旅館集團GHM（General Hotel Management）投資神去村70億興建為國際級渡假村。 ・民國103年台北市兒童新樂園開幕，收費方式採門票與設施分開計價。 ・民國104年6月27日八仙樂園發生派對粉塵爆炸事故，造成15死484人受傷。 ・107年2月宜蘭縣綠舞日式主題園區開幕，占地5.75公頃，是全台唯一日式庭園主題園區與飯店。	・大路觀主題樂園 ・義大遊樂世界 ・台北市兒童新樂園 ・綠舞日式主題園區	民國97年 民國99年 民國103年 民國107年

資料來源：本書整理。

表10-3　民國90年以前民營遊樂區設立時間統計

成立時間項目	65年之前	65～70年	71～75年	76～80年	81～85年	86年以後
家數	5	8	13	23	5	2
百分比（％）	8.6	13.9	22.4	43.1	8.6	3.4

資料來源：張學勞（2001）。《交通部觀光局三十週年紀念專刊》，頁60。

示、建築景觀的時期。

　　民國72年「亞哥花園」開幕，73年「小人國」開幕，其構思和規劃都突破了以機械遊樂設備為主的一般遊樂園經營型態。74年亞哥花園締造150.5萬遊客人次紀錄。75年九族文化村成立，建立大型遊樂園分期分區開發展模式。78年六福村野生動物園規劃轉型為主題遊樂園。79年劍湖山世界成立，為下一個主題遊樂園時期揭開序幕。

(三)主題遊樂期（民國81～92年）

　　這個時期遊樂園逐漸朝向主題化、大型化與多元化發展，刺激的騎乘設施是園區中不可或缺的核心商品，遊客人數由81年的482.3萬人次，成長到92年的1,087.7萬人次，可說是國內遊樂園發展最為輝煌的時期。劍湖山世界、六福村和九族文化村是這個時期主題遊樂園的代表。

　　民國82年「台灣民俗村」成立，園區內容設定為歷史、古蹟、民俗、文化、教育、遊樂、休閒等七大主題，園內保存許多傳統民俗技藝、遷移的老建築、百年的老樹，但也擁有最新科技的遊樂設施。84年小墾丁綠野渡假村營運，是一座以休閒渡假為主的遊樂園，88年921大地震重創中部地區遊樂園。89年南部地區最大水上樂園布魯樂谷主題親水樂園開幕，同年國內第一個BOT（Build-Operate-Transfer）遊樂園月眉育樂世界（今麗寶樂園）馬拉灣水上樂園營運。91年東部最大遊樂園遠雄海洋公園開幕。

(四)轉型期（民國93年迄今）

　　隨著人口結構的改變、觀光產品的多樣化、旅遊型態的轉變以及家

庭消費支出沒有明顯成長，導致觀光遊樂業的吸引力與成長動力逐漸消失，尤以機械遊樂為主題的遊樂園受到的影響更為明顯。面對市場的衰退，遊樂園除了更新設施外，舉辦活動吸引不同消費客群，擴大市場邊界，尋找業績成長的動能，是遊樂園此時期重要的策略。

九族櫻花祭是此時期舉辦最具特色與成功的活動，西湖渡假村和香格里拉的桐花祭也吸引相當多的遊客造訪，而小人國以卡通人物哆拉A夢和OPEN小將以及劍湖山世界的阿爾卑斯山少女小天使和北海小英雄為主題的活動，都為園區帶來可觀的遊客人數。

民國98年九族文化村闢建完成日月潭纜車，是台灣第一座BOO模式（Build-Operate-Own）營運的公共纜車系統，連接日月潭青年活動中心與九族文化村，全長1.877公里。99年台灣首創希臘情境主題遊樂園義大遊樂世界開幕。102年世界著名頂級休閒渡假旅館集團GHM（General Hotel Management）投資神去村70億興建為國際級渡假村。103年台北市兒童新樂園開幕，收費方式採門票與設施分開計價。104年6月27日八仙樂園因派對粉塵事故無限期停業。民國107年2月宜蘭縣綠舞日式主題園區開幕，占地5.75公頃，是全台唯一日式庭園主題園區與飯店，裡面有日式庭園、河流、碼頭、綠舞島、水濂洞，是一充滿日式風味的主題樂園。

「活動」是轉型期觀光遊樂業集客重要的工具，新奇與刺激的機械硬體設施成為配角，「家庭娛樂」的概念在遊樂園轉型中逐漸落實。面對高齡社會來臨，遊樂園轉向渡假村或養生村的營運型態，正在悄悄進行中。

第四節　遊樂園環境與發展

一、產業環境

(一)經濟成長

經濟成長是所得提升重要的關鍵因素。我國經濟成長率在民國50年

代和60年代，年平均成長率均在10%以上，帶動家庭所得快速增加。70年代之後年平均成長率逐漸下滑，90年年平均成長率是4.23%，家庭所得成長逐漸趨緩。所得是家庭支出的主要來源，隨著家庭所得成長的趨緩，家庭在消費支出也不可能出現大幅成長，這對於高價位的遊樂園消費，是一不利的影響因素。

(二)少子化

台灣觀光遊樂業遊客人數主要集中於主題遊樂園，而青少年是主題遊樂主要的消費客源。隨著少子化的來臨，國內青少年人數逐漸減少，民國100年12～24歲青少年人口數408.9萬，人口比例是17.61%，110年青少年人口數是313.9萬，人口占比13.33%，120年人口數減為253.7萬人，人口占比10.91%。展望未來，台灣觀光遊樂業若沒有改變目前經營模式，少子化的浪潮勢必衝擊遊樂園的營運。

(三)公營觀光區興起

民國70年代國內只有故宮博物館、石門水庫、鳳凰谷鳥園、曾文水庫、珊瑚潭和澄清湖等七處公營觀光區。隨著經濟成長，國人對於休閒娛樂的需求隨之提升，政府為滿足民眾的休閒娛樂需求，大量興建與規劃公營觀光區，提供國人假日休閒更多的選擇。

(四)競爭產業的出現

隨著所得增加、生活型態轉變以及產業的轉型，旅遊市場觀光品推陳出新，觀光遊樂業的經營備受挑戰。購物中心的出現，讓都會區的居民假日休閒有更多的選擇；休閒農場和觀光工廠多樣化的遊憩資源，是家庭旅遊與學校戶外教學不錯的選擇。

(五)多元節慶活動

節慶活動屬於觀光景點的一種類型，具有短期吸引大量遊客的特

性。交通部觀光局自民國90年2月推廣十二項大型民俗節慶活動，包括台灣慶元宵、高雄內門宋江陣、媽祖文化節、三義木雕藝術節、慶端陽賽龍舟、宜蘭國際童玩藝術節、中華美食節、雞籠中元祭藝文華會、花蓮國際石雕藝術季、鶯歌陶瓷嘉年華、亞洲盃國際風浪板巡迴賽和台東南島文化節。自此，節慶活動逐漸成為國內中央與地方縣市政府常態化、大型化與多元化舉辦的活動，帶動地方觀光產業的發展有很大的效益，對於觀光遊樂業的集客應有一定的影響。

二、發展趨勢

(一)「家庭娛樂」主流化

「家庭娛樂」是1955年加州迪士尼樂園成立時，所建立的重要旅遊特質。國內遊樂園主要的市場在青少年學生族群，對於家庭市場的重視與經營略顯不足。面臨將來青少年人口數減少趨勢的挑戰，遊樂園應要找回家庭的市場，塑造家庭旅遊環境，以維持遊樂園的發展與永續經營（陳宗玄，2006）。

(二)渡假村化

為提升競爭力與集客力，結合購物廣場與住宿設施的休閒渡假村將成為遊樂園發展的新方向。此外，遊樂園區擁有廣大的園區面積，豐富的遊憩資源、景觀園藝設施與生態，甚至有茂密的樹林，因應未來高齡社會的到來，養生渡假村也是遊樂園未來發展的方向。

(三)集中化

台灣觀光遊樂業在過去十年之中，市場遊客人數並未見成長，這對於遊樂園的經營造成很大的壓力，尤其是同業之間的競爭更是明顯。遊樂園業者為提高遊客造訪意願，紛紛新增遊樂設施，以提升遊樂園人數的成長，尤以主題遊樂園更為明顯。民國101年六福村新增「水樂園」，小叮

噹科學主題樂園建造「室內滑雪場」，麗寶樂園新建「福容大飯店」，102年劍湖山建造「小威海盜村」。

109年觀光遊樂業遊客人數1,538.4萬人次，其中四分之三的遊客分布於主題遊樂園，展望未來遊客集中於主題遊樂園，將成為觀光遊樂業明顯的特徵。

(四)活動化

民國88年921大地震重創中部遊業園，園區業者經由活動的導入，快速地將失去的遊客找回，讓中部遊樂園恢復往日商機，自此「活動」成為遊樂園集客的重大利器。九族的櫻花祭、劍湖山和義大世界的跨年煙火、西湖渡假村和香格里拉樂園的桐花祭等，都是遊樂園廣為熟知的大型活動。在國內，「騎乘設施」和「活動」可說是遊樂園兩大重要元素。

(五)主題化

「主題化」經營是世界知名遊樂園的共同特徵。國內大型遊樂園往往僅具其名而無其實。業者往往過度重視單一遊憩設施對於園區的集客效果，忽略園區整體主題的塑造與氛圍，因而造成消費民眾無法深深感受遊樂園所欲傳達「主題化」的信息。遊憩的效益來自於體驗，主題化的經營可使消費者遊憩體驗獲得更大的滿足，提升休閒遊憩的價值。就消費行為而言，產品消費「價值」來自消費者所付代價與獲得回饋間之差距。遊樂園經營者應思考如何強化遊樂園整體的主題性，進而提高消費價值，遊客重遊的機會自然會增加（陳宗玄，2006）。

與迪士尼樂園分庭抗禮的樂園

華特‧迪士尼在1955年7月17日於洛杉磯開創了「迪士尼」樂園，自此迪士尼樂園成為人們最喜歡的遊樂園，迪士尼樂園成為遊樂園的代名詞。根據建築工程顧問公司AECOM在2019年的排名，全球前五大遊樂園中有一家遊樂園不隸屬於迪士尼樂園集團。2019年遊樂園遊客人數排名前四名分為美國佛州迪士尼魔法王國、美國加州迪士尼樂園、東京迪士尼樂園、東京迪士尼海洋，第五名則是日本「日本環球影城」（Universal Studios Japan）。

日本環球影城位於日本大阪市此花區，是世界四個環球影城主題遊樂園之一，2001年3月31日以美國好萊塢電影為號召開幕時，備受遊客喜歡，入園人次高達1,000萬人。隨著遊樂園的新鮮感消退以及設施更新緩慢，遊客人數逐漸下滑，最低時一年遊客人數只有700多萬。2010年起，日本環球影城接連推出倒著走的雲霄飛車、活屍出沒的萬聖節活動、為幼童設計的環球奇境區、哈利波特禁忌之旅，遊客人數逐漸回流。2014年遊園人數再次突破千萬大關，2019年入園人數1,450萬人，較2018年人數成長1.4%，是前五名遊樂園人數成長最多的樂園。

日本環球影城營運能扭轉劣勢，致勝的關鍵人物是行銷長森岡。森岡從小熱愛數學，認為「世界上所有的現象，都可以用數字計算」。森岡從目標客群的設定和遊樂園現有客群組成的差距，規劃日本環球影城贏的策略。森岡首先是調整產品組合，以擴大客群。森岡先是將產品範圍由電影擴大到動畫，推出魔物獵人、海賊王和妖怪手錶等風靡海內外的主題。2012年，推出以低年齡兒童為訴求的環球奇境，吸引家庭客人。2014年，投資450億日圓興建的哈利波特樂園開幕，入園人次再次突破千萬，其中來自亞洲的外國遊客成長了八成。其次，森岡調漲門票價格增加收入。森岡認為遊樂園的需求價格彈性小，提高票價對於需求的影響，在可承受的範圍內。森岡說，用折價吸引客人的行銷手法誰都會做，但是在「營收＝客單價x來客數」的算式中，讓客單價和來客數同時大幅成長，才是行銷人的真本事。

資料來源：張玉琦（2016）。〈票價漲，來客數不減反增！日本環球影城如何一年吸引破千萬遊客？〉。《經理人》，https://www.managertoday.com.tw/articles/view/53189。

Chapter 10

Chapter
11

民宿業

民宿是「住家」和「旅館」的綜合體,提供遊客有回到家的溫馨感覺,以及旅館管家般的貼心服務,品嘗結合當地食材特色的餐飲,以及遠離塵囂享受田野風光景色、自然人文與農業生產的活動。民宿的出現可以填補風景地區住宿體系供應不足的難題,創造旅遊住宿的另類體驗。民國90年12月12日,交通部頒布實施「民宿管理辦法」,確立民宿的法源地位,自此國內民宿業成為旅遊住宿體系中的一員,對於國內旅遊的發展扮演不可或缺的角色。

第一節　民宿定義與分類

一、定義

民宿(Bed and Breakfast, Guest Houses, Inns)給人的印象是一幢優雅獨棟的小屋、親切待人的民宿主人、美味的佳餚,還有民宿所提供的休閒活動等。民宿無法提供商務旅行者和會展人士一些會議設備,如傳真機、房間的咖啡機等等。國際旅館管理人專業協會(Professional Association of Innkeepers International)僱用Highland Group顧問公司去研究其經營方式、市場行銷以及財務狀況。研究顯示一間民宿平均有六個房間,平均房價在150美元,平均住房率為41%(Goeldner and Brent Ritchin, 2012;吳英瑋、陳慧玲譯,2013)。

鄭詩華(1992)將民宿定義為:民宿為一般個人住宅將其一部分居室,以「副業方式」所經營的住宿設施。其性質與一般飯店、旅館不同,除了能與「遊客交流認識」之外,更可享受經營者所提供之當地「鄉土味覺」及有如在「家」之感覺。

根據民國108年10月9日,「民宿管理辦法」第2條修正條文,民宿的定義是:「指利用自用或自有住宅,結合當地人文街區、歷史風貌、自然景觀、生態、環境資源、農林漁牧、工藝製造、藝術文創等生產活動,以

在地體驗交流為目的、家庭副業方式經營，提供旅客城鄉家庭式住宿環境與文化生活之住宿處所。」

依上定義，民宿具有幾項特點：

1.民宿經營是以家庭副業為之，而非主業經營方式。
2.民宿是以自用或自有住宅空閒房間為營運的場所。
3.民宿提供旅客城鄉家庭式住宿環境與文化生活之住宿處所。
4.民宿結合當地人文街區、歷史風貌、自然景觀、生態、環境資源、農林漁牧、工藝製造、藝術文創等生產活動，提供旅客不同的遊憩體驗。

二、分類

依據「民宿管理辦法」第4條：「民宿之經營規模，應為客房數八間以下，且客房總樓地板面積二百四十平方公尺以下。但位於原住民族地區、經農業主管機關核發許可登記證之休閒農場、經農業主管機關劃定之休閒農業區、觀光地區、偏遠地區及離島地區之民宿，得以客房數十五間以下，且客房總樓地板面積四百平方公尺以下之規模經營之。」

民宿之設置，以下列地區為限，並須符合各該相關土地使用管制法令之規定：

1.非都市土地。
2.都市計畫範圍內，且位於下列地區者：
　(1)風景特定區。
　(2)觀光地區。
　(3)原住民族地區。
　(4)偏遠地區。
　(5)離島地區。
　(6)經農業主管機關核發許可登記證之休閒農場或經農業主管機關劃

定之休閒農業區。

(7)依文化資產保存法指定或登錄之古蹟、歷史建築、紀念建築、聚落建築群、史蹟及文化景觀，已擬具相關管理維護或保存計畫之區域。

(8)具人文或歷史風貌之相關區域。

3.國家公園區。

由「民宿管理辦法」對於民宿設置地點與規模的規定，可以發現民宿設置地點與規模有關係。民宿設置地點位於非都市土地和國家公園區之民宿，客房數最高上限八間。民宿設置地點位於都市計畫範圍內者，分成兩類：風景特定區、依文化資產保存法指定或登錄之古蹟、歷史建築、紀念建築、聚落建築群、史蹟及文化景觀，已擬具相關管理維護或保存計畫之區域和具人文或歷史風貌之相關區域，客房數八間以下；觀光地區、原住民族地區、經農業主管機關核發許可登記證之休閒農場、經農業主管機關劃定之休閒農業區、偏遠地區和離島地區，客房數十五間以下（**表11-1**）。

表11-1 民宿設置地點與經營規模

設置地點	經營規模
1.非都市土地。 2.風景特定區。 3.依文化資產保存法指定或登錄之古蹟、歷史建築、紀念建築、聚落建築群、史蹟及文化景觀，已擬具相關管理維護或保存計畫之區域。 4.具人文或歷史風貌之相關區域。 5.國家公園區。	客房數八間以下，且客房總樓地板面積二百四十平方公尺以下。
1.觀光地區。 2.原住民保留地。 3.偏遠地區。 4.離島地區。 5.經核發經營許可登記證之休閒農場。 6.經劃定之休閒農業區。	客房數十五間以下，且客房總樓地板面積四百平方公尺以下。

資料來源：民宿管理辦法，民國106年11月14修正。

🚠 第二節　民宿業特性

一、產業特性

(一)家庭副業經營

　　民宿以「家庭副業」經營之主要精神在於，家庭將自宅空閒房間出租給旅客，增加家庭收入，期以經由遊客的導入帶動地方產業的發展。副業經營和主業經營最大的差異是稅賦，根據財政部民國90年12月27日台財稅字第0900071529號函釋，「鄉村住宅供民宿使用，在符合客房數五間以下，客房總面積不超過一百五十平方公尺以下，及未僱用員工，自行經營情形下，將民宿視為家庭副業，得免辦營業登記，免徵營業稅，依住宅用房屋稅率課徵房屋稅，按一般用地稅率課徵地價稅及所得課徵綜合所得稅。」

　　基於賦稅衡平原則，財政部上開函釋民宿家庭副業之認定基準，不因「民宿管理辦法」第4條修正而改變。

(二)規模小

　　民宿依其設立地點的不同，房間數分成八間以下和在十五間以下兩種規模。民宿規模不大，無法接待大型團體客人，其客源主要以自由行散客為主。

(三)季節性

　　民宿位於風景地區，住宿與旅遊有密切關係，因此旅遊人潮的變動，對於民宿營運會造成明顯的季節變動。

二、經營特性

(一)服務性

民宿主人的親自接待以及和客人寒暄、交流與互動,是民宿最為特別的服務,也是民宿與一般飯店最大差異地方。

(二)公共性

民宿是眾多住宿房客進出的公共場所,對於居住設施衛生與消防安全的維護甚為重要。

(三)綜合性

民宿提供的服務雖無法像飯店一樣,包羅萬象,但基本的餐飲服務、客房服務、書報雜誌提供、當地環境導覽活動、交通服務、娛樂、Wi-Fi上網服務等,讓住宿者有「家」的感覺。

(四)地域性

國內民宿大都位居偏遠的風景地區,因民眾旅遊而產生的引申需求。目前民宿較多的地方如宜蘭縣的五結鄉、冬山鄉和礁溪鄉、花蓮的吉安鄉、屏東縣的恆春鎮、新北市的瑞芳區九份、苗栗縣的南庄鄉、南投縣的仁愛鄉和魚池鄉等,此顯示民宿地域性與觀光客有很大的關聯。

(五)不可儲存性

民宿銷售主要商品是房間,當日房間若沒有旅客住宿,則無法保留至明天日之後銷售,房間無法儲存的特性對於低住宿率的民宿業者,是一大考驗。

(六)產品差異化

民宿會因立地條件的不同,呈現不同建築風貌、設計風格與餐飲特

色，提供旅客不同的遊憩體驗價值。

三、經濟特性

(一)短期供給無彈性

民宿房間數短期是固定的，房間數數量不會因短期房價上漲而增加，短期供給無彈性。

(二)需求富有彈性或缺乏彈性

民宿是旅遊時所延伸的需求，是旅遊過程中的一種消費行為，屬非民生必需品，因此價格需求彈性富有彈性；但也可能因國人隔夜旅遊每年平均次數不超過兩次，因而對於民宿價格的變動較不敏感，價格需求彈性缺乏彈性。

(三)所得彈性大於1

隨著所得的增加，民眾對於不同的旅遊和住宿體驗需求會隨之大幅提升，所得彈性大於1。

(四)受景氣循環影響

景氣循環高低與民眾所得有直接的關聯。當經濟景氣處於繁榮時期，民眾所得會增加，對於民宿的需求會有正向的影響；當經濟景氣處於衰退時期，民眾所得會減少，對於民宿需求會產生負向的影響。

第三節 民宿業發展歷程

民宿的概念起源於歐洲，起初是於私人家中過夜的住宿方式。真正的民宿主人就住在該建築內或附近的住宿設施，提供清潔怡人的環境與早餐，通常是令人難忘的當地風味餐。民宿主人也會協助房客關於方向與餐

廳的訊息，並且建議當地的娛樂或風景名勝。民宿有許多不同的種類，可以是古意盎然的農舍，周圍有像薑餅屋的白色籬笆、充滿小巧溫馨的氣氛，且通常有2～3間客房。也有洛磯山脈中漫布的牧場、大都市中的樓房、農場、磚造別墅、小木屋、燈塔與宏偉的豪宅。這些種種都是民宿體驗的趣味、浪漫與魅力所在（Walker, 2008；李哲瑜、呂瓊瑜，2009）。

綜觀世界各國的民宿發展，以英國、奧地利、法國、瑞士、德國、義大利、西班牙、葡萄牙、芬蘭、挪威、瑞典、丹麥等歐洲國家最為普遍，連美國、加拿大、日本、紐西蘭、澳洲等先進國家亦十分發達，其中更以源於英國的B&B、歐洲各國的「農莊民宿」（Accommodation in the Farm），以及紐西蘭、澳洲的「農莊住宿」（Farm Stay）、鄰近日本的民宿（Minshuku）舉世聞名（鄭健雄、吳乾正，2004）。

我國民宿發展最大的推手是政府的農業部門。因應台灣加入世界貿易組織（World Trade Organization），開放農產品進口，農業可能因而受到重創，農業部門推展休閒農業與民宿，減緩農產品進口帶來的衝擊。民國90年全球經濟不景氣，造成台灣經濟成長率出現四十年來首見的負成長現象，迫使政府重視國內旅遊市場的發展，這給予民宿發展創造良好的機會。同年12月「民宿管理辦法」施行，確立民宿的法源地位，民宿進入有法可依循的年代，民宿正式成為住宿體系的一員。

我國民宿業的發展可分成四個時期：(1)發展初期；(2)農業民宿推展時期；(3)成長時期；(4)調整時期（**圖11-1**）。茲就各時期發展情形說明如下：

一、發展初期（民國70～77年）

民宿的發展起源於民國70年（台灣省政府交通處旅遊局，1999）。這個時期屬於我國觀光發展的初期，加以國人所得不高，因此旅遊住宿的提供並不充足。觀光旅遊熱門景點如墾丁、阿里山和溪頭等地區，每逢旅遊旺季，風景地區湧入大量遊客人潮，由於當地旅館所能提供住宿容量

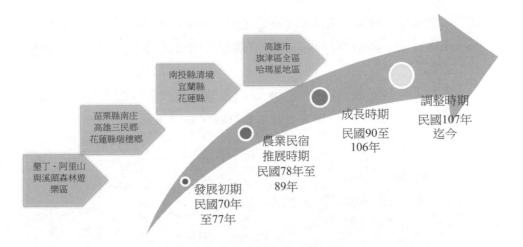

圖11-1 台灣民宿業發展歷程

表11-2 台灣早期風景地區民宿概況

地區	分布地點	發展時間	客房類型	客房數	戶數	地方特色
墾丁地區	凡是聚落發展區皆有提供住宿之服務	民國71年左右	套房	2～15間客房	100多戶	・水上活動 ・森林遊樂區 ・史蹟之保存 ・地質之欣賞 ・賞鳥、觀日、觀星 ・海底奇觀 ・健行、登山
阿里山森林遊樂區	鄉林村中正村中山村	民國71年左右	套房	6間客房以下	59戶左右	・森林浴 ・森林鐵路 ・日出 ・林木欣賞 ・高山植物欣賞 ・古老火車頭及車廂展示
溪頭森林遊樂區	內湖村	民國70年	套房	不一定	不定	・森林浴、林木欣賞

資料來源：台灣省政府交通處（1999）。《觀光旅遊改革論報告》。

有限,無法滿足遊客住宿需求,當地居民便將家中多餘的房間稍加整修後提供遊客住宿,賺取額外收益。此時期的民宿發展是屬於「需求創造供給」時期。

風景遊樂地區發展民宿的主要原因是基於解決遊客住宿問題,此時期的民宿具有下列共同的特質(台灣省政府交通處旅遊局,1999):

1.假日時遊客眾多,而非假日則遊客稀少。
2.不提供餐飲服務。
3.皆未接受民宿經營管理之相關訓練。
4.缺乏整體之規劃。

二、農業民宿推展時期(民國78~89年)

此時期民宿的發展和農業部門的發展有密切的關係。農業對於台灣早期的經濟成長扮演重要角色,扶植台灣工業的發展,提供充分的糧食供給。惟自民國50年代中期以後,由於工業的快速發展,農業工資顯著的上揚,農業部門與非農部門所得差距日益擴大,大量農業人口外移,農業對於台灣經濟的貢獻日顯式微。

隨著經濟成長,工商業與就業機會集中於都市,使得農村青年人口大量外移,農業人口老化,農業所得偏低,農場內的收入無法維持農家生活之所需,農民被迫需到農場外工作,以追求更高收入來源,兼業農家比例因而快速上升,農業經營面臨困境。

為了提升農業所得,留住農業人才,突破農業發展瓶頸,提高農民所得及繁榮農村社會。有識之士便醞釀利用農業資源吸引遊客前來遊憩消費,享受田園之樂,並促銷農特產品,於是農業與觀光結合的構想便應運而生(陳昭郎,2005)。休閒農業與農業民宿於是就在此環境下而產生的事業。民國78年4月28日至29日,行政院農業委員會委託台灣大學農業推廣系舉辦「發展休閒農業研討會」,會中確立休閒農業名稱,開啟台灣休閒農業發展的新紀元,也給予農業民宿發展帶來機會。民國80年6月農委

會提出「農業綜合調整方案」，揭示政策三大目標之一即為：確保農業資源永續利用，調和農業環境關係，維護農業生態環境，豐富綠色資源，發揮農業休閒旅遊功能。至此，農業民宿成為農業政策積極推展的事業，期能達到提高農民所得之目的。

根據台灣省交通處「觀光旅遊改革論報告」（1999）資料顯示，農業民宿最早出現的地方是在苗栗縣南庄鄉，時間是民國78年（**表11-3**）。民國80年代起，隨著政府開始輔導推動休閒農業計畫，以及當時台灣省山胞行政局開始推動山村輔導設置民宿計畫，從此，許多農村或原住民部落陸續出現民宿（鄭健雄、吳乾正，2004）。88年九二一地震重創南投縣觀光產業，災後重建帶動清境地區民宿業的蓬勃發展，清境地區幾乎成為今日台灣民宿的代名詞。此時期的民宿發展也可稱之為「供給創造需求」時期。

三、成長時期（民國90～106年）

農業民宿經過多年的推廣與輔導，其成果有限。主要的原因在於民宿設施基準與經營規模沒有明確的法令加以規範，使得農業民宿發展受到限制。民國83年農委會委託中興大學鄭詩華教授研擬民宿輔導管理辦法草案，經過幾年的周折，於87年在經建會為主的部會協調中，決定將前項管理辦法移由交通部觀光局主政，觀光局並重擬前項草案（林梓聯，2001）。由於民宿輔導管理辦法沒有法源依據，交通部必須先修正「觀光發展條例」，將「民宿」納入該條例中（林梓聯，2001）。

民國90年台灣經濟受到全球經濟不景氣的衝擊，導致國內經濟出現少見的負成長，使得政府部門開始強調內需市場的重要性，民宿發展出現契機。90年5月2日行政院院會通過「國內旅遊發展方案」，其目的在於擴展旅遊市場，發展觀光旅遊產業，吸引國人在國內旅遊消費，促進國家經濟發展以及發展傳統產業，帶動地區經濟發展。同年12月12日，交通部頒布實施「民宿管理辦法」，確定民宿的法源地位，為台灣民宿業發展奠定基礎。民國106年民宿家數8,406家，房間數34,882間。

表11-3　台灣早期休閒農業地區民宿概況

地區	分布地點	發展時間	客房類型	客房數	戶數	地方特色
南投縣 鹿谷鄉	鳳凰地區	民國80年	• 套房 • 通舖	5 10	3 2	• 產茶 • 發展製茶、飲茶相關活動 • 看星星 • 欣賞田園景觀 • 眺望茶園之美
	凍頂地區		• 套房 • 雅房 • 通舖	3 7	3 3	
	永隆地區		• 套房 • 雅房 • 通舖	5 12	4 3	
苗栗縣 南庄鄉 （八卦力休閒 民宿村莊）	東河	民國78年	• 雅房 • 套房	1 2	3 5	• 桂竹 • 高冷蔬菜 • 桂竹之旅 • 體驗賽夏族文化
	三角湖		• 雅房 • 套房			
嘉義縣 阿里山鄉	來吉村	民國81年	• 套房 • 通舖	2 3 5 6 8 12	4 4 2 3 1 1 2	• 體驗曹族文化
屏東縣 霧台鄉	好茶村	民國81年	• 通舖為主	1 2 3	2 10 1	• 體驗魯凱族之文化
南投縣 仁愛鄉	新生村	民國81年	• 通舖為主	1 2 3	4 6 1	• 體驗泰雅族之文化 • 種植李為主
台東縣 海端鄉	利稻村	民國81年	• 通舖為主	1-9	9	
高雄縣 三民鄉	民權村 民生一村 民生二村	民國79年	• 套房 • 通舖	1 2 3 4 5	5 8 4 4 2	• 體驗布農族之文化 • 玉米、生薑、芋、豆類
台北縣 烏來鄉	福山村	民國79年	• 通舖	1 2	4 1	
桃園縣 復興鄉	義盛村	民國79年	• 套房為主	1 2 3	4 1 1	
新竹縣 五峰鄉	桃山村	民國79年	• 套房 • 通舖	1 2 3	3 2 1	
花蓮縣 瑞穗鄉	奇美村	民國79年	• 通舖	1 2	2 2	

資料來源：同表11-2。

四、調整時期（民國107年迄今）

民國106年11月14號交通部觀光局公告修正「民宿管理辦法」，修正重點有：

1. 修正民宿設置地區，並增列依文化資產保存法具保存價值區域得設置民宿規定。
2. 修正客房數提高至八間以下，客房總樓地板面積二百四十平方公尺以下，以農舍供作民宿使用者，其客房總樓地板面積，以三百平方公尺以下為限，並刪除特色民宿之規定。
3. 有條件放寬客房得設於集合住宅與地下樓層，並增訂不得與其他營業住宿場所共用設施規定。

為因應旅遊多樣化、自由行及體驗式深度旅遊已蔚為風潮，民宿可提供旅行者不同體驗，有其市場需求；且為鼓勵青年創業，活化利用具有人文或歷史資源之老屋，發展特色民宿。高雄市政府配合「民宿管理辦法」修正，劃設「具人文或歷史風貌之相關區域」，於民國107年5月3日公告，相關區域有：(1)旗津區全區、鹽埕區全區及鼓山區之哈瑪星地區；(2)經市府文化局「見城計畫」所公告之左營舊城範圍；(3)經「高雄市老屋活化整修及經營補助計畫」核定之岡山區平和老街區、鳳山區曹公圳沿岸地區。此等區域可依「民宿管理辦法」相關規定申請民宿設立。

民國108年10月9日「民宿管理辦法」第二次修正，此次僅對第2條民宿定義加以修正，讓民宿的內涵更能反映民宿的經營現況。是年12月陸客團禁止來台，對於部分縣市以陸客團客為重要客源的民宿業者而言影響重大，業者重新調整營運策略，開發不同客源以維繫民宿的持續發展。

自「民宿管理辦法」發布施行至今，民宿業的成長甚為快速。根據交通部統計查詢網資料顯示，民國95年，全國申請通過合法的民宿家數有2,001家，8,506房間數，108年全國合法民宿已達9,931家，合法房間數高達42,235間（**圖11-2**），民宿業家數規模成長3.96倍，家數每年平均成長率13.41%。

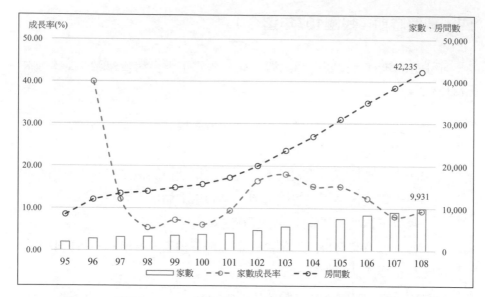

圖11-2　民國95～108年民宿合法家數、房間數與家數成長率

🚡 第五節　民宿業環境與發展

一、產業環境

(一)交通網絡建構日益完整

　　隨著台灣交通網絡建構日益完善，尤以國道三號、國道五號、國道六號、國道十號的開通，以及南迴公路的擴寬改善計畫，讓地處偏遠的民宿更具交通可及性，對於民宿業的發展有正向的幫助。

(二)旅遊市場住宿型態轉變

　　旅遊市場的成長帶動住宿體系的發展，國內旅遊國人住宿的型態出現明顯的變化。民國92年國人從事國內旅遊，有17.6%的國人住宿選擇旅館，13.4%住宿於親友家，只有2.4%國人選擇民宿為過夜住宿的地方。

108年國人國內旅遊住宿旅館的比例是17.1%,是近年的高點,只要是受到政府住宿補貼的影響,過夜旅遊民眾增加,提升了國人住宿旅館的比例。國人國內旅遊住宿親友的比例明顯下滑,取而代之的是民宿,108年住宿親友家的比例是7%,住宿民宿的比例是7.8%(圖11-3)。

(三)網路訂房平台的快速發展

電腦科技的快速發展,帶動網際網路的使用更為普遍與便利,也讓民眾有更多的機會接觸到網路上的旅遊資訊與住宿訊息。經由網際網路住宿資訊的提供,可以有效降低民眾對民宿的知覺風險,提高民眾住宿民宿的意願。此外,網際網路訂房系統的崛起,大量的住宿資訊與住宿消費者的回饋和評價,提升民眾對於民宿的信任感,有助於民宿業的整體發展。

(四)綠色旅遊興起

溫室效應與全球暖化使得人民對環保與生態的議題愈加重視,因而帶動綠色旅遊(Green Tourism)的興起。台灣綠色旅遊協會(2010)也對

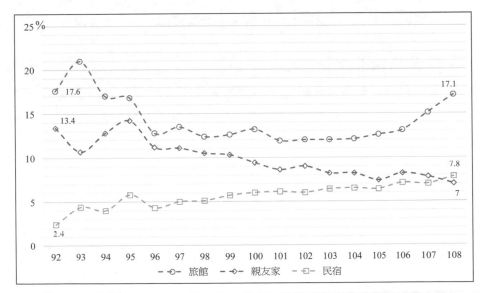

圖11-3 民國92～108年國人國內旅遊住宿旅館、民宿與親友家比例

綠色旅遊做出定義：「旅客以對環境衝擊最小的旅遊形態，秉持『節能減碳』精神，享受『生態人文』的遊程體驗。」綠色旅遊的發展對於民宿會有正向的助益。

二、發展趨勢

(一)副業經營專業化

「民宿管理辦法」中規定，民宿是以家庭副業方式經營。蘇成田（2007）在《民宿經營管理發展趨勢之研究》報告中，調查發現有46%受訪民宿業者是以主業方式經營民宿。展望未來，面對競爭日益激烈的產業環境，民宿專業化經營將會是市場的主流。

(二)分布區塊化

隨著旅遊人潮大量聚集於特定的風景地區，造成民宿發展呈現區塊化。如新北市的九份、屏東縣的墾丁、南投縣的清境、花蓮縣的吉安鄉、宜蘭縣的礁溪、苗栗縣的南庄等，帶動區域觀光產業的發展。

(三)經營年輕化

早期民宿經營者年齡層偏高，根據蘇成田（2007）的調查發現，有49%的經營者年齡在50歲以上。隨著民宿的發展，許多年輕人懷著夢想與理想進入民宿業，以及專業經理人的進入，民宿經營者年齡層逐漸的年輕化。

(四)建築美學化

自從「民宿管理辦法」通過之後，民宿業呈現快速成長，在眾多的民宿中如何吸引消費者的目光與青睞，是經營者思索的焦點。民宿建築風格的形塑，成為吸引民眾關注的最佳行銷利器。目前國內民宿建築風格呈

現多元而豐富，如歐洲風格、峇里島渡假風格、傳統閩建築風格、綠建築風格、日式建築風格、原住民建築風格等，建築設計與內部裝潢加入美學元素，讓民宿變得更有特色，也是吸引民眾住宿的重要因素。

(五)管理經理人化

民宿的發展初期，大部分的經營者多以副業方式經營，對於民宿的經營管理欠缺專業的管理知識。隨著旅遊市場的成長和民宿家數大幅的成長，非專業經營的方式無法在競爭激烈的民宿市場中生存，因此民宿業者會找尋專業經理人管理民宿，提高市場競爭力和營業額。

民宿與鄉村旅遊發展策略

民宿一詞源自日本，民宿則起源於鄉村（德村志成，2018）。根據我國民宿管理辦法（2001）對民宿的定義：「指利用自用住宅空閒房間，結合當地人文、自然景觀、生態、環境資源及農林漁牧生產活動，以家庭副業方式經營，提供旅客鄉野生活之住宿處所」，顯示民宿與鄉村有密不可分的關係。

民宿與一般旅館最大不同之處有二：人與環境。在人的方面，民宿主人與客人之間的互動與交流，是一種不同於一般旅館的住宿體驗。民宿主人親切接待與好客精神，是民宿的核心價值。在環境方面，民宿大都位於鄉村山野之處，民宿結合當地的自然生態資源、農業生產活動以及當地人文特色，提供遊客獨特的鄉村旅遊體驗。面對現代人類經濟高度的發展，日常工作繁忙，生活壓力大，工作之餘回歸大自然，享受田野樂趣，鄉村旅遊是不錯的選擇。

如果說旅館是觀光產業的核心事業，是促進現代化觀光重要推手的話，那民宿可以說是鄉村旅遊的靈魂，促進鄉村旅遊發展扮演重要的角色。德村志成（2018）在〈從日本溫泉產業和民宿發展談台灣觀光發展策略〉一文中指出，人類在高度文明之後，開始懂得與大自然和諧共存的重要性，加以環境保護意識抬頭，喜歡回歸自然與返璞歸真（圖11-4）的變多，大量人潮湧入了鄉村，享受鄉村的寧靜、潔淨和意境。

　　隨著銀髮旅遊市場的來臨，結合民宿的「溫暖服務」以及鄉村旅遊的「純樸和寧靜」，創造出不同的旅遊文化與生活體驗，可為國內旅遊市場開創新藍海商機。

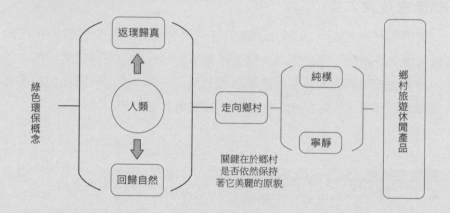

圖11-4　綠色環保與鄉村旅遊的關係

資料來源：德村志成（2018）。〈從日本溫泉產業和民宿發展談台灣觀光發展策略〉。《台灣當代觀光》，第1卷第1期，頁21-33；民國90年12月12日公告之「民宿管理辦法」，https://law.moj.gov.tw/ LawClass/LawOldVer.aspx?pcode=K0110012&lnndate=20011212&lser=001。

Part

4

觀光資源與衝擊

Chapter

12

觀光資源

觀光資源是觀光產業的核心，是觀光發展的重要關鍵。觀光資源的豐富性與獨特性，是吸引觀光客造訪與發展觀光景點的決定因素。觀光資源可以是自然資源，人文資源，也可以是人為所形塑的遊憩環境、解說服務、甜美微笑與接待，只要能滿足遊客需求的一切事物，皆為觀光資源。隨著人們生活型態的轉變與資訊科技的快速發展，觀光資源將會以更多不同的方式與面貌呈現，提供觀光客新奇的遊憩體驗與滿足。

第一節　觀光資源定義與特性

一、觀光資源的定義

資源是人類對於環境評價的一種方式，評價的主要標準建立於其可利用性大小，並非僅取決於實質存在的狀態而已。資源的可利用性大小依人類的需求和能力而定，且會隨著社會環境、人口結構、人類知識、能力與科技的改變而產生變化，因此資源的形成具有時間的動態性。

環境中能滿足觀光客遊憩需求的資源，稱之「觀光資源」。鍾溫清和曾秉希（2014）定義觀光資源為：目的地提供自然、人文、產業、文化、景觀、生態等各項實質以及非實質的配套措施，包括軟體的解說服務、遊程設計、活動安排及親切的問候和熱情的招呼等非實質資源供遊客使用，這些資源就可以稱為觀光資源。

觀光資源是一地區滿足遊客需求之一切事物，包含有形自然資源、人文資源、景觀資源以及無形的意識資源（人情資源、風情資源）、觀光服務資源。

二、觀光資源的特性

觀光資源具不可移動性、綜合性、季節性、無可回復性、時代變化

性、區域性和相對稀少性等特性。說明如下：

(一)不可移動性

觀光資源與所在地區自然與人文環境、民俗風情建構出吸引遊客的觀光環境與氛圍。因此，當某地區觀光資源移動其他地區時，由於觀光資源相互依存的環境改變，因此觀光的魅力因而消失，如同將美國的自由女神像搬至法國，法國巴黎鐵塔遷移到英國，對於觀光客而言，觀光吸引力全然不同。此外，觀光資源可能是一座高山、湖泊、古蹟建築、溫泉、雲海等，此觀光資源移動不易。

(二)綜合性

觀光據點的吸引力決定於觀光資源的多樣與豐富性。缺乏多元與相互依存的觀光資源難以形塑觀光的魅力，旅客到訪的動機也會相對缺乏。觀光客會因年齡、社會階層、經濟能力、家庭生命週期與旅遊偏好，對於觀光據點的需求和喜好呈現不同的差異，因此觀光資源的綜合性是一觀光地區或據點發展必須具備的要件。

(三)季節性

觀光資源隨著季節變化而呈現不同風貌與變化，觀光資源季節性的肇因是地理緯度、氣候環境與地勢差異所造成。如每年1～3月出現於七股潟湖的黑面琵鷺；九族文化村和日本東京每年3月的櫻花季；東勢林場每年4～5月成千上萬螢火蟲在山坡林間飛舞，綠光布滿黑夜的天空；每年7～9月花蓮六十石山，數百公頃金針花海鋪蓋山頭，美不勝收；南投奧萬大冬季的楓紅以及北海道札幌雪祭。

(四)無法回復性

人類的資源是有限的，過度的使用將會造成資源耗竭與消失。觀光資源雖然豐富與多元，但如果沒有良好的維護與保存，觀光資源過度消費

或遭受人為的破壞，會造成觀光資源無法再生與回復，此凸顯觀光資源永續使用與環境教育的重要性。

(五)時代變化性

觀光資源隨著時代的變遷與人類生活型態轉變及資訊科技的進步，會有不同形式的風貌與內容。在觀光發展初期，觀光資源主要是以山川湖泊自然景觀為主，隨著工業革命與經濟的發展，溫泉、古蹟、主題遊樂園和動漫卡通人物成為吸引遊客的資源，近年來行動裝置與智慧型手機的普及化，打卡成為旅遊中不可或缺的一部分，文創建築、藝術地景、黃色小鴨，甚至結合科技擴增實境（augmented reality）的寶可夢寶物也成為吸引人潮的觀光資源。

(六)區域性

觀光資源在特定的地理環境會呈現出該區域環境特性。如南北兩極的極光，猶如舞動的精靈遨遊天際；位處加拿大和美國交界的尼加拉河上的尼加拉瀑布；澳洲艾爾斯山，是世界上最大的獨塊石頭，氣勢雄峻猶如一座超越時空的自然紀念碑；位於西部亞利桑那州西北部的凱巴布高原上的美國大峽谷，是舉世聞名的自然奇觀；台南市左鎮區與高雄市內門、田寮、燕巢區的泥岩惡地連成一片，稱為白堊土地形，在這種惡地上，除非生命力最強的草木，否則難以生長，成為典型的月世界地形。

(七)相對稀少性

觀光資源是觀光發展的核心，觀光資源之所以可以成為吸引觀光客目光的焦點，相對稀少性是重要的因素之一。如台南市左鎮區二寮日出；關子嶺的水火同源；花蓮清水斷崖；台中高美濕地夕陽；台南四草濕地的綠色廊道；花蓮太魯閣國家公園的峽谷景觀；新北市野柳地質公園女王頭。觀光資源相對稀少性意謂著物以稀為貴的道理，此外，觀光資源的相對稀少也凸顯觀光資源保護的重要性。

第二節　觀光資源構成

觀光資源構成要件可分成四點（唐學斌，1994）：

1. 要能對觀光客構成吸引力：任何觀光資源，必須要能對觀光客構成一種好奇心，有一種新鮮感，方能對觀光客產生吸引力，吸引其前往一遊。

2. 要能促成旅客消費意願：為促成旅客消費，讓旅客盡情歡樂，觀光地區中應廣建各種引人入勝之遊樂設施，美化食宿場所，增加琳瑯滿目的購物中心，以激起旅客的購買慾，而達消費的目的。

3. 須能滿足旅客心理上之需求：觀光資源必須投旅客之所好，而達服務之最高層次。因一般觀光客之心理需求，不外乎好奇心、虛榮心、榮譽感等。唯有滿足旅客的好奇心與求知慾，方能使旅客感到不虛此行，如能滿足其虛榮心與榮譽感，才能使旅客感到自己備受重視，而產生尊貴感。

4. 須能滿足旅客生理之需求：如欲滿足旅客在生理的需求，必須從滿足旅客的視覺、味覺、觸覺上著手。

第三節　觀光資源類型

一、兩大類分法

資源基本上分成自然與人文兩大類，依此可將觀光資源分成自然觀光資源和人文觀光資源兩大類。李明輝和郭建興（2000）將此兩大類觀光資源細分為十餘小類：

(一)自然資源

1. 氣候資源：氣象、氣候。

2.地質資源：地質構造、岩礦、火山遺跡、地震遺跡、海岸地質作
用、人類史前地質。

3.地貌資源：自然構造地形、冰河地形、風成地形、溶蝕地形。

4.水文資源：海洋、河川、湖泊、地下水。

5.生態資源：動物、植物。

(二)人文資源

1.歷史文化資源：歷史文物、傳統文化。

2.宗教資源：山地位置、窟洞位置、臨水位置。

3.娛樂資源：運動設施、主題遊樂園、各型俱樂部。

4.聚落資源：防禦性城寨聚落、丘陵地區聚落、谷口與山口聚落、宗
教聚落、礦業聚落、河口聚落、沿岸聚落、綠洲聚落。

5.交通運輸資源：陸路交通運輸、水路交通運輸、航空交通運輸。

6.現代化都市資源：機能性空間、都市空間景觀。

二、Ritchie & Crouch分類方式

Ritchie與Crouch在2003年提出的旅遊目的地競爭力模型中，將觀光資
源分成核心資源與支援型資源兩大類：

1.核心資源：包括地貌與氣候、文化與歷史、活動組合、特別活動、
娛樂、觀光服務體系和市場聯繫等七項。

2.支援型資源：包括基礎設施、可及性、設施資源、接待、企業和政
治意願等六項。

三、Kim & Dwyer分類方式

Dwyer與Kim在2003年提出的旅遊目的地競爭力整合模型中，將觀光

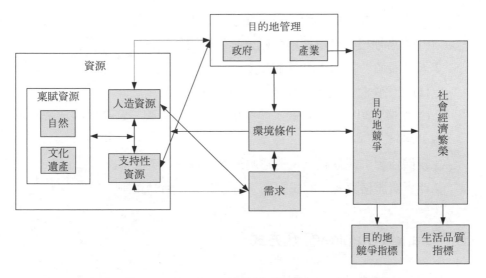

圖12-1　Dwyer & Kim旅遊目的地競爭力整合模型

資源分成核心資源與支持性資源兩大類（**圖12-1**）：

　　1.核心資源：分成稟賦資源和人造資源兩大類。

　　　(1)稟賦資源：包括自然資源和文化遺產資源。

　　　(2)人造資源：觀光設施、特別活動、活動組合、娛樂和購物。

　　2.支持性資源：包括一般設施、服務品質、可及性、接待和市場聯繫。

四、鍾溫清與曾秉希分類方式

　　鍾溫清與曾秉希（2014）從實質的環境與設施及非實質的遊客服務，將觀光資源分成自然資源、人文資源、景觀資源和非實質服務資源等四類：

　　1.自然資源：自然環境、自然現象與生態環境。

　　　(1)自然環境：山、川、湖泊、大海、森林、沙漠、草原等。

(2)自然現象：風、雨、雲、海嘯、下雪、流星等。

(3)生態環境：環境棲地、動植物生態演替等。

2.人文資源：文化資源與產業資源。

(1)文化資源：建築、耆老、公共設施。

(2)產業資源：田野景觀、建築景觀、街道景觀、聚落景觀、城市景觀。

3.景觀資源：運動設施、主題遊樂園、各型俱樂部。

4.非實質服務資源：解說服務、遊程設計、活動企劃。

五、Clark & Stankey分類方式

Clark與Stankey於1979年依可及性、非遊憩資源利用、現地經營、社會互動、可接受的遊客衝擊程度和可接受的管理制度六大要素，將遊憩資源分成四大類：(1)現代化地區（modern）；(2)半現代化地區（semimodern）；(3)半原始性地區（semiprimitive）；(4)原始性地區（primitive）。

六、「台灣地區觀光遊憩系統開發計畫」分類方式

交通部觀光局委託中華民國區域科學學會所研訂的「台灣地區觀光遊憩系統開發計畫」，於民國81年6月完成。此開發計畫中將台灣地區觀光資源分成自然資源、人文資源、產業資源、遊樂資源和相關服務體系等五類（**表12-1**）（王鴻楷、劉惠麟、李君如，1993）：

表12-1　台灣地區觀光遊憩系統開發計畫觀光資源分類

觀光資源類別	資源項目
自然資源	・湖泊、埤、潭 ・水庫、水壩 ・瀑布 ・溪流 ・國家公園 ・特殊地理景觀 ・森林遊樂區與農牧場 ・溫泉 ・海岸
人文資源	・歷史建築物 ・民俗活動 ・文教設施 ・聚落
產業資源	・休閒農業 ・漁業養殖 ・休閒礦業 ・地方特產 ・其他產業
遊樂資源	・遊樂園 ・高爾夫球場 ・海水浴場 ・遊艇港 ・遊憩活動
服務體系	・交通 ・住宿

第四節　觀光資源規劃

一、觀光資源規劃原則

(一)開發與維持並蓄

　　觀光資源除了滿足遊客的需求以外，對於地區產業和經濟發展會產
生明顯效益。每一個地區的自然環境和人文資源各有獨自特色，因此在規

劃與開發觀光資源時，應將地區原有的特色風貌加以維護與保持，不可短視於觀光利益而喪失地區獨自的特色，如矗立於雲嘉南國家風景區之玻璃高跟鞋教堂和水晶教堂、八卦山之天空步道。

(二)自然環境保護與生態保育兼顧

觀光資源規劃時應同時將自然環境保護和生態保育兩大課題納入。觀光資源開發時，應以對環境破壞最小的方式施作，並做好生態保育之相關工作，以確保地區資源環境與生態不會因發展觀光而遭受破壞。

(三)符合消費市場需求與永續發展

觀光資源是一地區發展觀光的核心。觀光主體是遊客，客體是觀光資源，因此地方觀光資源規劃與開發應以滿足遊客需求為首要任務，並觀察旅遊市場變化與趨勢，規劃符合消費市場需求之觀光資源，發展地方觀光。觀光資源規劃雖然要從旅遊市場的角度出發，但也不能過於短視而隨波逐流，必須以長期發展地方觀光的視野規劃，追求地方觀光發展的永續性。國內曾經流行的彩繪村與天空步道，就值得地方發展觀光時之借鏡。

(四)整體規劃發揮最大經濟效益

規劃觀光資源目的在於滿足遊客的需求，為地方創造經濟產值也是非常重要。具有觀光吸引力或競爭力地區，除了具觀光魅力的景點之外，便利的交通運輸、充足的住宿體系、美味可口的餐飲提供、購物逛街環境的規劃等，都應該納入地區發展觀光整體規劃當中，讓觀光對地方創造的經濟效益達到最大。

二、觀光資源規劃方法

(一)可接受改變限度規劃法（LAC）

　　LAC（The Limit of Acceptable Change Planning Framework）之基本概念是認為一個地區只有遊憩行為的產生，則該地區的環境或社會自然會產生變化。因此，在LAC的規劃程序中，經營管理者應判斷出地區何處、何種程度的改變是適宜且可接受。

　　LAC規劃程序分成九個步驟（**圖12-2**）：

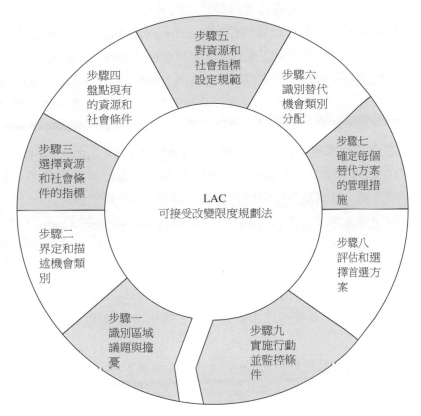

步驟五
對資源和
社會指標
設定規範

步驟六
識別替代
機會類別
分配

步驟四
盤點現有
的資源和
社會條件

步驟七
確定每個
替代方案
的管理措
施

步驟三
選擇資源
和社會條
件的指標

LAC
可接受改變限度規劃法

步驟二
界定和描
述機會類
別

步驟八
評估和選
擇首選方
案

步驟一
識別區域
議題與擔
憂

步驟九
實施行動
並監控條
件

圖12-2　LAC可接受改變限度規劃法

1.識別區域議題與擔憂（identify area issues and concerns）：市民和經營者對於當地資源進一步深入瞭解，建立資源經營管理之一般性綜合概念，進而將注意力集中於主要的經營管理議題上面。

2.界定和描述機會類別（define and describe opportunity classes）：將地區資源細分為不同分區，並加以界定遊憩機會類別的種類，並對各種類別資源、社會狀況和經營管理，所適合之狀況予以概要說明，以作為該地區各分區土地之經營管理目標。

3.選擇資源和社會條件的指標（select indicators of resource and social condition）：選擇資源和社會環境中特定元素為指標，藉以表達每一遊憩機會類別最適宜及可接受之狀況。

4.盤點現有的資源和社會條件（inventory existing resource and social condition）：對於地區資源和社會狀況指標進行全面調查。

5.對資源和社會指標設定規範（specify standards for resource and social indicators）：對於地區內每一遊憩機會類別之各指標，界定出適宜和可接受狀況的範圍。

6.識別替代機會類別分配（identify alternative opportunity class allocations）：經營管理者和民眾探討不同遊憩機會類別之分派替選方案，以滿足民眾多樣化興趣、關切和價值觀的需求。

7.確定每個替代方案的管理措施（identify management actions for each alternative）：對於各種替選方案，進行成效分析，評估替選方案之可行性。

8.評估和選擇首選方案（evaluation and selection of a preferred alternative）：經由成本效益分析，選出各種替選方案中最佳之方案。

9.實施行動並監控條件（implement actions and monitor conditions）：方案確定後，建立監測計畫，以利經營者持續追蹤考核修正。

LAC程序考量自然資源之永續利用下，拓展觀光遊憩與體驗之多樣化，以滿足遊客觀光需求，並能兼顧未來觀光遊憩經營管理所可能面臨之

課題與管理對策，以連貫規劃與經營管理，使計畫與執行密切配合（李銘輝、郭建興，2000）。

(二)動態經營規劃法（DMP）

動態經營規劃法（Dynamic Management Programming Method）使用對象是遊憩經營管理者，以遊客體驗服務為規劃為主體，針對遊客、資源環境、經營管理和設施等四大元素的變化加以動態追蹤評估，進而提供遊客高品質遊憩環境與多樣化遊憩活動機會。

DMP施行階段可分為研究、規劃及設施、執行及經營經管和追蹤評估等五個階段，各階段工作重點與參與人員如下（曹正，1989）：

1.研究：
 工作重點：發掘課題、可行性研究、市場分析與行銷定位。
 參與人員：「經營者」、「規劃師、設計師、研究學者」和「活動者」三類人士共同參與。
2.規劃及設施：
 工作重點：遊憩區之實質環境規劃、遊憩設施之細部設計、其他經營管理籌備工作。
 參與人員：規劃師。
3.執行及經營管理：
 工作重點：設施興建、管理辦法、日常維護、巡視。
 參與人員：經營者。
4.追蹤評估：
 工作重點：對市場遊客、營運週期、資源環境、管理措施成效等各項追蹤考核。
 參與人員：經營者及遊憩研究者。

第五節　觀光資源與管理機關

　　觀光資源是一國發展觀光重要的關鍵，惟觀光資源的形式、種類與分布複雜而多元，而且觀光資源的主管機關很多（**表12-2**），如國家公園歸內政部營建署所管轄；休閒農業區與休閒農場主管機關是農業委員會；國家農場則屬於國軍退除役官兵輔導委員會管理；觀光工廠、商圈和夜市屬於經濟部管理範圍，此等造成觀光資源整備與跨部會整合的不易，這對於國家整體觀光的發展是不利的。

表12-2　我國觀光資源管理體系

管理機關 資源種類	管理機關	管理範圍
自然資源	內政部營建署	國家公園
	農業委員會（林務局）	休閒農業區與休閒農場、森林遊樂區、地質公園
	交通部觀光局	國家級風景特定區
	國軍退除役官兵輔導委員會	國家農場
	地方政府	直轄市及縣（市）級風景特區
人文資源	文化部	博物館、美術館、古蹟
	經濟部	觀光工廠、商圈、夜市
	原住民委員會、客家委員會、交通部觀光局	特色部落、聚落及節慶活動

資料來源：交通部觀光局（2020）。《Taiwan Tourism 2030台灣觀光政策白皮書》，頁15。

天空步道的美麗與哀愁

　　觀光吸引物是整個觀光系統的核心。在觀光系統中如果缺乏極具觀光吸引力的遊憩資源，要帶動觀光市場的發展是有些困難。隨著休閒旅遊意識的抬頭，國人對於走出戶外，欣賞各地美景，調解身心，舒緩工作壓力，增進家庭互動與情感的需求日益提升。各縣市為了強化縣市觀光吸引力，創造觀光商機，無不絞盡腦力，開創新的觀光吸引物，「天空步道」就成為許多縣市發展觀光的重要選項。天空步道，顧名思義就是建築在天空的人行步道，亦有天空走廊、天梯、吊橋、雲梯等不同稱號，目不暇給。天空步道的興建對於地方觀光可以帶來短暫性的經濟利益，但對於環境的破壞卻是深遠。天空步道的興建，本意是讓遊客更親近山林，待大量遊客湧入後，景點承載量無法負荷大量的遊客人數，山林環境受到的傷害恐難以弭補。此外，天空步道的興建因開發量體通常未達必須進行環境評估的規定，因此對於環境與水土保持的影響更難事先掌握與防範。另外，大量遊客短期間的湧入，對於當地居民也會帶來交通壅塞與垃圾的生活不便。

　　2015年7月22日，位於南投縣中寮鄉的龍鳳瀑布空中步道開幕，以美國大峽谷為設計範本，在瀑布上方打造天空步道，成為全家出遊的好去處。2019年10月31日龍鳳瀑布空中步道因安全性與虧損問題，停止對外營運。天空步道對於創造遊客旅遊新體驗和觀光商機是「美麗」的，惟這些美麗的背後卻充滿了環境破壞、商機短暫與蚊子步道的無限「哀愁」。

資料來源：王一芝（2017）。〈全台瘋蓋天空步道，真能救得了觀光？〉。《遠見雜誌》，https://www.gvm.com.tw/article/40256。

我國主要天空步道分布縣市與特色

編號	步道名稱	啟用／開放時間	縣市	特色
1	溪頭空中走廊	2004年	南投縣	全長220公尺，高22公尺，是全台首座森林灌叢空中走廊。
2	竹山太極峽谷天梯	2006年	南投縣	全台首座階梯式索橋吊橋，長約136公尺，共206階，橋兩端落差20公尺。吊橋橫跨縱深百米的太極峽谷。
3	九華山天空步道	2008年	苗栗縣	全台最高自行車專屬用道，是觀賞桐花勝地。
4	奧萬大吊橋	2009年	南投縣	全長180公尺，落差高度約90公尺，是俯瞰賞櫻的絕佳地點。
5	小烏來天空步道	2011年	桃園市	步道底部強化玻璃，凌空伸出11公尺的廊道，懸空於高70公尺的小烏來瀑布之上。
6	猴探井天梯	2012年	南投縣	全台最長的階梯吊橋，全長204公尺，階梯有265階，兩端高低落差5.65公尺，下面深谷有70公尺深。因為彎曲的橋身被稱為「微笑天梯」。
7	阿里山沼平公園天空步道	2013年	嘉義縣	全台海拔最高的天空步道，全長176.7公尺，高14公尺，又名「櫻之道」。
8	坪瀨琉璃光之橋	2014年	南投縣	全長88公尺，吊橋上鋪設透明玻璃橋面，高度約莫十層樓高，由上往下透視雙足之下的50公尺河床，走上琉璃光之橋眺望信義山谷美景。
9	竹崎清水公園天空走廊	2014年	嘉義縣	全長185公尺，離地約5樓層高，可近觀生態，遠眺梅山鄉太平村美景。
10	龍鳳瀑布天空步道	2015年	南投縣	步道設計與美國大峽谷天空步道相似，透明地板的馬蹄型步道，在瀑布上方懸空展延。（2019年10月31日停止對外營運）
11	三地門山川琉璃吊橋	2015年	屏東縣	橋身融合原住民文化，琉璃珠鑲崁於橋上，兩側與引道皆有故事牌，述說部落故事。
12	嘉蘭天空步道	2015年	台東縣	依著拉灣山山壁而建，懸空的「嘉蘭天空步道」，長度約200公尺，每隔2公尺就有一片透明強化玻璃，可透視蜿蜒的溪流。
13	八卦山天空步道	2016年	彰化縣	全長1,006公尺，蜿蜒於八卦山頭，可欣賞彰化夜景。
14	清境高空步道	2017年	南投縣	全台最長高空步道。全長1.2公里，可欣賞羊群覓食青草地。
15	太平雲梯	2017年	嘉義縣	全長281公尺，海拔10,000公尺，站在雲梯之上，梅山36彎美景盡收眼底。

（續）我國主要天空步道分布縣市與特色

編號	步道名稱	啟用／ 開放時間	縣市	特色
16	親不知子天空步道	2017年	花蓮縣	全台首建於海邊峭壁上的天空步道，又稱豐濱天空步道。全長150公尺，緊鄰太平洋，距海平面約50公尺。
17	崗山之眼	2018年	高雄市	崗山之眼天空迴廊高40公尺，全長88公尺，以鋼結構步道懸吊，為偏心懸吊式設計，橋面有12公尺寬的玻璃鋪面。登高可俯視高雄市美景。
18	新竹青蛙石天空步道	2018年	新竹縣	青蛙石天空步道又稱彩虹步道，沿著岩壁而下鋪設2條木棧道，全長約400公尺。
19	新溪口吊橋	2018年	桃園市	長303公尺，是台灣最長的吊床式吊橋，跨越大漢溪上游，連結角板山與溪口部落。
20	雙龍瀑布七彩吊橋	2020年	南投縣	七彩吊橋長342公尺、離河谷最深110公尺，是全台最長、最高的吊橋，號稱全台最美最長最深又刺激的景觀吊橋。

資料來源：本書整理。

Chapter
13

觀光衝擊

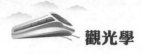
　　觀光具有普遍性特質，一個地區或國家只要擁有具吸引遊客的觀光吸引物，就能發展觀光，創造收益與就業機會。隨著時間的推移，觀光帶給地區經濟收益的增加，但伴隨而來的卻是大量的觀光人潮，在居民與觀光客之間長久的互動之下，對於觀光地區勢必會造成衝擊（impact）。衝擊是指「某種活動或相關一連串事件對於不同的層面所引起的變化、效益，或產生新的狀況，而且都是一體兩面的方式存在；即有正面的利益衝擊，也會帶來負面的衝擊」（楊明賢，1999）。觀光發展對於一個地區的衝擊主要涵蓋經濟、社會文化與環境等三個面向。

第一節　經濟衝擊

　　觀光對許多國家或地區的經濟都有相當的重要性。對開發中國家而言，在其工業和服務業發展上未達一定的規模水準之前，觀光扮演賺取外匯和創造就業的角色。對已開發國家來說，觀光對於國家整體GDP的也有很大的貢獻。2019年美國是全世界觀光收益最多的國家，觀光產業規模達18,390億美元，對GDP貢獻8.6%。

一、正面影響

　　一國或地區發展觀光，居民首先感受到的就是經濟利益。觀光帶來的經濟正面效益主要有：提高國民所得、創造就業機會、帶動相關產業的發展和增進公共建設與服務投資。

(一)提高國民所得

　　觀光的導入能刺激旅遊目的地經濟活動，有助於一個地區或國家整體經濟的改善。國內生產毛額（Gross Domestic Product, GDP）是衡量一國經濟生產力和國家財富的重要指標。觀光是GDP成長重要的來源，在經濟衰退時，觀光可以扮演推動經濟成長的重要角色。根據世界旅遊和觀光

委員會的統計資料，2019年全球旅遊與觀光規模8.90兆美元，對全球GDP貢獻度是10.3%。

2001年全球經濟不景氣，造成我國經濟成長率出現四十年來首見的負成長現象，當年5月政府通過「國內旅遊發展方案」，2002年行政院推出「觀光客倍增計畫」，期藉來台國際觀光客人數倍增，帶動國內整體經濟產值及活絡就業市場。

(二)創造就業機會

觀光一般可以產生三種不同形式的就業：

1. 直接就業：直接就業是指觀光業服務旅客所直接產生的就業，如旅行社的領隊、導遊，飯店的櫃檯、服務生等。
2. 間接就業：間接就業是指在與觀光業相關的行業就業，即間接服

圖13-1　觀光衝擊正面影響

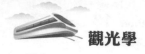
務旅客的就業,此服務與觀光活動無直接相關,如洗衣業、電訊業等。

3.誘發就業:誘發就業是指觀光業從業人員將其收入用於消費所產生的就業。

　　觀光業是一綜合性的產業,提供多元豐富的旅遊服務與產品以滿足遊客的需求,因此創造出大量的工作機會。觀光業的工作所需專業技能不高,因此進入門檻低,可提供婦女、低學歷、農漁民等弱勢群體就業的機會。根據世界旅遊和觀光委員會的統計資料,2019年全球觀光產業就業人口3.30億,為全球提供10.0%的就業機會。

(三)帶動相關產業的發展

　　觀光業是提供遊客觀光產品的企業。觀光產品包含有形的商品和無形的服務,因此觀光產品所牽涉的層面多元而複雜,舉凡交通、住宿、餐飲、娛樂、旅行社、伴手禮、農特產品等產業供應鏈均涵蓋其中。一個地區或國家發展觀光,對於觀光產業供應鏈的發展定有很大助益。

(四)增進公共建設與服務投資

　　完善的交通運輸系統、乾淨和整潔的街道市容、良好的休憩空間與環境和公共安全服務與設施的提供,是發展觀光所需具備的條件。因此,觀光業的發展會帶動公共設施建設與服務的投資,除能滿足遊客的需求之外,也會對當地居民生活環境與品質的提升有正面的助益。

二、負面影響

　　觀光發展帶來的經濟影響效益主要有:利益為財團獲得、通貨膨脹和季節性(圖13-2)。

圖13-2　觀光衝擊負面影響

(一)利益為財團獲得

　　鄉村或偏遠地區發展觀光，當地居民大都缺乏管理技能與資金，因此在觀光經濟利益中以參與勞動工作獲取收入最為普遍。至於需要資金與管理能力的住宿業、餐飲業、娛樂業、紀念品賣店等，大都為外來的財團、企業所經營，地區發展觀光的經濟利益有很大部分流入財團、企業的營收之中。另外，在入境觀光方面所產生的外匯收入，存在跨國公司投資當地的飯店、餐廳、遊樂園等，導致一部分的觀光收益並非為本國所享有，而是流入跨國的觀光組織之中，形成所謂的觀光漏損（leakage）。

(二)通貨膨脹

　　通貨膨脹是指物價持續性的上漲。一個地區發展觀光通常會帶來通貨膨脹的效應。觀光發展所引發的通貨膨脹會出現在土地、房屋和商品三個面向。進入觀光地區的遊客通常收入較高，消費能力強，觀光地區的

業者會以提高商品售價，以獲取較高的經濟利潤。隨著地區觀光持續的發展，人民對於土地和房屋的需求提升，進而帶動了地價和房租的上漲。通貨膨脹會造成當地居民生活成本的提高。

(三)季節性

季節性是觀光業重要的特徵，由於自然和制度性因素，造成旅遊觀光客人數淡旺季的現象。旅遊旺季時節，遊客人數眾多，觀光需求增加，為確保服務品質的水準，需要的旅遊服務人員較多；旅遊淡季時節遊客人數明顯變少，觀光需求大幅減少，服務人員只要旺季時的一部分，就能維持同樣的服務品質水準。季節性對於業者的營收或員工的收入都會造成不穩定性。

🚠 第二節　社會文化衝擊

社會文化衝擊是指因觀光活動的發展，造成居民的價值觀、道德意識、家庭關係、社區生活方式、作息行為、傳統儀式和社區組織的改變（Mathieson and Wall, 1982）。社會文化衝擊對於社區居民的影響是漸進長久，一時之間無法感受與察覺，且難以量化的方式加以觀察與衡量，這與觀光衝擊可以直接衡量有所不同。

一、正面影響

國家或地區發展觀光主要著眼於經濟利益，社會文化衝擊則是衍生而來的附屬效益。社會文化正面的效益主要有：生活品質獲得改善、促進文化交流、對地方認同感提升、傳統技藝文化得以傳承和歷史文化遺產受到重視與保護。

(一)生活品質獲得改善

地區發展觀光，除能帶來經濟的繁榮與人民生活的穩定之外，觀光所帶來的公共建設與投資，對於社區居民生活品質的提升都有很大的助益。地區發展觀光必須要有允足與穩定的自來水和電力供應，便利的交通、安全與健康服務設施也都是必要的基礎建設。觀光發展會帶來旅遊相關產業的進入，如飯店、賣場、便利商店、遊樂場等，這對於社區居民生活的便利性有很大的幫助，尤以偏遠的地區或離島地區。

(二)促進文化交流

「文化」意旨一特定人群因時間、空間所形成之獨特生活方式（陳其南、劉正輝，2005）。聯合國教育科學及文化組織（UNESCO）對文化的定義是：「文化應被視為一個社會或一個社會群體的一套獨特的精神、物質、智力和情感特徵，除藝術和文學外，還包括生活習慣、共同生活方式、價值體系、傳統和信仰。」（UNESCO, 2001）觀光目的地居民和觀光客的接觸，可使雙方更為清楚彼此之間的生活方式、習慣與價值觀，觀光文化的交流，可以增進觀光客與當地居民的相互瞭解與尊重。

(三)對地方認同感提升

工業革命之後，人口開始由鄉村大量往都市集中，因為都市提供大量的工作機會。觀光的發展會吸引一些離鄉背井到都市工作的青年返鄉發展。在離鄉這段期間，由於都市中的生活型態和社會環境快速轉變，導致於對故鄉的情感逐漸淡化。經由觀光工作的投入與推展，對於地方的文化歷史、傳統技藝和產業特色有更深一層瞭解，在地方事務的參與、向心力和認同感逐漸提升。

(四)傳統技藝文化得以傳承

隨著時代的進步，生活環境和消費習慣都有很大的改變。傳統技藝文化在時代潮流中逐漸失去昔日的光采和吸引力，久而久之就為人民所淡

忘。觀光帶來地區發展。傳統技藝成為吸引觀光客的吸引物,受到遊客的喜愛與讚賞,在廣大的觀光市場中,找到市場定位與發展契機,讓即將消失的傳統技藝得以不同的風貌傳承。如高雄美濃小鎮的油紙傘、內門宋江陣、新北市平溪天燈。

(五)歷史文化遺產受到重視與保護

土耳其是一橫跨歐亞兩洲的國家,2019年土耳其觀光人數4,578.8萬人次,世界排名第六。土耳其擁有豐富文化遺產,政府將文化與觀光兩單位整合為「文化與觀光部」,以文化遺產為核心資源,整合觀光產業供應鏈(飯店、餐廳、交通系統等),規劃不同特色主題遊程,建構出便利和人性化的文化觀光體系。以觀光為手段,結合歷史文化遺產,既可達到發展國家經濟,創造就業,又可保護歷史古蹟與文物。

二、負面影響

觀光發展對於國家或地區社會文化負面的影響主要有:交通壅擠與生活不便、新移民和居民衝突、犯罪率的上升、社區文化的衝擊和社區價值觀或行為的改變。

(一)交通壅擠與生活不便

受制於休假制度與旅遊的交通工具,觀光地區的旅遊人潮通常集中於國定假日與星期六、日,汽車則是民眾出外旅遊選擇主要的代步工具。每逢假期通往觀光景點的主要道路布滿車輛,交通壅擠,塞車已成為旅遊所必須付出的慘痛代價。就當地居民而言,交通阻塞已成為日常生活中難以承受的夢魘。

(二)新移民和居民衝突

地區發展觀光,經濟利益和工作機會會吸引一些非當地住民移入,

稱之為新移民。新移民遷入觀光景區大都以經濟收入為主要考量因素，對於當地的風俗民情與歷史文化可能不甚清楚與瞭解。新移民的生活習慣、行事風格和地方認同感會與當地居民有所不同，因此彼此之間相處難免會有一些磨擦與衝突事件發生。

(三)犯罪率的上升

遊客遠離平日繁忙的生活環境，進入觀光景區，面對迎面而來的自然美景，心曠神怡，身心暫時獲得紓解，對於身邊所攜帶的貴重財物警戒心頓時降低，景區內遊客穿著明顯和當地居民不同，因此容易成為宵小偷竊的對象。此外，有些觀光地區會有以欺騙手法銷售當地農特產品，造成遊客的財物損失與不好的旅遊經驗。

(四)社區文化的衝擊

文化通常是觀光客主要體驗的觀光吸引物之一。觀光地區居民有時為迎合觀光客的需求和喜好，會將當地傳統技藝、工藝、祭典、節慶活動、飲食等，進行調整與修改，將文化包裝成觀光客可消費的商品，經由文化商品化的方式，創造經濟利益。觀光的導入社區，會讓文化逐漸喪失原有的特色與風采。

(五)社區價值觀或行為的改變

社區居民可經由觀察觀光客而引起當地社區態度、價值觀或行為的改變，稱之為示範效應（demonstration effect）。觀光客通常來自較富裕的地區或國家，行為舉止和穿著打扮很容易引起觀光地區居民的關注與學習，尤其是年輕族群。社區年輕人面對外來觀光客而產生嚮往現代化的物質生活，價值觀或行為因此而產生改變，甚至因而破壞了家庭親情關係。

第三節　環境衝擊

　　環境，就廣義而言包含自然環境與社會環境。觀光發展帶給觀光目的地明顯的經濟利益，但大量的觀光人潮湧入，會對地區觀光吸引力產生致命的破壞力，進而影響地區觀光產業的發展。雖然觀光發展對於環境的影響，一般都認為負面的影響較大。但地方為了發展觀光，對於環境的維護會不遺餘力，確保觀光發展得以永續。

一、正面影響

　　觀光發展對於環境正面的影響主要有：增加對環境認知、改善當地的環境、野生動植物獲得保護、基礎建設的改善。

(一)增加對環境認知

　　觀光和環境是相互依存的關係，在缺乏特色或吸引力的環境之中，觀光無法順利推展。地區發展觀光，促使居民對於地區的環境會有更多的認知與瞭解，如何維護社區環境處於最佳狀態與優美，會是地區發展觀光重要課題。

(二)改善當地的環境

　　舒適和優美的環境，對於地區觀光的發展扮演重要關鍵的角色。整齊的街道、美麗乾淨的海灘、安全的景觀步道、幽靜的森林、清澈的溪流、悠閒的鄉村小徑以及友善的居民等，都是社區發展觀光應有的環境氛圍。因此居民會致力於當地環境的改善，建構良好的觀光環境，開創觀光商機。

(三)野生動植物獲得保護

　　野生動植物因為外在環境的快速變遷，棲息地被破壞，以及人類的

捕殺與濫墾,導致野生動植物數量快速減少,甚至絕跡。就觀光資源而言,野生動植物成為稀少性資源,因為稀少性突顯其觀光價值。因此,地區為發展觀光,會對野生動植物加以保護,甚至復育,如雪霸國家公園的櫻花鉤吻鮭復育、阿里山山美村村民復育鯝魚,以吸引觀光客的到訪,創造地區的經濟繁榮。

(四)基礎建設的改善

基礎建設的完善是地區發展觀光重要的條件。因此,地區發展發展觀光,對於基礎建設的改善會有明顯的助益。如觀光地區聯外道路、水電供應、通訊設備、休憩空間等。

二、負面影響

觀光發展對於環境負面的影響主要有:不當開發造成自然生態的破壞、環境汙染、垃圾數量增加、停車空間問題。

(一)不當開發造成自然生態的破壞

不當開發係指觀光開發時,未充分將自然環境因素納入考慮之中。隨著觀光人潮快速增加,觀光需求增加,觀光服務體系會隨之擴張,如增建旅館、停車場、遊憩設施、公共衛生設施等。觀光地區大量的開發,容易造成當地自然環境生態難以回復的破壞。此外,觀光地區商業性的開發,也有可能破壞當地的景觀品質,如南投清境的天空步道。

(二)環境汙染

觀光地區大量載送觀光客的車輛進出,排放廢氣,造成空氣的汙染。炎炎夏日,海邊沙灘擠滿戲水人潮,並遺留下大量的垃圾,成為海洋漂流垃圾。觀光地區餐廳、旅館排放出未經處理的汙水,流入附近的溪流、湖泊,造成水域的汙染。環境汙染成為發展觀光的外部成本,如何

降低環境汙染,並維持觀光發展經濟效益,是觀光地區應努力作為的課題。

(三)垃圾數量增加

　　觀光客進入觀光景點,不同的消費行為都會留下大量的垃圾。對於觀光地區而言,是一大負擔,若沒有妥善處理,則可能成為汙染地方的禍源,破壞當地生態環境與自然景觀,長久以往會對地區觀光發展造成傷害。

(四)停車空間問題

　　觀光地區假日大量人潮的進入,伴隨而來的就是停車空間不足問題。觀光客為了停車位置而發生爭搶的糾紛;車輛進入非商業地區停車,干擾一般居民日常生活。

生態與觀光如何共榮共存──小琉球

　　屏東縣琉球鄉是台灣唯一的珊瑚礁島,島上具原始熱帶海岸林生態;全島遍布石灰岩洞地形與珊瑚礁海岸地形,在其得天獨厚的特殊環境中,具有豐富的生態資源。夏季有黃頭鷺、家燕到訪;冬季有磯鷸、紅尾伯勞駐足;秋冬更有赤腹鷹、灰面鵟鷹前來。夏日的夜晚甚至能夠在小琉球美人洞、山豬溝一帶窺見螢火蟲飛舞。民國100年政府宣示將小琉球發展為「低碳模範島」,成為台灣渡假勝地。是年12月26日,觀光局公告「交通部觀光局補助綠島小琉球推動低碳觀光島示範計畫執行要點」,推動小琉球成為低碳觀光島。

　　在觀光不發達的年代,小琉球居民主要是以捕魚為其主業。隨著小琉球島上水、電系統建構日益完善,小琉球和本島間船班數量增加,航行時間縮短,海龜復育有成,觀光人潮逐年增加,小琉球已成為國內著名的觀光島。根據交通部觀光局統計資料,民國95年小琉球觀光人數9.7萬人次,106年觀光人數44.4萬人次,為歷年高點,109年受疫情影響,遊客人數減為33.0萬人次。

　　大量觀光人潮的湧入，讓小琉球的產業型態出現變化。原來的捕魚不再是本業，島內居民紛紛轉業開民宿、麻花捲店、燒烤店、禮品店、擔任生態解說員等。劉郁葶（2021）在〈小琉球的美麗與哀愁：生態與觀光該如何共存共榮？〉一文中指出，小琉球目前生態面臨的困境有：

1. 民宿家數400多間，合法僅有120間，非法民宿會有消防安全以及廢水排放的問題。
2. 小琉球水電係由本島傳送供應，大量觀光客湧入，水電供應恐不堪負荷。
3. 旅遊旺季遊客製造大量垃圾，四處爆滿的寶特瓶、塑膠袋、便當盒、手搖飲料，部分垃圾會流入海中。每年光是6月至9月的垃圾量高達500萬噸。
4. 遊客夜間活動喧譁、吵鬧，影響當地居民生活作息。
5. 觀光客「騷擾海龜」事件頻傳。
6. 觀光人潮，吸引大型飯店進駐，開發與環境生態保護恐難兩全。

　　發展觀光為小琉球帶來商業利益、地方產業發展、就業機會與年輕人返鄉，然大量的觀光人潮卻也帶來環境的衝擊。小琉球「經濟發展」與「生態保護」的天秤似乎漸漸失衡，生態與觀光如何共榮共存正考驗著小琉球居民的智慧。

資料來源：劉郁葶（2021）。〈小琉球的美麗與哀愁：生態與觀光該如何共存共榮？〉。《獨立評論＠天下》，https://opinion.cw.com.tw/blog/profile/52/article/10538。

Part

5

觀光行銷與市場發展

Chapter
14

觀光行銷

　　觀光產業是一綜合性產業，觀光產品豐富而多元。觀光產品具有無形性和易逝性的重要特質，因此如何將觀光產品內容清楚傳遞給消費者知道，並有效降低產品易逝性對觀光產業的影響，觀光行銷就顯得非常重要。觀光行銷屬於行銷學的一部分，但由於觀光產品的供給與需求結構與一般產品不同，因此觀光行銷工作的推動與進行也會與一般產品有所不同。

第一節　觀光產品

一、觀光產品定義與分類

　　從經濟學角度而言，產品包括有形的商品和無形的服務。在行銷方面，產品是指滿足消費者需求的事物。就觀光而言，觀光是人民離開平常居住的地區，到某一地區旅行所產生的活動。因此，與觀光活動有關的人、事、物皆可稱之為觀光產品。李貽鴻（1986）認為觀光產品有廣義和狹義之分，廣義是指凡能吸引觀光客，並能提供其消費者均屬之。狹意是指實體的觀光產品或服務，如手工藝品、餐點、旅館提供的房間、旅行社的代辦手續、引導參觀服務等。唐學斌（1994）認為觀光商品可以被看作是一種合成商品，是由「吸引物」、「交通服務」、「住宿服務」及其他「娛樂節目」所組合而成的一種「合成物」。

　　通常觀光產品分成三大類（李貽鴻，1986）：

(一)自然資源產品

1.天氣資源：如氣候冷暖、雲海、晴空、日出、日落、海潮、風、彩虹、空氣清新等。

2.景觀資源：地形、地貌、天然植物、島嶼、湖泊、瀑布、火山等。

3.動植物資源：林木、花草、飛禽走獸等。

4.地質資源：溫泉、冷泉、礦泉、奇岩怪石、坑穴、海蝕、斷層等。

(二)人文資源產品

1.有形資源：

(1)歷史文化宗教古蹟設施：紀念碑、古廟、紀念堂、民俗文物館、教堂、修道院、展覽會場等。

(2)觀光設施：餐廳、旅館、旅行機構、露營地、夜總會、俱樂部、賭場、海濱浴場、咖啡座等。

(3)觀光相關設施：鐵公路、飛機、船舶、加油站、交通網絡、銀行、電信局、郵局、商店、美容院、政府行政機構等。

2.無形資源：國家形象、經濟表現、生活傳統習性、歷史文化、社會型態、教育學術等。

(三)人力資源產品

1.直接觀光從業人員：係指其從事業務，專門或大部分為觀光活動，並賴其而生存者。如餐旅館服務人員、導遊人員、觀光娛樂工作人員、觀光手工藝製造人員、觀光金融保險機構人員、觀光宣傳機構人員、風景區經管人員、政府觀光主管人員等。

2.觀光相關從業人員：係指其生存並不完全依賴觀光活動，部分也提供給當地居民。如海關人員、移民局人員、交通運輸人員、電信從業人員、工商企業人員、政府行政官機關（外交部簽證人員）等。

二、觀光產品特性

(一)無形性（intangibility）

觀光產業是服務業的一環。觀光產業產品包括觀光服務與商品，觀光服務屬於無形的產品，如導覽解說、餐桌服務；觀光商品則屬有形的產品，如遊樂園騎乘設施、書報雜誌。

(二)不可分割性（inseparability）

觀光服務和商品是同時銷售的產品，具不可分割性，因此會有生產與消費同時發生完成的現象產生。觀光產業服務的提供者是服務人員，其服務會與商品一起為顧客所消費使用，服務品質的良好與否，會明顯影響消費者的知覺價值與評價。

(三)變化性（variability）

由於服務提供者、服務的時間與地點等因素，造成服務變化性很大（Kotler et al., 2012；謝文雀譯，2015）。觀光產業經營者可以透過優秀服務人員甄選與訓練、標準作業流程（Standard Operating Procedure, SOP）建構與執行以及顧客回饋機制（客訴系統、問卷調查）等，降低服務的變化性，提升服務品質。

(四)易逝性（perishability）

易逝性是指休閒服務無法像一般商品一樣，當天未銷售出去可以儲藏起來，待之後再銷售。服務的易逝性也稱為不可儲存性。觀光產業中如餐廳當天已烹煮的食材、麵包坊未售完的麵包以及飯店未出租的房間，都屬不可儲存性。休閒服務無法儲存，主要是需求不穩定造成，因此若能穩定需求，如尖離峰差別訂價、使用預約系統、預售淡季消費券等，觀光服務的易逝性就得以紓解。

(五)易複製和模仿性

觀光服務和商品不同於一般工業產品，無法透過服務和商品的專利申請，確保商業利益和競爭優勢。換言之，觀光產業是一進入門檻較低的產業，且經營模式與商品容易受到競爭對手複製和模仿。就觀光產業中的旅行業為例，旅行業主要的收入來源是套裝旅遊行程的銷售，旅行業經由產品開發部門規劃不同的旅遊行程，一旦出現熱銷的遊程，馬上為同業複製銷售，營業利潤受到嚴重侵蝕。

(六)消費者參與性

　　觀光產業產品的生產與消費是同時完成，換言之，消費者參與了整個觀光服務與商品的生產過程。服務人員的每一個服務過程都會影響消費者對服務品質的整體印象，這稱之為「瞬間真實」（moment of truth）（Kotler et al., 2002）。觀光產業服務人員應清楚每一個「瞬間真實」都會改變或扭轉消費者整體服務品質的印象。觀光產業服務人員充分掌握服務流程中的每一個細節，就顯得非常重要。

三、觀光產品層次

　　行銷人員在規劃旅遊市場觀光產品時，必須考量觀光產品五個層次，不同的觀光產品層次傳達其各自的顧客價值，五個產品層次組成顧客價值層次。

(一)最基本層次：核心利益（core benefit）

　　指遊客真正要購買的基本服務或利益（**圖14-1**）。如麥當勞的顧客真正想要的是快速的餐點供應；旅館的顧客真正想要的是一夜好眠與放鬆。

(二)第二個層次：基本產品（basic product）

　　是行銷人員將核心利益轉換成一般產品，是觀光產品基本的型態。如麥當勞提供漢堡、薯條、可樂等快速供餐的餐點；旅館提供舒適的空調、柔軟的棉被、軟硬適中的床、悅耳的音樂、柔和的燈光。

(三)第三個層次：期望產品（expected product）

　　是指遊客購買觀光產品時，預期可獲得的產品屬性和狀態組合。因此，旅館應會有電視、冷氣、毛巾、沐浴乳、牙刷（膏）、冰箱和早餐供應。

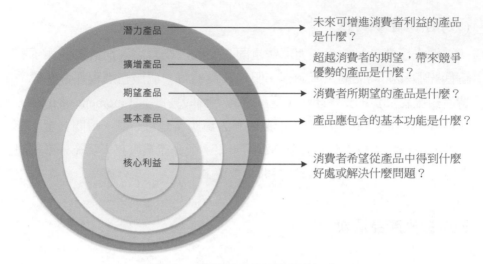

圖14-1 觀光產品五個層次概念

(四)第四個層次：擴增產品（augmented product）

是指可超越旅客所期望的服務獲利益。如旅館提供免費接送、腳踏車租用、飲料和咖啡免費供應、兒童遊戲間。

(五)第五個層次：潛力產品（potential product）

擴展或延伸目前觀光產品成為新型態觀光產品。如旅館擴展為親子旅館或綠色旅館。

第二節　觀光行銷概念

一、觀光行銷定義

行銷基本的核心概念是「交換」，亦即向他人提供產品或服務，以換取自己需要的產品或服務的過程。如打工換宿、學生上課表現換取獎勵卡或成績。根據美國市場行銷學會（AMA）對行銷的定義是：行銷是創

造、溝通與傳送價值給顧客，並管理顧客關係以有利於組織和利害關係人的組織功能和流程（Kotler et al., 2012；謝文雀譯，2015）。

　　觀光行銷屬於行銷學的一部分，但因為觀光產品的供給與需求結構與一般產品不同，因此在定義上無法完全沿用行銷定義。觀光行銷定義可以分成兩個層次，一是個體方面，如公司或企業；二是總體方面，如國家、縣市政府。就個體而言，觀光行銷定義是：創造、提供和傳遞價值給旅客，滿足其需要和欲望，並創造利潤。就總體而言，觀光行銷可定義為：一國統合相關觀光資源，創造、提供和傳遞價值給他國觀光旅客，滿足其需求與欲望，創造最大觀光收益，並照顧當地社會與人民福祉。

二、觀光行銷之市場導向

　　市場是買賣雙方聚集交換財貨的地方。市場觀光產品的賣方期望以合理的利潤將產品賣出；觀光產品的買方則希望以經濟便宜的價格買進產品。隨著時間、社會結構、經濟環境的轉變，組織的行銷活動有五種不同的觀念產生（**表14-1**）：

(一)生產觀念（production concept）

　　生產觀念是傳統業者的經營觀念，如同經濟學供給創造需求的學說一般。生產者認為只要提供便宜的產品就可以獲得市場消費者的青睞。因此快速有效率的生產方式以及廣泛的配銷體系是經營者努力的重點。

(二)產品觀念（product concept）

　　產品觀念的管理者專注於生產高品質的產品，但對於消費者內心真正想要的產品，並沒有納入產品設計之中。產品觀念導致「行銷短視症」，亦即注重產品，忽略消費者真正的需要。

 觀光學

表14-1　觀光行銷之五種市場觀念

市場觀念	產品銷售特性
生產觀念 認為消費者偏好低成本且方便取得的產品；生產者專注於高生產效率與廣泛配銷。	便宜，容易買得到。如量販店的產品。
產品觀念 認為消費者偏好品質與創新有特色的產品；生產者專注於生產高品質產品。	產品有特色，品質佳。
銷售觀念 認為消費者經常會有採購惰性或抗拒行為產生；生產者必須使用提醒消費者採買之一切手段與方法。	產品屬非經常性消費商品，如文具、化妝品、衣服、運動用品等。公司會定期寄送型錄，提醒消費者購買。
行銷觀念 以顧客為中心，認為達成組織目標關鍵，在於確認目標市場消費者之需要與欲望，並較競爭者有效率且有效果地整合行銷活動，滿足目標市場顧客之需要和欲望。	以滿足目標顧客的需求為核心。如機能性飲料、保健食品、有機食品等。
全面行銷觀念 認為與行銷有關的不只是顧客，還包括員工、其他公司、競爭者和社會。全面行銷是確認與調和行銷活動的範疇與複雜度。	將行銷由單一顧客面向轉變為多元面向，讓行銷活動與功能更為全面，提升公司的競爭力。

(三)銷售觀念（selling concept）

銷售觀念是提醒消費者再次消費採購的一種方法。消費者會因某些原因而出現採購惰性或抗拒的現象，因此經營者會採取全面性的推銷與促銷計畫，刺激消費者的購買。

(四)行銷觀念（marketing concept）

行銷觀念著重於顧客的需要，經由產品和相關產品的創造、送達及最後消費等事項，滿足顧客的需要。

(五)全面行銷觀念（the holistic marketing concept）

全面行銷觀念認為行銷方案、流程和活動開發、設計與實施，必須是環環相扣，相互關聯和依賴。全面行銷觀念是由關係行銷（relationship

marketing）、整合行銷（integrated marketing）、內部行銷（internal marketing）和績效行銷（performance marketing）等四大元素所組成（**圖14-2**）。

三、觀光行銷組合

　　企業為了達行銷目標，必須認真思考如何綜合運用行銷組合（marketing mix）：產品（product）、定價（pricing）、通路（place and distribution）和促銷（promotion）（**圖14-3**），稱為行銷4P。企業可以經由多元的行銷組合塑造產品的價值，傳遞並溝通產品價值讓顧客知道。如旅行社在規劃旅遊商品時，首先會想到要賣國內旅遊行程或是國外旅遊行

圖14-2　全面行銷構面

資料來源：謝文雀譯（2015）。《行銷管理：亞洲觀點》，頁21。

產品
產品種類
品質　標示
設計　服務
特色　保證
品牌　退貨
包裝

促銷
促銷活動
廣告
銷售團隊
公共關係
直效行銷

行銷組合

定價
標價
折扣
折讓
付款期限
信用條件

通路
經銷管道
涵蓋面
產品組合搭配
店址
存貨
運輸

圖14-3　行銷組合的4P

程；旅遊產品價格定價是從競爭的角度思維或是從利潤的角度思考；產品銷售方式是以網路銷售為主或是人員銷售為主；旅遊產品是否要委託同業代賣或是直售給消費者就好。

　　行銷組合4P雖然豐富而多元，但面對行銷環境與消費型態的快速改變，企業只採用4P是不夠的，唯有加入人員（people）、流程（processes）、方案（program）和績效（performance），才能反應全面性行銷。人員是反映內部行銷與行銷成功與否的重要關鍵因素。人員是與消費者接觸最直接的端點，因此人員應廣泛瞭解消費者的生活，而非只將消費者視為一個購物者。流程反應在快速變化的行銷環境中，行銷管理的創造力、紀律和結構。行銷人員必須跳脫老套的行銷規劃與決策，應掌握時代的脈絡與潮流，提出符合時宜的行銷構想與計畫。方案是反應消費者導向的活動。方案是一整合的行銷活動，包括傳統或非傳統、4P或非4P、線上或非線上等，其目的希望發揮一加一大於二的效果，且完成公司多重的目標。績效包含財務與非財務兩個部分，凸顯公司除了追求利潤之外，還有社會責任需要承擔。

四、觀光行銷與顧客價值

公司或企業的觀光產品，必須能夠傳達價值和滿意給目標客群。觀光客經常會在各種觀光產品中選擇最有價值的產品消費。價值反映了觀光客所知覺到的觀光產品所有有形和無形的成本與利益。因此，觀光行銷的重要任務就是創造並傳遞價值給觀光客，滿足觀光客的需要。觀光產品價值的創造與傳遞順序可分成三個部分：

1.行銷人員經由區隔市場、目標市場選擇和發展產品定位，確認觀光產品價值。
2.經由觀光產品特色、價格和銷售通路，提供觀光產品價值。
3.利用促銷、廣告和可利用溝通工具溝通觀光產品價值，同時須考量各活動的成本。

顧客價值創新是公司經營獲利重要關鍵因素。波特（Porter）提出價值鏈（value china）為創造更多顧客價值的工具。價值鏈是確認一特定事業業內，創造價值與成本的九項策略性相關活動，包括原料的引進、處理、送出、行銷與服務五個主要活動，以及採購、技術發展、人力資源管和公司基礎設備四個支援行活動（**圖14-4**）。就公司而言，檢視九項活動之價值創造的成本與績效，並加以改善，是價值創造的重要任務。此外，為維持競爭優勢，需時時刻刻檢視競爭者某特定活動之優劣。

第三節　觀光行銷環境

在一動態的經濟體中，觀光產業的發展會隨著產業的外在環境（總體環境）、產業中環境與內在環境（個體環境）的變化而受到影響。尤以總體環境之人口統計環境（demographic environment）、經濟環境（economic environment）、自然環境（natural environment）、科技環境（technological environment）、社會文化環境（social and cultural environment）和政治法

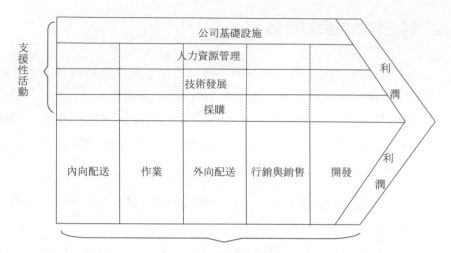

圖14-4　基本價值鏈

資料來源：謝文雀編譯（1998）。《行銷管理——亞洲實例》，頁40。

令環境（political and legal environment）的影響最為明顯。

一、人口統計環境

(一)人口的變化

　　人口是觀察一個地區、國家消費力重要的指標。全世界人口呈現爆炸性成長，2018年人口突破74億，2050年將升到97億，2100年將超過110億。全球人口快速增加，對於休閒服務與商品的需求也會提升，尤以區域性國際觀光的發展，將帶動全球觀光產業持續的成長。

(二)年齡結構的改變

　　高齡少子化已是二十一世紀全世界許多國家共同面臨人口年齡結構轉變的課題。就總體經濟觀點，少子化、人口老化及人口減少，會使經濟成長率長期、持續降低。人口由嬰兒潮世代快速增加，到現今老年潮出現，人口到達高點後反轉向下，將先減少總需求，總需求曲線先左移，造

成產出、物價及工資的下跌，內需市場亦因而收縮（鍾俊文，2004）。民國82年我國65歲以上人口比例超過7%，正式進入聯合國定義之高齡化社會，107年65歲以上人口比例超越14%，正式成為高齡社會。

(三)家計類型

傳統家庭是由一對夫婦和子女所組成。我國行政院主計處將家庭的型態分成單人家庭、夫婦家庭、單親家庭、核心家庭、祖孫家庭、三代家庭和其他家庭等七種類型。家庭成員為父及母親，以及至少一位未婚子女所組成，但可能含有同住之已婚子女，或其他非直系親屬之核心家庭，是目前國內多數的家庭類型。家庭組織成員和家庭戶數的不同，對於休閒服務與商品的需求也會有所差異。大前研一（2011）在《一個人的經濟》書中提到，日本因未婚、晚婚、熟年離婚和夫婦死別等各類原因，使「單身家戶」在所有年齡層皆大幅增加。日本單身家戶的快速增加，顯示家計類型的結構正逐漸轉變中，這樣家庭類型的轉變，值得國內休閒產業發展的借鏡。

(四)人口地理的移動

人口由農村往都市移動，是一個國家由農業轉向工業發展時，無法避免的社會現象，原因一是都市有較好的工作機會與生活品質；原因二是農業大量機械化生產之後，不再需要大量的勞力。大量人口集中於都市，每逢假日時，都市人口會往鄉村和郊區從事旅遊，創造出廣大的旅遊觀光的商機。

(五)教育水準

教育水準的提升是現代化國家共同的特徵。教育可以提供某些種類遊憩活動的訓練與預先準備（Dardis et al., 1981）以及良好的語文訓練，對於休閒與觀光的需求提升有很大的關聯，近年國人出國旅遊自由行的比例逐漸增加，似也說明了教育對休閒的影響。

二、經濟環境

(一)所得

所得是消費力重要的表徵。所得高低和消費力強弱有明顯正向的關係。恩格爾在1857年於比利時調查工人家庭的家計費用結構與所得之間的關係，而發現一些相當明顯的原則，即：(1)家庭糧食費用占所得之比率隨所得之提高而減低；(2)衣著費用大致維持相同之比率；(3)居住費用大致維持相同之比率；(4)其他消費項目如娛樂、教育、醫療、保健等費用之比率，有隨所得增加而增加之趨勢。上述四點法則，後人認為與各國之實際情況相符，所以稱為恩格爾法則（Engel's Law）（許文富，2004）。根據恩格爾法則，所得的提高有利於觀光產業的發展。

(二)所得分配

家庭所得分配差距可能隨全球專業分工、知識經濟發展、人口高齡化和家庭結構的改變，而逐漸擴大。一般所得分配是以家庭可支配所得最高20%家庭與最低20%家庭相比。所得分配差距變大，不利於國內消費的成長，對於觀光產業的發展也會有影響。

(三)景氣循環

景氣循環又稱經濟循環，是一種國家總體性經濟活動的波動。景氣循環是指經濟景氣從谷底復甦、擴張，達到高峰、衰退，然後再復甦，如此週而復始的過程。經濟處於景氣好的階段，人民擁有較好的經濟收入，消費能力較強；經濟景氣處於衰退階段，人民的收入可能減少，消費能力下滑。

三、自然環境

地球暖化與臭氧層破洞是全球共同面臨自然環境惡化的課題。節能

減碳與綠色消費則是有識之士希望透過自身生活習慣與消費行為的改變來減緩或改善自然環境惡化的問題。近年素食主義興起以及生態旅遊的推行,都是人類自省之後友善地球的行為。地球暖化造成全球氣候異常,對於戶外遊憩活動的進行會產生影響。

四、科技環境

科技不斷進步與創新改善了人類的生活,同時也改變休閒生活。火車與飛機的發明開創了大眾觀光的新紀元;電視的出現改變人們書報閱讀的習慣;行動裝置(掌上型遊戲機、智慧型手機、平板電腦)的出現改變人們休閒的方式。科技快速的發展,未來休閒生活勢必會受到更大的影響與衝擊。

五、社會文化環境

文化為包含知識、信念、藝術、法律、道德、風俗,以及人類社會成員所習得的各種能力與習慣的複合體。文化的主要運作方式在於對個人行為設定界限,並影響如家庭與大眾媒體等機構的功能,而這種界限或規範則是來自文化價值觀(Hawkins et al., 2007;洪光宗等譯,2008)。每一個特定社會都會有相對恆久的核心文化和許多次文化(subculture)。核心文化之信念與價值觀主要來自於家庭,並經由學校、宗教團體、企業和政府等機構加以強化,如「男大當婚女大當嫁」、「男主外女主內」。

次文化又稱為亞文化,通常是由主流文化所衍生而出的新文化,此文化來自於一群具有共同生活經驗或環境而形成各種不同共有價值觀之團體,如嘻哈文化、中性文化、台客文化、動漫文化等。隨著電腦科技快速發展,網路通訊傳播全球化,對於社會文化的影響日漸明顯與深遠。

六、政治法令環境

政治法令環境主要是由政府頒布的法令以及政府機關所形成的環境。政府法令的訂頒與修正對於觀光產業的經營者會有不同面向的影響。如民國90年週休二日的施行，帶動國人休閒旅遊的風潮，助長觀光產業的發展。97年開放陸客來台，對於觀光產業的發展有很的大助益。105年底一例一休的勞工休假制度施行，造成產業經營成本增加；107年7月公務人員年金改革施行，已退休公務人員退休金明顯減少，這對於國內旅遊市場的消費可能會有影響。

第四節　市場區隔、目標市場與定位

面對旅遊市場的異質性，市場遊客的需求千變萬化，觀光業者如何滿足遊客的需求？該滿足哪一客群的需求？是觀光業者追求事業成長必須面對的課題。觀光業者大都屬於中小型企業，本身擁有的資金與資源有限，生產或提供的觀光產品無法滿足市場所有顧客的需求。此外，在有限的資源下如何將觀光產品的價值傳遞給有需求的顧客，目標行銷的執行就顯得非常重要。目標行銷主要分成三個主要步驟：

1. 市場區隔（market segmentation）：根據消費者消費特性將市場區隔成幾個明顯的消費市場區塊。如旅館市場依人數分成單人房、雙人房、四人房。
2. 選擇目標市場（market target）：觀光業者根據本身的資源和不同消費市場區塊，選擇一個或多個作為進入的目標市場。如甲種旅行社選擇日本旅遊市場為主要的目標市場；寵物餐廳選擇有飼養寵物的客群為目標市場。
3. 市場定位（market positioning）：在市場上建立並溝通產品關鍵利益讓目標市場客群知曉，吸引消費者的青睞與購買。如高雄大魯閣草衙道購物中心定位為運動休閒娛樂的商場。

一、區隔市場基礎

在廣大觀光市場之中，要將產品賣到有需要的顧客手中，並不是一件容易的事。因此，將廣大的觀光市場依消費者的某種消費屬性劃分成不同的市場區塊，是行銷人員重要的任務。市場區隔是將市場分成不同的市場區塊，在每個市場區塊內消費者具有相似的需要和欲望。一般市場區隔的變數主要有地理變數（geographic variables）：地理區域、都市規模、氣候、人口密度；人口統計變數（demographic variables）：年齡、性別、教育程度、所得、職業、家庭生命週期、家庭規模；心理統計變數（psychographic variables）：生活型態、人格、價值觀；行為變數（behavioral variables）：時機、利益、使用頻率、忠誠度、消費夥伴、使用者狀態（**表14-2**）。

二、選擇市場區隔

行銷人員面對不同的市場區塊，如何選擇哪一個市場區塊進入，區隔化的可能層次的連續帶（**圖14-5**），可作為引導行銷人員進行目標市場選擇的策略。

(一)全市場涵蓋

係指公司的銷售的產品會設法滿足市場所有顧客群的需求，通常能夠採取全市場涵蓋的公司應是大型企業才有豐沛的資源與能力，如三星電子、豐田汽車、宏碁電腦等。涵蓋市場的途徑有二，一是無差異行銷；二是差異化行銷。無差異行銷重視的是消費者需求相同的地方，而非相異之處。對市場提供單一行銷組合。差異化行銷係指公司同時進入幾個區隔市場，在各自區隔市場中進行不同的行銷組合計畫。

表14-2　消費者市場主要的區隔變數

區隔變數	分類方式
地理變數	
1.地理區域	北部、南部、中部、東部
2.城市規模	大城市（50萬以上人口）、中城市（20～50萬人口）、小城市（20萬人口以下）
3.氣候	寒帶、熱帶、溫帶
4.人口密度	都市、城鎮、鄉村
人口統計變數	
1.年齡	12歲以下、12～20歲、21～30歲、31～40歲、41～50歲、50歲以上
2.性別	男性；女性
3.教育程度	國小以下；國（初）中、高中（職）、專科、大學、研究所以上
4.所得	無、20,000元以下、20,001～40,000元、40,001～60,000元、60,001～80,000元、80,001元以上
5.職業	學生、家庭主婦、藍領、白領、軍人、退休人員、失業
6.家庭生命週期	年輕單身、新婚階段、滿巢一期、滿巢二期、空巢、鰥寡
7.家庭規模	1～2人、3～4人、5～7人、8人以上
心理統計變數	
1.生活型態	極簡主義者、普通採買者、購物狂熱型、傳統購物型
2.人格	外向、不穩定、友善、開朗、審慎
3.價值觀	個人內在價值、個人外在價值、人際關係價值
行為變數	
1.時機	平常日、國定假日、週末、星期日
2.利益	賞景、探親、增長見聞
3.使用頻率	無、輕度、中度、重度
4.忠誠度	無、中等、強烈
5.消費同伴	無、朋友、家人、同學、同事
6.使用者狀態	未曾使用、偶而使用、經常使用

(二)多重區隔專業化

係指公司在現有的目標和資源條件之下，選擇進入數個具有客觀的吸引力和適切性的區隔市場。此種區隔目標市場最大優點是分散經營風險，缺點則是區隔市場之間較難發揮市場綜效。

圖14-5　區隔化的可能層次

資料來源：謝文雀譯（2015）。《行銷管理：亞洲觀點》，頁239。

(三)單一市場集中

公司經營專注於單一市場，其優點是行銷力量集中，在有限資源下可發揮最大的效益。缺點是公司專注於單一市場經營風險太高。如蘋果電腦專精於Mac OS作業系統電腦；乙種旅行社專營國內旅遊市場。

(四)個別行銷

個別行銷就是一個人一個區隔市場，是區隔市場的極致。個別行銷也可稱為客製化行銷或一對一行銷。個別行銷以客製化行銷方式讓顧客自己設計產品，公司提供顧客產品設計的平台和工具，公司依此基礎客製化顧客的產品。

三、市場定位

定位是公司產品和形象的塑造行動，期使目標顧客對公司產品烙印下鮮明及良好的印象。差異化是產品定位重要的前提，公司可以經由人員、通路、形象和服務等四個構面來完成產品的差異化。一般產品的定位有以下幾種策略可加以運用：

1.屬性定位：綠色旅遊是一強調生態、環保與永續的旅遊型態產品。

2.利益定位：麥當勞和星巴克得來速車道服務提供快速、便捷的點餐
　與取餐服務。

3.使用者定位：旅館依旅客型態不同，分成商務旅館、渡假旅館、經
　濟型旅館。

4.競爭者定位：相對於星巴克咖啡「高價高品質」的定位，路易莎則
　以「平價高品質」定位，進入國內咖啡市場。

5.產品類別定位：台東知本老爺酒店獲環保署認證，成為國內第一家
　環保旅館；台北萬豪酒店是「全台最大國際級會展飯店」。

6.品質／價格定位：廉價航空以低價創新創造市場商機；蘋果iPhone
　手機以高價格高品質定位；小米手機以低價攻占市場。

DMO——旅遊目的地行銷組織

　　日本曾經是全世界第二經濟體，但從1989年10月股市泡沫以及1990年3
月房市泡沫發生後，日本經濟發展自此一蹶不振。2008年10月1日日本「觀
光廳」成立，其目的是推行「觀光立國」路線，期望經由觀光的發展能為日
本經濟帶來活水。2014年日本政府推出地方創生（註），並將DMO作為實現
地方創生重要的一環。2019年到訪日本的觀光客達3,218.2萬人次，較2010年
861.1萬人次成長2.73倍；2019年日本觀光競爭力全球排名第四。

　　所謂DMO，其英文全名是Destination Marketing Organization，中文稱為
「旅遊目的地行銷組織」或「旅遊目的地營銷組織」。旅遊目的地行銷組織成
立的目的就是推廣目的地讓遊客到訪消費，繁榮地方產業與經濟。DMO主要
的工作有：(1)觀光資源調查；(2)市場分析；(3)開發旅遊產品；(4)旅遊環境建
構與整備；(5)訂定行銷策略；(6)行銷推廣。

　　世界觀光組織（World Tourism Organization）將DMO分成：(1)國家觀光
局／組織；(2)區域或州省型DMO；(3)地方型DMO。DMO的組織型態可為政
府組織或是民間組織。我國目前旅遊目的地行銷組織體系由行政院下設之觀光
發展推動委員會為最高觀光行政組織，其下是交通部設觀光局，縣市政府則
是旅遊局或觀光局。在民間方面，我國第一個旅遊目的地行銷組織於2020年9

月5日，由南投縣埔里鎮、仁愛鄉、魚池鄉、國姓鄉正式攜手結盟組成，共同打造區域旅遊品牌。四鄉鎮位於台灣地理中心區，規劃以清境和日月潭為核心地區，經由觀光資源的盤點，轉化行銷「埔里走過不路過」、「來國姓就成功」、「不是日月潭的魚池好好玩」和「綿羊不跟你好的仁愛超可愛」，期許打造日本知名的「名古屋北陸昇龍道聯盟」的軸線觀光。

　　交通部觀光局於2020年5月31日核定《Taiwan Tourism 2030台灣觀光政策白皮書》，政策中揭露以「觀光立國」為國家發展觀光產業之願景，揭示「觀光主流化」的概念，希望政府各部門之施政將觀光列為重心，協力推動觀光發展。展望未來，未來DMO將在「建構國內區域觀光版圖」、「推動旅遊地的品牌行銷」和「深化國民旅遊推廣機制」中，扮演重要的角色，推動我國觀光發展更上一層樓。

註：地方創生一詞源於日本，其中心思想是「產、地、人」三位一體，一句話來說，就是希望地方能結合地理特色及人文風情，讓各地能發展出最適合自身的產業（高啟霈，2018）。

資料來源：高啟霈（2018）。〈什麼是「地方創生」？這項解藥，能讓寶島不淪為又窮又老的鬼島〉。《獨立評論@天下》，https://opinion.cw.com.tw/blog/profile/52/article/6556；潘千詩（2020）。〈第一個旅遊目的地營銷組織 南投四鄉鎮結盟搞旅遊〉。《中時新聞網》，https://www.chinatimes.com/realtimenews/20201005003091-260421?chdtv；陳柏翰（2020）。〈將「DMO」發揮淋漓盡致的日本，如何制定地方創生「觀光戰略」？〉。《The News Lens關鍵評論》，https://www.thenewslens.com/article/136623。

Chapter
15
觀光市場發展

全球觀光產業蓬勃發展，成為驅動各國經濟發展的重要引擎，尤其是開發中國家的主要收入來源之一。受到全球化（如國際政經情勢變化）、數位化（如網路、資通訊科技、行動裝置普及和廉價航空興起）及旅遊自主意識抬頭等因素影響，旅遊型態逐漸轉變為短程、短天數、多元深度體驗等模式。在全球觀光產業快速成長下，其對於自然環境、在地文化保存等影響，亦逐漸備受重視（周永暉、歐陽忻憶、陳冠竹，2018）。2019年我國觀光的GDP產值為107億美金，占GDP 1.8%，相關工作為29萬個，占整體就業市場的2.5%。根據世界經濟論壇（WEF）2019年度「旅遊及觀光競爭力報告」（TTCR），台灣觀光競爭力全球名列第三十七名，較2017年下滑七名，是東亞地區跌幅最大。整體而言，WEF所列的四大評比項目中，台灣「旅遊環境」名列第二十五，「政策條件」名列六十一，「基礎設施」排名第三十四，「自然文化」排第五十八。

第一節　入境旅遊市場

我國觀光事業，肇始於民國45年，是年「台灣省觀光事業委員會」成立，49年東西向橫貫公路開通，太魯閣成為聞名中外之觀光景點，帶動東部觀光。65年來台旅客突破百萬大關，造就台北市旅館業的黃金時代。70年代末期，由於國內新台幣大幅升值，引發泡沫經濟的產生，以及國外中東戰火的發生，造成我國入境觀光發展陷入停滯。81年9月中韓斷交，以及86年7月東南亞金融風暴等經濟與政治的衝擊，來台觀光人數成長動力頓失。

民國91年8月行政院核定「挑戰2008：國家發展重點計畫」，「觀光客倍增計畫」是十大重點投資計畫中的第五項計畫，此為觀光計畫首次列入國家重要計畫項目之中。97年7月18日開放陸客來台觀光，100年開放陸客來台自由行。104年來台旅客1,043.9萬人次，我國正式邁入千萬觀光大國。

近年因應陸客來台的縮減，民國105年政府推動觀光新南向政策，以

「迎客、導客、留客、常客」為號召，並以擴大免簽國家、擴大「觀宏專案」團進團出適用對象，及增加指定旅行社家數和擴大線上簽核適用國家等策略，吸引東協國家與印度等國來台觀光，弭補入境觀光市場流失的客源，促進國內觀光相關產業持續地發展。

一、來台旅客人次

觀光是一國外匯收入重要的來源。根據世界觀光組織統計資料顯示，在2019年全世界觀光收入前十大國家（地區）中，有八個國家屬於已開發國家。此顯示觀光對於一國經濟的重要性，不言可喻。民國61年我國來台旅客人數58萬人次（**圖15-1**），觀光外匯收入1.2億美元。94年來台旅客突破300萬人次，觀光外匯收入49.7億美元，100年來台旅客人數608.7萬人次，外匯收入首次超越百億美元，108年來台旅客1,184.4萬人次，外

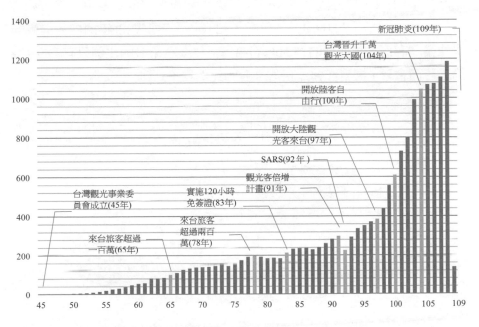

圖15-1　民國45年至109年來台旅客人次變化

匯收入增為144.1億美元。109年受到新冠肺炎影響,來台旅客驟減為137.7萬人次。

二、來台旅客居住地區與目的

　　「地緣關係」在國際觀光的發展過程中扮演重要關鍵的角色,觀察台灣歷年來台觀光旅客居住地區,亦可發現地緣關係對台灣觀光發展的影響。檢視民國101年至109年來台旅客居住地區資料可以發現,平均有近九成的來台旅客是來自亞洲地區(**圖15-2**),6.28%來自美洲,歐洲地區市場份額平均只有3%,這顯示區域性觀光對台觀光發展的重要性。

　　在亞洲地區中,民國108年大陸(271.4萬)、日本(216.7萬)、香港(175.8萬)和韓國(124.2萬)是入境較多的國家(地區)。馬來西亞、新加坡、印尼、泰國、菲律賓和越南等六個東協國家,入境旅客也多達255.7萬人次,東協國家逐漸成為我國入境觀光的重要客源。來台旅客目的主要以觀光(70.09%)為最多(**圖15-3**),這與近年國內入境觀光快速發展有關,其他目的15.50%居第二,以業務來台的比例只有7.89%為第三,而會議、展覽和醫療目的來台的比例均不到1%。

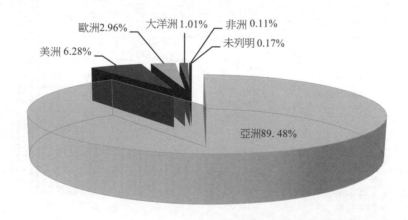

圖15-2　民國101年至109年來台旅客居住地區平均比例

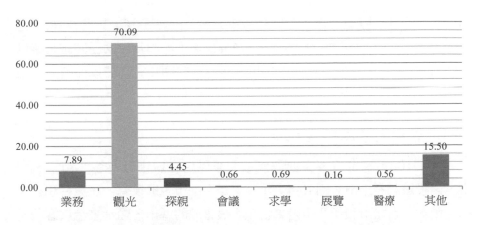

圖15-3　民國101年至108年來台旅客目的平均比例

三、來台旅客消費行為

(一)旅行方式

根據交通部觀光局「來台旅客消費及動向調查報告」資料顯示，民國108年旅客來台方主要以「自行規劃行程，請旅行社代訂住宿地點（及機票）」者最多（占46.08%），「未請旅行社代訂住宿地點及機票，抵達後未曾參加本地旅行社安排的旅遊行程」（占31.89%）次之，而「參加旅行社規劃的行程，由旅行社包辦」（18.33%）位居第三。顯示目前來台旅遊主要客群是自由行的散客。

(二)吸引來台觀光因素

「風光景色」過去是吸引來台旅客觀光之主要因素。民國105年之後，「美食或特色小吃」成為吸引來台旅客觀光的主要因素。整體而言，美食或特色小吃、風光景色與購物是吸引來台旅客觀光的三大因素。

(三)停留夜數

在來台旅客停留夜數方面，民國108年平均停留夜數是6.12夜。整體

而言,來台旅客停留夜數以停留5~7夜最多,占23.48%;其次為3夜,占
21.59%。就居住地而言,日本以停留2夜最多;港澳及韓國受訪旅客皆以
停留3夜為最多;大陸、新加坡、馬來西亞、美國和紐澳皆以停留5~7夜
為最多。

(四)遊覽觀光景點所在縣市

民國108年來台旅客主要遊覽觀光景點所在縣市分為台北市、新北
市、南投縣和高雄市(**圖15-4**),其次是台中市、屏東縣、花蓮縣和嘉義
縣(市)。台北市和新北市是來台旅客最喜歡的縣市,顯示來台旅客觀光
主要停留的地方是北部地區。

(五)遊覽前十大觀光景點

民國101年,前十大觀光景點是夜市、台北101、故宮博物館、中
正紀念堂、日月潭、野柳、國父紀念館、阿里山、墾丁國家公園和西子
灣。108年國父紀念館、阿里山、墾丁國家公園和西子灣跌出十名之外,
取而代之的景點有九份、西門町、淡水和艋舺龍山寺。隨著來台旅客結構
的轉變,來台旅客喜歡遊覽的景點隨之改變。

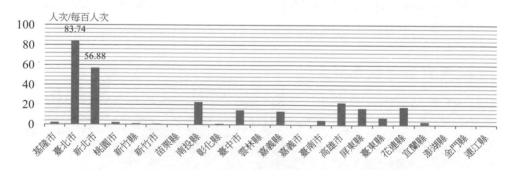

圖15-4　民國108年來台旅客遊覽觀光景點所在縣市

(六)參與活動

　　來台旅客在台主要參與活動前三項分別為購物、逛夜市和參觀古蹟。遊湖活動曾是來台旅客重要的活動，近年則有逐漸下滑的現象，參觀展覽活動則有逐漸上升的趨勢。來台旅客參與生態旅遊活動比例不高，但卻有逐年上升的現象。 民國108年來台旅客購物每百人次有94人次、逛夜市每百人次有80人次、參觀古蹟每百人次有40人次、參觀展覽每百人次有26人次、遊湖每百人次有16人次。

(七)平均消費支出

　　就來台旅客平均消費支出自民國107年有逐漸回升的跡象，108年來台旅客平均消費支出195.91美金（**表15-1**），較101年支出減少38.4美元。就支出消費內容而言，旅館內費用支出占比最高，其次是購物支出占比居次，來台旅客每日平均娛樂費是6.03美元，顯示國內娛樂活動設施與內容沒有特色，無法吸引來台旅客消費，如國內的主題遊樂園和藝術表演。

表15-1　民國101年至108年來台旅客每日平均消費支出　　　　單位：美元

年份	旅館內費用支出	旅館外餐飲費	在台境內交通費	娛樂費	雜費	購物費	合計
101年	74.24	30.74	23.17	17.81	3.23	85.12	234.31
102年	72.07	33.04	29.15	7.65	2.08	80.08	224.07
103年	72.6	33.34	30.14	7.9	2.6	75.18	221.76
104年	67.02	32.77	27.62	6.49	1.87	72.1	207.87
105年	70.88	31.95	24.22	5.23	2.25	58.24	192.77
106年	67.47	34.04	18.07	5.58	3.48	50.81	179.45
107年	66	39.67	19.3	6.06	4.13	56.52	191.7
108年	76.62	38.48	18.75	6.03	4.29	51.74	195.91

資料來源：民國101年至108年「來台旅客消費及動向調查報告」，交通部觀光局。

第二節　出境旅遊市場

　　出境觀光是一國人民消費力的展現。隨著我國戒嚴令的解除,以及國內經濟的快速發展,民眾出國的能力與意願大幅提升,帶動國內出境觀光的成長。

一、國人出國旅遊市場

　　根據觀光局國人旅遊狀況調查報告中定義,「出國旅遊係指居住於國內之國人離開國境出國旅遊,從事包括觀光、商務、探親、短期遊學等活動,時間不超過一年者」。觀光旅遊行為的產生,充分的休閒時間與經濟收入是需要的,尤其是出國旅遊。在民國60年之前,由於台灣的經濟處於發展初期,國民所得普遍不高,且有戒嚴政策的施行,民眾出國觀光受到限制,因此出國旅遊的民眾並不多。民國68年元月政府開放國民觀光旅遊,至此我國出境觀光進入一嶄新的時期。70年出國旅遊人數57.5萬人次,76年開放國人赴大陸探親,出國人數首次超越百萬人次(**圖15-5**)。

　　民國84年出國人數突破500萬人次,87年受到亞洲金融風暴的影響,出國人數591.2萬人次,較86年減少4.05%。90年國內實施週休二日,出國旅遊人數未見成長,反而衰退,出國人數是715.2萬人次,這可能與當年美國發生911事件有關。92年國內發生SARS事件,出國旅遊人數大幅減少為592.3萬人次,96年國人出國人數成長至896.3萬人次,97年受到全球金融風暴影響,出國人數減少,99年出國旅遊人數814.2萬人次,爾後出國人數逐漸回升,101年人數超越千萬人次,108年出國旅遊人數1,710.1萬人次。109年受到新冠肺炎影響,國人出國人數大幅減少為233.5萬人次。

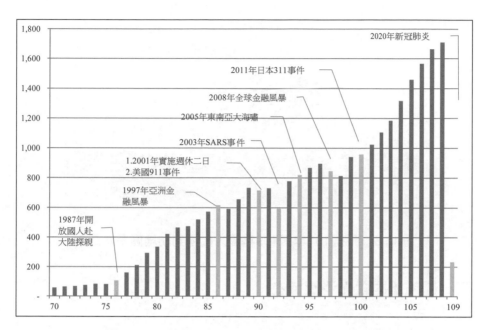

圖15-5　民國70年至109年來台旅客人次變化

二、出國到訪地區與國家

　　亞洲地區是國人出國主要到訪的地區。根據觀光局資料，民國101年至109年每一百人中，平均有92.28人出國到訪亞洲地區的國家（**圖15-6**）；有4.36人到訪美洲國家；有2.11人到訪歐洲國家；只有1.13人到訪大洋洲國家，到訪非洲者不到0.1人。顯現國人出國主要集中於鄰近的亞洲國家為最多。

　　民國76年之前，日本是國人出國旅遊主要的地區。76年開放大陸探親後，香港躍居國人出國旅遊的主要地區。102年受到廉價航空、日幣貶值以及日本政府祭出「日本免稅新制」等因素的影響，國人到日本旅遊人數大幅成長，108年國人出國到日本的人數491.1萬人次，到大陸旅遊人次404.3萬居次，香港第三167.6萬人次，此前三大旅遊人數合計1,063.7萬人次，占全部出國人數之62.1%。

圖15-6　民國101年至109年國人出國到訪地區平均比例

三、國人出國觀光消費行為

(一)旅遊率

　　國人出國旅遊的比率於民國106年突破三成為32.5%。108年國人出國旅遊的比率35.2%，旅遊人數較多的季節是第二季和第三季。

(二)出國旅遊目的

　　出國旅遊目的主要分成觀光旅遊、商務、探訪親友和短期遊學或求學等目的。根據歷年的調查數據顯示，國人出國三大目的依序為觀光旅遊、商務和探訪親友。民國108年有76.3%出國旅遊目的是觀光旅遊，12.0%是商務，10.0%是探訪親友，至於短期遊學或求學僅有1.2%。

(三)觀光目的旅客年齡

　　出國目的為觀光的旅客年齡，主要以30～39歲和40～49歲的族群為較多（**表15-2**）。60歲以上的國人出國觀光，近年來有逐漸增加的趨勢。民國108年觀光目的的旅客30～39歲占比19.7%，40～49歲占比20.0%，60歲以上旅客占比18.3%。

表15-2　觀光目的的旅客年齡分配

年	12～19歲	20～29歲	30～39歲	40～49歲	50～59歲	60歲以上
101	10.4	15.3	21.0	18.6	19.3	15.4
102	9.6	13.2	22.4	19.8	21.4	13.7
103	9.2	14.7	22.7	19.3	18.6	15.5
104	10.7	14.3	23.9	19.0	17.3	15.0
105	9.9	15.1	22.5	19.7	17.6	15.1
106	8.6	15.4	20.2	20.0	19.0	16.8
107	9.9	14.1	21.6	19.2	18.1	17.1
108	10.4	13.6	19.7	20.0	17.9	18.3

資料來源：同表16-1。

(四)觀光目的主要停留國家

　　觀光目的旅客主要停留國家（地區）有香港、大陸、日本、韓國、泰國、澳門、馬來西亞、美國、新加坡、越南、印尼和澳洲。民國108年40.6%觀光旅客主要停留國家（地區）是日本，16.0%是大陸，3.1%是香港，4.8%是泰國，9.8%是韓國。美國主要停留人數比例只有1.5%，新加坡是0.8%（**圖15-7**）。

圖15-7　民國108年觀光目的旅客主要停留國家（地區）

(五)觀光目的停留夜數

觀光目的旅客平均停留夜數，民國108年是6.0夜。大洋洲地區和歐洲地區觀光目的旅客平均停留夜數較多的地區，分別為11.9夜和12.8夜。東南亞和東北亞平均停留夜數為5.3夜和4.8夜，是停留時間較少的地區。

(六)觀光目的出國安排方式

「參加團體旅遊、獎勵或招待旅遊」是觀光目的旅客出國安排主要的方式。108年有44.1%的旅客出國觀光是參加團體旅遊、獎勵或招待旅遊，40.7%未委託旅行社代辦，全部自行安排，9.9%委託旅行社代辦部分出國事項。觀察近年觀光目的旅客出國安排方式可以發現，受到電腦資訊與行動裝置的快速發展的影響，網路平台可以快速取得最新的旅遊資訊和商品，帶動國人自行安排出國行程快速成長，這對於國內旅行業經營是一大考驗。

(七)觀光目的旅遊原因

「親友邀約」、「好奇、體驗異國風情」和「離開國內紓解壓力」是國人出國觀光選擇旅遊國家三大原因。民國108年有35.9%出國觀光選擇旅遊國家的原因是「親友邀約」，有18.9%的原因是「好奇、體驗異國風情」，有15.9%原因是「離開國內紓解壓力」。品嘗異國美食風味的只有2.8%，旅費便宜因素有8.3%。

(八)觀光目的出國利用時間

觀光目的旅客出國的時間主要是在平常日，這跟國人從事國內旅遊主要時間是假日，剛好相反。民國108年觀光目的出國時間有84.1%選擇在平常日，有7.3%是在國定假日，有8.6%選擇在週末、星期日。

(九)觀光消費支出

觀光目的旅客平均每人每次消費支出以歐洲地區支出為最高，其次

是非洲地區，美洲地區居第三，大陸港澳地區支出為最低。民國108年歐洲旅遊平均每人每次是11.26萬元，非洲地區平均支出11.22萬元，東南亞平均支出是3.33萬元，大陸港澳平均是3.31萬元，東北亞地區平均支出是4.13萬。108年旅客平均每人每次的消費支出是46,715元。

第三節　國民旅遊市場

一、旅遊率與旅遊次數

國內旅遊率是在衡量國人參與國內旅遊的比例，旅遊率高低可以反映出國人對於旅遊的重視程度。由交通部觀光局的國人旅遊狀況調查資料顯示，近年國人的國內旅遊率均維持在九成以上（**表15-3**）。民國108年國人國內旅遊人次是16,927.9萬，較107年衰退1.05%；平均旅次8.09次，較107年增加0.1旅次。

表15-3　國人國內旅遊率、旅遊次數與旅遊總人次　　　　　單位：%

年	旅遊率	旅遊次數	旅遊人次（千人）	旅遊人次（含12歲以下）
101	92.2	6.87	142,069	164,830
102	90.8	6.85	142,615	166,110
103	92.9	7.47	156,260	181,270
104	93.2	8.50	178524	209,353
105	93.2	9.04	190,376	219,395
106	91.0	8.70	183,449	213,640
107	91.1	7.99	171,090	185,547
108	91.2	8.09	169,279	185,184

資料來源：整理自年民國101年至108年「國人旅遊狀況調查報告」，交通部觀光局。

二、旅遊日期與目的

　　假期是影響民眾或家庭從事旅遊規劃重要的影響因素。現代化的社會，個人或家庭因受工作與上學時間的限制，假日自然成為個人或家庭從事旅遊最佳的時間。民國108年有六成七國人選擇假日從事國內旅遊，其中有11.6%是在國定假日出遊，有55.3%是在週末或星期日旅遊。旅遊人潮過度集中假日，對於交通運輸、旅遊品質與旅遊服務會有影響，如何均衡尖離峰的旅遊人潮，維持服務品質的一致性，是政府與業者須共同努力的事情。

　　在旅遊目的方面，國人從事旅遊主要目的是觀光休閒渡假旅遊和探訪親友。民國108年有81.4%的民眾旅遊目的是觀光休閒渡假；探訪親友的有17.3%，兩者合計88.7%。

三、選擇旅遊據點因素與喜歡的遊憩活動

　　國人選擇國內旅遊據點時主要考慮因素以「交通便利」、「紓壓休閒保健」「有主題活動」、「沒去過、好奇」和「品嘗美食」為主。民國108年有35.7%旅遊考慮交通便利，有13.7%考慮紓壓休閒保健，有7.8%考慮「品嘗美食」，11.3%是「沒去過、好奇」，有13.4%重視「有主題活動」。

　　民國101年有39.5%的國人旅遊外出喜歡自然賞景活動，108年喜歡自然賞景活動比例增加為46.3%。文化體驗活動也是國人出外踏青時喜歡的活動之一，108年有14.1%的民眾喜歡的遊憩活動是文化體驗，較101年減少4.7%。運動型活動在民國101年有3.1%國人喜歡參與，108年旅遊時喜歡運動活動的比例減為2.8%。

　　在國人喜歡的遊憩活動中，美食與逛街、購物活動近年逐漸成為國人從事旅遊時喜歡的活動，民國101年有14.6%的國人喜歡美食活動，108年提升為15.2%。在其他休閒活動中，逛街、購物是國人在其他休閒活動

中最為喜歡從事的旅遊活動，101年喜歡的國人比例是9.5%，108年提高為10.1%。

四、旅遊天數與住宿方式

　　觀光事業的發展與遊客旅遊天數有很大的關聯。觀光事業營收主要包括餐飲和住宿，因此旅遊天數的長短會影響餐飲與住宿消費支出的多寡。在國內，當天來回是國人從事國內旅遊的主要方式。民國86年當天來回一日遊的比例只有50.4%；週休二日實施後，國人當天來回比例未降反升，108年當天來回比例達66.4%。在隔夜旅遊方面，主要係以二天旅遊為最多，86年有26.0%民眾旅遊天數是二日，108年二日遊的民眾比例減少為21.9%。

　　在住宿方面，86年有25.4%民眾旅遊時住宿於旅館，108年住宿旅館比例是17.1%，住宿親友家比例7.0%。在住宿民宿方面，91年國人住宿民宿的比例是1.8%，108年增加為7.8%。108年宜蘭縣（13.5%）、南投縣（11.3%）、台中市（11.1%）、高雄市（11.1%）和花蓮縣（9.5%）是國人旅遊主要住宿前五大縣市（**圖15-8**）。

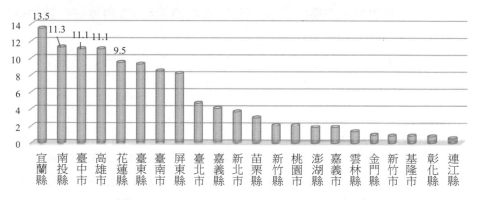

圖15-8　民國108年內旅遊主要住宿縣市

五、旅遊方式與資訊來源

民眾以自行規劃方式出遊者居多數，而旅遊資訊主要來自親友、同事和同學。國人在國內的旅遊方式大多數採自行規劃行程旅遊，民國101年有87.1%的國人選擇此方式出遊，108年比例略升為88.9%。國人參加旅行社所舉辦的套裝旅遊比例並不高，101年是0.7%，108年有1.9%的民眾參加旅行社所辦的套裝行程。在旅遊資訊來源方面，主要是以國人未曾索取資訊為最多，民國108年39.1%民眾未曾索取旅遊資訊。而索取相關旅遊資訊的旅客中，以透過親友、同事、同學者最多，108年有29.3%的民眾旅遊資訊來源是親朋好友。民眾利用電腦網路上網搜尋資訊者有29.8%，顯示網路已逐漸成為遊資訊的重要來源。

六、旅遊地區與據點

國人國內旅遊屬於區域內旅遊，108年約有55.7%的民眾是在居住地區內從事旅遊活動。就居住地區來看，不論居住在何地的國人，皆以在居住地區內從事旅遊較多。民國108年居住在北部地區的民眾，有60.7%選擇在北部地區旅遊；居住於中部地區的民眾則有52.4%會在中部地區旅遊。居住南部與東部地區的民眾，分別有60.2%和43.6%會停留在該地區旅遊。

民國108年國人國內旅遊前五大景點是淡水八里、礁溪、高雄愛河、旗津及西子灣遊憩區、安平古堡和日月潭。

七、旅遊消費支出

在「國人旅遊狀況調查」中將旅遊支出分成交通、住宿、餐飲、娛樂、購物和其他等六項支出。由近年調查資料顯示，國人國內旅遊平均每人每次消費支出金額呈現逐年增加的趨勢（**表15-4**）。民國101年平均

表15-4　國內旅遊平均每人每次各項花費　　　　　　　　　單位：元、%

年 ＼ 項目	交通	住宿	餐飲	娛樂	購物	其他	合計	總支出（億元）
101	516	315	459	114	429	67	1,900	2,699
102	521	314	470	113	418	72	1,908	2,721
103	514	325	505	114	432	89	1,979	3,092
104	506	335	532	110	442	92	2017	3,601
105	509	356	559	114	454	94	2086	3,971
106	536	381	591	131	463	90	2,192	4,021
107	560	394	585	132	445	87	2,203	3,769
108	567	439	611	129	496	78	2,320	3,927

資料來源：同表15-3。

每人每次花費支出是1,900元，108年平均每人每次旅遊支出增加為2,320元。在旅遊支出的項目中，交通、餐飲和購物是支出比重較高的項目，民國108年交通支出占比是24.44%，餐飲占比26.34%，購物占比21.38%，三者支出占全部支出比重高達72.16%。

在旅遊消費總支山方面，86年國人國內旅遊消費總支出是2,372億元，90年全面週休二日施行，國人國內旅遊消費總支出略增為2,417億元，108年消費總支出金額為3,927億元。

第四節　觀光市場發展展望

我國觀光事業發展初期主要以入境觀光市場為主，隨著國內經濟的成長，國人所得的提升，國內旅遊市場發展逐漸受到關注。民國98年是我國觀光發展重要轉折點（**圖15-9**），在入境觀光市場因為開放陸客來台觀光；出境觀光市場因國際環境的動盪逐漸趨緩；國內觀光市場因景氣回溫以及週休二日的遞延效應，旅遊市場呈現繁榮發展景象，旅遊市場熱鬧非凡（陳宗玄，2020）。隨著旅遊市場成長之際，國人國內旅遊人次卻在105年之後出現旅遊人次減少，同時期國人出境旅遊人數仍在創新高紀

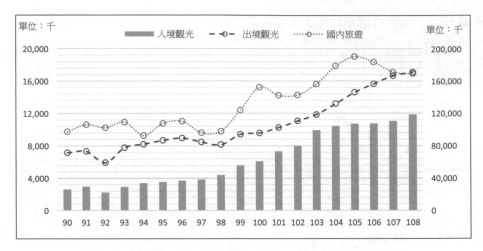

圖15-9　民國90年至108年旅遊市場遊客人次變化情形

錄。國內旅遊市場人數的下滑，近因可能是因一例一休政策與軍公教年金
改革所造成，而人口年齡結構的轉變可能才是造成國內旅遊市場衰退的主
因。展望未來，如何積極開拓銀髮族國內旅遊市場商機，弭補因青少年人
口減少而流失的國旅市場，是未來發展國內旅遊應重視的課題。

　　在入境觀光市場方面，開放陸客來台開啟國內各縣市觀光產業的蓬
勃發展。隨著陸客來台緊縮，以東協市場替代陸客市場，入境來台市場將
回到過去七成旅客集中於北部地區的現象，來台旅客商機主要由六都所分
食，其他縣市能分享到入境觀光市場商機並不大。因此，在未來入境觀光
的發展規劃中，首先是開發具國際觀光吸引力的觀光景點；其次是如何將
來台旅客引導至各縣市觀光旅遊，發展地方觀光產業，是政府應積極面對
與解決的課題。

國旅熱，可能是另一個災難

　　2020年上半年國內旅遊受到疫情的衝擊，旅遊相關活動暫時進入休眠狀態。等待數月之後，交通部觀光局於7月1日推出「安心旅遊國旅補助方案」，對於國內旅遊掀起一陣「國旅熱」。面對此國旅發展大好機會，久未露面台灣「觀光教父」前亞都麗緻董事長嚴長壽先生，卻憂心忡忡。接受《商業周刊》專訪表示：此刻既是台灣觀光旅遊業的機會，卻也可能是災難，「我怕（台灣）錯過這次機會，產業又會走錯路……」。在專訪的內容中，嚴長壽先生對於國內旅遊業的發展，提出獨特的見解：

1. 發展觀光，素養是關鍵：如果人民沒有美學與文化素養，將看不到生活文化，那觀光就變成只是一個住宿與觀光旅遊的「提供者」而已。台灣的文明才是吸引外國觀光客主要的核心吸引物。
2. 用體驗生活，取代景點式觀光：嚴長壽先生以台東長濱、豐濱為例，指出此等地區並不是國內大眾化的景點，因此當地文化與地景風貌保持相當的完整，非常適合體驗生活、慢遊，分享部落與在地人文化，跟國內多數景點式的觀光截然不同。
3. 不要提觀光，重點是分享文化：與旅人分享生活與文化，透過深度旅遊的推展，才是發展旅遊業的正確的道路。嚴長壽先生對於發展深度旅遊完整方案是，「讓青年願意返鄉，將青年、老人、教育要綁在一起」。嚴長壽先生進一步指出，宜蘭的不老部落是他認為最成功的地方創生案例。
4. 推廣旅遊文明，提升旅遊渡假時間：台灣旅遊習慣應該改變，短天期的旅遊型態無法深入瞭解一個地方的文化與生活文明。唯有推廣旅遊文明，提高旅遊渡假天數，這才能讓國人有完整的休假，進而衍生出完整的旅遊商機，提供服務品質。

資料來源：管婺媛（2020）。〈國旅熱，可能是另一個災難！台灣觀光教父嚴長壽看到什麼？〉。《商業週刊》，https://www.businessweekly.com.tw/focus/blog/3002714。

參考書目

一、中文部分

大前研一（2011）。《一個人的經濟》。台北：天下文化出版。刪除

尹駿譯（2010）。Page, S. J. & Connell, J. 著（2009）。《現代觀光：綜合論述與分析》（三版）。台北：鼎茂出版。

王鴻楷、劉惠麟、李君如（1993）。〈台灣地區觀光遊憩系統之發展趨勢及策略建議〉。《戶外遊憩研究》，6(3)，1-23。

江東明（2002）。《旅行業管理與經營》。台北：五南書局

江國揚（2006）。《我國健康觀光發展策略之研究——模糊理論之研究》。台北：國立台北護理學院旅遊健康研究所碩士論文（未發表）。

吳勉勤（2000）。《旅館管理——理論與實務》（第二版）。新北：揚智文化。

吳英瑋、陳慧玲譯（2013）。Goeldner, C. R. & Brent Ritchie, J. R. 著（2012）。《觀光學總論》（二版）。台北：桂魯。

巫寧、馬聰玲、陳立平譯（2007）。Cohen, E. 著（2004）。《旅遊社會學縱論》。天津：南開大學出版社。

李英宏、李昌勳譯（1999）。Gunn, G. A. 著（1994）。《觀光規劃——基本原理、概念及案例》。台北：田園城市文化。

李哲瑜、呂瓊瑜譯（2009）。Walker, J. R. 著（2008）。《餐旅管理》。台北：培生教育出版。

李素馨（1998）。〈小而美——遊樂區的未來展望〉。《造園季刊》，28，33-42。

李貽鴻（1986）。《觀光行銷學——供給與需求》。台北：淑馨出版社。

李銘輝、郭建興（2000）。《觀光遊憩資源規劃》。新北：揚智文化。

周永暉、歐陽忻憶、陳冠竹（2018）。〈台灣觀光 2020 永續發展策略〉。《台灣當代觀光》，第1卷第1期，頁1-20。

周勝方（2010）。《餐飲連鎖加盟管理》。新北市：華立圖書。

東海大學環境規劃暨景觀研究中心（1990）。《民營遊樂事業問題之探討》。台中：台灣省交通處旅遊事業管理局。

林光、張志清（2016）。《航業經營與管理》（第九版）。台北：航貿文化。

林玥秀（2018）。《觀光學》（第三版）。新北：華立圖書。

林梓聯（2001）。〈台灣的民宿〉。《農業經營管理會訊》，27，3-5。

林詠能（2010）。《藝文環境發展策略專題研究——節慶、觀光與地方振興整合型計畫：以水金九周邊地區為例期末報告》。台北：國立台北教育大學文化產業學系。

林燈燦（2009）。《旅行業經營管理》。台北：五南書局。

洪光宗、洪光遠、朱志忠譯（2008）。Hawkins, D. I., Mothersbaugh, D. L., & Best R. J.著（2007）。《消費者行為》。台北：東華書局。

唐學斌（1994）。《觀光學導論》。台北：中國文化大學觀光事業研究所。

唐學斌（2002）。《觀光事業概論》。台北：國立編譯館。

孫玉珍譯（2011）。大前研一著。《一個人的經濟》。台北：天下文化。

容繼業（2012）。《旅行業實務經營學》。新北：揚智文化。

高淑貴（1996）。《家庭社會學》。台北：黎明文化。

張錫聰（1993）。〈觀光旅館業之發展與管理制度〉。《交通建設》，42(9)，20-24。

曹正（1989）。《觀光遊憩地區遊憩活動規劃設計準則之研究》。台中：東海大學環境規劃暨景觀研究中心。

許文富（2004）。《農產運銷學》。新北市：正中書局。

許文聖（2010）。《休閒產業分析——特色觀光產品之論述》。台北：華立圖書。

陳世昌（1993）。《台灣旅館事業的演變與發展》。台北：永業出版社。

陳其南、劉正輝（2005）。〈文化公民權之理念與實踐〉。《國家政策季刊》，4(3)，77-88。

陳宗玄（2003）。〈國內旅遊對國際觀光旅館國人住宿需求影響之研究〉。《農業經濟半年刊》，74，113-146。

陳宗玄（2006）。〈觀光遊樂業市場概況與趨勢發展分析〉。《台灣經濟金融月刊》，42(8)，54-68

陳宗玄（2007）。〈台灣民宿業經營概況與發展分析〉。《台灣經濟金融月刊》，43(10)，91-103。

陳宗玄（2014）。《觀光產業概論》。新北：華立圖書。

陳宗玄（2020）。〈我國旅遊市場結構轉變與旅館業發展關係之研究〉。《台灣銀行季刊》，第71卷第2期，頁121-140。

陳宗玄、施瑞峰（2001）。〈台灣國際觀光旅館國人住宿率預測之研究〉。《朝陽學報》，6，429-452。

陳厚耕（2014）。《我國餐飲業景氣現況與發展趨勢》。台北：台經院產業資料庫。

陳彥淳（2013）。〈賣場慘澹，要靠美食業績來救百貨公司美食廣，從小三變身金雞母〉。《財訊》，2013/01/29，第416期。

陳思倫、宋秉明、林連聰（1995）。《觀光學概論》。台北：國立空中大學。

陳昭郎（2005）。《休閒農業概論》。台北：全華科技圖書。

陳畊麗（2009）。〈台灣民間消費成長潛力與政策研究〉。《綜合研究規劃96年及97年》，頁277-296。台北：行政院經濟建設委員會。

陳智凱、鄧旭茹（2008）。Vogel, H.著（2007）。《娛樂經濟》。台北：五南書局。

陳儀、吳孟儒、劉道捷（2014）。Dent, Jr H. S.著（2014）。《2014-2019經濟大懸崖：如何面對有生之年最嚴重的衰退、最深的低谷》。台北：商周出版。

曾慈慧、盧俊吉（2002）。〈生態觀光基本概念與規劃〉。《農業推廣文彙》，47，185-196。

楊正寬（1996）。《觀光政策・行政與法規》。新北：揚智文化。

楊正寬（2007）。《觀光行政與法規》。新北：揚智文化。

楊正寬（2019）。《觀光行政與法規》。新北：揚智文化。

楊明賢、劉翠華（2016）。《觀光學概論》（第四版）。新北：揚智文化。

葉樹菁（1994）。《中華民國八十一年台灣地區國際觀光旅館營運分析報告》。台北：交通部觀光局。

詹益政（2001）。《旅館經營實務》。新北：揚智文化。

劉連茂（2000）。《21世紀主題樂園的夢幻與實現》。台北：詹氏書局。

蔡依恬、葉華容、詹淑櫻（2014）。〈東南亞經濟成長動能的變化分析〉。《國際經濟情勢雙週報》，1802，5-15。台北：國家發展委員會。

蔡宛菁、龔聖雄譯（2007）。Fridgen, J. D.著（1996）。《觀光旅遊總論》。台北：鼎茂圖書。

蔡麗伶譯（1990）。Mayo, E. J. & Jarvis, L. P.著（1981）。《旅遊心理學》。新北：揚智文化。

鄭健雄、吳乾正（2004）。《渡假民宿管理》。台北：全華科技圖書。

鄭詩華（1992）。〈農村民宿之經營及管理〉。《戶外遊憩研究》，5（3/4），

13-24。

鄭寶菁、章春芳編譯（2020）。John R. Walker著。《餐旅管理》（第四版）。新北：全華圖書。

盧雲亭（1993）。《現代旅遊地理學》。台北：地景公司。

薛明敏（1990）。《餐廳服務》。台北：明敏餐旅管理顧問有限公司。

薛明敏（1993）。《觀光概論》。台北：明敏餐旅管理顧問有限公司。

謝文雀編譯（1998）。Kolter, P.等著。《行銷管理──亞洲實例》。台北：華泰。

謝文雀譯（2015）。Philip Kotler, Kevin Lane Keller, Swee Hoon Ang, Siew Meng Leong & Chin Tiong Tan著（2012）。《行銷管理：亞洲觀點》。台北：華泰書局。

謝其淼（1995）。《主題遊樂園》。台北：詹氏書局。

鍾俊文（2004）。〈從美麗新世界到世界不美麗──探討少子化、人口老化及人口減少的成因、衝擊與對策〉。《台灣經濟論衡》，2(6)，11-46。

鍾溫清、曾秉希（2014）。《觀光與休閒遊憩資源規劃》。台北：華立出版社。

蘇成田（2007）。《民宿經營管理發展趨勢之研究》。台北：交通部觀光局。

蘇芳基（2011）。《餐旅概論》。新北：揚智文化。

二、外文部分

BarOn, R. V. V. (1975). *Seasonality in Tourism: A Guide to the Analysis of Seasonality and Trends for Policy Making*. London, England: Economist Intelligence Unit.

Baum, T. (1999). Seasonality in tourism: understanding the challenges. *Tourism Economics, 5*(1), 5-8.

Baum, T. and Lundtorpe, W. (2001). Seasonality in Tourism. In Baum, T. and Lundtorp, S. (eds). *Seasonality in Tourism*. Pergamon: Oxford, 1-4.

Brida, J. G., & Scuderi, R. (2013). Determinants of tourist expenditure: A review of microeconometric models. *Tourism Management Perspectives, 6*, 28-40.

Burdge, R. J. (1969). Level of occupational prestige and leisure activity. *Journal of Leisure Research, 1*, 262-274.

Butler, R. W. (1994). Seasonality in tourism: Issues and problem. In A. V. Seaton (ed.). *Tourism: The State of the Art*. Chichester: Wiley & Sons.

Butler, R. W. (2001). Seasonality in tourism: Issues and implications. In Baum, T., & Lundtorp, S. (eds). *Seasonality in Tourism*. Pergamon: Oxford, 5-21.

Chadwick, R. A. (1994). Concepts, definitions and measures used in travel and tourism research. In J. R. B. Ritchie & C. R. Goeldner (Eds.), *Travel, Tourism, And Hospitality Research: A Handbook For Managers And Researchers* (pp. 47-61). New Tork: Weiley.

Clark , R. N., and Stankey, G. H. (1979). *The Recreation Opportunity Spectrum: A Framework for Planning, Management, and Research*. USDA Forest Service Research Paper PNW-98.

Cooper, C., Fletcherc, J., Gilbert, D. & Wanhill, S. (1993). *Tourism-Principles and Practice*. Addison Wesley Longman Limited.

Dardis, R., F. Derrick, A. Lehfeldand K. E. Wolfe (1981). Cross-section studies of recreation expenditures in the United States. *Journal of Leisure Research, 13,* 181-194.

Dwyer, L., and Kim, C. (2003). Destination competitiveness: Determinants and indicators. *Current Issues in Tourism, 6*(5), 369-413. http://dx.doi.org/10.1080/ 13683500308667962.

Frechtling, D. C. (2001). *Forecasting Tourism Demand: Methods and Strategies*. Oxford: Butterworth-Heinemann.

Greenberg, C. (1985). Focus on room rates and lodging demand. *Journal Cornell Hotel and Restaurant Administration Quarterly, 26,* 3-10-11.

Gunn, C. A. (2002). *Tourism Planning: Basics, Concepts, Cases* (4th Edition). London: Routledge.

Hartmann, R. (1986). Tourism seasonality and social change. *Leisure Studies, 5*(1), 25-33.

Koenig-Lewis, N., & Bischoff, E. E. (2005). Seasonality research: The state of the art. *International Journal of Tourism Research, 7,* 201-219

Kotler, P., Hayes, T. & Bloom, P. N. (2002). *Marketing Professional Services*. Prentice Hall Press.

Leiper, N. (1979). The Framework of Tourism: Towards a Definition of Tourism, Tourist, and the Tourist Industry. *Annals of Tourism Research, 6*(4), 390-407.

McIntosh, R. W. (1995). *Tourism: Economic, Physical, and Social Impacts*. New York, NY: John Wiley & Sons Inc.

Milman, A. (2007). *Theme Park Tourism and Management Strategy*. University of

Central Florida.

Qu, Hailin, Xu Peng, and Tan Amy (2002). A simultaneous equations model of the hotel room supply in Hong Kong. *International Journal of Hospitality Management, 21*, 455-462.

Ritchie, J. R. B. and Crouch, G. I. (2003). *The Competitive destination: A Sustainable Tourism Perspective*. Oxon, UK: CABI Publishing.

Smith, S. L. J. (1995). *Tourism Analysis: A Handbook*. England: Longman.

Tran, Xuan (2011). Price Sensitivity of Customers in Hotels in U.S. *e-Review of Tourism Research, 9*(4), 122-133.

Wilkes, R. E. (1995). Household Life-Cycle Stages, Transitions, and Product Expenditures. *Journal of Consumer Research, 22*, 27-42.

WTO (2001). *Tourism 2020 Vision Volume 7: Global Forecasts and Profiles of Market Segments*. Spain: World Tourism Organization.

WTO (2014). *Tourism Highlights (2014 Edition)*. Spain: World Tourism Organization.

York: McGraw-Hill.

Zimmer, Z., Brayley, R. E., & Searle, M. S. (1995). Whether to go and where to go: Identification of important influences on seniors' decisions to travel. *Journal of Travel Research, 33*, 3-10.

三、網路部分

台灣綠色旅遊協會（2010）。〈綠色旅遊定義〉，https://www.facebook.com/groups/117446668294810/about，檢索日期：2020年10月15日。

林苑卿（2020）。〈外送平台搶當餐飲新霸主催生兩大商機〉。《財訊雙週刊》，第603期，https://www.wealth.com.tw/home/articles/24767，檢索日期：2020年10月10日。

林嘉慧（2011）。〈餐飲業的發展趨勢與商機〉。《台灣財經評論電子報》，第192期。台北：經濟部投資業務處，http://twbusiness.nat.gov.tw/epaperArticle.do?id=142966。

財政部財政統計資料庫，http://web02.mof.gov.tw/njswww/WebProxy.aspx?sys=100&funid=defjspf2。

行政院主計總處統計專區，100年工商及服務業普查，https://www.stat.gov.tw/public/Attachment/942814504171.pdf，檢索日期：2020年11月1日。

行政院主計總處統計專區，105年工商及服務業普查，https://www.dgbas.gov.tw/public/Data/dgbas04/bc2/105census/X00/I2.pdf，檢索日期：2020年11月1日。

勞動部「職類別薪資調查報告」，取自：https://pswst.mol.gov.tw/psdn/

台灣國家公園，營建署全球資訊網站，http://np.cpami.gov.tw/index.php，檢索日期：2019年1月6日。

交通部觀光局（2017）。Tourism 2020——台灣永續觀光發展方案，https://admin.taiwan.net.tw/Handlers/FileHandler.ashx?fid=8f189a29-8efa-453f-a0d5-279bb37e121a&type=4&no=1，檢索日期：2020年12月25日。

交通部觀光局（2020）。《Taiwan Tourism台灣觀光政策白皮書》，https://admin.taiwan.net.tw/Handlers/FileHandler.ashx?fid=3ef70448-05a4-49a0-b8ce-f7702ee65e4f&type=4&no=1，檢索日期：2020年10月25日。

鍾彥文（2018）。〈從國際指標探討台灣觀光競爭力〉。政策研究指標資料庫，PRIDE，https://pride.stpi.narl.org.tw/topic2/.../4b1141ad67885ecf0167c94f15151809。

The global attractions attendance report. https://aecom.com/wp-content/uploads/documents/reports/AECOM-Theme-Index-2019.pdf

UNESCO (2001). UNESCO Universal Declaration on Cultural Diversity. http://portal.unesco.org/en/ev.php-URL_ID=13179&URL_DO=DO_TOPIC&URL_SECTION=201.html

四、政府調查報告

台灣省政府交通處旅遊局（1999）。觀光旅遊改革論報告。台中：霧峰。

交通部觀光局（1998）。86年觀光遊樂服務業——遊樂場（區）業調查報告。台北：交通部觀光局。

交通部觀光局（2002）。《交通政策白皮書：觀光》。台北：交通部。

交通部觀光局（2001）。《三十週年紀念專刊》。台北：交通部觀光局。

交通部觀光局（2012a）。中華民國100年國人旅遊狀況調查報告。台北：交通部觀光局。

交通部觀光局（2012b）。中華民國100年來台旅客消費及動向調查。台北：交通部觀光局。

交通部觀光局（2013a）。中華民國101年國人旅遊狀況調查報告。台北：交通部觀光局。

交通部觀光局（2013b）。中華民國101年來台旅客消費及動向調查。台北：交通部觀光局。

交通部觀光局（2014a）。中華民國102年國人旅遊狀況調查報告。台北：交通部觀光局。

交通部觀光局（2014b）。中華民國102年來台旅客消費及動向調查。台北：交通部觀光局。

交通部觀光局（2015a）。中華民國103年國人旅遊狀況調查報告。台北：交通部觀光局。

交通部觀光局（2015b）。中華民國103年來台旅客消費及動向調查。台北：交通部觀光局。

交通部觀光局（2015c）。中華民國103年台灣地區國際觀光旅館營運分析報告。台北：交通部觀光局。

交通部觀光局（2016a）。中華民國104年國人旅遊狀況調查報告。台北：交通部觀光局。

交通部觀光局（2016b）。中華民國104年來台旅客消費及動向調查。台北：交通部觀光局。

交通部觀光局（2017a）。中華民國105年國人旅遊狀況調查報告。台北：交通部觀光局。

交通部觀光局（2017b）。中華民國105年來台旅客消費及動向調查。台北：交通部觀光局。

交通部觀光局（2018a）。中華民國106年國人旅遊狀況調查報告。台北：交通部觀光局。

交通部觀光局（2018b）。中華民國106年來台旅客消費及動向調查。台北：交通部觀光局。

交通部觀光局（2019a）。中華民國107年國人旅遊狀況調查報告。台北：交通部觀光局。

交通部觀光局（2019b）。中華民國107年來台旅客消費及動向調查。台北：交通部觀光局。

交通部觀光局（2020a）。中華民國108年台灣旅遊狀況調查報告。台北：交通部觀光局。

交通部觀光局（2020b）。中華民國108年來台旅客消費及動向調查。台北：交通部觀光局。

財政部統計處（2017）。中華民國稅務行業標準分類（第八次修正）。台北：財政部。

經濟部（2010）。台灣會展產業行動計畫。台北：經濟部國貿局。

經濟部（2014）。民國103年商業經營實況調查報告。台北：經濟部統計處。

觀光旅運系列

觀光學

作　　　者 / 陳宗玄
出 版 者 / 揚智文化事業股份有限公司
發 行 人 / 葉忠賢
總 編 輯 / 閻富萍
特約執編 / 鄭美珠
地　　　址 / 22204 新北市深坑區北深路三段 258 號 8 樓
電　　　話 / (02)8662-6826
傳　　　真 / (02)2664-7633
網　　　址 / http://www.ycrc.com.tw
E-mail / service@ycrc.com.tw
I S B N / 978-986-298-400-0
初版一刷 / 2022 年 6 月
定　　　價 / 新台幣 480 元

國家圖書館出版品預行編目（CIP）資料

觀光學 = Tourism ／ 陳宗玄著. -- 初版. -- 新北
市：揚智文化事業股份有限公司, 2022.06
面；　公分（觀光旅運系列）

ISBN 978-986-298-400-0（平裝）

1.CST: 旅遊　2.CST: 旅遊業管理

992　　　　　　　　　　　　　　111007135

Notes

Notes

Notes

Notes